U0120229

无论是什么样的人，都需要为人所爱。
记住，我一直与你同在。

——— 古斯塔夫·H ———

INVITATION

欢迎入住布达佩斯大饭店，
登录新浪微博，
带话题#韦斯安德森时刻#发布晒书微博，
有机会获得特别礼品。

❦ 下滑翻阅更多推荐 ❦

THE WES ANDERSON COLLECTION

THE GRAND BUDAPEST HOTEL

布达佩斯大饭店

韦斯·安德森 作品典藏

by MATT ZOLLER SEITZ ［德］马特·佐勒·塞茨 编著　邹艾旸 译

九 州 出 版 社
JIUZHOUPRESS

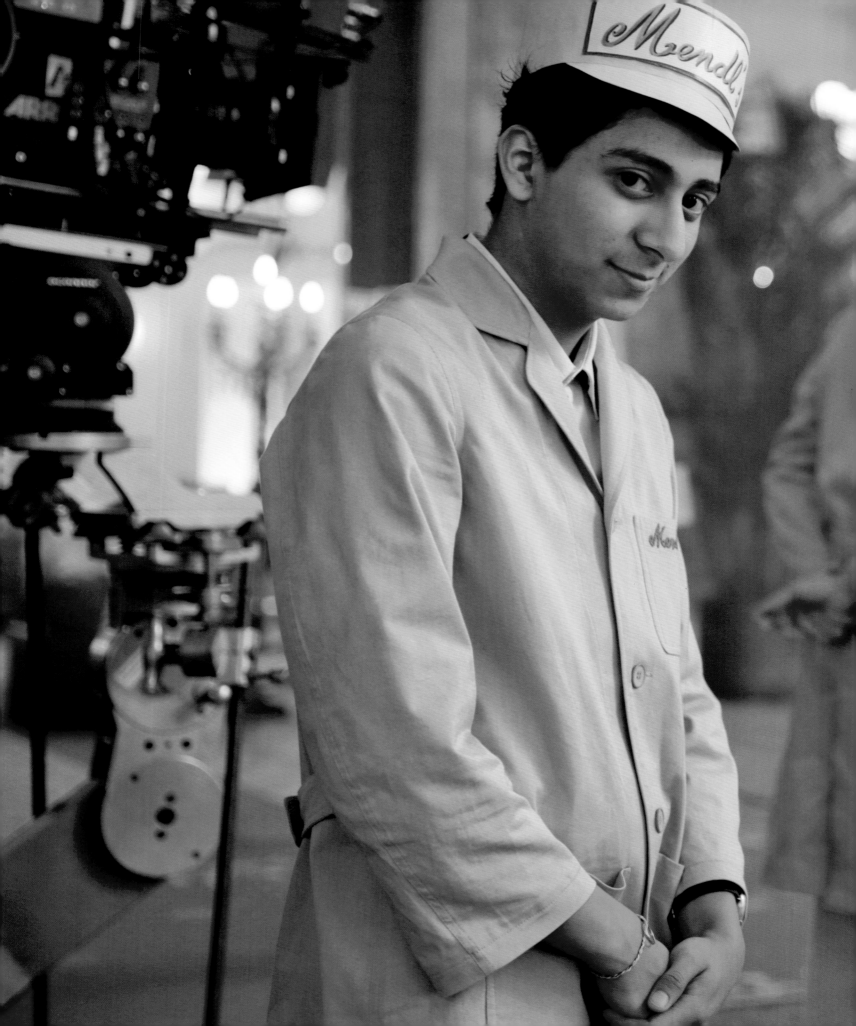

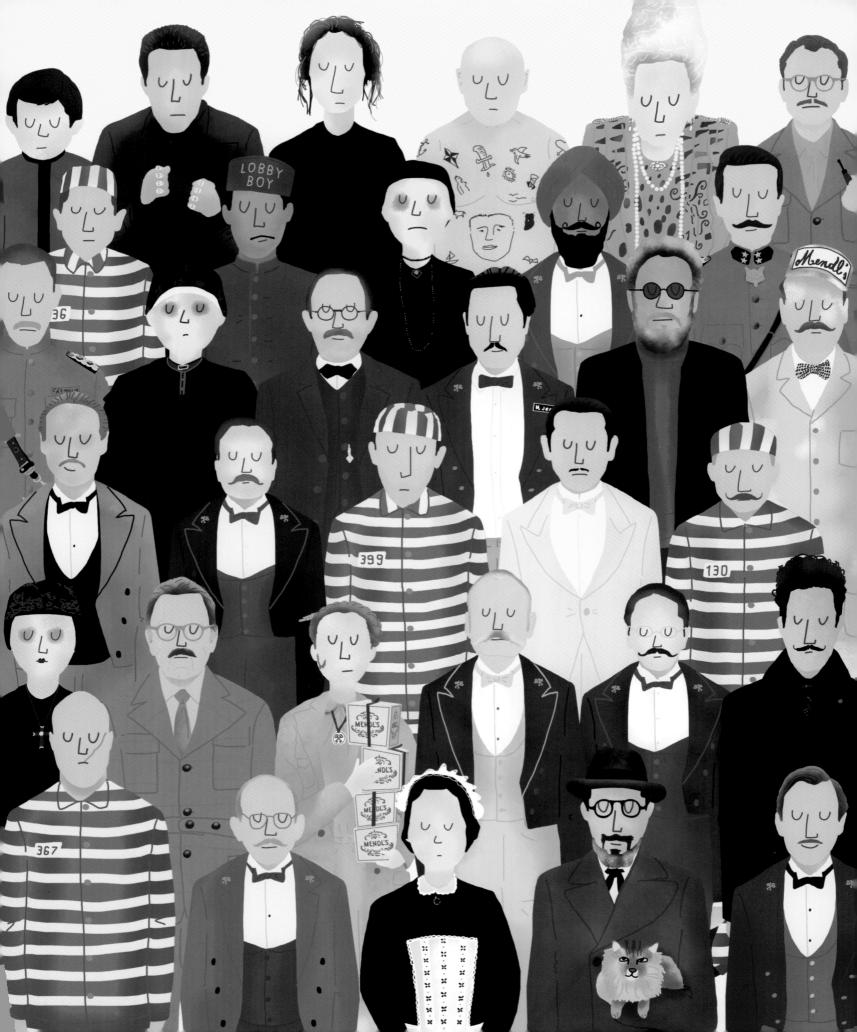

THE WES ANDERSON COLLECTION

THE GRAND BUDAPEST HOTEL

导演 马特·佐勒·塞茨
特邀引言作者 安妮·沃什伯恩

专访出场人物
编剧&导演 韦斯·安德森
演员 拉尔夫·费因斯
服装设计师 米莱娜·卡尼奥内罗
配乐师 亚历山大·德普拉
美术总监 亚当·斯托克豪森
摄影师 罗伯特·约曼

影评文章来自 十字笔杆同盟
阿里·阿里康
史蒂文·布恩
大卫·波德维尔
奥利维娅·柯莱特
克里斯托弗·莱弗蒂

联合出品 后浪电影学院

献给戴维·皮尔斯·佐勒
编著者的父亲、挚友与灵感之源

目　录

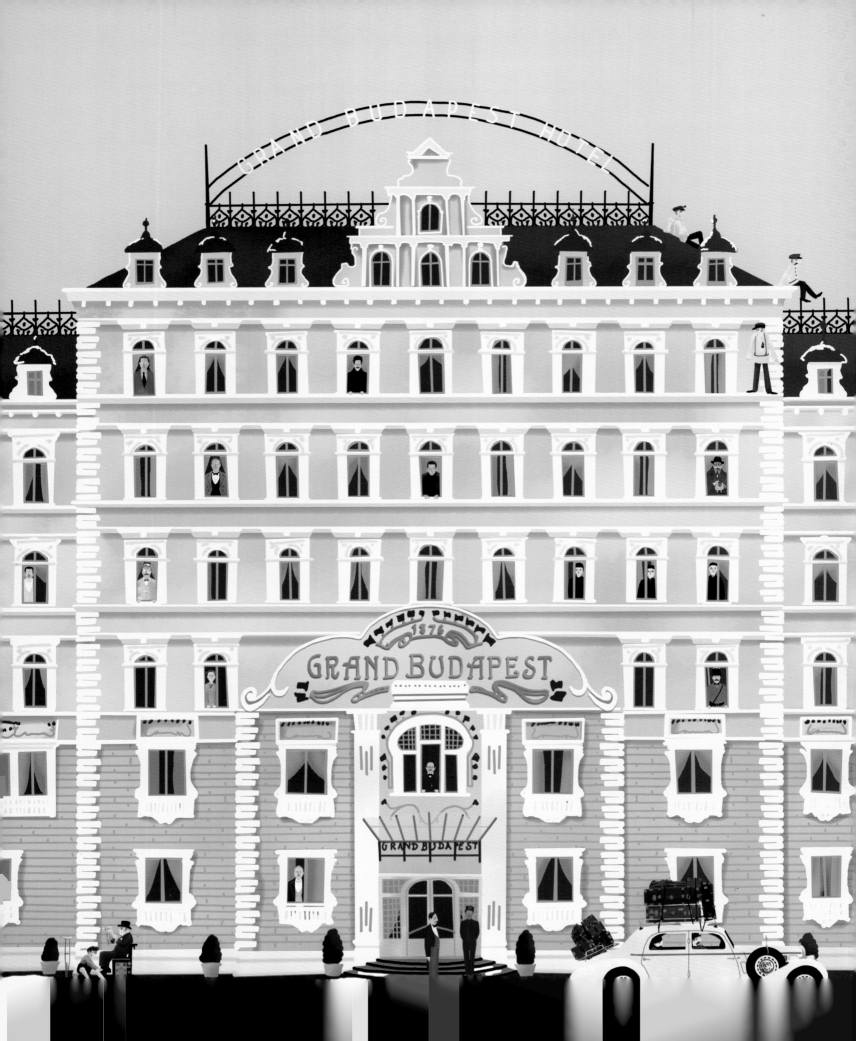

INTRODUCTION

我们通常认为文明是某种坚不可摧的创造，事实上它们不过是蓬松柔软的甜点：用色素、空气与棉花糖搭配黄油、奶霜与面粉揉成的基底精心制作而成。相偕构成文明的一半是旺盛多彩的生命力，一半是无人质询的传统，二者随着人类信心的不断膨胀，变得更加光彩夺目，也更加动荡不稳——与门德尔饼屋的招牌点心"巧克力花魁"颇有几分相似。这家备受推崇的糕点店位于祖布罗卡共和国的纳贝斯巴德——一座韦斯·安德森虚构的中欧小镇。

门德尔饼屋那色彩粉嫩的奶油泡芙塔，松软摇晃中带着一丝手工制作的随性，与其说是一道色味双全的美食，不如说更像一种默认的行为准则（institution）：那些粉色的包装盒比任何旅行证件都可靠。

韦斯·安德森亦将《布达佩斯大饭店》制成了一份奇妙精巧的甜点，色彩浓郁、芳香四溢——这部电影是对动荡年代最为轻盈优美的讲述，饱含着动人的情感。

安德森的影片下意识地唤回孩童年代创造世界的乐趣，一种稚拙的确信与专注。观众看不到有人伸手进入画框摆弄角色，也听不到含混不清的对话和特技制作的声效，却能感受到这些无形的双手和嘴唇的存在，它们潜藏在每一帧全心投入的画面之中，游弋在韦斯塑造的表演风格之中，栖息在那几乎独属于他的物质与情感国度之中。

他的电影不仅表达了对故事本身的热爱，也自始至终强调对讲故事这一行为的热爱。影片中的角色往往参与到故事的创作之中。即便不是真正意义上的艺术家，他们在一次次冒险、逃遁和恶作剧中，也无可避免地开始下意识地书写各自的生活篇章。安德森电影中的物质生活——微缩模型、手绘背景、注解文字和定格动画——既是故事的一部分也是讲述的一部分，它们展现出的细节、精确和视觉上的确定性，对他精心构建的随性基调来说是一种重要的平衡。

不同寻常之处在于，安德森并未试图让我们为粉色糕点盒倾倒并迷失在布达佩斯大饭店的全盛时期。

文 / 安妮·沃什伯恩

此时的大饭店无疑极具诱惑力与感染力，美好得近乎荒诞，但与导演此前作品通常的舞台——一座极尽精密的游戏景观——相比，又不尽相同。正如礼宾男孩泽罗满心虔诚地指出，布达佩斯大饭店是古斯塔夫先生悉心照料的"行业标杆"（institution），无论古斯塔夫先生的身份是尖刀利斧还是奶油馅料，他都存身于大饭店这块甜点的中心。

安德森电影中的大多数梦想家都设定在既定秩序的对立面，以积极的变革抵御让他们既极端渴望又强烈鄙视的社会制度。他的角色都不循规蹈矩，在幻灭的理想面前无所适从，只能选择与现实对抗。然而，古斯塔夫先生对大饭店的热情却得到了相应的回报：他不仅是这个机构（institution）的服务者，也是它的定义者。泽罗对古斯塔夫先生尽心尽力，对礼宾男孩的工作恪尽职守，对于大饭店本身也忠诚不改，这种行为显然十分滑稽可笑。毕竟一直以来，主角对商业机构的效忠常被视作不够成熟或眼界狭窄的标志。但随着影片情节的展开，我们逐渐了解泽罗失去的一切，也逐渐了解一个机构所能承载的意义。我们又有什么立场去嘲笑他呢？

在《布达佩斯大饭店》中，虚构的大饭店以微缩模型的姿态出现，背后是一幅手绘布景。这是一个假想的国度，那里有一群奇特可爱的神秘礼宾员、一幅编造的名画《拿苹果的男孩》、另一个版本的欧洲历史和一瓶可笑的古龙水。这部电影时刻不忘标榜自己的喜剧身份，在观众全部上钩之后，才告知事实并非如此。恐怖化身为令人发笑的卡通式形象〔威廉·达福（Willem Dafoe）穿着黑色皮衣还长了尖牙——简直完美，他最好再也别以其他扮相出现在我们面前了〕，直到最后才露出狰狞的面目。安德森的电影中始终盘桓着比表象更为黑暗残忍的阴影，但本片外在风格的轻快与内在主旨的分量之间，反差之大远远超过他此前的所有作品。在如今的美学风潮之中，虚构世界是属于喜剧或奇幻题材的，几乎不可能成为探究沉重主题的舞台。

古斯塔夫先生的一系列性格特征，通常在艺术作品中显得过于矛盾（实际上只能出现在喜剧里），也许他的诞生正是对"最好的艺术创作始于违背所有原则"这句宣言的实践。在一部充斥着胡闹、危机和情节诡计的影片中，最大的悬念莫过于古斯塔夫先生的正直能带他走多远，它能够企及的边界又在何处，而答案直到临近片尾才揭晓。他最后的举动，那一次充满勇气的错估，替我们对他的人格做出了判断。他将全部赌注压在一系列已经消亡的假设之上。然而，一种文明业已作古，世道从此今非昔比。

繁华落尽的布达佩斯大饭店，在 1968 年时只是苏联某个卫星国中一处破败的度假地，但它的颓唐却晕染着令人战栗的美丽与澄澈，即使丑陋也用饱含爱意的精确娓娓道来。在这个日暮西山的衰落世界里，旧日的闲言碎语慢慢酝酿成为传奇。

斯蒂芬·茨威格（Stefan Zweig），曾一度被遗忘的著名奥地利传记及小说作家，如今再度出现在我们的视野中。安德森从他充满智慧的代表作《昨日的世界》中汲取灵感时，并未止步于采用相似的叙事背景

和同样趣味盎然的嵌套手法，而是续写了作家笔下一个世界的失落。安德森的电影一直在讲述世界的失落，这个"世界"通常是童年，有时是家庭，有时是自我认同创造出来的。但这是他第一次将目光转向一种文明的毁灭、一个时代的终结。他注视着我们的生活——那一幕幕引人入胜的私人戏剧——是如何在我们身处的宏大历史背景中残忍地遭到扭曲。

安德森的电影中，现实不只庸俗而残酷，也是必不可少的——尽管此间满是拼尽全力为幻想创造栖身之所的人物。尽管他欣赏并赞美这种努力，却仍然固执地一再选择让自己的美丽世界分崩离析。安德森电影中的主人公就像海滩上的孩子，他们的沙堡被海浪冲垮，但重建的意愿总会再次燃起。我们也坚信他们会再次建起一座城堡，不再那么野心勃勃，而是更加脚踏实地。可在《布达佩斯大饭店》中，幻觉消散之后只留下死亡的阴影。在泽罗·穆斯塔法这个角色身上，我们看到尽管一个人能够适应失去，却再也无法重建自己的生活；相反，他选择将自己的过去小心珍藏。他只是一个存在的确证，并未真正幸存下来。

穆斯塔法真正的遗产是他的故事。影片的开头和结尾，一位年轻女孩前往墓地凭吊作家，因为是他将穆斯塔法的人生升华为一部备受崇敬的小说。这也说明虽然有些故事让经历者尝遍个中苦楚、无法获得解脱，但对我们其他人而言，正是这些故事才拥有无上的意义。

茨威格于 1942 年完成自己的回忆录《昨日的世界》，和妻子相携自杀前两天将手稿邮寄给编辑。书中有一段绝妙的阐述：

"我的父母和祖父母那一代人生活更为富足，他们安逸地过了一辈子，如同走了一条平顺清晰的直线。然而，我也不知道是否该羡慕他们。因为他们如此消磨着生命，远离一切真正的痛苦，不问命运的险恶和力量……而对我们来说，安逸已成为古老的传说，太平不过是遥远的童年梦想。我们切身感受到周遭紧迫的极端对立，每一根神经都在新变化的恐惧中颤动。我们生命中的每个小时都与世界的脉搏息息相关。时间与历史的车轮滚滚之中，无论是悲哀还是喜乐，都远超我们渺小的自身，而从前的他们只偏居于自己的一隅。因此，我们每一个人，纵使是同类中最微不足道的一个，对现实的了解也胜过最睿智的先祖千倍。但世上没有免费的午餐，我们为此付出了足额的代价。"

安德森成功地将斯蒂芬·茨威格的幽暗伤怀融入自己的隐秘忧郁之中，创作了这部令人动容的电影，先让我们彻底卸下武装，再将我们深深刺伤。安德森构建出一个幻想世界来谈论幻想的终结，似乎陷入了某种文学上的双重危机（double jeopardy）。然而，就像所有优秀的寓言一样，他创造的非现实比真相具有更加强大的情感冲击力。

A

序言

PREFACE

韦斯·安德森导演生涯迄今为止的巅峰正是《布达佩斯大饭店》，这部集大成之作涵盖了此前他全部作品中的文学与视觉元素。它就像一个用电影做成的十二层婚礼蛋糕，你在大快朵颐之际，只感到极度美味，却不见得能意识到它包含的心血。

这部影片内涵之复杂、视野之宽广，值得倾注更多的笔墨。因此，我们着手编写这本书时，首先采用了与 The Wes Anderson Collection 类似的思路，力图描绘出一幅阐释导演美学的肖像——一本无论外表还是质感都与韦斯·安德森的电影有着某种程度上的"类似"、却不过分模仿其风格的分册——不仅如此，这次我们还试着进一步探索。

"艺术家风格的肖像"这一思路贯穿于由三部分组成的安德森对谈中。形形色色自成一体的章节选段散落在这三"幕"（Acts）之间，涉及影片制作的各个方面。首先是我们与拉尔夫·费因斯（Ralph Fiennes）关于表演的专访，随后是克里斯托弗·莱弗蒂（Christopher Laverty）撰写的戏服解析，以及本片服装设计师米莱娜·卡尼奥内罗（Milena Canonero）的专访；美术设计的部分由影评人史蒂文·布恩（Steven Boone）的评论文章与美术指导亚当·斯托克豪森（Adam Stockhausen）的长篇专访组成，配乐的部分则收录评论家奥利维娅·柯莱特（Olivia Collette）

的评论文章与作曲家亚历山大·德普拉（Alexandre Desplat）的专访；影评人阿里·阿里康（Ali Arikan）为斯蒂芬·茨威格作品赏析执笔，茨威格也是安德森口中剧本的主要灵感来源；在这之后您将读到茨威格的虚构作品与回忆录选摘；全书结尾部分谈摄影，不仅有安德森长期合作的摄影指导罗伯特·约曼（Robert Yeoman）的专访，更有杰出的电影理论家、电影史专家大卫·波德维尔（David Bordwell）撰写的评论，他的著作〔无论是单独撰写的，还是与他的写作兼生活伴侣克里斯汀·汤普森（Kristin Thompson）合著的〕讲述电影叙述如何演进，被数代影迷与电影人奉为圭臬。我喜欢这样看待这些杰出的作者——他们组成了属于自己的无敌组织：十字笔杆同盟（The Society of Crossed Pens）。

我们的终极目标是制作一本具有建筑感的书，与启发它的那部非凡影片同样有着楼层与房间。现在你已走进布达佩斯大饭店；衷心祝您住店愉快！

文 / 马特·佐勒·塞茨

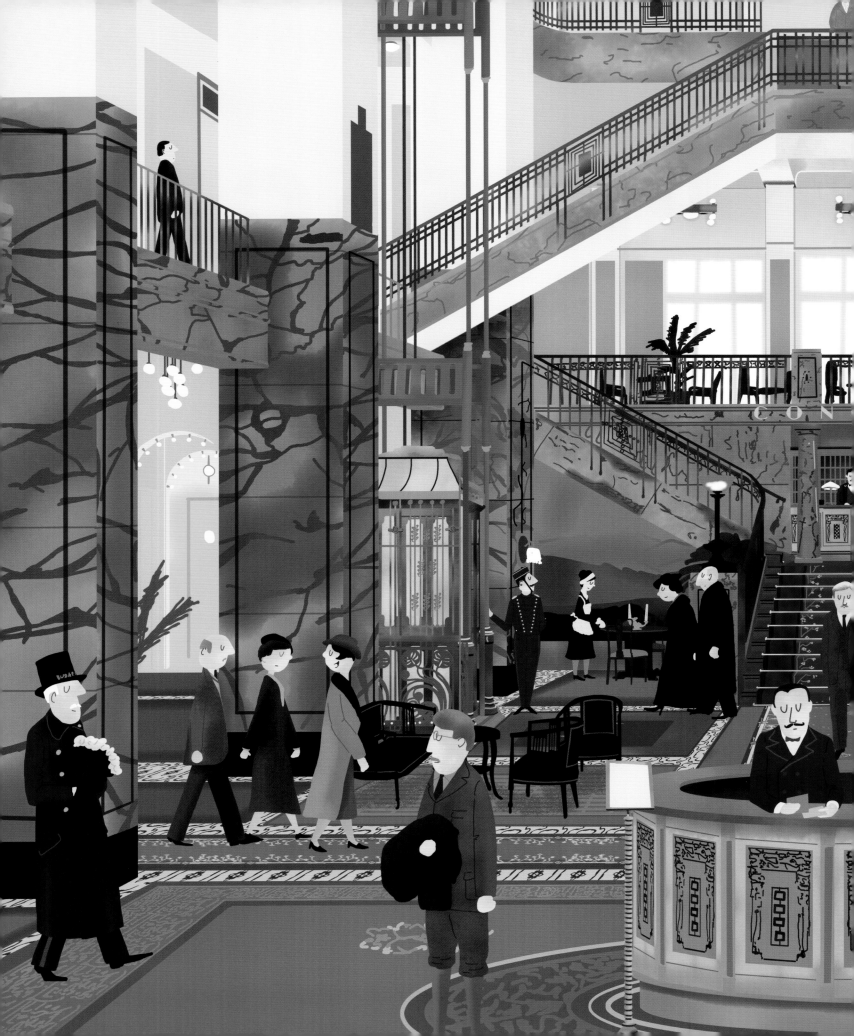

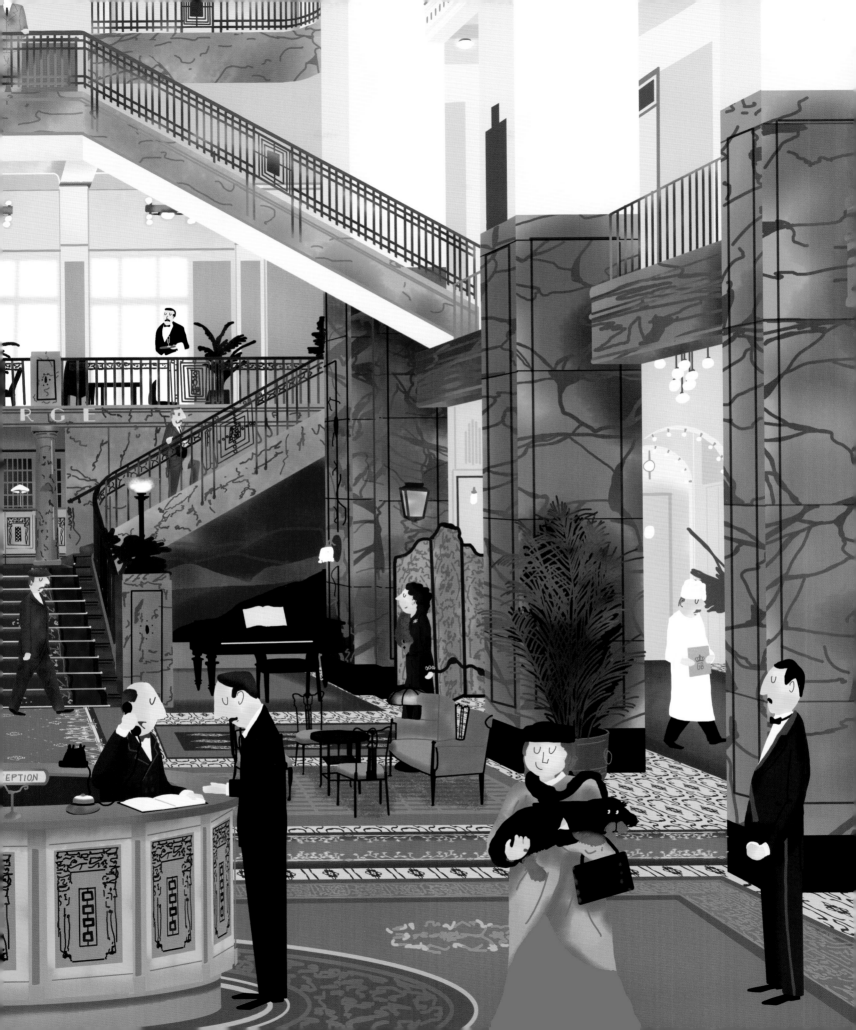

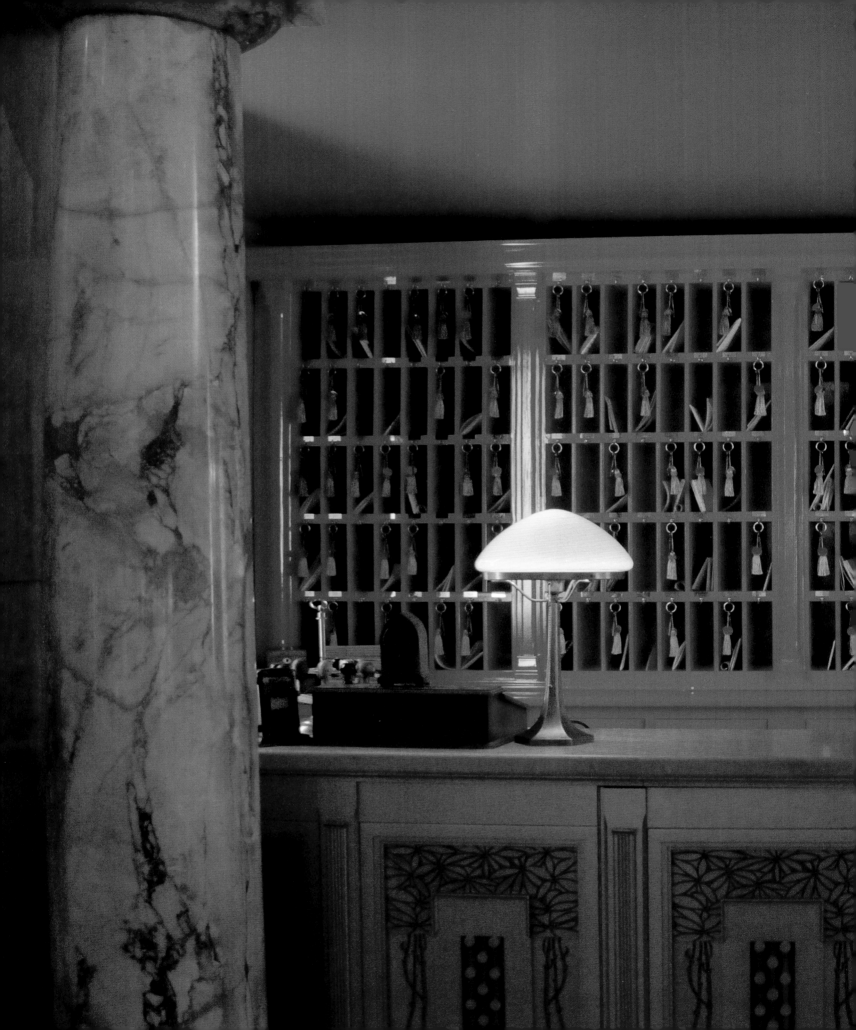

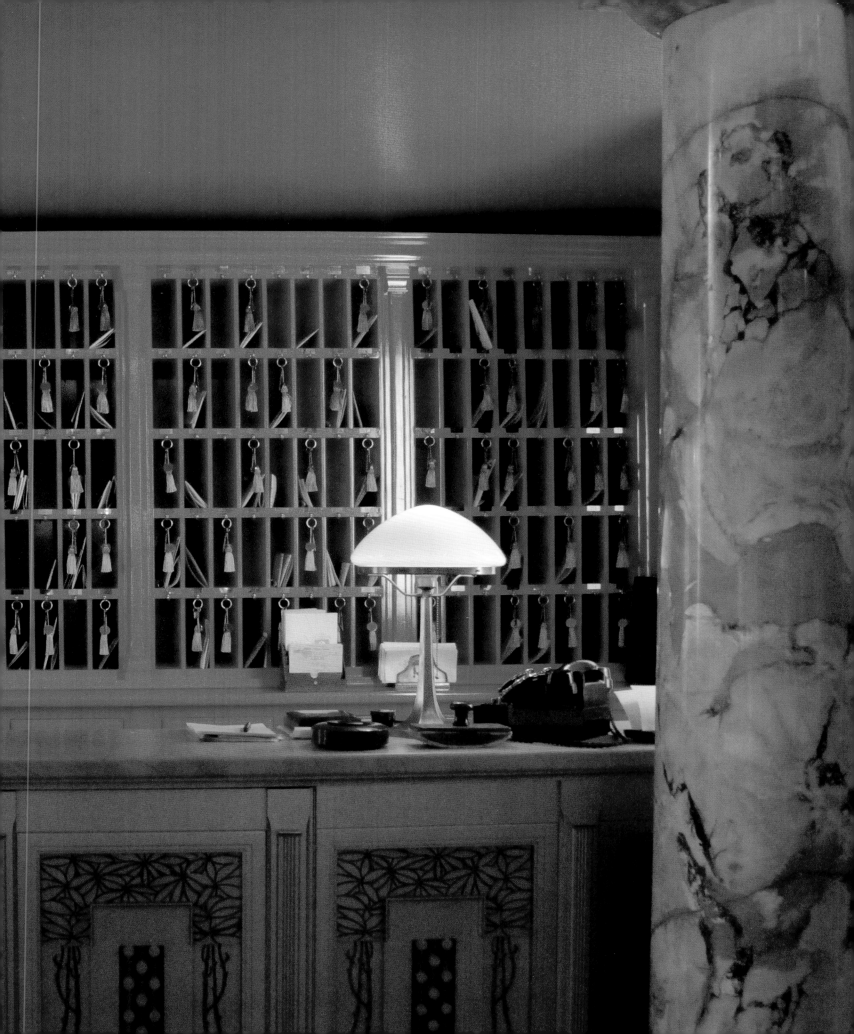

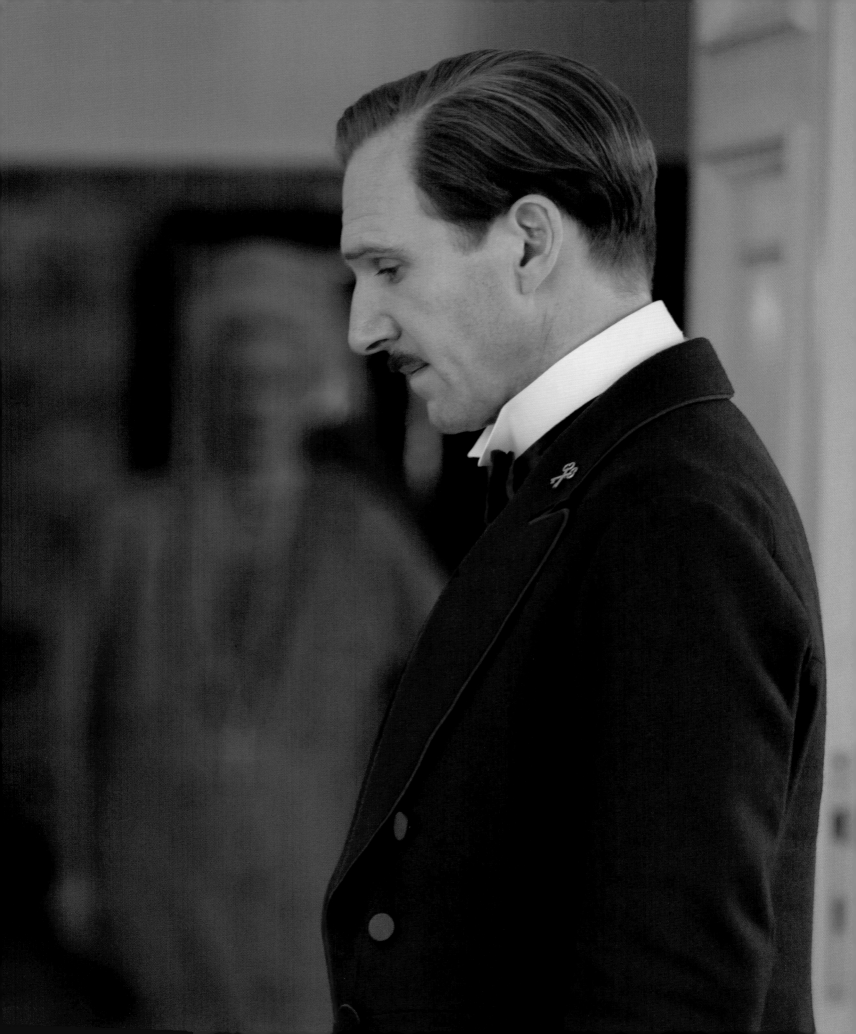

A

CRITICAL ESSAY

韦斯·安德森的每一部电影都是喜剧，但又全都不是喜剧。他的影片中总有一抹忧郁的底色，不深不浅地埋藏在精美的技巧与艺术效果之下，让人无法立刻觉察。

《布达佩斯大饭店》就是如此，这是安德森的第八部长片，也是结构上最具野心的一部。看过一遍的你也许在离场时回味着这个层层嵌套的故事：它丰饶的智慧与精密的运动，以及运动中蕴藏的智慧。一位孀居的公爵夫人惨遭谋杀；一位名叫古斯塔夫的浮夸礼宾员受到栽赃陷害，获赠的遗产亦被剥夺；一个法西斯阴影笼罩下的国家突然陷入战乱。然而影片鲜明的色彩、丰富的肌理以及疯癫的追逐缓和了事件本身的阴郁。回忆起这部电影时，你也许能随口引述几句朗朗上口的台词："她是个炸药般火辣的情人""我代表本店向您道歉""我可以为各位狱友上一盘玉米糊吗？"你也许记得那些堂而皇之的滑稽场面：一贯镇定自若的古斯塔夫试图掉头狂奔，逃避前来逮捕他的警察；依靠藏在点心中的工具和一条看起来没有尽头的绳梯，在金属棒敲击的节奏声中完成一场鲁布·戈德堡（Rube Goldberg）式的越狱；古斯塔夫和他的礼宾男孩泽罗乘上大雪橇，沿着一条树木环抱的障碍赛雪道追逐杀手乔普林。你也许反复品咂着服装、特效、场景设计和摄影的细节：粉色的大饭店、索道缆车、D夫人"埃尔莎·兰彻斯特（Elsa Lanchester）风格的玛丽·安托瓦内特（Marie Antoinette）"发型、放满古斯塔夫标志性香水"华丽香氛"的梳妆盒、乔普林的骷髅形指节套、放置在精美包装盒中的玲珑点心，以及画幅根据故事年代不同而随时变换。影片的后半段显示出早期科恩兄弟（Coen brothers）般的节奏与活力（尤其见于中段，与《抚养亚利桑纳》的开场一样，连环画般一气呵成）。

整部电影不仅洋溢着创造的气息，也充满了再创造。主角们都完成了对自我的重塑，或至少这样尝试过。D夫人厌倦了繁文缛节、家族尊长的责任和对青

文 / 马特·佐勒·塞茨

春年华的回忆，选择与古斯塔夫——这个在她老态龙钟时仍对她温柔相待的人——一起逃逸到幻想之中，并在遗嘱中留给他《拿苹果的男孩》，他将因为这幅画走上截然不同的人生道路，泽罗的命运也将随之改变。三位狱友和古斯塔夫一同逃离监狱，挤上一辆巴士，消失在大千世界之中。糕饼店学徒阿加莎，为了帮助爱人夺回《拿苹果的男孩》而以身赴险，成为战斗英雄。

我们从未得知古斯塔夫的身世细节，也不需要知道。他教养良好的外表和一句句惺惺作态的"亲爱的"缝隙间偶尔泄露的几声咒骂，或在匆忙之中（有时只是技巧性地）忘记保持绅士做派的狼狈，已足够让我们对真实的他略窥一二。"华丽香氛"是他精心制作的面具。这个男人用芬芳的假象隐藏起全部的人生。

但随着一次次重看《布达佩斯大饭店》，一个似乎有趣但其实不那么有趣的现象产生了：我们意识到所有的自我重建和自我决断都将无一例外遭到贪婪与权势的践踏，被历史的车轮碾得粉碎。影片掀起轻快的面纱后，露出令人哀悯的真相。你发现自己更深切地惧怕着黑暗时刻的降临：乔普林用一扇金属滑动门截断科瓦奇执行官的手指；伴随着火车汽笛的尖锐鸣响，古斯塔夫被警察强行带走；阿加莎与泽罗在山巅之上举行婚礼，而老年泽罗的画外音告诉我们，仅仅两年后，她和他们襁褓之中的儿子就被普鲁士流感夺去了生命。看过电影两到三次，再念起片名，你眼前浮现的画面将变成老年泽罗的脸，他因挚友与爱人的相继离去而深受打击，甚至受不了详细描述他们的死亡。

正如韦斯·安德森的许多其他作品，这部影片也在探讨失去——我们如何接受失去，或者永远无法接受。故事中所有至关重要的都是被人们忽视的部分：那些他们避之不及的深渊。泽罗将大饭店保留下来，因为这是他对阿加莎的纪念。他鼓动古斯塔夫偷走《拿苹果的男孩》——这幅画毫无保留地描绘了纯真，而整部电影的主线故事都围绕它展开。如今，画作就挂在礼宾台后，也印在大饭店餐厅的菜单背面，每位客人的同席者至少对它有过匆匆一瞥。在某种意义上，泽罗依然活在过去。他邀请作家踏进这段过往，却不允许作家深入。每当他准备回顾自己的经历时，房间的照明就会发生变化，戏剧化的阴影覆上他的面庞。他对作家巨细靡遗地讲述了古斯塔夫、阿加莎、其他生动有趣的配角、大饭店、国家、战争、礼宾男孩和礼宾员的工作艺术，借此赠予年轻的用餐伙伴一份丰厚的遗产，后者依靠这份遗产成了广受爱戴的杰出作家，连国家都对他另眼相看。

然而，泽罗的灵魂仍然谨慎地戒备着。他迫切需要讲述这段故事（是他主动向作家提议，而非作家找上他），却小心翼翼，从不过度表现情绪。他描述古斯塔夫被"满脸麻子的法西斯混蛋"处决这个黑白场面时，只用了六个单词阐述了事实："最后，他们开枪杀了他。（In the end, they shot him）"阿加莎的死则用三句话描述，其中一句将夺去她生命的恶疾称作"一种可笑的小病"。没关系，一点儿事都没有，现在我们可以继续生活下去。每当快要沉溺于怀念阿加莎的梦幻思绪时，他都会立刻控制住自己并转移话题。我们总

是远远地望着她：她在渐渐扬起的背景音乐中，骑着自行车；她充满爱意地注视着泽罗，旋转木马的彩灯在她脸庞周围点亮光晕。她这种近乎缺席的存在完全是泽罗的选择：她是一扇标着"禁止入内"的大门。故作轻松的叙述语气最终几乎成了一种缓冲手段，用于分散作家和我们的注意力，好让故事愈加阴冷残酷的部分不再为人所知。

影片结束时的字幕告诉我们，《布达佩斯大饭店》的灵感源于斯蒂芬·茨威格的作品。第一次世界大战日渐激烈，战火燃遍欧洲大陆时，这位奥地利作家逃离了他深爱的维也纳（也许这便是属于他的布达佩斯大饭店）。在目睹了这片土地在第二次世界大战中陷入更深的疯狂漩涡之后，他最终落脚于巴西的彼得罗波利斯（Petropolis），在那里，他和第二任妻子夏洛特·阿尔特曼（Charlotte Altmann）双双自杀离世。他的回忆录《昨日的世界》是一封普鲁斯特式的情书，献给维也纳这座他深爱着却不得不离开的城市，因为他无法忍受亲眼见反智主义和暴徒式的部落主义玷污它。我们看到茨威格的点点滴滴在影片的故事、场景和画面中闪现（青年作家、老年作家和古斯塔夫的外貌都与茨威格有诸多相似之处），但一如往常，无论在历史还是个人层面，《布达佩斯大饭店》都选择了一种更为隐晦奇诡的方式来刻画现实。从严谨意义上来看，这个欧洲并不比拉什莫尔学院、375街或皮塞斯帕达岛来得更"真实"，然而角色的感情却千真万确。他们的死亡和里奇·特伦鲍姆被划开的手腕上流下的血，和染污了史蒂夫·塞苏直升机残骸四周水面的血一样真

实。安德森的电影中遍布着个人的深渊，如果剧本只是从它们周围轻轻掠过，那是因为角色就生活在深渊之中，且已身陷多年了。在某种程度上，我们对此心知肚明，深有同感。

影片以这种简略而审慎的方式，向茨威格失去的一切致意：民族认同、年轻的理想主义以及生活本身。对失去的恐惧，对失去的痛苦认知，成了片中的角色前进的动力，它让失去母亲的麦克斯·费希尔永不满足地投身创作，让狐狸先生拥有了不计后果的冒险精神，并促使惠特曼三兄弟踏上穿越印度的旅程。失去也维系着泽罗的生命。在作家的描述中，泽罗是大饭店中唯一一个"深刻而真实"的孤独者，最终他也证明自己孤独的程度远非作家的第一印象所能企及。

为什么泽罗会主动和一个在浴池遇见的年轻作家谈话？这样做的初衷也许和史蒂夫·塞苏拍摄电影，麦克斯·费希尔写作和执导戏剧，迪格南在线圈笔记本上编纂"七十五年大计"的原因如出一辙：收集起无从表达的焦虑，赋予它们形体，试着驾驭它们，而不是被它们控制；为了保证他们自己的某些部分能够继续存活下去。身体的腐朽无法逆转，死亡亦不能讨价还价。那么之后还剩下什么呢？故事，不仅仅是讲述者记录下来并向他人转述的故事，更是人们改编自其他人的故事。他们不断重新讲述，重新编写，代代相传，直至精髓永存。《布达佩斯大饭店》将讲述本身视作一份遗产，馈赠给任何愿意聆听、感受、记住并在其后重复这个故事的人，无论这个人将用何种方式修改润色，或赋予它独属于讲述者的特定意义。

因此电影开始于一个年轻女子瞻仰作家的雕像，她低头看着一本（并不存在的）小说，书中是我们即将看到的故事：一个发生在因战争而面目全非的（并不存在的）国家中的故事，一个在一座（并不存在的）先被武力、后被暴力意识形态摧残的大饭店中讲述的故事，一个作家最初从一位孤独老人那里听来的故事。老人讲述的故事结尾听起来像一句祝祷："我想他的世界，在他进入之前许久便已灰飞烟灭。"他在说古斯塔夫——他的导师、他的父辈、他的兄弟；他也在说自己，在说那位将用这些线索纺成文学金线的作家。"不过，我得说，是他那不可思议的魅力延续了整个幻象！"不久后，电梯门滑动关闭，就像一本书翻完最后一页。

最后一组镜头回归"以故事作为遗赠"这一概念。年老的作家和孙子一起安静地坐在沙发上，他身穿与泽罗谈话那晚类似的诺福克套装——如今看来，那正是他人生中最重要的一夜。（从隔壁房间漆了一半的墙壁判断）尚未完工的书房，装饰风格和1968年的大饭店遥相呼应。青年作家的叙述被老年作家的声音取代："那的确是座迷人的旧日废墟，我却再也不曾故地重游。"镜头切回墓地的年轻女子，她将书轻轻合上。

生活所摧毁的，由艺术来保存。

ACT
1

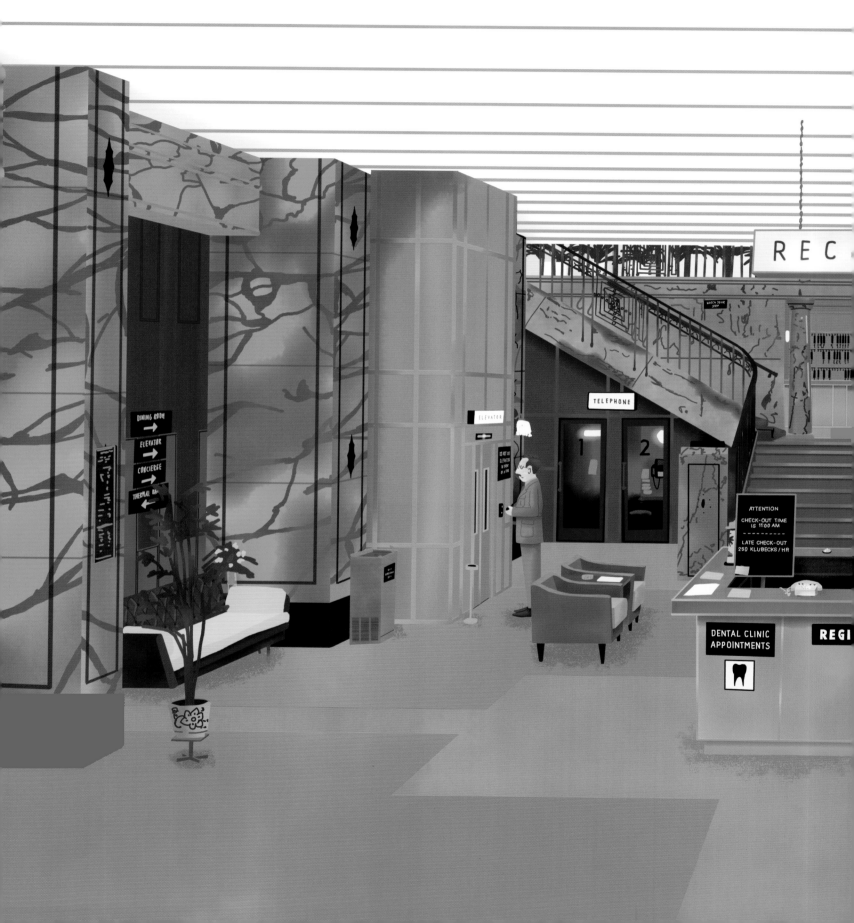

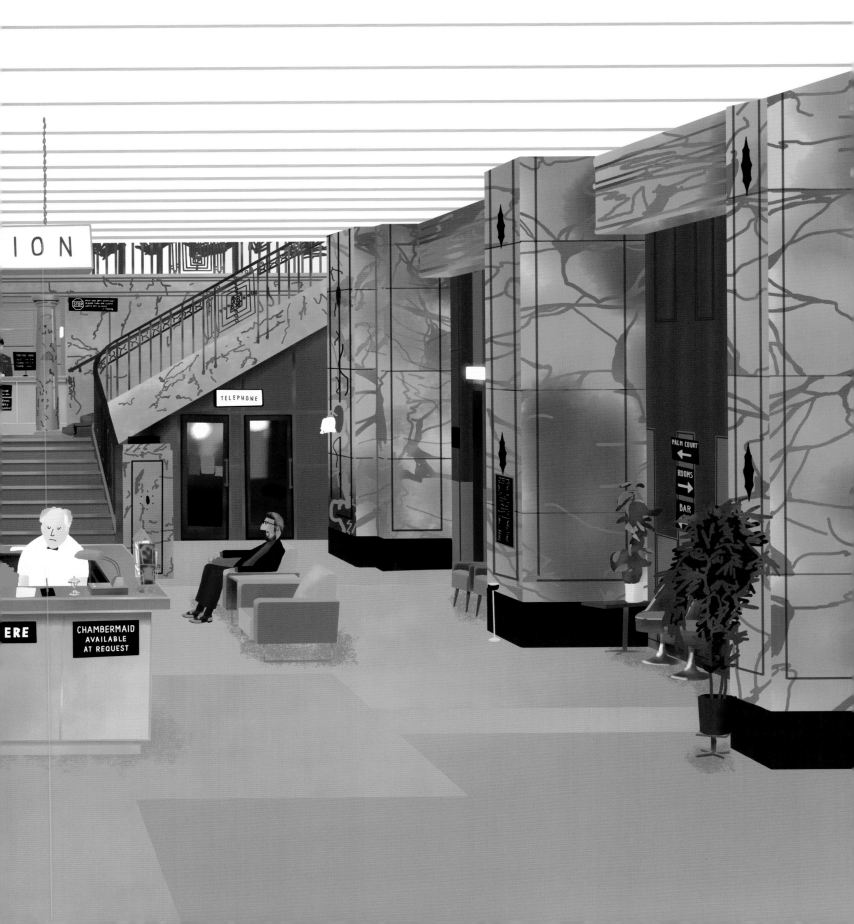

·UNICUS·FILIUS·
DUCATI·UNDECIMI·

ANNO·D·
MDCXXVII

欧 洲 的 概 念

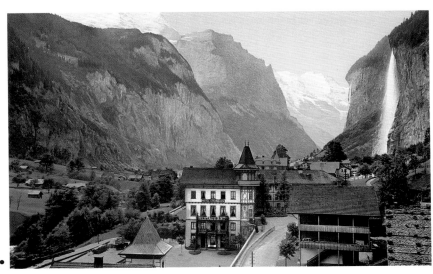

26 页图：《拿苹果的男孩》。这幅画的行踪推动着《布达佩斯大饭店》主要的情节。在影片虚构的时空中，这是一幅北方文艺复兴时期的肖像画，作者为虚构画家小约翰内斯·凡·霍伊特。事实上，这幅画是英国画家迈克尔·泰勒（Michael Taylor）受片方委托创作的，绘画风格借鉴了布龙齐诺（Bronzino）、小汉斯·霍尔拜因（Hans Holbein the Younger）和小卢卡斯·克拉纳赫（Lucas Cranach the Younger）。模特是来自伦敦的年轻舞者，名叫艾德·蒙罗（Ed Munro），画家在英格兰的多塞特郡（Dorset）一所学校完成了这张肖像画。

本页图：这幅彩色复原照来自国会图书馆（Library of Congress），是《布达佩斯大饭店》美术指导及其团队研究的众多档案资料之一。图片描绘了1890年至1910年间的瑞士，俯瞰着劳特布伦嫩峡谷（Lauterbrunnen Valley）的斯托巴赫酒店（Hotel Staubbach）。

28—29 页图：韦斯·安德森与穿着戏服的裘德·洛（Jude Law）谈话，后者在片中饰演青年时代的作家。这张照片与本书中选用的其他大部分《布达佩斯大饭店》幕后片场照均由剧照摄影师马丁·斯卡利（Martin Scali）拍摄。

我 于 2013 年 11 月上旬在纽约曼哈顿中城的福斯电影公司放映室观看了几近完成的《布达佩斯大饭店》。几天之后，我与韦斯·安德森就这部影片进行了第一次对谈。

他预先提醒我影片的混音和配乐还没有到位，一些场景的时序还有待调整，部分未完成的特效镜头让人容易出戏。"片子还有点粗糙。"他如是说道。

当然，韦斯·安德森的"有点粗糙"放到其他导演那里早已是完美无缺。那天下午我看到的电影与最终影院公映版并没有显著的区别。它让人感觉已是一部相当完满的作品。从精心设计的叙事层次到人物与事件严丝合缝的相互作用，影片在复杂性上也比以往作品向前迈进了一大步，以至于仅仅看过一遍就采访韦斯让我产生了畏惧之心。

我们通过电话进行了对谈。那是一个寒冷的周五早晨，我在曼哈顿下城的亚伯拉姆斯出版社编辑办公室里；导演则在伦敦忙于影片的后期制作，于下榻的酒店接了电话。

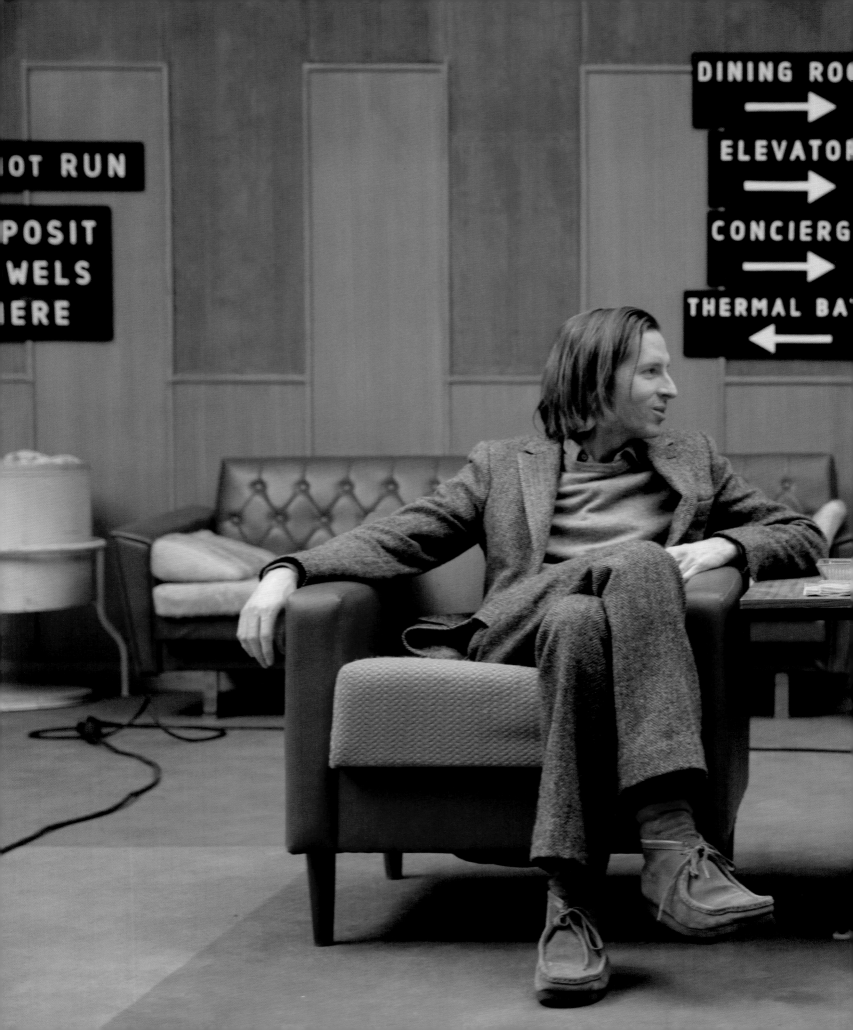

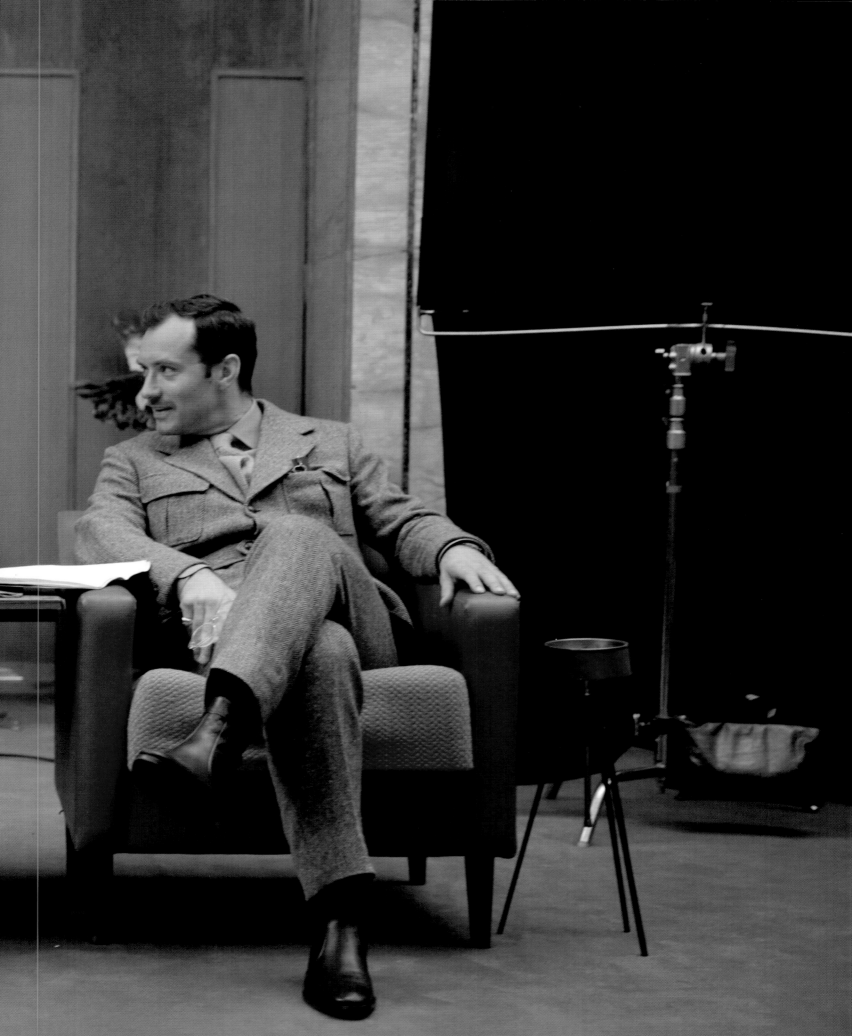

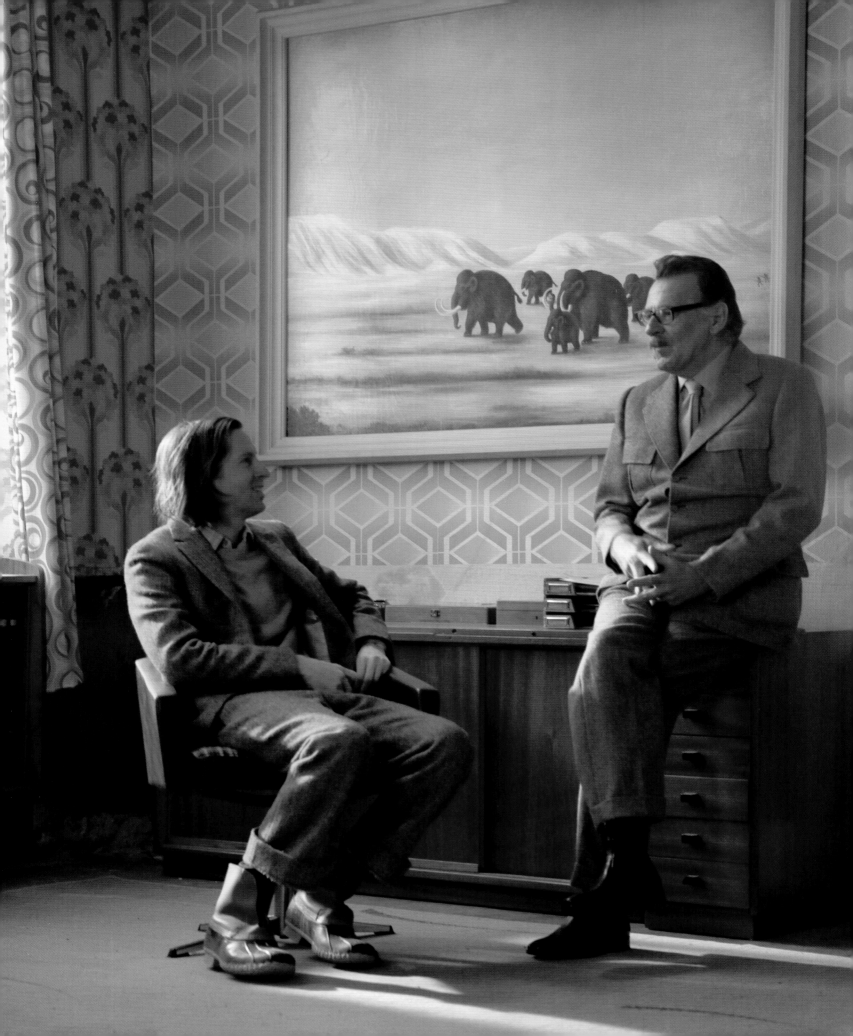

The
FIRST
Interview

30 页图：拍摄影片中 1985 年的场景期间，韦斯·安德森与汤姆·威尔金森（Tom Wilkinson）在作家的书房里。墙纸与窗帘的图案让人隐约想起古斯塔夫·克里姆特（Gustav Klimt）的画作与斯坦利·库布里克（Stanley Kubrick）1980 年的影片《闪灵》（Overlook Hotel）的大厅的地毯纹样。两人背后，长毛象在冰川时代艰难求生的装饰画暗合影片主题涉及特定时代的逝去和生活方式的消亡。

本页图：左下图是奥地利作家斯蒂芬·茨威格，韦斯·安德森剧本的灵感来源。值得注意的是片中由拉尔夫·费因斯饰演的古斯塔夫，以及由裘德·洛饰演的青年时代作家，两者的外貌都与茨威格存在诸多相似之处。右下图是青年作家的剧照。

* 约瑟夫·康拉德（Joseph Conrad）的《黑暗之心》是最广为人知的一部使用框架叙事（frame narrative）文学手法的小说。

马特·佐勒·塞茨：让我以你剧本中的一句话开场："人们犯的一个极其普遍的错误，就是认为作家的想象力永不干涸，虚构的轶事和趣闻永远取之不尽、用之不竭，所有故事都像变魔术般凭空出现。而事实恰恰相反：一旦人们得知了你的作家身份，就会主动为你送来人物和事件，只要你时刻留心，仔细聆听，这些故事就会不断地找寻到你。"

那么，这个故事也找到了你吗？

韦斯·安德森：其实，故事全部来源于茨威格！这些并非我的想法，而是他的。

《布达佩斯大饭店》灵感来源就是你在电影的致谢中提到的斯蒂芬·茨威格，那位著名的小说作家、散文家。

是的。茨威格常写一个人来找他并向他讲述故事，但并没有人找我讲故事。事情是这样的：和我一同创作这个故事的朋友是雨果·吉尼斯（Hugo Guinness），我们俩以另一位共同朋友为原型创作了片中的主角。于是便有了基于这位共同朋友的角色故事片段，之后我也许可以多告诉你一些细节。这个想法跟随了我们好几年，最终我们花了很长时间来决定这个角色的命运。

同时，随着过去几年逐渐深入了解了茨威格的作品，我一直想拍摄与他有关的题材。他是一位我六年或八年前才了解的作家，之后我对他的作品产生了日益浓厚的兴趣。我非常喜欢他的短篇小说和回忆录《昨日的世界》。

我记得你曾经在一篇对谈中提过茨威格，那篇对谈后来成了 The Wes Anderson Collection 中名为"月升王国"的一章。我们当时谈到有一类故事，从某种程度上更强调"讲故事"，或者说这些故事都以被讲述的形式呈现给读者或观众。

确实如此。康拉德的作品中也能看到类似的做法。*我的意思是，很显然这种手法并不独属于茨威格，但几乎他写的一切——除去传记和回忆录——都采用了这种形式，这就是我们也采用同样做法的原因。影片中的角色有点像作者本人，同时他又是作家在故事中的年轻形象？他们两者理论上来说都是茨威格自己，大体上是这样。

这部电影中，你在故事里嵌套故事。这部影片相比你其他作品而言更显著的一点是更关注故事和讲故事的行为、我们与故事之间的关系，以及我们为什么需要故事。然而与此同时，这种做法又产生了

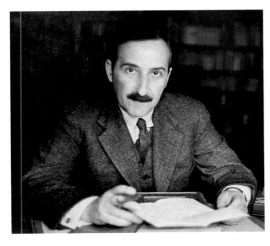

一种缓冲效应、一种距离感。

我们确实用了三四步才抵达主线。也就是说，我们花了相当长的时间才让你见到拉尔夫·费因斯的角色。不过，在这个过程中，我希望将剧情引入主线的其他部分能慢慢为影片定下基调，如果幸运的话，观众会觉得其他角色同样有趣。

是的，我很喜欢影片的旁白，准确来说应该是第一位旁白：片中小说的作者。

我同样很喜欢的是，你一上来就让角色沾沾自喜的叙述被——我想是他的儿子——冲进来用玩具手枪对准他射击的行为所打断？

也可能是他的孙子。

你对旅行的迷恋是否在某些方面启发了这个故事？随着你职业生涯的发展，这种游历对你而言似乎越发重要了。

我想这确实跟我过去一二十年长时间生活在欧洲有关。能走出去看世界是件非常有意思的事。

但这一切不光与我自己的生活相关，也与我读的书有关。这部电影非常私人，因为它讲述的故事让我在一个世界中自由来去，这个世界让我感兴趣已久，让我想要了解更多，也让我能将沿途收集的一切素材运用起来。这些素材不仅源于旅行，也来自阅读。

另一方面，大多来自欧洲的人或者说在好莱坞工作的欧洲人对中欧的诠释一直存在一种美国或者说好莱坞自己的方式。这部影片也部分受到这类影片的启发。我感觉灵感主要源于 20 世纪 30 年代的电影。

比如恩斯特·刘别谦（Ernst Lubitsch）的《街角的商店》。

对，刘别谦，以及整个 30 年代好莱坞对欧洲的理解。

迈克尔·鲍威尔（Michael Powell）和埃默里克·普雷斯伯格（Emeric Pressburger）这两位导演是否也曾出现在你的脑海里？

我确定他们出现过。我感觉他们一直在我的脑海里。我现在就能给你举个例子。你记不记得阿德里安·布洛迪（Adrien Brody）注意到油画被偷的那场戏？他的穿着打扮仿照的是《红菱艳》中由安东·沃尔布鲁克（Anton Walbrook）饰演的莱蒙托夫。布洛迪身着晨衣，还穿了一双红鞋！实际现在回想起来，我这部片子的结构部分来源于《百战将军》。那部影片中，角色也走进了一个温泉浴室，随后故事从浴室开始跳回到过去，我们也用了类似的手法，不过是以我们自己的方式。

毫无疑问，你创造的是一个梦幻空间。但同时，如果要我描述影片的基调，我会说它很轻快，但不妨这样说，只有在你习惯采取不那么美式、也许更加欧洲化的视角看世界时，才能觉察到这种轻快。

我的意思是：在这部影片中，有暴力和战争，但并不存在纯真，至少不是美国人用"纯真"（innocence）这个词想表达的意思——"我们在历史进程中每个年代都在失去的东西"。这部电影中没有"纯真"，虽然片中有甜美与善良，但与纯真并不能画等号。这些角色都是坚强的人。听到战争临近，你的角色们并没有被吓坏。他们的态度像是："噢，好吧，我想我们得做好准备了。"仿佛他们不是第一次遇到类似情况。这些人认为战争是他们人生的一部分。这部电影是喜剧，但也讲述了历史与疾苦。

也许你是对的。但你谈到的那场戏，其实某种程度上也是一个笑料。泽罗为古斯塔夫先生递上报纸，上面写着战争即将开始，也许离世界末日已不远。但人们关心的大新闻却是：富有老女人突然死亡。

没错！不过我的意思是，这部影片有种触手可及的实感。这种实感根植于历史和对历史的理解。然而，影片同时又充满异想天开的奇幻色彩，尤其是外观。大饭店建筑本身、周围的群山，后来还有直行电梯和上山缆车，都像立体故事书展弹出的图画：它们的原型都真实存在，但就像背后的整面景色一样，它们都经过风格化处理。

本页左下图：恩斯特·刘别谦1940年的影片《街角的商店》剧照。这部欢欣愉悦、节奏轻快的喜剧讲述了剧照中的两位店员［分别由玛格丽特·苏利文（Margaret Sullavan）和詹姆斯·斯图尔特（James Stewart）饰演］从起初互相憎恨到最终坠入爱河的故事。出生于德国的刘别谦是 20 世纪 20 年代前往好莱坞发展的众多欧洲导演之一。他作品中随处可见令人愉快的细腻感性，但又不过分浮夸煽情。这种风格被制片厂主管和影评人称为"刘别谦笔触"（Lubitsch touch）。

本页右下图：托尼·雷沃罗利（Tony Revolori）在《布达佩斯大饭店》中饰演年轻的泽罗。

33 页图：汤姆·威尔金森在片中饰演的老年作家的两场戏之一的剧照。他的叙述被手持玩具枪对他射击的孙子［由马塞尔·玛佐（Marcel Mazur）饰］打断。这个没有中断的长镜头囊括了韦斯·安德森式的美学要素：精准的布景、服装和灯光，加上错综复杂的镜头运动设计，拍出这样一个有几分严肃但并不惺惺作态的时刻，被一种令人愉悦的、充满孩子气的无秩序行为突然打断。

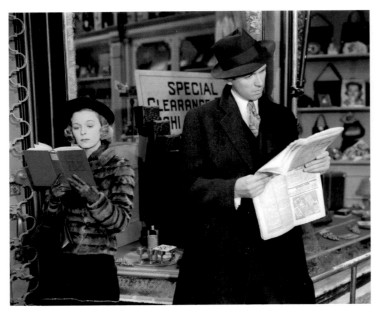

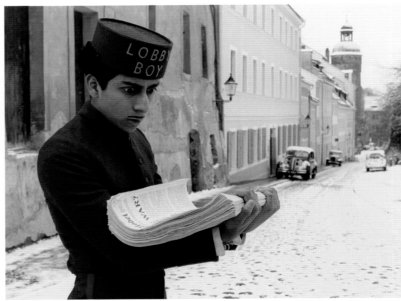

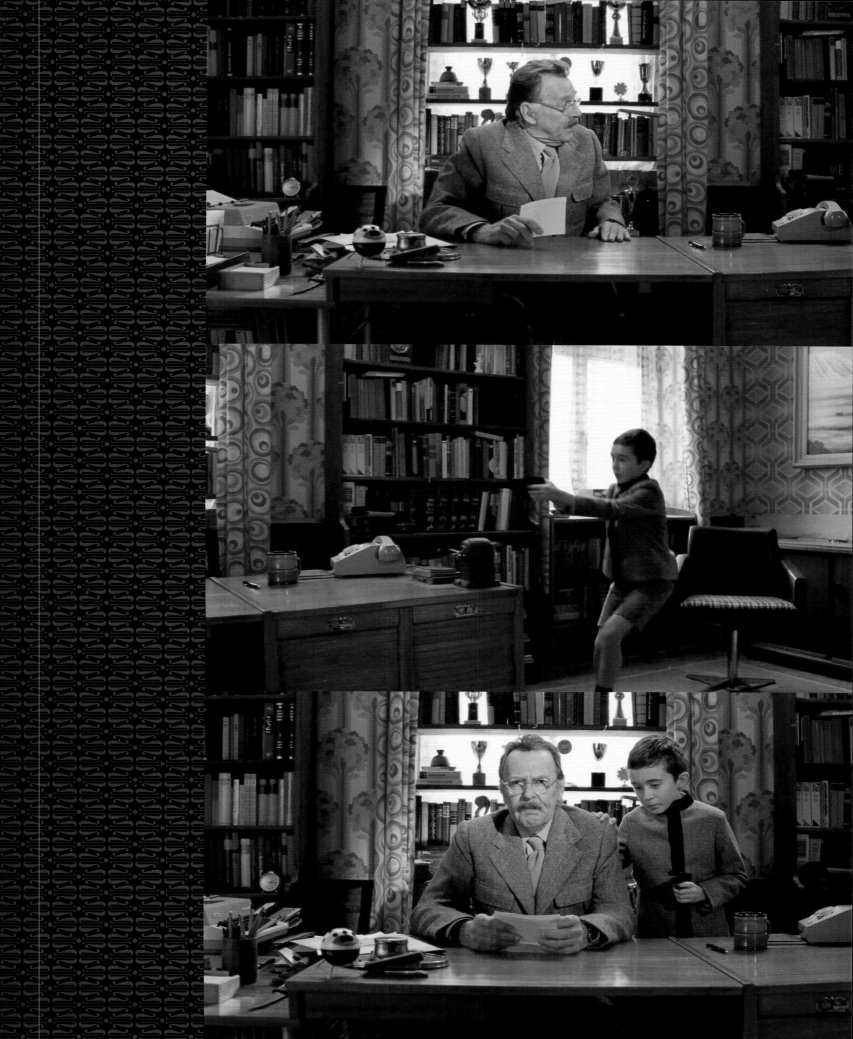

这样的处理方式让我感觉仿佛看到了一个游历广泛、博览群书的美国人试着想象过去。

你也要记住，在影片当中，故事甚至不是发生在一个真实的国度。青年泽罗和古斯塔夫的这部分故事发生在 1932 年，但那不是真正的 1932 年。可以这样理解，在真正的 1932 年，墨索里尼已经掌权，但希特勒直到一年之后才获得委任。我们并不处于这条时间线上。既然连地点都从未真正存在过，那么从历史角度看，也没有任何东西百分之百正确。我想这是不言而喻的。

我们把一战和二战混合到一起，再将整个时间线分成三个阶段。第一阶段是茨威格所谓的"昨日的世界"，也就是一战之前；第二阶段是战乱与法西斯主义盛行的阶段；最后一个阶段则是中欧和东欧的共产主义时期，但在第二阶段已经有迹可循。感觉像个重复段（riff）。我不知该怎么形容！

本片和你之前影片采用的策略是一脉相承的。你经常让故事发生在不明地点或者虚构地点，有时候还会加入虚构的生物。经过这部影片，你把玩的要素列表中又可以加入"历史"这一项了。

我们为这部片设计了独特的货币：克鲁贝。电影中的国家都是虚构的，除了马耳他海滨，不知为何似乎确有其地。还有一些法国人也是真的。我不想拆解得太细，不然也许电影会散架。

所以这不是欧洲。而是欧洲的概念。

不管怎么说，我不能声称电影中的大部分东西是我发明的。我们创作的这个地区的版本其实只是源于在这里周游时的见闻。也许是在铁轨旁找到的一处景，或者一家面包房边上，或者随便什么地方。一切自然风景与城市面貌用到电影中时，需要稍加改造。

此外，这部电影是从另一个时代看当时的世界，之后将所有观察结果整合汇编为一个《读者文摘》式的中欧、一部精选集、一种调和的产物。

我也想把《布达佩斯大饭店》称为一部"奇巧装置"（Contraptionist）电影。巨大的叙事机器之中有一系列部件相互联结，围绕着一个复杂的情节系统地组织起来，这也是本片借鉴的闹剧或悬疑片中的常见模式。电影不断将观众向前推，逐渐接近夺回画作这一终极目标。但要成功，角色必须完成全部相关任务，比如将古斯塔夫从监狱里劫出来。

但从另一种意义来看，剧情的事无巨细又不如人们在事件发生时的感觉来得重要。

我们很幸运地找到了一群优秀的演员来帮助我们实现这一点，真的非常幸运。拉尔夫和托尼·雷沃罗利，加上西尔莎·罗南（Saoirse Ronan），他们三个人——尤其是古斯塔夫和泽罗之间的关系——可以说是电影真正的核心。我感觉整个故事的终极意义就在于他们两人之间的友谊。

VISITORS
ARE REQUESTED
TO REFRAIN
FROM CIGAR SMOKING
IN THE LOBBY

34 页左上图：迈克尔·鲍威尔
和埃默里克·普雷斯伯格执导
的《红菱艳》的剧照。演员安
东·沃尔布鲁克的衣服花纹也可见
于《布达佩斯大饭店》中阿德里
安·布洛迪饰演的德米特里在发现
《拿苹果的男孩》失窃的场景（34
页右上图）中身着的晨衣和红鞋。

34 页左下图：另一处对鲍威尔和
普雷斯伯格的借鉴。在他们搭档执
导的横跨一战和二战的史诗作品
《百战将军》中，浴室发生的"当
下"段落触发闪回，带领观众进入
主人公年轻时代的冒险。

34 页右下图：F. 默里·亚伯拉罕
（F. Murray Abraham）在《布达佩
斯大饭店》中饰演 1968 年段落里
的泽罗·穆斯塔法。

本页图：亚伯拉罕在片场小睡。

这也是一部讲述师徒关系的电影。

是的，没错。

电影一直给人这样一种感觉：以某种特定方式、某种特定礼节、在
某个特定时间、为某个特定原因使用某些特殊材料，去完成一件事
情的流程非常重要。仪式非常重要，而这些仪式在你的影片当中由
师父传给了徒弟。

　　同时你又采用了层层嵌套的框架叙事手段——F. 默里·亚伯拉
罕饰演的泽罗非常睿智，他作为叙事者对年轻作家讲述自己的故事，
而作家在闪回中几乎像 1932 年段落中的青年泽罗一样天真。

　　老年时代的泽罗是一个充满神秘感与力量的形象。尽管我们见
到老年版的他时，尚未得知他的故事，但很显然，从某种程度上说，
他已经过时间洗礼，成为一名师父。

我觉得老年泽罗可能是个更伤感的形象吧。默里·亚伯拉罕真
的相当了不起。他是一个知道该怎样读好一句对白的人。

是的。就像他在《醉乡民谣》中饰演的唱片公司老板对主角说："我
看这没什么赚头。"（I don't see a lot of money here.）

他还参演了两三部伊桑·科恩（Ethan Coen）写的戏剧。

他的声线也相当出众。

一点没错。

当然很多人是在三十年前通过《莫扎特传》知道他的。他饰演的是
莫扎特的对头萨列里，也是影片旁白。我发现《莫扎特传》其实也

是老年角色叙述自己年轻时的生活。每当我们想起《莫扎特传》，就
会想起 F. 默里·亚伯拉罕的声音。

我想他在现实中几乎跟《莫扎特传》中的老年角色年纪相当。
但他看起来比角色年轻了二十岁。他的表演至少跟之前一样
伟大。

跟我讲讲扮演青年泽罗的托尼·雷沃罗利吧。

他的父亲马里奥拍摄过一些短片。他的哥哥也叫马里奥，参演
过一两部电影。马里奥和他弟弟都来洛杉矶为这个角色试读剧
本。我们当时主要在找中东地区的演员。

　　也许，这个角色有点半阿拉伯半犹太血统？他来自另一个
虚构的国家。这个角色的历史与种族同样是虚构的，各方面都
混了一点。我用不同手段将他和不同部落用不同的方式联系起
来。但大体上，我们还是在找一个阿拉伯裔演员。我们在黎巴
嫩、以色列和北非地区都找过，也去过法国、英国和美国。

你觉得这部影片中有一种欧洲和中东文化之间的冲突吗？

也许有一些吧？

尤其当我想到 F. 默里·亚伯拉罕饰演老年泽罗的场景，他已是欧洲
最富有的人，向这个年轻的英国白人讲述着自己的故事，给人一种
感觉：到了 20 世纪 60 年代，权力的天平开始倾斜。这一切都不是
电影明示或关注的重点，但似乎是某种潜台词。

总之从看到这个人开始，你就会自己进行解读。

　　　　　　　作家
　　　　　住手，快住手！

男孩犹豫了一下，随即开枪。一枚黄色的塑料子弹向作家的胸口直飞而去，击中一只威士忌酒杯发出"叮"的一声。此时作家朝着男孩猛扑而去，男孩躲开了他匆匆逃开。作家看向一张提词卡，含糊不清地说了几句，调整着自己的位置。

　　　　　　　作家
　　　……在你的一生当中。数不清有多少次，有人来找我。
　　　　　（恢复正常）
　　　一个时时讲述他人故事的人，总有许多故事会找上门来。

男孩回到房间，玩具枪已经塞在腰带下，舒舒服服地一屁股坐在作家腿上，老人的手臂环抱着他的肩膀。两人之间的小小冲突似乎从未发生过。两人同时看向镜头，作家总结道：

　　　　　　　作家
　　　我在全然意料之外的机缘下获知了以下这一系列故事，在此，我将只字不改地呈现它们的原貌。

外景　连绵的山脉　白天

二十世纪六十年代末。生锈的铁格平台高悬在深谷之上，从这里望去，风景绝美：树木苍翠茂密，一条小瀑布从高处倾泻下来。随着镜头沿着损毁的小径穿越一片自由生长的火绒草和毛茛。作家的旁白继续：

　　　　　　　作家（旁白）
　　　许多年前，我患上了轻度"文士热"（一种当时知识分子
　　　常患的精神衰弱症），于是决定前往苏德滕华尔兹山麓
　　　下的温泉小镇纳贝斯巴德度过八月，并在布达佩斯大饭
　　　店——

摄影机停下，画面中出现一座在广阔高地上伸展开来的十九世纪酒店和浴场。宽大庄严的阶梯向上通往豪华的入口。阶梯上方是可供散步的平台，下方则是一间玻璃温室。摇摇晃晃的缆车发出吱呀声缓缓沿着山侧轨道上行。草坪需要修剪，屋顶需要修补，几乎整个建筑物表面都需要重新粉刷。

标亮的部分是 1968 年段落中作家通过旁白对大饭店的描述。翻到第 38 页可以看到韦斯·安德森通过粗略的分镜将镜头视觉化了。

 作家（旁白）

——一座美丽、精巧、曾经声名远播的建筑——订下房
间。我想你们之中也许有人听说过它。八月正值淡季，而
且在当时，大饭店显然过于老旧，已不复昔日辉煌，开始
走向衰落，逐渐破败，并将最终遭到拆除。

蒙太奇：

摄影机礼貌地从远处拍摄出九位大饭店的其他住客：一位体弱的学生、一位肥
胖的商人、一位带着圣伯纳德犬的强壮登山客、一位头发挽成圆发髻的小学教
师、一位医生、一位律师、一位演员等。

 作家（旁白）

饭店客人寥寥，作为这座巨大建筑中为数不多的活人，我
们很快就能辨认出彼此。但我认为宾客之间的熟稔程度也
仅止于在棕榈庭、阿拉伯浴池和登山缆车上擦肩而过时的
点头致意。我们这群人看上去都十分矜持内敛。而且所有
人，无一例外，都形单影只。

切至：

一间极大的、半废弃的餐室。有两百张桌子和五十个吊灯。十位客人各自坐在
不同的餐桌边，在巨大的餐厅里彼此相距较远。一名侍者手托餐盘走了很远才
来到小学教师桌前，为她上了一盘豆子。

内景　大堂　夜晚

褪色的沙发，磨损的扶手椅以及新加了塑料表面的咖啡桌。地毯破旧褴褛，每
个区域的灯光不是太暗就是太亮。鼻梁弯曲的礼宾员在柜台后面徘徊，抽着一
支香烟。他是让先生。

（注：酒店员工在两段相关时期都穿着类似的紫色制服，而公共区域则展现出一
种"改朝换代"的面貌。）

在让先生背后的墙上，挂着一幅优美的佛兰德油画，画中苍白的年轻男孩手握
一只金黄色的果实。这就是《拿苹果的男孩》。一块被水……

HOTEL INTRODUCTION

THE VILLAS AT

MONTEVERDI

TUSCANY

1A.　　STAG'S LEAP w/ BRIDGE
& ELEVATOR. (MAN ENTERS & DESCENDS.)

DOLLY TO:

1B.　　PINK
HOTEL w/ FUNICULAR ASCENDING
& NEBELSBAD PASTEL
FACADES BELOW.

2.　　TIGHTER-- FUNICULAR
ARRIVES.

3A.　　COURTYARD FACADE,
w/ GLASS AWNING.

TILT DOWN TO:

3B.　　ENTRANCE w/ EMPTY
CAFÉ TABLES, ONLY ONE
GUEST. (HIKER w/ SAINT
BERNARD.)

4.　　ONLY ONE GUEST AMONG
EMPTY BALCONIES.

www.monteverdituscany.com　　　　Castiglioncello del Trinoro (Si)

韦斯·安德森的手绘分镜简图
呈现了青年时代作家在 1968 年
段落对大饭店和其中少量住客
的介绍。

"大饭店镜头导览" 手绘分镜图
中的文字：

1A. 牡鹿跳跃雕塑与桥
　　和电梯（一个人进入并下降）

1B. 推轨至：
　　粉红色饭店，前方缆车上行
　　下方是纳贝斯巴德色彩柔
　　和的房屋外观

2. 镜头拉近——缆车到达

3A. 前院外观
　　玻璃遮阳篷

3B. 摄影机向下摇至：
　　入口和空的咖啡桌，仅有
　　一名客人（带着圣伯纳德
　　犬的登山客）

4. 许多空的阳台中
　　仅有一名客人

THE VILLAS AT

MONTEVERDI

TUSCANY

newspaper table

5, NEWSPAPER ROOM w/ VIEW & ONLY ONE GUEST. (FAT BUSINESSMAN)

6, EMPTY WICKER CHAIRS, OLD WOMAN PLAYS SOLITAIRE.

7, PALM COURT, ONE GUEST, (LIKE A ROUSSEAU) KNITTING. WOMAN.

8, ARABIAN BATHS, ONE SWIMMER, (W/TEA.)

9, DOLLY w/FUNICULAR, ONE GUEST,

10, COLONNADE, ONE GUEST, (TEACHER PAINTING.)

5. 可观景的读报室中放置报纸的桌子仅有一名客人（肥胖的商人）

6. 许多空的藤椅
 一位老妇人玩着单人纸牌

7. 棕榈庭，一名客人（像一尊卢梭雕塑）正在织着什么，女性

8. 阿拉伯浴池，一个游泳者（身边放着茶）

9. 摄影车随缆车向上一名客人

10. 柱廊，一名客人（教师，正在作画）

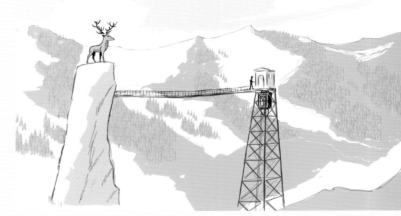

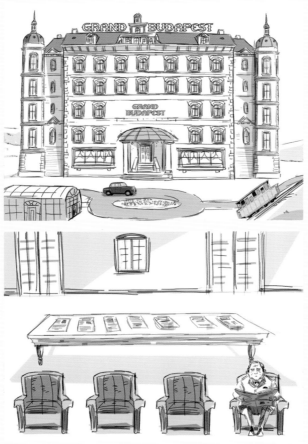

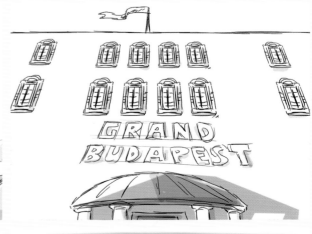

细化的"动态"分镜，呈现
了 1968 年段落中作家对大
饭店的描述。

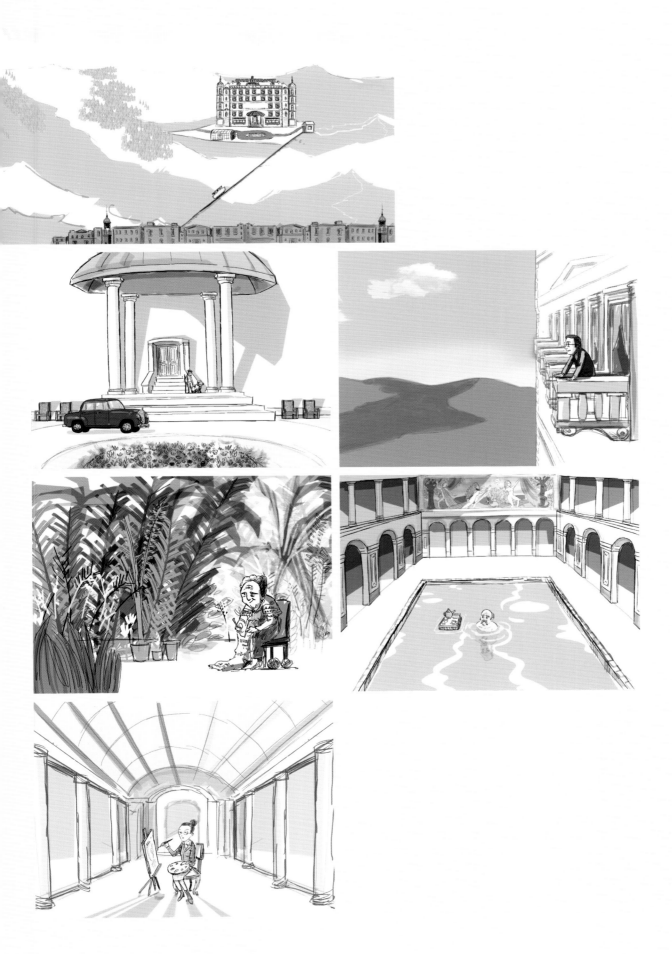

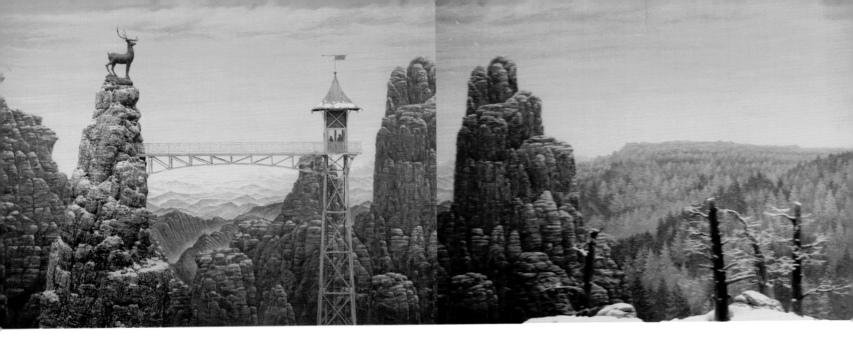

另外一点是，茨威格是个犹太人，我想这可能也在冥冥之中影响了这部电影。片中没有讲到纳粹大屠杀。并非因为故事发生在大屠杀之前，而是因为我们的故事中并没有大屠杀。但也许我仍然想要暗示它确实以某种方式存在着。

一种山雨欲来的、令人恐惧的暴力。

茨威格的作品遭到查禁和烧毁。当时他是世界上最受欢迎的作家之一，肯定也是德国最受欢迎的作家之一。接下来你也知道了，他的全部存在都被抹去。对我来说，这件事的有些方面，有点……我不知道该怎么讲，但确实是我为故事考虑的事情，是我在构思故事时的想法，即使我并未对这个主题进行任何直接的处理。你读过《艾希曼在耶路撒冷》吗？

读过。汉娜·阿伦特（Hannah Arendt）的"恶之平庸"（The banality of evil）就出自这本书。

所以你已经知道那本书不全是，甚至根本主要不是关于阿道夫·艾希曼（Adolf Eichmann）的逮捕和审判。文章很大一部分都在谈论欧洲每个国家如何回应纳粹的要求——交出本国的犹太人，驱逐并杀害他们等——以及这一切如何对不同民族、不同人群和不同政府产生了不同的影响。无论这些政府是否被消灭，他们都一一做出了回应。她对当时欧洲的研究和分析是让我想拍摄这部影片的动因之一。我会时不时回顾她这篇重要的文章。

综上所述都是为了说明：我们最后选了一个来自加州阿纳海姆的孩子做主演。

[马特大笑]

他的父母来自危地马拉。他哥哥在试镜中表现很好。然后托尼进来，试镜表现同样很出色，他长得很像他哥哥，但更年轻。我想：就是他了。

所有角色应该来自一个叫作祖布罗卡的地方，它像匈牙利、波兰和捷克斯洛伐克的混合体。但那里的人都像杰夫·高布伦（Jeff Goldblum）和爱德华·诺顿（Edward Norton）那样说话。这大概是某种好莱坞传统：不管他们原本应该说什么语言，最后都在说美式英语。我们从世界各地找来那么多不同的人为托尼的角色试镜，后来我意识到我希望演员能够让对白显得幽默，因此需要他们对英语驾轻就熟。塞尔日这个角色由马蒂厄·阿马尔里克（Mathieu Amalric）饰演，他是法国人，我们的电影里至少有一个人以欧洲大陆口音说话了。

我真的非常想让马蒂厄来演这部影片。我们还有幸请到了蕾雅·赛杜（Léa Seydoux），她真的是全体卡司中很杰出的一位女演员。我们并没有给她很多戏份，但她始终表现出色，十分了不起。

这个故事中所有主要角色身上都带着一种历史感。你的其他电影中的角色似乎并非如此。其他影片中的角色拥有各自的历史和家族史，

本页上及 43 页上图：片中镜头缓慢地从左到右平摇，带领观众的视线从牡鹿跳跃雕塑到大饭店本身。这个镜头中的一切都用微缩模型或后期制作的数字绘景完成。美术指导亚当·斯托克豪森及其团队在构建此处和其他多处室外全景镜头时，希望实现一种比照片更逼真的效果，像 20 世纪三四十年代电影布景那样更具造型艺术美感的效果。

本页下图：由托尼·雷沃罗利饰演的青年泽罗；以及《莫扎特传》中的青年萨列里，这部斩获多项奥斯卡奖的影片由米洛斯·福尔曼（Milos Forman）执导，改编自彼得·谢弗（Peter Shaffer）创作的舞台剧。

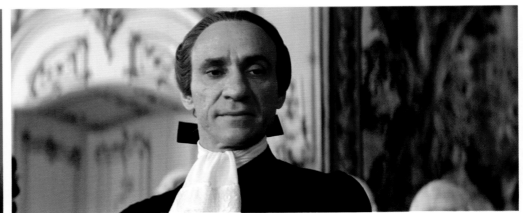

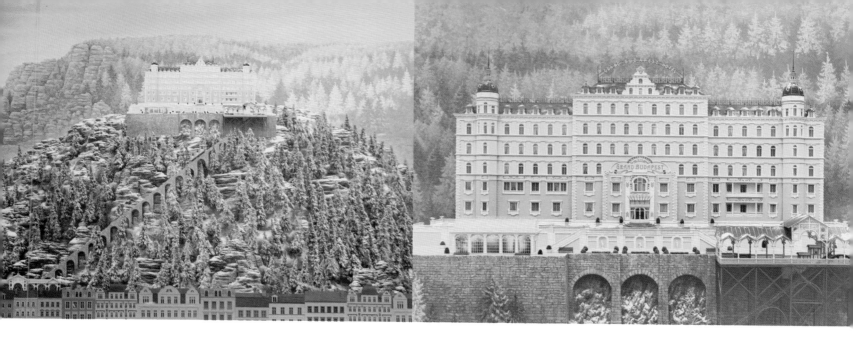

本页左下图：《莫扎特传》中 F. 默里·亚伯拉罕饰演的老年萨列里。他的面部假体由 2014 年去世的化装奇才迪克·史密斯（Dick Smith）制作。2012 年获得奥斯卡终身成就奖的史密斯同样也为《小巨人》中的达斯汀·霍夫曼（Dustin Hoffman）、《驱魔人》中的马克斯·冯·叙多（Max von Sydow）、《千年血后》中的大卫·鲍伊（David Bowie）化过老年妆容，还为《出租车司机》和其他经典影片化过流血妆效。

本页右下图：《布达佩斯大饭店》中老年泽罗的剧照，亦由亚伯拉罕饰演。

** 导演指的是他的女友，作家和插画家朱曼·马卢夫（Juman Malouf）。《月升王国》就是献给她的。

*** 拉尔夫·费因斯为古斯塔夫先生创作了一段个人小传。导演在本次访谈后半段谈及此事，费因斯本人也在第 75 页的专访中提过。

那些历史伴随他们生活。但在《布达佩斯大饭店》中，角色有一种承载着世界历史的感觉，一种更广义的历史，如同浸透你我生活方方面面的历史，有一种万物轮回的感觉。这个幻想版的欧洲和真正的欧洲一样，你也知道如果战争开始，那不会是欧洲的第一场战争，也许亦不是你有生之年经历的第一场战争。

　　在这个依靠乘坐火车旅行的世界中，火车可能突然停下，士兵强行登车，要求查看证件。古斯塔夫虽然对此出离愤怒但却并未感到意外。他的反应暗示这是一种生活常态。我不知怎么感觉到，甚至可能在他童年时期，以一种不同的形式经历过类似事件？

确实。

泽罗似乎也有这种悲剧性的阅历，而他比古斯塔夫年轻许多。在古斯塔夫对他劈头大吼的那场戏中，泽罗突然道出家庭成员遭受酷刑并被杀害的信息。

我们其实删过这场戏。之所以最终采用这段，原因可能是在某一时刻，我想……你知道，朱曼是黎巴嫩人。**所以泽罗说的事件间接地改编自她家人的一部分故事。我希望泽罗这个角色来自那个地区，因为我和朱曼一起生活，她那部分世界也成了我人生的一部分。不管怎么说，我想也许应该把这条关键信息保留到古斯塔夫失控的时刻才揭示。

泽罗把古斯塔夫的气焰灭得一干二净。而古斯塔夫的回应也很有意思。

"我代表本店向您致歉。"

你为什么将这个角色命名为泽罗？

我觉得我当时应该想到了泽罗·莫斯提尔（Zero Mostel）。

所以其中还是有致敬的成分，但这个名字的象征意义同样非常饱满。它暗示泽罗从一无所有开始（Zero 直译即"零"），是一张白纸，或者说他让自己成了一张白纸。他是一个处在自我创造和再创造过程中的年轻人。甚至有段对话大致上就是这个意思，对吗？

他讲述过自己的工作经历，曾经受雇于一系列地方，当过煎锅刷洗工和清扫男童。

　　我想古斯塔夫和泽罗也许有过共同的经历。***我们不知道古斯塔夫从何处来，甚至泽罗有一次也说过："他从没告诉过我他来自哪里，我也不曾问过他有什么家人。"

这部影片也许是你最接近闹剧的一次尝试，但又漫溢着一种忧郁感伤，泽罗担任旁白的情况下，尤其如此。无情与残忍几乎无处不在，年长之人追忆年轻时代的故事将各种情绪整合在一起。

我并不认为这部影片很滑稽。我更希望它是一部忧伤的喜剧，但必须有雪橇追逐戏的那种。

这部"不那么滑稽"的影片里还有威廉·达福对人饱以老拳的镜头，他似乎对此非常擅长。我从很久以前开始就是他的粉丝，这也是我

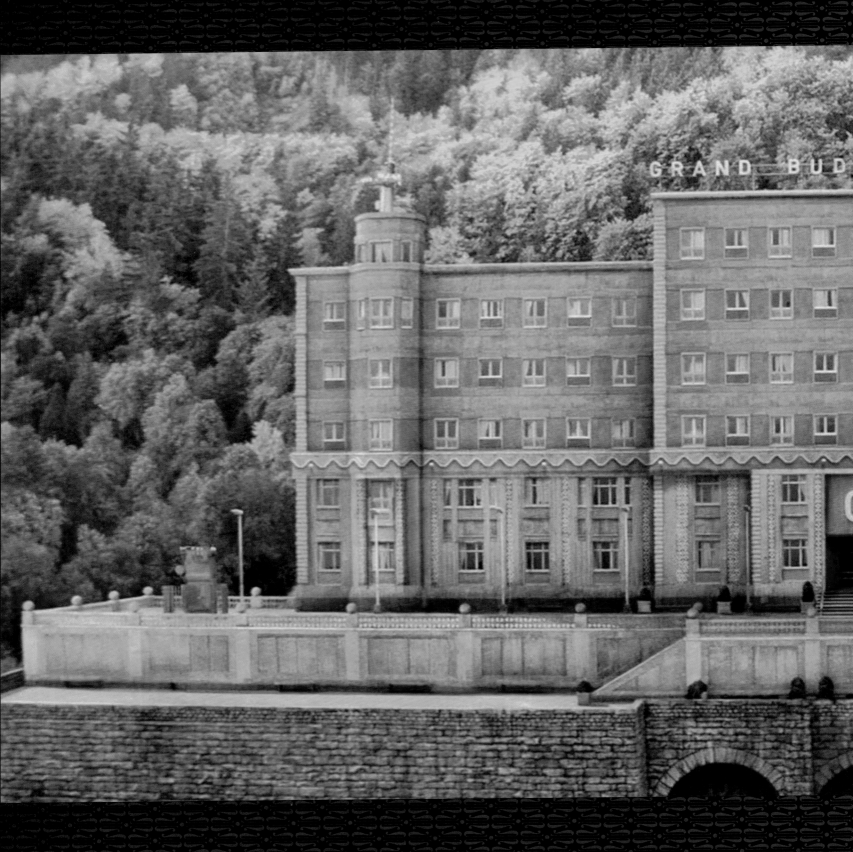

最喜欢的达福表演之一：一段惊人的表演，几乎全部是身体表演。

我爱威廉。前不久我看了部罗伯特·威尔逊执导，威廉和米哈伊尔·巴雷什尼科夫主演的戏剧。****威廉真是别一格。因为他从任何意义上而言都不单是一个电影演员。他将伍斯特剧团（The Wooster Group）和其他所有先锋戏剧的经验——譬如与理查德·福曼（Richard Foreman）合作的经历等——带到自己的每个角色之中。他融合了不同领域的技法，如舞蹈、哑剧，甚至雕塑，在那部罗伯特·威尔逊的舞台剧中一一施展。他在里面跳舞跳得和巴雷什尼科夫一样好。威廉是个绝好的舞者，毕竟你原本只期待看到巴雷什尼科夫出神入化的舞蹈。我看时很激动。

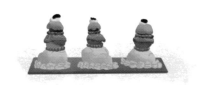

总之，在我们的电影中，威廉说话不多。他只依靠肢体动作就传达出了一切。光看着他走路都让人觉得了不起。他的创作对我们非常重要。

我从未从这些方面想过威廉·达福，但我明白你的意思。他有种极具表现力的舞蹈般的姿态，这也是他让人印象深刻的原因之一。他拥有极具冲击力的形象，能够用身体做很多表演。比如他在《野战排》海报上的动作，伊莱亚斯中士双臂高举的标志性形象。当然还有《基督最后的诱惑》——这么多身体表演非常少见。

他那版耶稣基督演得很棒。

你与他合作的角色总能挖掘出他另一种才能，和我们在 20 世纪八九十年代他演艺生涯突破时期看到的形象截然不同。这些角色更强势，更具戏剧性，更加风格化，也更加有趣。他在《水中生活》里几乎是个纯粹漫画般的尖酸形象；而《了不起的狐狸爸爸》尽管是一部动画，但老鼠身上仍能感受到威廉·达福的气息。他真的非常夸张地在扮演这只老鼠，仿佛他是赛尔乔·莱昂内（Sergio Leone）西部片中的恶霸，同时又带点爵士感。本片中他则是一个完全邪恶的存在，但身上又带着一种优雅、一种自我实现的成就感，仿佛他来到这世上就是为了杀人、成魔。

威廉是一类演员的优秀典范。阿德里安·布洛迪则是另一类优秀典范。他和威廉之间有良好的化学反应，就算两人只是并肩坐着，你也能清楚地感受到。我觉得他们之间有种暗黑的纽带，仿佛他们是彼此相通的。

威廉和蒂尔达·斯文顿（Tilda Swinton）都是非常热爱表演的人，非常纯粹的热爱。但他们又不仅仅是演员，更像是表演艺术家。他们真的对各种形式的表演都感兴趣。

你说威廉·达福和蒂尔达·斯文顿不仅仅是演员，具体是什么意思？

他们两人都演过很多不是电影，也不是你称为"普通"戏剧的

44—45 页：1968 年的大饭店是数字绘景和微缩模型混合制作出来的，这座建筑在共产主义政权下逐渐萧条。"正值淡季，而且在当时，大饭店显然过于老旧，"作家在他的旁白中介绍道，"它已经开始走向衰落，逐渐破败，并将最终遭到拆除。"

本页左图：阿德里安·布洛迪和托尼·雷沃罗利排练互殴的场景。

本页左下图：《布达佩斯大饭店》中，古斯塔夫首次了解到爱徒经受过的苦难，意识到自己的麻木不仁，并且"代表饭店"向泽罗致歉。

本页右下图：泽罗·穆斯塔法名字的灵感来源——演员泽罗·莫斯提尔身着 1964 年百老汇舞台剧《屋顶上的提琴手》中角色泰维的戏服进行宣传照的拍摄。

47 页图：托尼·雷沃罗利饰演的泽罗手持门德尔饼屋包装盒站在绿幕前。

**** 导演指的是《老太婆》，一出由罗伯特·威尔逊（Robert Wilson）执导、达里尔·平克尼（Darryl Pinckney）改编的舞台剧。

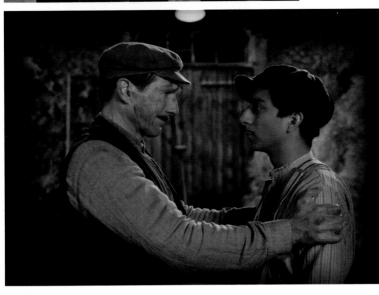

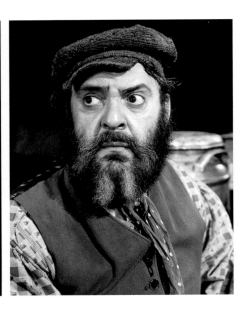

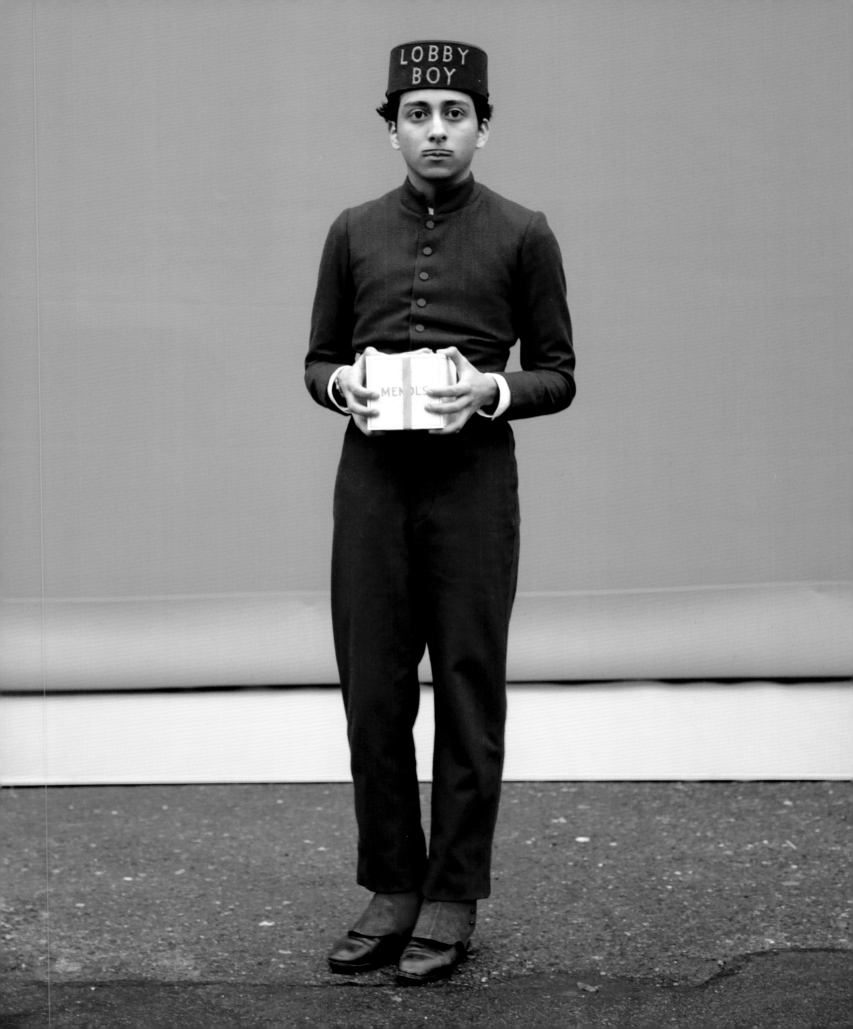

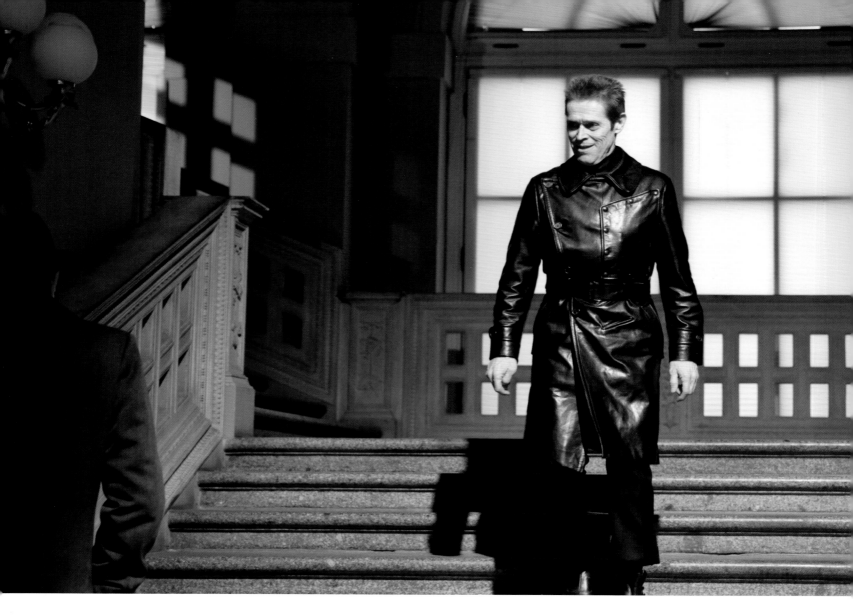

作品。蒂尔达参与过很多表演项目，出现在博物馆和其他场地，这些迥异的舞台作品不一定有剧本，甚至没有角色。威廉则更常参演先锋戏剧。他们的合作者乍看之下对一个演员来说有些令人意想不到。

在这部电影里，威廉和蒂尔达的表演都延续了他们个人的传统，在扮演角色之外依然进行着创作，只要这些创作是有意义的。我觉得蒂尔达就是对扮演老人有兴趣，纯粹想寻求一种体验。我感觉她即使不是为了拍电影也愿意扮老人。

譬如让别人给她化好老年装然后走上街头吗？

或者就随便找个地方坐下。威廉的角色……他的表演灵感并不一定来源于歌舞伎，但也离得不远。他仅通过移动和表情来演这个角色的挑战不小，因为这个角色寡言少语，动作也不见得多么亮眼。

某些类型的演员身上似乎带有 19 世纪，甚至 18 世纪的演员风格。你会觉得他们可能是杂技演员，在不同的年代和地点，也许他们还会加入马戏团。蒂尔达·斯文顿在你的电影中就有这种感觉——采取原始的"演员式"方法来表演——在《月升王国》和本片中都是如此。在《月升王国》中，她几乎是一种存在而非一个人物，如同童话故事中

的捣乱者。当我想起她在那部片中的形象时，想到的是她和周遭空间的关系，因为她所穿服装的颜色和质地、她走进房间的方式、她脸上的表情。

那部片中，她角色的名字就是一个机构：社会服务（Social Services）。我想那个角色和她在本片中的角色确实是真实的人，是人类角色，但同时也可以说他们是某种异类，我不知为何总将其与蒂尔达和威廉的其他作品联系起来。

你还记得第一次注意到蒂尔达·斯文顿的时候吗？

我们在圣丹斯的时候《奥兰多》正好在映，我去了影片的开幕式。她就在那儿。

她在那一周里让整个小镇熠熠生辉。她扮演的每个角色之间的差异都相当巨大。她参与过不少吉姆·贾木许的影片，和德里克·贾曼（Derek Jarman）也合作过很多次。你最喜欢的一部蒂尔达·斯文顿电影是什么？

很难选，不过最近我很偏爱《唯爱永生》。说起来也很矛盾，考虑到她演的角色是个吸血鬼，她在片中竟然让人觉得很亲切。她一会儿是理性之声，一会儿又去痛饮鲜血。

她是个很棒的吸血鬼。

本页顶图：威廉·达福饰演的杀手 J.G. 乔普林。

威廉·达福

"姿态智慧"系列

1955 年出生的威廉·达福与韦斯·安德森有过三次合作。他是一位伟大的美国男演员，极具怪咖气质的多面手，同时拥有深邃的五官和 20 世纪 30 年代性格演员（Character actor）的老派长相。下面是他最具代表性的角色。

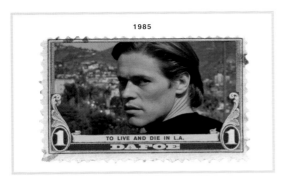

《威猛奇兵》

在一系列不受青睐的剧情片中奉献多年出色表演之后［包括凯瑟琳·毕格罗（Kathryn Bigelow）1981 年的处女作《无爱》，一部讲述摩托车手的存在主义剧情片］，达福在本片中迎来突破。他饰演反派，道德败坏但技艺高超的造假者埃里克·马斯特斯。这次表演巩固了达福扮演暴力倾向的反派角色的技巧，之后他将这种能力运用在《我心狂野》《生死时速 2：海上惊情》以及山姆·雷米（Sam Raimi）执导的《蜘蛛侠》中绿魔的身上。

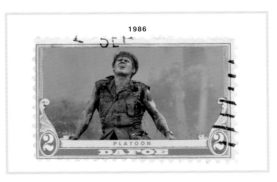

《野战排》

奥利弗·斯通（Oliver Stone）执导的奥斯卡最佳影片获奖作品的故事来源于他本人在越战中充当步兵的经历。达福在本片饰演圣人般的伊莱亚斯中士，这个为他带来奥斯卡奖提名的角色几乎是一个战场上的耶稣，和《最后的莫西干人》中的纳蒂·班波一样天人合一。伊莱亚斯双手高举的动作成了电影的海报图片。达福出演的其他战争题材影片还包括《生于七月四日》《捍卫入侵者》《西贡》《燃眉追击》。

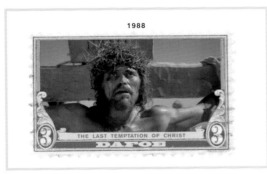

《基督最后的诱惑》

马丁·斯科塞斯（Martin Scorsese）极具热忱的电影项目，改编自尼科斯·卡赞察基斯（Nikos Kazantzakis）关于耶稣基督生与死的小说。达福刚在《野战排》中带来备受赞誉的基督式角色伊莱亚斯，随即被选中领衔主演本片。他将才智权威、敏锐易感与神性恩典完美融合，让一个通常塑造得呆板被动的角色获得生命力，充满内在矛盾。他情感的透明度让这个哲学谜题显得极其真实。

《迷幻人生》

保罗·施拉德（Paul Shrader）的这部影片讲述上年纪的曼哈顿毒贩（由达福饰演）的故事，这是他"生活在夜晚的男人"系列的第三部，前两部分别是马丁·斯科塞斯的《出租车司机》和施拉德自己的《美国舞男》。达福饰演的约翰·勒图是一名改过自新的瘾君子，不曾从与达娜·德拉尼（Dana Delany）饰演的前妻失败的婚姻中恢复过来，并受困于一连串似乎与自己通常活动路线相符的谋杀案。达福塑造的勒图既是一个平凡的毒贩，也象征着 20 世纪 60 年代乌托邦的失落。

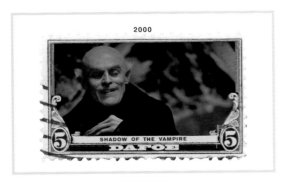

《吸血鬼魅影》

在 E. 伊里亚斯·墨西格（E. Elias Merhige）导演的这部疯癫迷影的奇幻题材影片中，达福出色演绎了演员马克斯·夏瑞克，这个角色为达福赢得了第二个奥斯卡奖提名。影片讲述德国表现主义标杆之作《诺斯费拉图》的拍摄过程。最疯狂的剧情是约翰·马尔科维奇（John Malkovich）饰演的导演 F.W. 茂瑙（F.W. Murnau）焦躁不安，陷于自我折磨之时，不知不觉中让一个真正的吸血鬼来到摄影机前。达福在本片中的表现堪称他"歌舞伎"技巧的巅峰之作，即使小动作也带着令人愉悦的极端感。

《水中生活》

达福首次参演韦斯·安德森的电影就展现出此前极其少见的喜剧才能。他饰演的克劳斯是个内心受伤的大男孩，痛恨作为老板、偶像和父亲般形象的史蒂夫·塞苏对自己的视而不见。达福以幽默的方式向我们展示了克劳斯心中渐渐积累的怒火，但同时又把握精准，确保角色最终大爆发时并不让观众感到惊恐，而是对这种人之常情的不安全感产生同情。他只是想得到他人的欣赏。

蒂尔达·斯文顿

"栖息者"系列

1960 年出生、来自伦敦的蒂尔达·斯文顿是当代最全能的女演员之一，在大手笔的主流商业制作和小成本艺术电影之间收放自如。以下是她的一些代表作。

1992

《奥兰多》

在这部萨莉·波特（Sally Potter）改编自弗吉尼亚·伍尔芙（Virginia Woolf）小说的视觉元素丰盛、结构充满野心的电影中，斯文顿饰演雌雄同体的年轻贵族。他在伊丽莎白女王临终之前获赠大片土地，在自己的城堡中度过两个世纪与世隔绝的生活，以英国驻土耳其大使身份前往君士坦丁堡，随后一夜之间神秘地变为一个女子，失去了财产所有权并被卷入一场又持续了两个世纪的法律斗争之中。

2005

《纳尼亚传奇》

斯文顿在这部实景真人影片中将 C.S. 刘易斯（C.S.Lewis）笔下的白女巫演绎得如此可怕，连原著作者看后都做了噩梦。她在 2010 年的第三部《纳尼亚传奇：黎明踏浪号》中再次出演白女巫。斯文顿刻画的这个角色似乎从折磨弱小和同类对她的臣服中收获了无限的快感。她为角色赋予了一种令人恐惧的模糊感。你知道她在一定在密谋些什么，但也知道她只有在形势变得足够邪恶堕落之后才会揭晓计划。

2007

《迈克尔·克莱顿》

在这部由托尼·吉尔罗伊（Tony Gilroy）编剧兼执导的作品中，斯文顿与主角乔治·克鲁尼（George Clooney）的精彩对手戏为她赢得了一个奥斯卡最佳女配角奖。她饰演的律师事务所总顾问凯伦·克劳德，发现汤姆·威尔金森（Tom Wilkinson）饰演的律师手握一张写有关键证据的便条，可以证明一位客户在知情的前提下生产致癌除草剂，并且这位律师想将其公之于世。这是一个典型的"调停者"角色，但斯文顿自然高效的表演让观众即使在知道凯伦的能耐后仍然感到意外。

2012

《月升王国》

斯文顿在韦斯·安德森的这部影片中饰演的配角证明了她有能力在相对有限的出场时间内完成更多。在全片 98 分钟内，她仅出现几分钟，几乎没有（大多是解释性的）对白，但来势汹汹划破银幕空间的姿态让人记忆深刻。

2013

《唯爱永生》

吉姆·贾木许（Jim Jarmusch）这部超自然影片中的吸血鬼们来自模拟技术诞生之前，甚至是来自科技诞生之前的遗留者，但他们长得却像汤姆·希德勒斯顿（Tom Hiddleston）和蒂尔达·斯文顿，有时还会肆意嗜血，随意地露出自己的尖牙。希德勒斯顿饰演的吸血鬼是个对生活前景绝望的音乐家，正在考虑自杀。斯文顿则饰演将他从崩溃边缘拉回的、更具理性的伴侣。

2014

《雪国列车》

奉俊昊的这部后末日科幻作品是一则阶级寓言，发生在一辆载有人类生态系统、穿越冰原的高速列车上。斯文顿饰演梅森，一个戴假发的浮夸统治阶级代言人，滔滔不绝地讲着次艾茵·兰德式（sub-Ayn Randian）的空话，强调着所有人明白自己的地位、不加僭越的重要性。

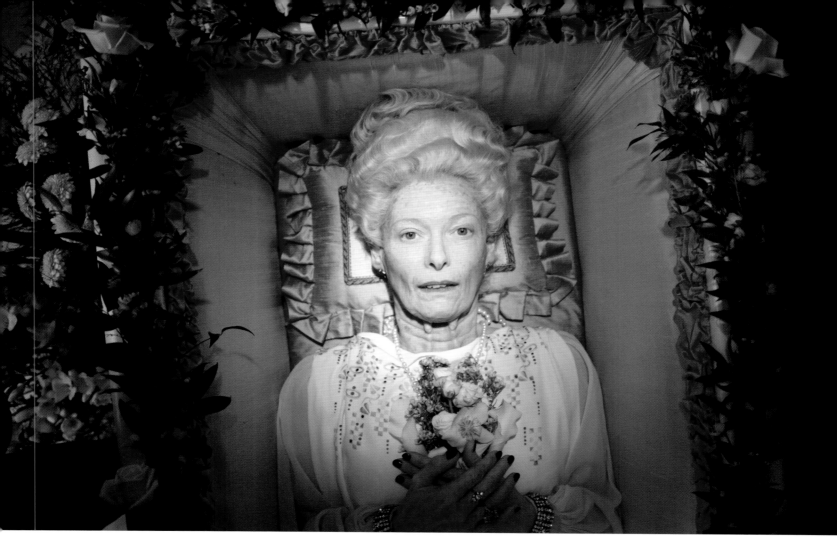

她本人同样能自然而然将人吸引到她身边，而并不让人觉得刻意。我和她同处一室好几次，每次都是如此，她简直是一块磁石。

我想这大概就是超凡魅力吧。

杰夫·高布伦也是一位充满魅力的演员，虽然两者的魅力性质不同。他总能唤起他人的兴趣，永远让人尊敬，但我感觉近来他的传奇似乎有所褪色。

杰夫曾一度成了大明星，大概在他演《变蝇人》的时候。

那是一种足以让任何人叹服的伟大表演，也许是史上最好的恐怖片主角表演之一，可以与鲍里斯·卡洛夫（Boris Karloff）和克里斯托弗·李（Christopher Lee）的最佳表演相提并论。30 年来，我一直对他在这部影片中的表演赞不绝口。

没有几个人能像他这样，你先给他一叠又一叠的法律文件，然后对他说："就用这些来制造笑点吧。"但显然杰夫可以轻松做到。他准备的时候，你可以听到他反复练习的声音。他总是像排练舞台剧一样排练，这样非常好，我很喜欢。

饰演遗嘱执行官维尔莫什·科瓦奇*****的时候，他对双手的使用令人无比惊讶，我知道他是个钢琴演奏者时丝毫不感到意外。他的手上全是戏，让所有法律术语都显得充满活力。在阅读遗嘱那一幕中尤其明显。杰夫·高布伦的每场戏中都有三段表演，其中两段都是他的双手带来的。

杰夫拥有杰出的戏剧直觉，这让他的表演令人信服。他在自己

本页顶图：蒂尔达·斯文顿饰演的 D 夫人。

本页右图：斯文顿和正在准备两人早餐对话时，古斯塔夫视角镜头下的摄影工作人员和斯文顿。

***** 维尔莫什·科瓦奇（Vilmos Kovacs）一名结合了两位伟大的美国电影摄影师——维尔莫什·日格蒙德（Vilmos Zsigmond）和拉兹洛·科瓦奇（László Kovács）——的名和姓，两人都出生并成长于匈牙利。

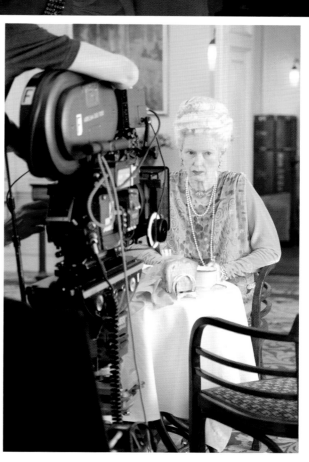

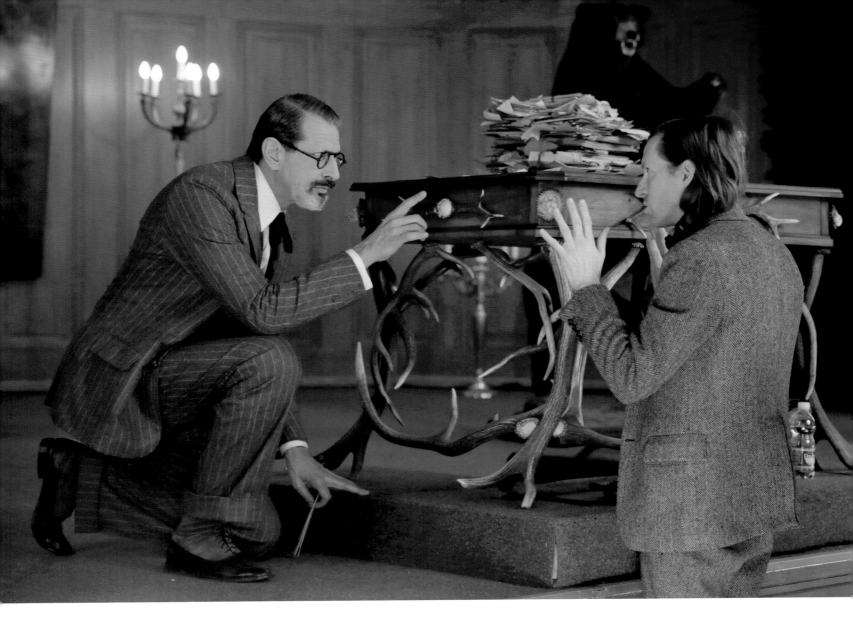

的每场戏中，想的不仅仅是："我能否让声音显得更自然？"还想着："我能否让声音听起来更激动人心？"他能准确地找到戏剧性在哪儿。

他并没有演过很多罗伯特·奥尔特曼（Robert Altman）的电影，快四十年前的《纳什维尔》是第一部——但我总觉得他是一个奥尔特曼派的演员。

我也这么觉得。而且我觉得奥尔特曼也这样认为。

我跟奥尔特曼并不特别熟，但他妻子凯瑟琳多年前和我有过一场关于杰夫的谈话。奥尔特曼说起杰夫的语气就好像他是自己剧团的固定成员。他们说起巴德·库特（Bud Cort）时也是类似的语气。巴德·库特只演过两部奥尔特曼的电影：《陆军野战医院》和《空中怪客》。杰夫也只演过两部：《纳什维尔》和《无药可救》。但也许杰夫自己也这么觉得，某种程度上，他确实是一个奥尔特曼派的演员。

在《纳什维尔》中他做到了以少博多。他在片中连对白都没有，只是背景的一部分，比着手势出现在画面中。有一处他甚至还在变魔术。

我很确定奥尔特曼看到他的表演并说："我们把这个加进去。不管杰夫在那里做什么，都统统拍下来，这样我们就有新的素材了。"说真的，他指不定也出现在《大玩家》里了。

你和杰夫·高布伦合作了两部电影，有趣的一点是，在这两部之中，他看起来都极其自信，甚至到了傲慢的程度。但随后他的傲气受挫，又为我们带来了新的变化。《水中生活》结尾有个甜蜜与脆弱交织的时刻；阿里斯泰·赫尼希和史蒂夫·塞苏甚至分享了那一刻，给人的感觉十分真实，因为你可以轻易觉察到他和比尔·默里（Bill Murray）之间的温情。

在《布达佩斯大饭店》中，他的角色带着一种不动声色的自信。到后面那场博物馆跟踪戏时，他的眼中又充满恐惧，令人不安，因为此前你从未在他眼中看到过这样的神色。你会觉得科瓦奇这次很可能不能像往常一样说出"呃，我已经把局面控制住了"这样的话。这也是他在世的最后一会儿。

杰夫是个很棒的合作者，有他在周围让人很开心，他总是极度专注，而且是电影片场一个非常有亲和力的存在。何况他总是在片场。

你是说他本人一直待在片场？

对。

本页图：安德森和高布伦在遗嘱一场戏的两次拍摄间隙。

杰夫·高布伦

"吸引眼球"系列

1952 年出生的杰夫·高布伦是一位具有敏锐洞察力但剑走偏锋的演员，瘦长的身形和活跃的思维最初将他限制在轻喜剧角色中。最终他取得了突破，在喜剧和剧情片中都担任主演，展现出演技中更为深沉的一面。以下是几个他的代表角色。

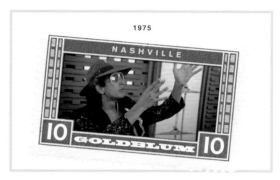

《纳什维尔》

特立独行的创作者罗伯特·奥尔特曼以将演员当作剧团不固定成员看待而闻名，选择演员也多以外表和性格为标准，并不太在意表演履历，有时候将一些演员的表演剪入电影中只是因为喜欢他们的表演风格。杰夫·高布伦在《纳什维尔》中饰演的就是这样一个角色，一位神秘兮兮的 20 世纪 70 年代"嬉皮狂"魔术师，在片中的主要作用是为了吸引眼球。

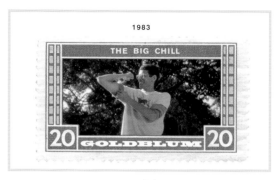

《大寒》

高布伦在当时作为一个 60 年代反文化怪胎形象已经颇具知名度，编剧兼导演劳伦斯·卡斯丹（Lawrence Kasdan）好好地利用了这一点，让他饰演从一群三十多岁嬉皮转雅痞的小团体中"叛逃"的成员之一，他们在一个朋友自杀后重逢。他饰演的这个自我厌恶的《人物》（People）杂志作家分到了片中最好笑的对白，比如他认为杂志写作的首要规则是："超过正常人在正常如厕时间内阅读量的文章永远也不要写。"

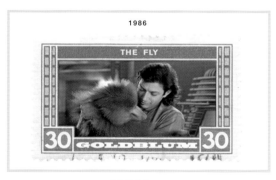

《变蝇人》

在大卫·柯南伯格（David Cronenberg）翻拍自 1958 版《变蝇人》的电影中，高布伦饰演发明家塞斯·布朗德，这是他首次在主流影片中挑大梁。这个角色既是一个杰出的远见者又是一个爱情戏男主人公〔与他演对手戏的正是他的女友吉娜·戴维斯（Geena Davis）〕。高布伦的表演让我们清楚地感知到日渐令人反感的怪兽妆效之下人的存在，可以与鲍里斯·卡洛夫和朗·钱尼（Lon Chaney）最好的表演相提并论。这是 20 世纪 80 年代最好的科幻电影和最伟大的悲剧片之一。

《卧龙战警》

高布伦在本片中饰演黑帮律师大卫·杰森，与劳伦斯·菲什伯恩（Laurence Fishburne）饰演的卧底警察对戏。他的表演传递出一种斯科塞斯式的、带有杀人倾向的暴躁情绪。角色半临场发挥的对白中充满了将大男子主义姿态与自我解嘲融为一体的句子："一个男人在世上拥有两件东西：他的承诺和蛋蛋。也许这该算三件东西？"

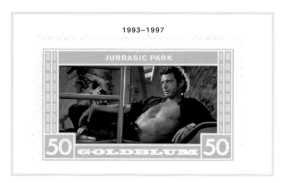

《侏罗纪公园：失落的世界》

在史蒂文·斯皮尔伯格（Steven Spielberg）恐龙冒险影片中，高布伦回归了熟悉的科幻题材，从他在《独立日》和《来自阴阳界》中的表演就可见一斑。他在本系列第一部中演绎了聪慧又爱调情的混沌理论学家伊恩·马尔科姆，深受大众喜爱，以至于导演让他在续集中担任主演。

《水中生活》

在韦斯·安德森的第四部长片中，高布伦饰演的阿里斯泰·赫尼希是一个圆滑世故、大企业家般的形象，是比尔·默里饰演的库斯托式探险家史蒂夫·塞苏的年轻翻版。高布伦将油腔滑调的自我欣赏变为喜剧元素，并在电影结尾处展现出人意料的温柔一面。

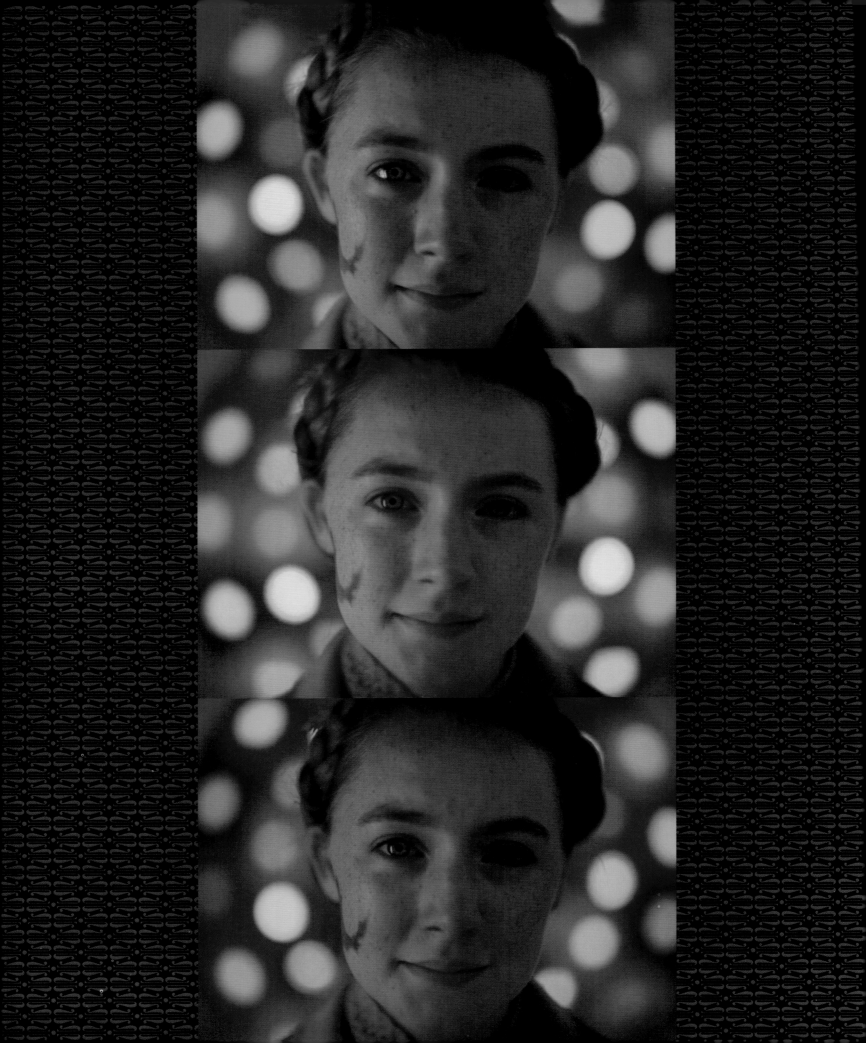

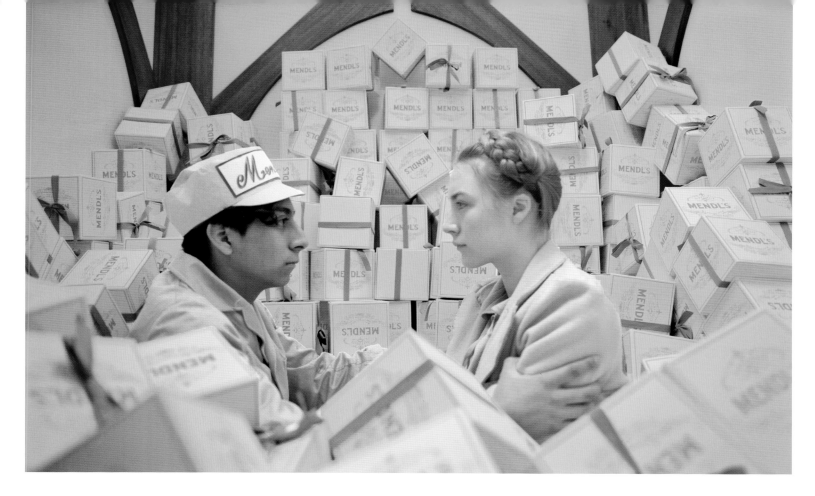

54 页图：这是《布达佩斯大饭店》中三张静止帧画面，透过热恋中的泽罗（托尼·雷沃罗利饰）的双眼看到旋转木马上的阿加莎（西尔莎·罗南饰）。这些浅景深的画面由一位通常用广角镜头、大景深的导演设计出来。长焦镜头模糊了背景中流转的灯光，营造出一种几近光晕的效果，仿佛星光正围绕着阿加莎的头部盘旋。这个镜头让人隐约想起斯坦利·库布里克的《2001 太空漫游》结尾大卫·鲍曼博士穿越"空间漩涡"的那场戏中色彩瑰丽的特写。

本页图：托尼·雷沃罗利和西尔莎·罗南。

56—57 页图：十字钥匙同盟成员有比尔·默里饰演埃尔塞西奥宫殿酒店的伊凡先生、沃利·沃洛达斯基（Wally Wolodarsky）饰演蒙庭城堡酒店的乔治先生、瓦里斯·阿卢瓦利亚（Waris Ahluwalia）饰演公主殿堂酒店的迪诺先生、费希尔·史蒂文斯（Fisher Stevens）饰演海角酒店的罗宾先生、鲍勃·巴拉班（Bob Balaban）饰演里茨帝国酒店的马丁先生。

––––––
****** 那位提供了古斯塔夫现实角色灵感的共同朋友。

我听说你喜欢让演员在两场戏间的准备阶段留在片场。

他和威廉在拍《水中生活》时就一直待在片场。他们不喜欢在两场戏之间离开，只是在周围闲逛。为什么有些人需要离开？也许需要去换不同的戏服，或者吃午饭之类的，但说实话，总体来说我感觉演员还是待在片场比较好。

谈谈西尔莎·罗南吧，她不像我们谈到的其他演员一样拥有众所周知的职业生涯。

她是这样的一种演员，你在一些影片中看到她就会想："噢，这女孩什么都能演。"

我们之前只匆匆见了一面，在西尔莎在拍摄中途抵达的那天。她拍的第一场戏是酒店枪战，进组第一天就拍摄了全片的高潮段落。

我说："像这样，你从电梯里出来，这些人会试着跟踪你，而他想杀了你……"之后几乎一眨眼，她就已经入戏了，整个人一下就打开了恐惧的开关。这个地方不需要再做任何调整。她对剧本一清二楚，也知道该如何让自己进入最合适的状态。

不知为何根据我的经验，非常年轻但作品丰富的演员就像一台演戏的计算机，不过是好的那种：他们知道应该怎么做。像是你在讲一种外语，但他们早已说得很流利。

说到懂得业内语言的人：介绍十字钥匙同盟的一组镜头给了你一个机会，历数所有出现在韦斯·安德森电影中的人物。

我们找了鲍勃·巴拉班，找了比尔·默里、沃利·沃洛达斯基，还有最新的一位——费希尔·史蒂文斯。我和费希尔是多年的好友，而且费希尔不仅和我是朋友，和拉尔夫、爱德华·诺顿也是老朋友。

拉尔夫·费因斯在本片中非常有趣。我以前也看他在有些电影的部分场景中演过有趣的角色，但人们想起拉尔夫·费因斯时，第一个跃入脑海的词语也许并不是"有趣"。他最初获得世界关注是作为正剧演员出现在《辛德勒的名单》和《机智问答》之中，饰演的主角大多情绪激烈，有时还有着浪漫的黑暗面，比如《英国病人》和《爱到尽头》。而现在整整一代人都知道他是"哈利·波特"（Harry Potter）系列电影中那个"不能说出名字的人"。你是在写剧本的时候就想好由拉尔夫·费因斯饰演古斯塔夫吗？如果是，他的哪些作品让你觉得他是饰演这个轻快、幽默的喜剧主角的不二人选？

一个能够演出有趣角色的人和一个有能力始终奉献出优秀表演的人，我不觉得二者之间有多大区别。他显然就是这样一个杰出的天才。我之前就跟拉尔夫认识，在写剧本的时候，我们想的是一个真实存在的人。******但开始加工这个故事的时候，我就想着应该由拉尔夫来演。

其实还有另一点：电影演员有时对成段的台词会感到无所适从，他们不一定准备好了在一个不加剪辑的长镜头里讲大段台词。电影也不一定要这样拍，大体上编剧也不会这样写电影角色。我从来没有写过像古斯塔夫先生一样滔滔不绝的角色。不过，这些对拉尔夫来说都不成问题。

他同样有种 20 世纪 30 年代的"欧洲"特质，我们曾经谈过这一点。他在某些戏里有些乔治·桑德斯（George Sanders）的感觉。一旦冲动起来，可能又会让人想到《红杏出墙》中雷克斯·哈里森（Rex Harrison）和部分伊灵喜剧[1] 中的亚历克·吉尼斯（Alec Guinness）。这种风格的表演算不上是神经喜剧，但确实有些类似。

––––––
1 伊灵喜剧（Ealing Comedy）指 1947 年到 1957 年期间在伦敦伊灵制片厂拍摄的喜剧电影。——译注

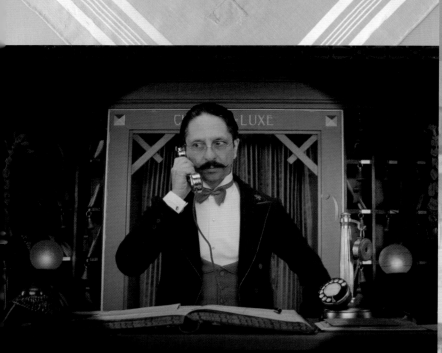

PART 4:

THE SOCIETY of the CROSSED KEYS

CHATEAU LUXE
24

HÔTEL CÔTE DU CAP
213

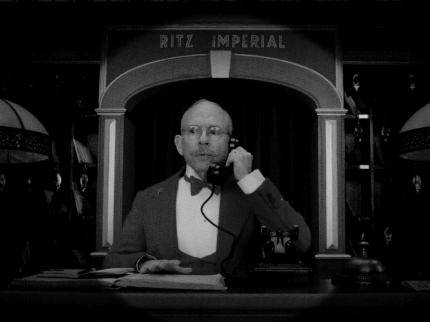

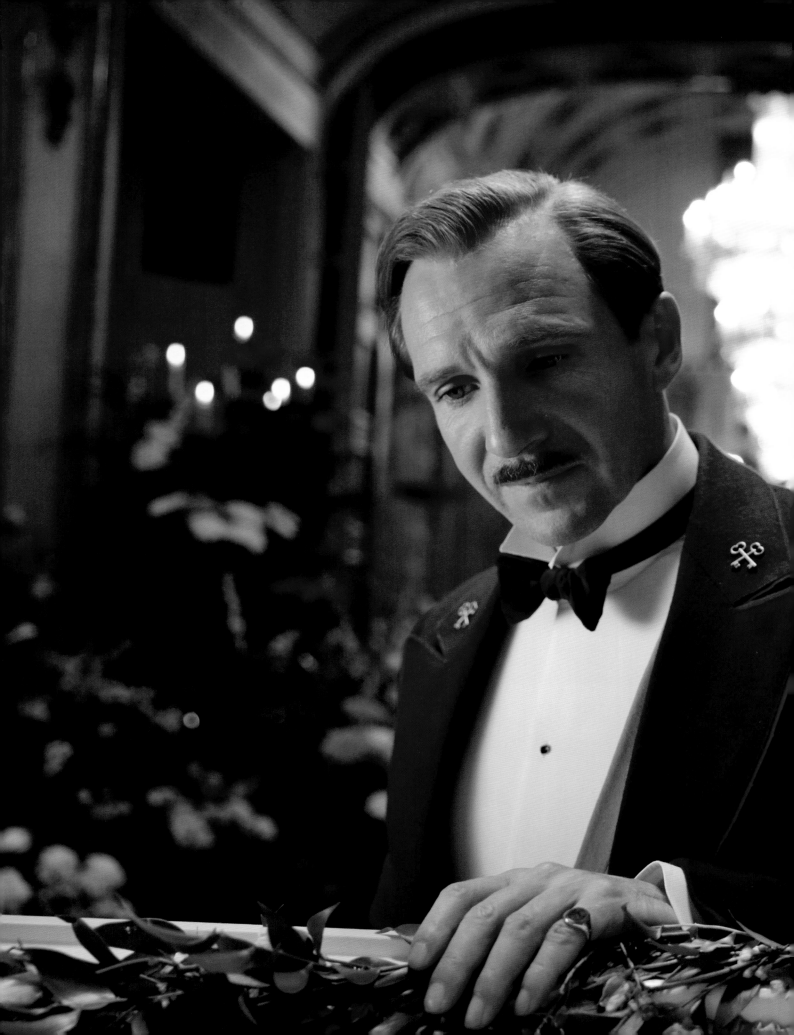

拉尔夫·费因斯

"不安的优雅"系列

1962 年出生的拉尔夫·费因斯是一位风度翩翩的英国演员，常饰演有些沉默寡言、笼罩在神秘色彩之中的男主角。但他戏路很广，以下角色就佐证了这一点。

1993

《辛德勒的名单》

费因斯在史蒂文·斯皮尔伯格大屠杀题材的剧情片中奉献了突破性的表演。他饰演阿蒙·戈特，一位凶残的、喜欢在阳台狙杀囚徒、极尽剥削之能事的集中营军官，但同时又奇异地令人怜悯。第一场戏费因斯真的患了头伤风吸着鼻子演出，正说明他出色的表演能力，一些其他演员感觉不便的事在他那里就会转变为塑造角色的助力。

1994

《机智问答》

导演罗伯特·雷德福（Robert Redford）是描写美国新教徒白人妄想症的专家，他选择费因斯饰演查尔斯·范·多伦，这位哥伦比亚大学教授赢下了 20 世纪 50 年代一场被非法操纵的电视智力问答比赛，挣得了大笔金钱。费因斯捕捉到了角色身上混合的虚荣与自我厌恶，这些特质让他始终无法坦白交代，而上层阶级的优越感也削弱了他最终道歉的分量。

1996

《英国病人》

费因斯在安东尼·明格拉（Anthony Minghella）的这部跨越时间的历史剧中饰演拉兹洛·艾马殊伯爵，表演变为一种含糊的史诗英雄风格，与《阿拉伯的劳伦斯》中的彼得·奥图尔（Peter O'Toole）如出一辙。他在故事当下的戏中化着厚重的烧伤妆容，与闪回中的英俊优雅形成鲜明对比，此外，他也成功地让一个起初看似冷漠的角色表达出对情感的强烈需求。

1999

《爱到尽头》

在尼尔·乔丹（Neil Jordan）改编自格雷厄姆·格林（Graham Greene）小说的这部电影中，费因斯奉献了他 20 世纪 90 年代最为纯粹性感的一个角色：影片记录了费因斯饰演的莫里斯·本德里克斯和他的前情人——朱丽安·摩尔（Julianne Moore）饰演的已婚女性萨拉·迈尔斯之间的注定无疾而终的恋情。强烈的悲伤和惊人的占有欲，让莫里斯成为这位演员表演最为细腻的角色之一。

2002

《蜘蛛梦魇》

这是大卫·柯南伯格改编自帕特里克·麦格拉斯（Patrick McGrath）小说的影片。费因斯在片中饰演一位精神失常的孤独者，疾病将他推入记忆的深渊，让他重温童年的创伤。影片紧张激烈，幽闭恐怖，有时几乎是一场独角戏。费因斯经常看着过去的事件不断重播并一再重新扮演自己在其中的角色。毫无疑问，这是一堂依靠眼睛和身体演戏的大师课。

2005–2011

《哈利·波特与火焰杯》- 《哈利·波特与死亡圣器（下）》

史上最佳无鼻子反派表演，这点毋庸置疑。他塑造的这位出色的奇幻题材反派人物，和任何人相比都不落下风，几乎是又一个达斯·维达——专横、自信且极其令人恐惧。他用另一种方式饰演的反派角色见于 2002 年改编自托马斯·哈里斯原著的电影《红龙》，费因斯在其中扮演精神错乱的连环杀手弗朗西斯·多拉海德，绰号"牙仙"。

片中有很多快速的对话，这确实比较老派，但我甚至不知道该将拉尔夫在本片中的表演和谁相比。到头来，他并没有让我想起任何人。他是如此充满力量的一种存在。他将能量带进每场戏之中。

我总是把他想成类似于劳伦斯·奥利弗（Laurence Olivier）那样传统戏剧背景的演员，但其实并非如此。他更像一个方法派演员。他想要由里到外去表演，彻底感受角色的内心。他想要成为角色本人，我从未和任何如此坚持的人合作过。我一直想和一个非常"方法派"的演员合作，一个对某些事情做出要求的演员。

我和哈维·凯特尔（Harvey Keitel）合作过，这部影片也再次请了哈维来演，哈维确实会要求更高。他会要求某些特殊的关注，也会做更多准备工作，那些准备是很多演员想都没想过的。哈维在《月升王国》中这么做时我就非常欣赏。这次他也一样。尽管哈维在这部片中并不是主要角色，但他带着他的"狱友"们去拍摄的牢房住了 48 小时。他和其他演员住在那里的时候为角色想好了背景故事，我们也在那里进行排练。到拍摄时，他们之间已建立起一种感情纽带。拉尔夫也遵循类似的传统。

完全沉浸式的流派。

俄罗斯式的。并不是说俄罗斯人才这样做，你懂的。

说回姿态：有很多地方也许可以称为表演的"锚点"（anchor points）——一些反复出现的小细节，譬如古斯塔夫总是挂在嘴边的"亲爱的"。角色行走的方式也很重要：古斯塔夫有一种特殊的步态。他的脊柱笔直得像是钢铁做成的。这些角色的细节处理是你提前和演员说好，还是他们自己临场发挥的？

"亲爱的"确实是剧本里写的。但我不觉得拉尔夫会问自己："我该怎么走路？"我想他更有可能会问："我感觉如何？"还有"我怎么想？"之后再到"我穿着什么？"和"我为什么要这样穿，而不是那样穿？"*******还有"在这个情况下我该怎么移动？怎么站立？而我的身份又是什么？"

谈起流程，你的很多电影中都对流程格外注重，有着一丝不苟的步骤和传统。《青春年少》是首次突出这些方面的电影：主人公用自己和学院之间的传奇历史为自己下定义。人们在看你的电影时，总会产生一种感觉：你创造了一个独特的世界，在那个世界中事情都有自己的方圆规则。

这在本片中显得极其重要，因为正如拉什莫尔学院和《水中生活》中的贝拉方特号，布达佩斯大饭店是一个拥有传奇历史的地方。某些事情以某种方式，在某个时间点发生在这里。

这种程序感也一开始就在两个主要角色之间制造了喜剧效果。电影开始不久古斯塔夫和泽罗的一段对话就是很好的例子。古斯塔夫对泽罗说："快跑去布鲁克纳广场的圣玛丽亚大教堂，买一支半截的普通蜡烛，找回四克鲁贝。去圣器室把蜡烛点亮，念几句玫瑰经，再到门德尔饼屋给我买一份巧克力花魁。"

"要是还有钱剩下，就给那个瘸腿的擦鞋童。"在茨威格的作品中其实能够看到一些这样的导师行为。*********《情感的迷惘》

中肯定有，《心灵的焦灼》中也肯定有一位老人给年轻人讲故事的情节。在我们的影片中，导师行为大量存在，因为我们有位朋友在现实生活中就是如此。他不知不觉就成了他认识的几乎所有人的良师益友。**********

"我们有位朋友"就是指古斯塔夫的人物原型吗？

是的。

所以你是通过雨果·吉尼斯认识这个人的？

没错，我是通过雨果认识他的。

你能和我谈谈他吗？

我们从来不说他的名字。

为什么不说？

我只是觉得最好不要说。他是个老朋友，是雨果多年的好友，到现在为止他和我成为朋友也至少十五年了。他不是一个酒店礼宾员，但他可以是，如果他选择这项职业，也可以是第一个宣称自己是世界上最杰出的酒店礼宾员的人。

为什么他会成为最杰出的礼宾员？

他拥有一个优秀礼宾员所需的一切素质，他知道该怎么为人处世。他也认识所有酒店的所有礼宾员。他会在酒店桌前坐下和某人聊上一小时，出来时知道了各类八卦。他在这个圈子里已经很长时间了。电影里很多台词都是直接从他那里得来的。

你能举个例子吗？

比如泽罗说："她都 84 岁了。"古斯塔夫说道："我还有过更老的（情人）。"这就是他说的。"亲爱的"这句口头禅也是来自他。其实我们只是试着将他的声音写成文字。这也是剧本中出现诗的原因。古斯塔夫在现实生活中的原型喜欢朗诵诗歌。这像是他的……我不知道是不是该说是他的习惯，但是他从话题 A 转到 B 的一种手法就是：也许可以用一首诗来切换。

古斯塔夫的诗都是你写的吗？

应该说这部电影里没有一首真正的诗，只有诗的片段。

他只靠手指扒在悬崖边时背诵的那个片段，听起来几乎下一秒就要开始说丁尼生的《轻骑兵进击》了。

我觉得他想在荣耀的光辉中告别这个世界。

古斯塔夫说："粗鲁仅仅是恐惧的表象。人们总害怕得不到自己想要的。就算是最恐怖、最不讨喜的人，一旦被爱，也会如花般敞开心扉。"这是不是也是你朋友曾经说过的某句话，你很喜欢就决定用在电影中了？********

不，我记得这句好像是雨果写的。

你本人相信这种说法吗？

58—59 页：拉尔夫·费因斯饰演的古斯塔夫满怀深情地向 D 夫人的遗体告别。

******* 如欲详细了解年代服饰对于演员表现的影响，请参看本书第 67 页的拉尔夫·费因斯专访。

******** 亚历山大·德普拉为《布达佩斯大饭店》的配乐作曲指导，在本书第 135 页中说"教育"是《了不起的狐狸爸爸》《月升王国》和《布达佩斯大饭店》三部影片中一以贯之的主题。

********* 如欲了解斯蒂芬·茨威格作为《布达佩斯大饭店》的灵感来源，请参看从本书 171 页开始的第三幕，也可参看阿里·阿里康撰写的文章"昨日的世界"，在本书第 209 页。

********** 之后这句论断在电影的越狱段落中被证明是正确的：一个看似吓人的狱友因为曾被古斯塔夫友善对待，勒死了一个威胁要阻止礼宾员越狱的囚犯。

本页图：一张警方档案照，是杰夫·高布伦饰演的科瓦奇执行官被威廉·达福饰演的乔普林谋杀后的遗容。

63 页图：一张用闪光灯泡的维加（Weegee）[1] 风格八卦小报犯罪现场照片。这张蒂尔达·斯文顿饰演的 D 夫人死亡现场照片在影片中一共出现了两次：第一次登在泽罗给古斯塔夫看的报纸上对这位老妇人去世巨细靡遗的报道中，第二次出现在泽罗回忆与科瓦奇关于谋杀和遗嘱的对话的闪回之中。

1 维加（Weegee）：本名阿瑟·佛林（Arthur Felling），风格特殊的摄影师，清一色使用闪光灯，无论是受害者的尸体还是衣着光鲜的名人都在镜头前赤裸裸地曝光。——译注

我觉得要视情况而定。很多时候人们选择粗鲁，是因为他们害怕或者感觉无所适从。他们焦虑不安，担心自己得不到合理的对待；或者他们选择粗鲁，因为觉得这是一种为自己挺身而出、与某种不公正抗衡的行为。之后他们也许会退一步，冷静下来，并且意识到："那个人只是喝醉了，并不是真心要让我难堪。"

这对在酒店工作的人而言当然是很好的教海，因为他们必须要处理客人各种各样的需求和情绪。拉尔夫曾经产生过一个关于古斯塔夫的有趣想法。某次我们在谈角色的时候，拉尔夫给我表演了古斯塔夫人生中五个阶段的不同形象。

是完全自发的吗？

拉尔夫非常擅长这种事。这样的一部电影中，一切都已经写好，他只是记下台词，然后表演。其实有点像一出戏剧。但拉尔夫同样可以自发地创作对白，完全随心所欲，无拘无束。事实上，我们拍了他和老妇人们的所有对话，还有在法庭上受审的那一连串镜头素材，预先没有写好任何对白。可惜电影的容量不允许我们把这部分内容——展示，但他当时的临场创作非常棒。

有一次，他同样完全自发地向我表演了自己设想的古斯塔夫身世故事：从一个仿佛从狄更斯作品中走出的伦敦街头顽童，成长为说"慢着，我觉得你不会想要那一个的，先生"的东伦敦人。他即兴演绎了古斯塔夫的一系列变化，他学习过什么、受过什么教育，如何变得拿腔拿调，又是这样转变和精进自己的口音……我猜这样的故事可能确实在诺埃尔·考沃德（Noël Coward）或者加里·格兰特（Cary Grant）这样的人身上发生过。

这就像一部微缩电影。人们不断自我转变，甚至在创造他们的国家发生巨变时也不例外。

我很喜欢这一点。

AN INTERVIEW WITH

Ralph Fiennes

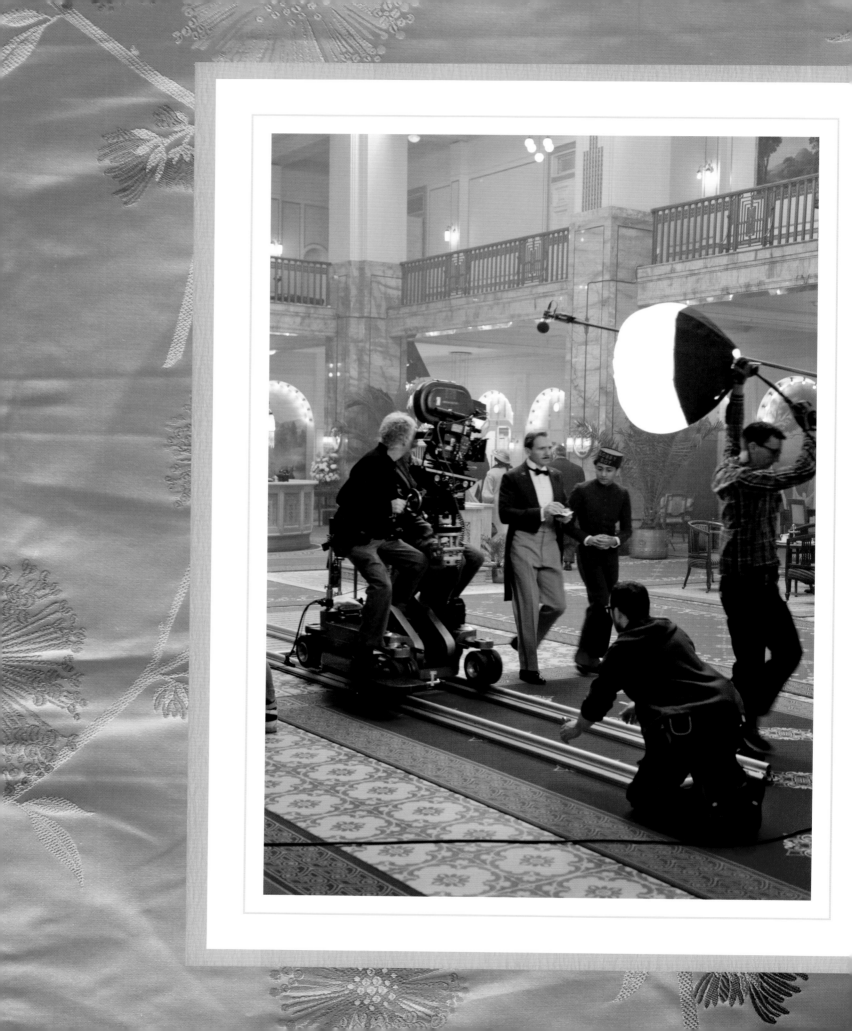

恰如其分的探索

专访拉尔夫·费因斯

本书第一幕细致地梳理了拉尔夫·费因斯这位资深演员兼导演的职业生涯（见第 60 页）。他在《布达佩斯大饭店》中饰演古斯塔夫先生标志着他与韦斯·安德森的首次合作。

马特·佐勒·塞茨：韦斯是位以一丝不苟的细致准备而闻名的导演，在开拍前脑海中已经有了影片的全貌，他还会用动态分镜将电影分镜全部规划完成，并提前做好各方面的安排。和这样的导演合作时，演员怎样适应？

拉尔夫·费因斯：你在决定参与一部韦斯·安德森的电影之前，就知道等着自己的是什么。很多演员都对与他合作的方式有着准确预期。你需要做的就是看看他之前的作品，了解这种谨慎入微的风格，而你必须乐意适应这种风格。你同意成为他风格的组成部分，这种视觉上极为精准的风格中，每个镜头都经过精心构图。

韦斯对于自己影片中的对话也有很好的"乐感"——无论是节奏、音调还是语气。他和我明确提到过这部影片的灵感来自 20 世纪 30 年代的喜剧，尤其是恩斯特·刘别谦和比利·怀尔德（Billy Wilder）执导的那些。这类影片中有种非常独特的、连珠炮式的念白方法，一方面真实而自然；另一方面，节奏、速度和喜剧效果都带了一丝夸张感。

所以我从一开始就知道这不会是一部行动主义者的、"跟着感觉走"的即兴意味的影片。我知道它一定会条理分明、精准无误。开始我就坦陈自己担心可能遇到的障碍。我当时想："我能否将自己的方式体现在对角色的塑造中？怎样才可以依照直觉自然而然地进行表演？"

随后，我意识到这种想法并不可行。我必须得说我很高兴能看到故事分镜，那些韦斯做的动态分镜。它们对我帮助很大。我由此理解了他看待和处理这部影片的方式。

你在和韦斯·安德森一起工作时，有没有即兴创作对白的空间，来为一场戏构建完全不同的空间？我这样问是因为有些导演不仅喜爱这种方式，而且在一部部作品中乐此不疲地重复。迈克·李（Mike Leigh）甚至发明了一个说法，叫作"让影片生长"。

不，并不是这样。但我想说，韦斯是某种独裁者的印象简直大错特错。因为他不是。一旦拍摄开始，每个镜头他都不吝重拍许多条。他是真心希望演员能够在画幅、构

66 页图：托尼·雷沃罗利、拉尔夫·费因斯和韦斯·安德森排练古斯塔夫与青年泽罗一起穿过酒店大堂，并在途中遭遇各色住客与员工的一段戏。

恰如其分的探索

图和摄影机运动的限制之内去寻求更多的变化。我很喜欢这一点。我想这是有创造力的表现。

为上一本书采访韦斯的时候，我问了他关于即兴表演，以及与演员合作创作对话和角色的问题。他说，就他的感觉而言，所有对白或者情节点以外的部分，都可以认为是演员的即兴发挥。

我不记得韦斯曾经因为我在拍摄时自由发挥而有过一点点兴奋，但他说得没错：在特定剧本中寻求变化的方式有很多。我一旦接受了剧本的风格，就能够享受整个过程。这种体验让人很有成就感。

所以你先前担心会受到的限制，最终其实并没有发生？

噢，可能有那么一两次镜头运动的设计让我担心有可能会破坏那场戏的效果，让它失去连贯性，因为这些镜头过于依赖演员准确抵达某些位置。

大多数时候那样没问题。有一场写得极好的戏——作为编剧，韦斯真的把这场戏写得妙不可言——但我认为摄影机，或者说摄影机的编排太过拘束，韦斯可能也看出来了。我感觉镜头设计得过于复杂，甚至有点妨碍了这场戏的出色实现。我说也许摄影机应该少动一些，让托尼和我把这场戏演出来。最终镜头照我们的意思拍了。韦斯让一切都变得很简单。

你作为一个演员、一个表演者，在这部影片中演出时需要注意什么？你会更细致地去关注肢体动作和移动时的细节吗？从实践角度来看，这部影片和你主演的其他影片有什么不同？比如节奏更缓和的《英国病人》和《爱到尽头》等也许更加自然写实，或者想要达到类似效果的影片。

韦斯并不要求特定的表演风格。他不会要求你以不习惯或不舒服的方式表演。他想要你作为一个演员能为电影带来的东西，但同时他也希望你能顺着他对于影片的设想去表现。如果你这样做了，就会发现自己正成为那个世界的一部分。

我真的认为和韦斯一起工作时，最好怎么简单怎么来。他倾向于喜欢具有某种特质的表现方式，并不是过分矫饰。我想他本能地被一种近乎冷面笑匠式的念白方式所吸引。面无表情和他的台词在银幕上呈现出的喜剧效果有很大关系。但这种喜剧效果同样和表演的自然度有关。韦斯喜爱纯粹的东西，你明白吗？我想，过度行为主义、中风般抽搐、支离破碎的、"让我想想我该怎么说这些台词"的表演方式是他绝对不会喜欢的。如果你这么演——如果你采用那些所谓自然主义表演中矫揉造作的小动作去念他写的对白——可能会把他吓坏。我不觉得他会对那种形式的表演感兴趣，或者该这么说，我觉得那并不适合他想拍的电影。他喜欢采取某种极致的方式呈现剧本内容，但同时又是全然的精确，虽不见得十分自然，但绝不矫饰，而是干净利落。

拉尔夫·费因斯在这个场景的剧照。警察就 D 夫人的谋杀讯问古斯塔夫，他犹豫片刻，说道："她被谋杀了……而你们怀疑是我干的？"随后掉头逃走。这是一个固定全景镜头，用焦距极短的广角镜头拍摄。画面中的全部空间，从前景到背景都清晰可见。我们观看这段影片时可能并未考虑过背后的组织安排，其实它比看起来更加复杂棘手。画面中很多人紧密聚集在前景，站成一排，因此不会互相遮挡太多，而且让主演始终清晰可见。这个场景中的其余演员必须始终聚拢住观众的视线，在给予古斯塔夫行动空间的同时，又不显得他们在刻意为观众视线让开通道。当古斯塔夫从前景往后景跑去，登上台阶时，前景聚集的演员稍稍站开，留出空间让我们毫无障碍地看到礼宾员逃离的过程。

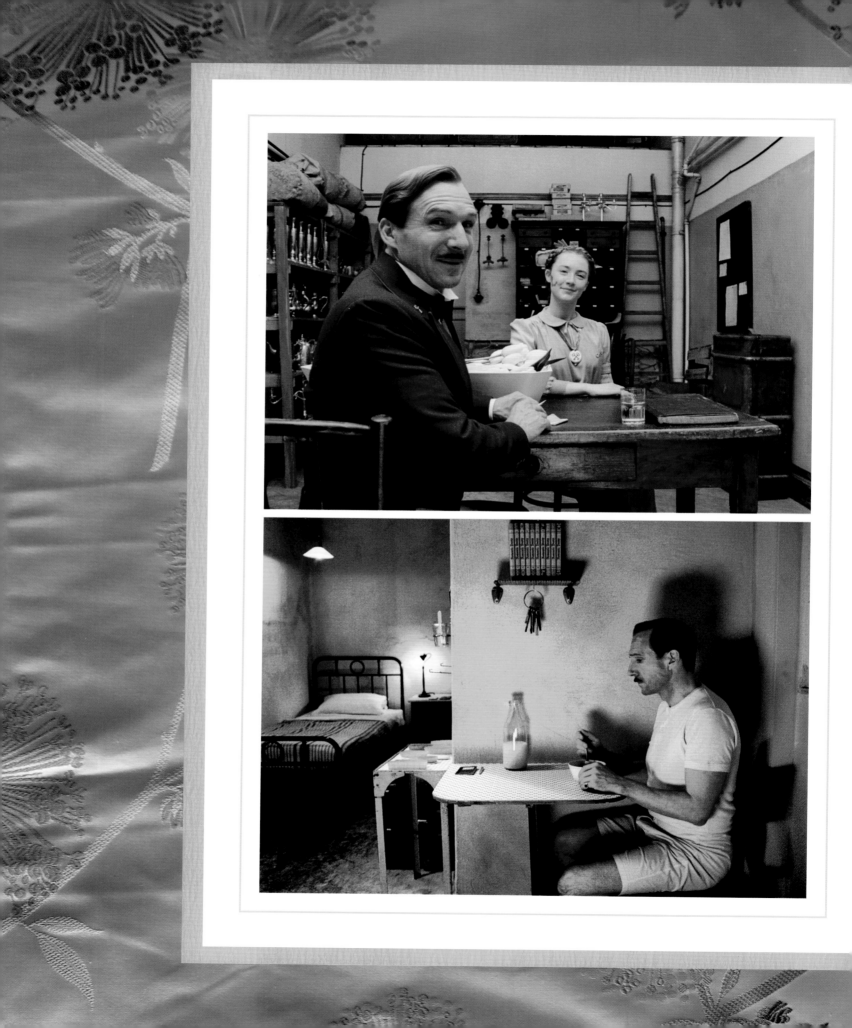

我也得说：速度也是表演的重点之一。自始至终韦斯总在不停地说："快点，快点，再快点。"

有没有语速太快的情况存在？你是否担心过这一点？

有时候我担心会太快，但最后看到效果时，我意识到他是对的。

你觉得作为一个表演者应怎么去看待影片整体的叙述？影片中画外音、对白以及镜头运动的配合十分精准。韦斯提过他在片场适应不同演员的不同方式，比如设法将画外音融入他们的表演中，在一些地方预留停顿，为之后的一句旁白留出空间。

实话说，我从未意识到这些。我的意思是，没有感到自己接到过指令，要围绕之后才会出现的旁白来表演。

这类要求是否可以算作所谓"工作不可避免的一部分"？

演员热爱不同类型的挑战。一位导演也许要求你"去自己内心深处寻找灵感"，而拍摄另一部影片时另一位导演的要求却大相径庭。韦斯以一种特定的方式认可演员发挥小细节和即兴表演，他也很喜爱表演中质朴的一面。他真的希望表演能够植根于演员的本色。

你提到的《英国病人》导演安东尼·明格拉则非常不同。他期望一种截然不同的合作方式。他写好剧本，不见得希望你加减词句或者改变预设剧情，但他确实要求演员领会他所写的内容，并进行更深入的探究，从对剧情的理解到念出对白的方式都是如此。安东尼·明格拉喜欢演员用他意想不到的思路去解读和呈现对白，他喜欢这种惊喜。

然而，韦斯则对如何呈现对白有着明确的感觉，也会经常引导你往那种效果靠拢。跟一些导演合作时，这种倾向可能会让人感到束手束脚，但和韦斯合作却并非如此。因为他相当聪明，能够在脑海中听到对白的效果，或者更准确地说，他设想的对白呈现效果常常很酷。他很擅长表达自己写的对白。

古斯塔夫的一切都与众不同。他走路的样子、姿态、歪头的方式、即将失控时声音里轻微的颤抖，全都别具一格。我在想，这所有表演多大程度上是发自本能的？多大程度上是准备的结果？你是会想"我到了片场要这样做""他应该会这样走路"或者"他会有这样的动作"，还是说表演时一切都自然而然地成型了，你无法描述？

我想必须强调的非常重要的一点是，如果你遇到韦斯没有完全决定要采取何种表现方式的情况，他会希望演员提建议。他希望你能够帮忙塑造角色。如果角色的有些方面他不能完全确定，我就会说："韦斯，你哪里有疑问？"

70 页上图：拉尔夫·费因斯和西尔莎·罗南。
70 页下图：古斯塔夫的"后台"生活，没穿那套从视觉上定义他的标志性制服。

恰如其分的探索

关于塑造角色，你们有怎样的讨论？

> 如果我没有记错，我跟他说过："韦斯，我可以在一定范围内，用不同的幅度来演绎古斯塔夫，既可以拿腔拿调、高度亢奋，也可以稍显疯狂或者自然平和。"最终效果介于两者中间。我想他最终选用的大部分是相对不那么夸张的镜头。

但在拍摄时，你会在这个"滑稽幅度范围"中的各个点上诠释古斯塔夫？

> 拍摄时我们当然会尝试各种诠释角色的方式。这里需要强调的是，韦斯其实设计了一个组织严密的结构。但他也明白，这个影片结构要行得通依赖一种有机的品质，依赖于影片的想象之路是否能够自然有机地铺展开来。他和很多的聪明人一同工作过，知道自己不能控制表演中的每个环节。我认为他也不想越俎代庖！一旦他创作出剧本，便搭建起了自己的结构并对镜头了如指掌。在这个大前提下，他清楚必须借助演员的"身体"（physicality）为结构注入生命力。
>
> 当然他在现场也有自己的想法，"我们试试这样如何？""再试试那样如何？""你这样表演看看效果如何？"我很喜欢这样。我想，一个导演能够这样说，正体现了一种适度的探索精神。

从外形上来说，你如何为古斯塔夫这个角色做准备？或者说，你对这个角色有怎样的设想？你可以阅读剧本认识他，大致了解他。但随后你必须让他在镜头前获得生命，在胶片上化身为他。这是一个怎样的过程？

> 这种问题真的非常难回答，因为所有这些都非常仰赖本能和直觉。好比你试穿一件大衣，和米莱娜·卡尼奥内罗谈到鞋子怎么做才合脚，诸如此类的时候，一个想法就忽然出现了。你可以反复尝试演某场戏，导演允许你用不同方式表演，直到感觉对了。对直觉的培养让一切水到渠成。我说不出什么精妙的技巧，但一旦进入古斯塔夫的思维方式，想象着自己该穿什么时，就会产生很多自问："古斯塔夫究竟是什么样的？"

那古斯塔夫究竟是什么样？

> 他是一位礼宾员，因此在某种程度上，他生活的本分就是预先猜到人们期望什么，或说大饭店住客们期望什么。他身上散发着一种魅力。因为从事这样工作的人，外形必须干净利落，做事必须精准无误，也必须有一种吸引人的行动方式。

服装和道具是怎样协助你进行表演创作的？很多年以前，在电视剧《朽木》的片场，我采访了演员斯蒂芬·托布罗斯基（Stephen Tobolowsky）。我问他："你怎么去理解一个 19 世纪角色的思维方式？"他回答说："看看我穿着什么。我套上戏服的瞬间，已经成功了一半。"你觉得这种说法是不是有几分道理？服装鞋子是否能帮助你成功一半，或者至少帮点忙？

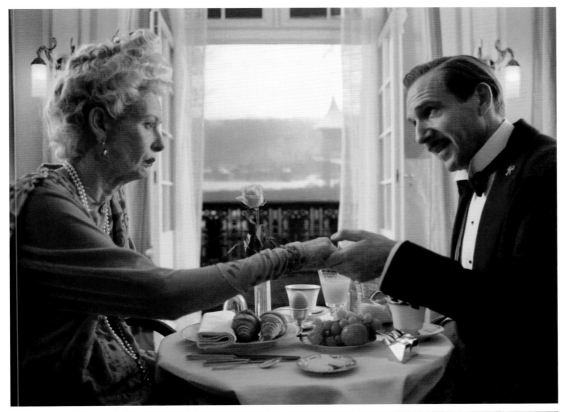

《布达佩斯大饭店》剧照拍到古斯塔夫先生（拉尔夫·费因斯饰）与D夫人（蒂尔达·斯文顿饰）早餐桌对话的一瞬间。这场戏时长仅一分钟，但演员的表演必须传达出两人数十年相识的整段关系的精髓，而其中一人即将在随后的剧情中死去。

恰如其分的探索

当然，当然，一点不错。你也许被扣子紧紧束缚在马甲背心当中，有些什么东西让你想束缚住自己，但是……当你看着自己，通常服装的包裹下存在着一定程度的角色个性。

我最近拍了一部古装电影。拍摄时，我会看着那个年代照片中的人物进行准备。人们的"身体"中包含着你希望找到的全部要素。让我们穿上那个年代的戏服有一定的效果。

但同时，你必须知道，生活在另一个时代的人，他们的身体和我们十分相似。我不知道 19 世纪人们的身体和我们的有着多少本质上的区别。每个时期的文学都充斥着目的性强烈的自我包装，以为这种过分矫饰的描述会让人印象深刻。但阅读诸如狄更斯这类作品时，你通常会感觉到举止正常的人还存在，人们彼此打交道时仍然本着一种"自然"（natural-ness）与从容的态度。

这是一个迷人的课题。当我们选取一个世界或者创造另一个世界——也许是一个过去的世界时，我们必须自问："当时的人是否与现今不同？"从某些方面看来，也许确实不同，但我认为人们衣着之下的身体机能是相同的。人们会背痛，会消化不良，会头疼。身体发肤并无二致。他们也许觉得自己和旧时代的人截然不同，但人类怎么知道自己跟古人在多大程度上不一样呢？也许一点点，也许稍多一些，也许没那么多，是吧？

很难说。

确实。现在我们在电影制作的语境中探讨这一点。一切都很大程度上取决于电影要求什么、角色要求什么、导演要求什么。这个角色是否应当装腔作势，或者以特殊的方式面对世界？做这样一个实验会很有趣：召集一群演员，对他们说："现在读一下这个。穿着牛仔裤、T 恤这些你自己的衣服来表演场戏。然后再穿上维多利亚时代的戏服，重新表演这场戏。不要做任何改变，只需要记住穿牛仔裤 T 恤的感觉。之后看看效果如何。"我觉得若真能做成这个实验的话，结果一定很有趣，之后我们就可以看出，在这种条件下，人们真正的自我会发生多少改变，或会保留多少。

这个想法很吸引人。我在想，参与实验的演员是否会在穿上古装之后获得一种不易察觉的现代感？

啊，你瞧，"现代"这个词究竟是什么意思？我们肯定觉得自己比古人更加现代，但我们并不能确切知道，今天人类的意识和其他年代的人类相比就真的有所不同。我想服饰无疑影响着人类——他们的身份、对自我的感知——但是服饰无法影响本质。我想说的是，在拍摄古装电影时，我们总倾向于认为，人性的本质会随着时间流逝发生改变，但我觉得未必有什么改变，或者说未必变化很大。

好了，我说得已经够多了！

专访拉尔夫·费因斯

最后一个问题。韦斯对我说你设想了古斯塔夫·H 的整个人生故事，详细解释了这个角色如何一步步成为在《布达佩斯大饭店》中出现在观众眼前的形象。这似乎相当完美地契合了韦斯·安德森的世界，因为他的世界里充满了为自己创造人格面具、以抵抗旧日隐痛的角色。你能跟我们分享些古斯塔夫的故事吗？

我想象古斯塔夫先生来自英格兰，家境潦倒，父母生活困顿，父亲在他年幼时就已来日无多。但父亲常常派他跑腿，我想他父亲可能是个鞋匠，派他去一家酒店送鞋给富有的客人。

突然之间，他只身一人抵达了一个迥异的世界，并且变得……在他父亲去世之后，我想他在一家大饭店找了一份极其卑微的工作。某个有钱的住客喜欢他，带他离开酒店，一同旅行。接下来他在一家法国酒店中开始了新生活。从此之后，随着他辗转欧陆酒店，不断成长和升职，自己的人格面具也渐渐成型。韦斯的想法是：也许这正是他最终能够自力更生、平等待人的原因。

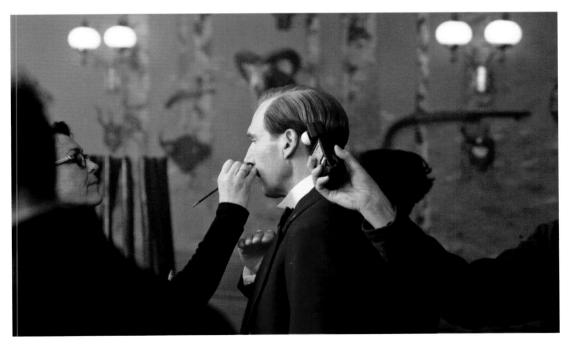

化装师弗朗西丝·汉农（Frances Hannon）为拉尔夫·费因斯修饰妆容。摄影师罗伯特·约曼在一旁测光。

they wear
what they are:
the grand
budapest hotel
and the art
of movie
costumes

christopher
laverty

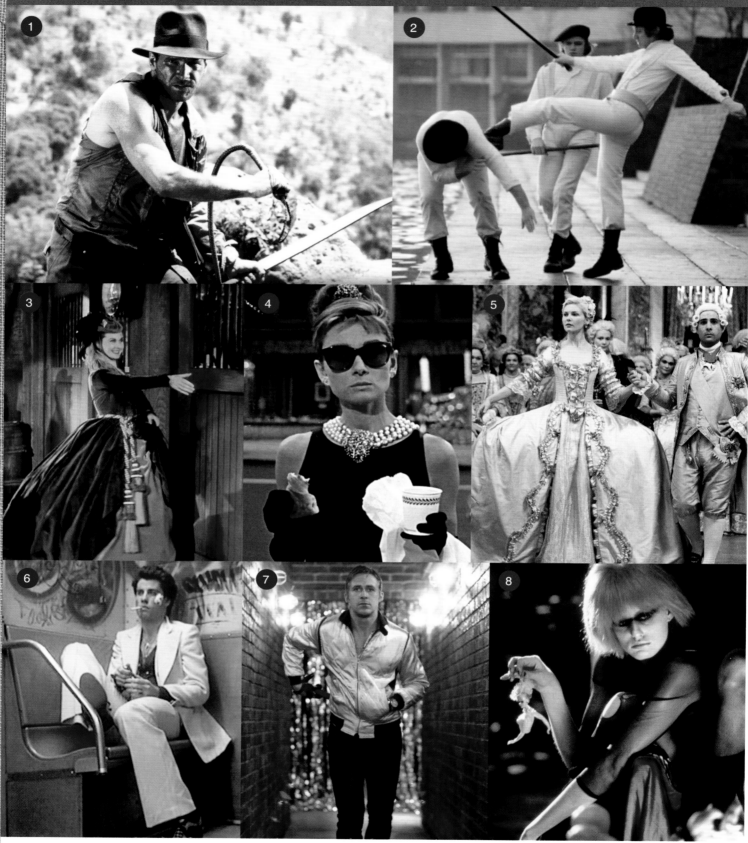

1《夺宝奇兵2》　　5《绝代艳后》
2《发条橙》　　　6《周末夜狂热》
3《乱世佳人》　　7《亡命驾驶》
4《蒂凡尼的早餐》　8《银翼杀手》

穿着即人：

《布达佩斯大饭店》
与电影服装的艺术

文 / 克里斯托弗·莱弗蒂

银幕上，一个人的穿着可以让我们获知良多。服装为电影中的多个美学层面服务：角色、叙事进程、年代准确性、视觉奇观。一部影片如何在公共意识中被铭记，同样与服装息息相关。最令人惊艳的服装，可能在记忆中逐渐成为电影本身的象征：《乱世佳人》中郝思嘉的天鹅绒窗帘大摆长裙，《发条橙》中流氓团伙（服装由米莱娜·卡尼奥内罗设计）的一身白衣、黑礼帽和兜裆布，印第安纳·琼斯的皮夹克、软毡帽和皮鞭。它们正如《布达佩斯大饭店》中的服装，既可以是细致观察和迷恋的对象，也可以成为影片语境中恰到好处的存在：你不必特意关注服装的细节，但如果选择关注，细节也许会透露更为深远的意义。

安德森常常给他创作的角色穿上制服。有时制服意味着特定的职业，比如《瓶装火箭》中的"草坪游侠"和《水中生活》中贝拉方特号的船员。也有时，制服是一种自我创造，代表角色对自身的认知或世界对他们的看法。服装是角色的盔甲，是他们的潜台词，或者更关键的一点，是一场视觉诡计。盔甲破裂或者遭到遗弃之时，观众会立刻注意到。我们能通过研究角色的外在读懂他们的内在，因为穿着即人。

1《月升王国》
2《瓶装火箭》
3《天才一族》
4《水中生活》

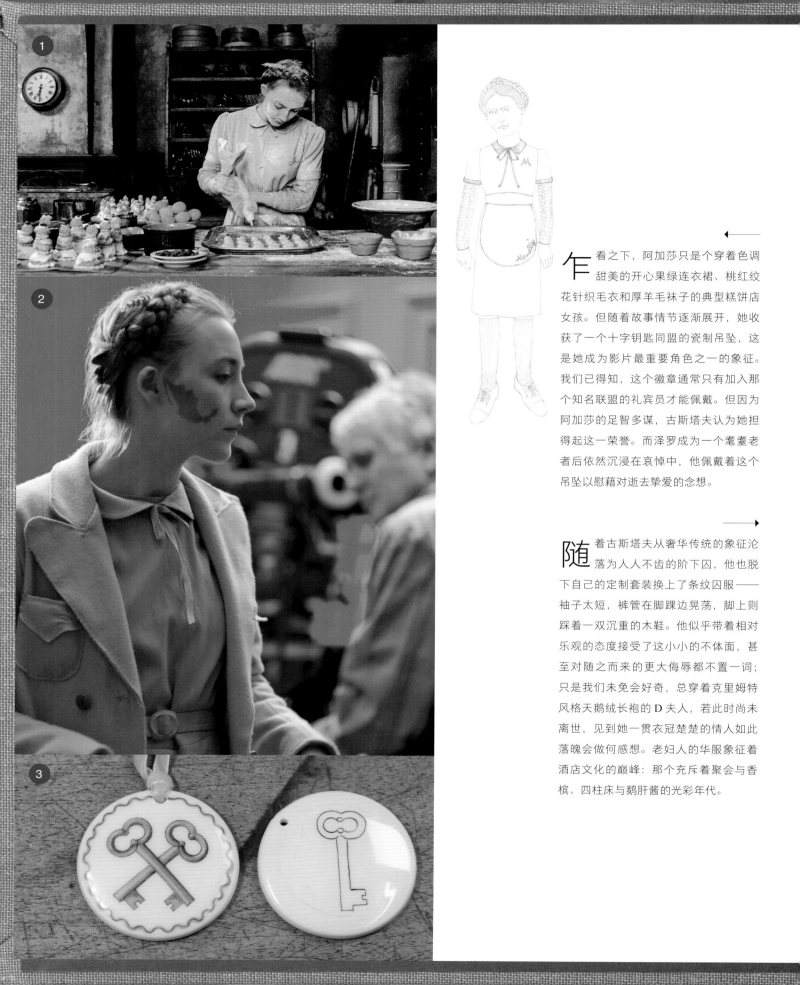

乍看之下，阿加莎只是个穿着色调甜美的开心果绿连衣裙、桃红绞花针织毛衣和厚羊毛袜子的典型糕饼店女孩。但随着故事情节逐渐展开，她收获了一个十字钥匙同盟的瓷制吊坠，这是她成为影片最重要角色之一的象征。我们已得知，这个徽章通常只有加入那个知名联盟的礼宾员才能佩戴。但因为阿加莎的足智多谋，古斯塔夫认为她担得起这一荣誉。而泽罗成为一个耄耋老者后依然沉浸在哀悼中，他佩戴着这个吊坠以慰藉对逝去挚爱的念想。

随着古斯塔夫从奢华传统的象征沦落为人人不齿的阶下囚，他也脱下自己的定制套装换上了条纹囚服——袖子太短，裤管在脚踝边晃荡，脚上则踩着一双沉重的木鞋。他似乎带着相对乐观的态度接受了这小小的不体面，甚至对随之而来的更大侮辱都不置一词；只是我们未免会好奇，总穿着克里姆特风格天鹅绒长袍的 D 夫人，若此时尚未离世，见到她一贯衣冠楚楚的情人如此落魄会做何感想。老妇人的华服象征着酒店文化的巅峰：那个充斥着聚会与香槟、四柱床与鹅肝酱的光彩年代。

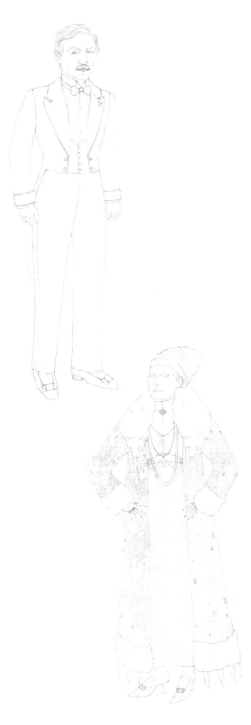

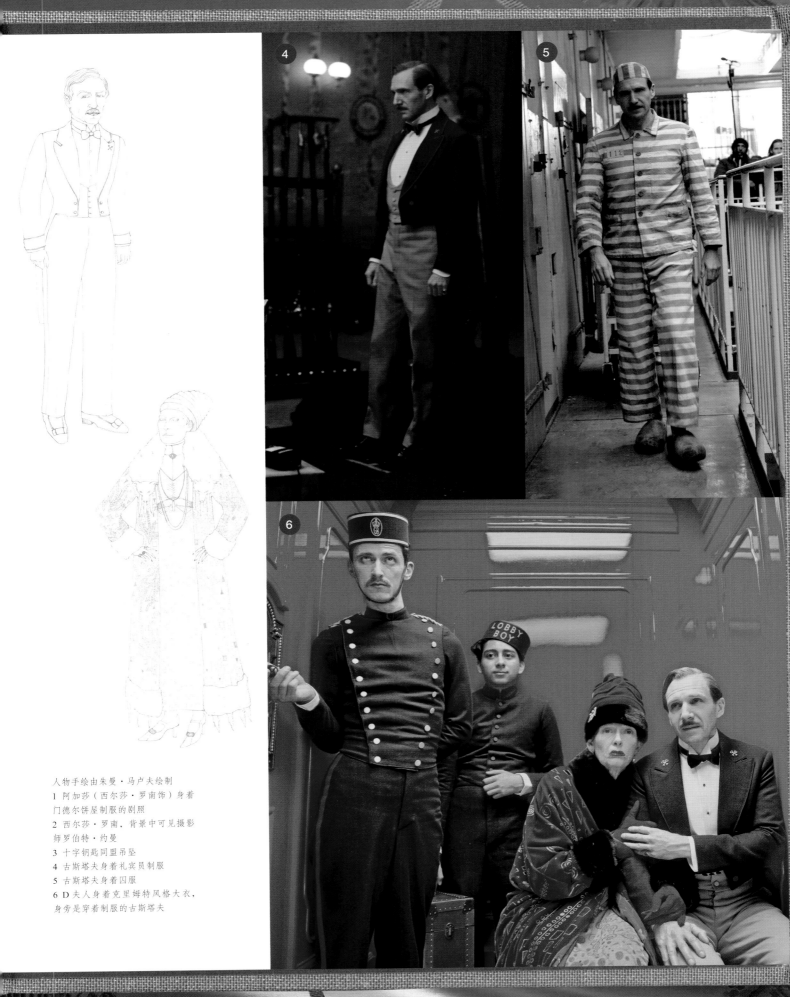

人物手绘由朱曼·马卢夫绘制
1 阿加莎（西尔莎·罗南饰）身着
门德尔饼屋制服的剧照
2 西尔莎·罗南，背景中可见摄影
师罗伯特·约曼
3 十字钥匙同盟吊坠
4 古斯塔夫身着礼宾员制服
5 古斯塔夫身着囚服
6 D夫人身着克里姆特风格大衣，
身旁是穿着制服的古斯塔夫

乔普林长及膝盖的皮风衣拥有稳固、坚硬的轮廓，有实用性亦不失风格。这件戏服的原型是二战期间的德军皮大衣，本质是一件摩托车通信员外套，设计目的是让穿着者保持温暖与干燥。虽然一身黑衣的乔普林看似一个戏仿版典型反派，却让观众因联想起恐怖神话而笑不出声。他那吸血鬼诺斯费拉图般的尖牙和骷髅形指节套、大衣枪挡下（本该是放地图的位置）藏着一把枪、一瓶酒以及一根碎冰锥。然而，即使这些最为险恶的暴力装备都没有过分削弱角色本身的喜剧意味。

眼尖的观众也许已经认出导演第五部长片《穿越大吉岭》中三兄弟外套后背的半交带设计（对经典诺福克套装的致敬）。《布达佩斯大饭店》中的老年与青年作家都身着完整版诺福克套装。从维多利亚时期一直到 20 世纪 20 年代，人们都普遍认为诺福克套装是一种运动服饰。银幕上——尤其是乡村以外的环境中——有一个人穿着诺福克套装，说明他是一位旅行经验丰富的绅士、一位远离自己故土的游子、一位和我们的作家相似的人，而与泽罗共度的宝贵时光改变了他的一生。

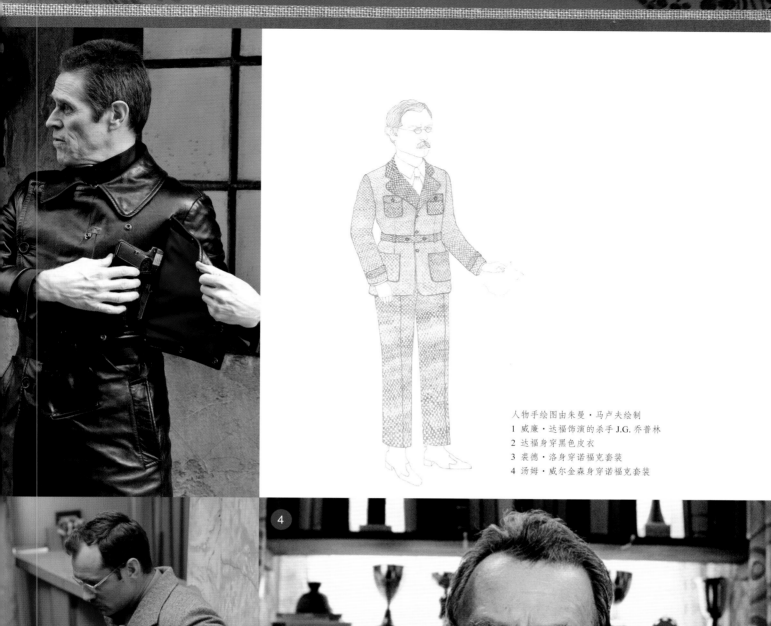

人物手绘图由朱曼·马卢夫绘制
1 威廉·达福饰演的杀手 J.G. 乔普林
2 达福身穿黑色皮衣
3 裘德·洛身穿诺福克套装
4 汤姆·威尔金森身穿诺福克套装

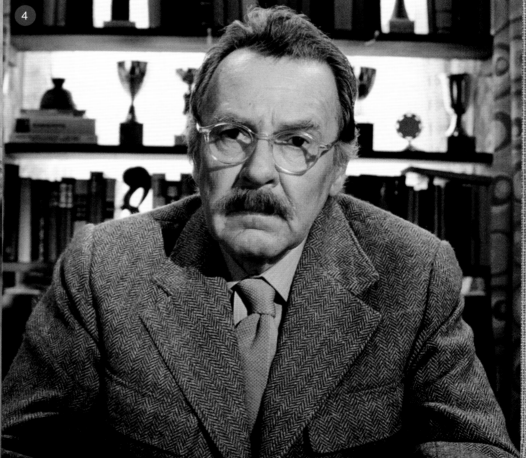

AN INTERVIEW WITH

Milena Canonero

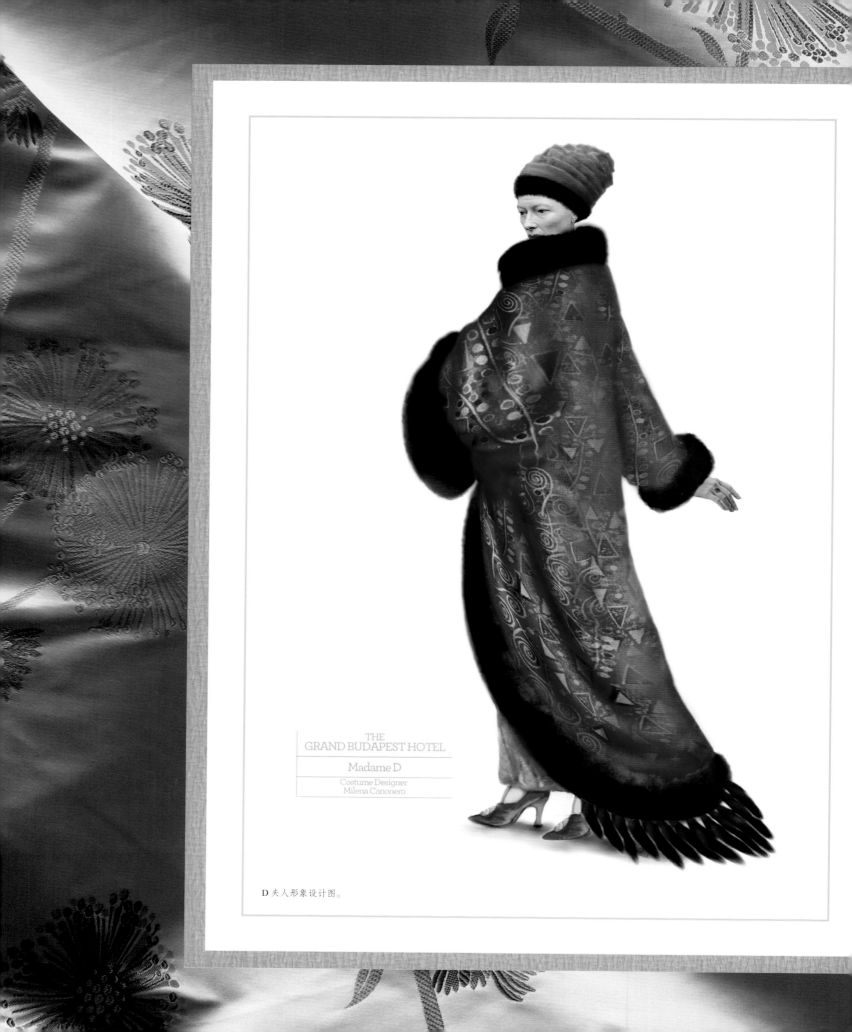

THE
GRAND BUDAPEST HOTEL

Madame D

Costume Designer
Milena Canonero

D 夫人形象设计图。

韦斯·安德森风尚

专访米莱娜·卡尼奥内罗

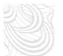

米莱娜·卡尼奥内罗在意大利热那亚（Genoa）长大，随后前往英国完成学业。卡尼奥内罗的电影生涯开始于和库布里克合作的《发条橙》《巴里·林登》（这部影片为她赢得了第一个奥斯卡最佳服装设计奖）和《闪灵》。她担任服装设计的影片包括艾伦·帕克（Alan Parker）的《午夜快车》、休·赫德森（Hugh Hudson）的《烈火战车》（她凭借此片获得第二个奥斯卡奖）、弗朗西斯·科波拉（Francis Ford Coppola）的《棉花俱乐部》和《教父 3》、西德尼·波拉克（Sydney Pollack）的《走出非洲》、路易·马勒的《烈火情人》、沃伦·比蒂（Warren Beatty）的《至尊神探》和《吹牛顾客》、朱丽·泰莫（Julie Taymor）的《圣诗复仇》、罗曼·波兰斯基的《杀戮》、曼努埃尔·德·奥利维拉（Manoel de Oliveira）的《青楼红杏四十年》。与索菲亚·科波拉（Sofia Coppola）合作的《绝代艳后》让她第三度获得奥斯卡奖。她与韦斯·安德森合作过《水中生活》《穿越大吉岭》和《布达佩斯大饭店》，已凭《布达佩斯大饭店》获第四个奥斯卡奖。

马特·佐勒·塞茨：你在与韦斯·安德森合作《水中生活》之前对他的电影熟悉吗？你对他电影的视觉表达怎么看？

米莱娜·卡尼奥内罗：我看过他的电影，也知道他的作品已经演化出一种精致复杂、高度个人化的电影风格。韦斯不仅是一位电影导演，更是一位作者。如同所有伟大的画家，他的作品极具辨识度，独一无二，只属于他。他创造出的幻想世界能够给人带来大量灵感，我也被深深吸引而沉浸其中。

每天都和他一起工作是什么感觉？

韦斯对细节非常讲究，我也是如此。他的要求非常具体，但也会为你留足空间。他希望我能提供建议和想法。角色的造型剧本中并未详细描述，而是通过我们多次讨论慢慢成形。我和韦斯用电子邮件保持交流，这是他近来最为钟爱的媒介，但他本人也很容易联系上，即使他顶着巨大拍摄的压力。

我和美术指导、摄影指导紧密合作，好获得更为统一的视觉风格，尤其是电影整体的色板。色彩蕴含着它们自身的音乐，韦斯非常在意其中每一个音符是否正确。

韦斯是怎么向你介绍这部电影的背景的？对服装样式他有哪些建议？

他想把这部电影的背景放在 20 世纪 30 年代某个时段，虚构的欧洲北日耳曼国家 60 年代的开场段落则要使用东欧风格。故事大部分发生在一座奢华的山间度假酒店和周边地区。当然，毕竟这是一部韦斯·安德森电影，片名与布达佩斯这座城市并无

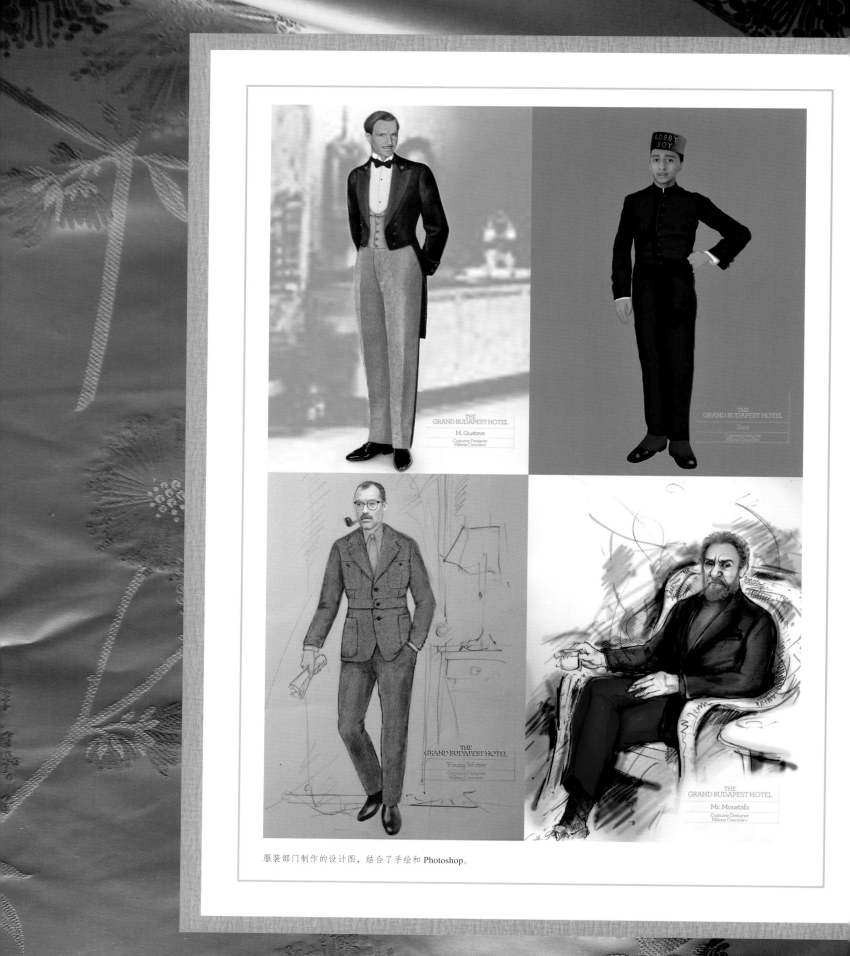

THE
GRAND BUDAPEST HOTEL

M. Gustave

Costume Designer
Milena Canonero

THE
GRAND BUDAPEST HOTEL

Zero

Costume Designer
Milena Canonero

THE
GRAND BUDAPEST HOTEL

Young Writer

Costume Designer
Milena Canonero

THE
GRAND BUDAPEST HOTEL

Mr. Moustafa

Costume Designer
Milena Canonero

服装部门制作的设计图，结合了手绘和 Photoshop。

关联。因此，整体造型要发挥创造性，也得带点历史暗示，但同时必须准确无误。由于故事通过回忆陈述，我们设计的造型要将画面镌刻在观众的脑海中。

韦斯提供的二战之前奥地利和德国作家、艺术家的参考资料非常有用，我也参考了 20 世纪 30 年代伟大的德国摄影师奥古斯特·桑德（August Sander）的作品，还有老电影和其他原始资料。当然，在创作过程中，角色会经历一个过程，才演变为最终的形象。比如刚开始时，古斯塔夫先生应该是金发，和那些与他同床共枕的老妇人所染的金发相同。后来看起来似乎局部有金色光泽的褐色头发更为合理。

电影中的服装完全是原创的，还是也用了一些古着？

大部分服装都是在格尔利茨（Görlitz）的自家工作室制作的。柏林的剧院艺术服装公司也承担了一部分服装的制作。制服则全部委托给了波兰的英雄制衣公司旗下的克日什托夫戏服工坊生产。我也租借和购买了一些古着给人群戏中的临时演员穿。我们选择的一家柏林古着商店叫作"咪咪"。这家店很不错。

在正式制作服装前，你是怎么整理自己的设计构思的？你会先在纸上画出大致草图，在想法相对固定后再请其他人做更细致的图解吗？

在和韦斯合作的另两部电影《水中生活》和《穿越大吉岭》中，我用了传统手绘法来设计角色形象。在这部影片中，我们的制图师用 Photoshop 软件和传统手绘来融合韦斯和我的想法。有了 Photoshop，我们可以得到非常接近演员形象设计效果，之后很容易修改并用电子邮件发给韦斯。演员也非常高兴，因为他们可以轻松将自己和角色形象联系起来。参与过两部韦斯的影片后，我已经跟他的演员"班底"有过合作，将他们变为其他角色的过程很有意思。韦斯决定，除了乔普林和火车上的卑鄙军士，所有男性角色都要有唇髭或络腮胡。我非常喜欢这个想法，而且奇妙的是几乎没有人注意到这个细节，但片中的男士造型因此获得了独特的风格。

这部电影的服装设计中哪些材料最常用？有没有某些特定材料是你眼中"挑大梁"的，也许用量上比其他材料更多？

深紫和浅紫色的光面呢料，这种编织得非常密的羊毛面料常用于军队制服。我不想选择过于传统的路线，因此希望避免用酒店制服经典的晦暗色彩。我给韦斯看了伦敦海因沃斯公司的旧布料样品本中的深浅紫色光面呢。韦斯一下就被那些颜色吸引了，它们在片场看起来也非常美。但随后噩梦开始了，因为我再也无法找到足量这种颜色的面料，时间也无比紧迫！好在我们最终及时找到一家名叫梅勒的德国公司，他们不仅有相同的呢料，还提供了电影需要的大量其他颜色美妙的面料。

酒店员工制服的设计受到哪些风格的影响？

我用了那个年代制服的裁剪方法和款式，还参考了很多高端奢华酒店的员工照片。

89

韦斯·安德森风尚

你能谈谈拉尔夫·费因斯演的古斯塔夫先生的造型设计吗？你想通过他
的服饰传达出哪些关于这个角色的信息？

古斯塔夫先生从头发到鞋尖，都必须有种完美与掌控力相结合的感觉。他必须能够
优雅而自由地四处走动。他甚至在熟知的世界崩塌之时，依旧保留着自己的时尚感。
当你和拉尔夫这样一位修养卓著的演员合作时，实现这一点没有任何困难。看他表
演是种莫大的享受，他也是一位优秀的合作者。

蒂尔达·斯文顿的服装是使用什么面料制作的？

丝绒、长裙和大衣都是。随后我请人在服饰上手绘了灵感源于古斯塔夫·克里姆特
绘画的设计图案。

蒂尔达的角色 D 夫人已经 84 岁高龄。我们必须让她变老，一个来自伦敦的团
队出色地完成了这个任务。韦斯把她描述成一位令人印象深刻的古怪美人、一位艺
术品收藏家，因此她游离于那个年代的时尚圈之外。我为她设计了更为怀旧的款式，
接近 20 世纪 20 年代初期的风格，韦斯很喜欢。蒂尔达则非常放松地化身这个角色，
并表现出了极强的幽默感。

我和芬迪（Fendi）这个品牌有些交情，因此他们帮忙制作了 D 夫人的手笼，还
有她斗篷和帽子上的黑色钻石貂皮镶边。芬迪也制作了我给爱德华·诺顿设计的灰
色阿斯特拉罕羔羊皮大衣，并且给了我电影服装所需的全部皮毛材料。现今，电影
制作需要时尚界赞助商慷慨解囊，为服装预算提供支持。

能和我说一说威廉·达福的角色杀手乔普林的造型设计理念吗？

乔普林皮风衣的设计灵感源于 20 世纪 30 年代军队摩托通讯员的外套。我们的裁缝
制风衣，我们拿回成衣后，按韦斯在剧本中描绘，用一种红色极细羊绒面料衬里将
胸前的翻领内部改造为一个小型武器袋。我们原本还做了防护手套，但最终没有用，
因为韦斯想露出瓦里斯·阿卢瓦利亚设计并特制的漂亮指节套，每个手指关节处都
有一个骷髅头骨。瓦里斯是一位出色的珠宝
设计师，参演了好几部韦斯的电影，在这部
片里饰演一位十字钥匙同盟的礼宾员。

你会怎么描述导演自己的时尚感，他日常的风格是怎样的？

韦斯·安德森风。

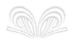

曼哈顿珠宝设计师、经常参演韦斯·安德森电影的
瓦里斯·阿卢瓦利亚（Waris Ahluwalia）设计了十
字钥匙同盟胸针和乔普林的骷髅形铜指节套。

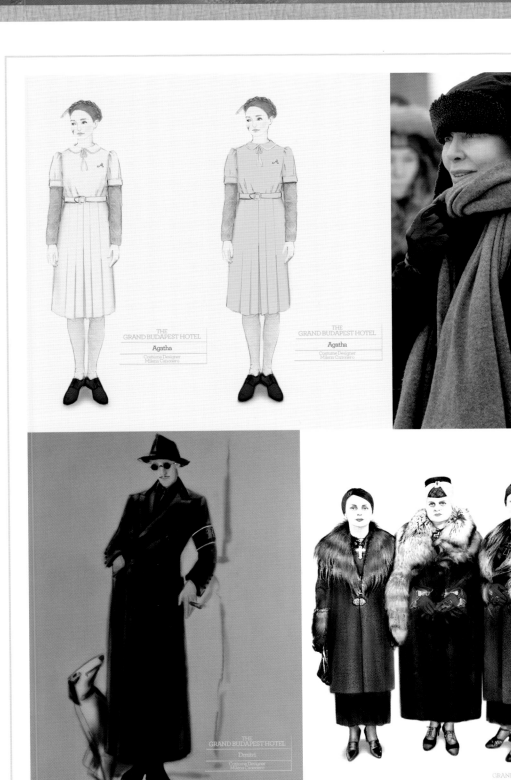

左上图：阿加莎形象设计图。右上图：米莱娜·卡尼奥内罗在片场。左下图：德米特里的早期形象构思。右下图：D 夫人的三位女儿（服丧期间）。

ACT

2

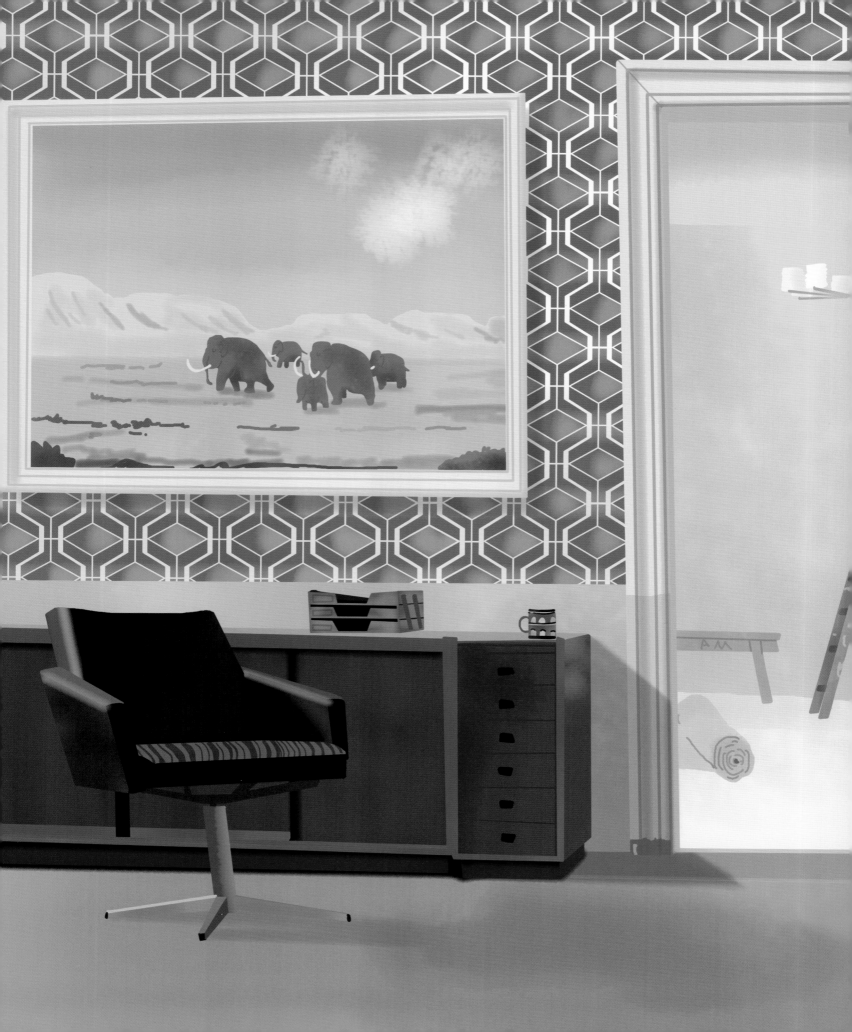

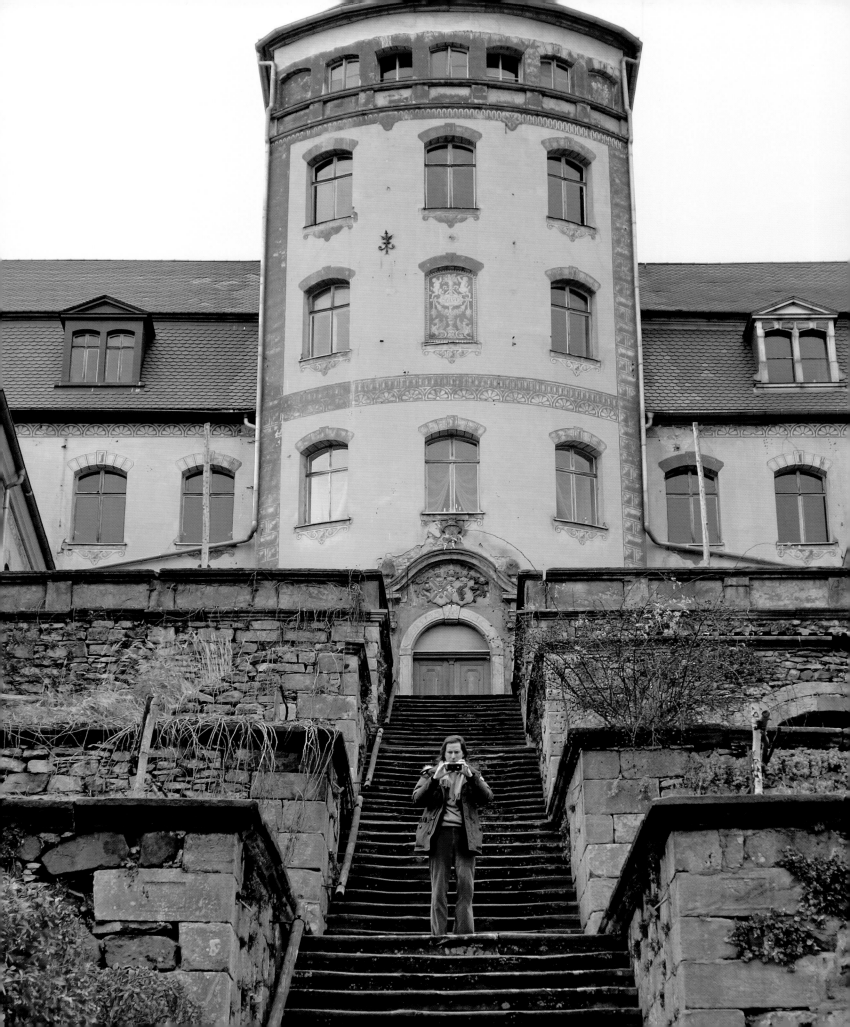

微 缩 景 观

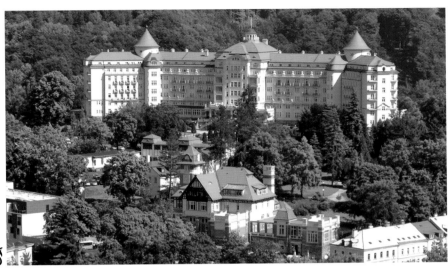

96 页图：勘景中的韦斯·安德森。他站在海内瓦尔德城堡（Castle Hainewalde）前的台阶上，这座建筑坐落于莫尔道河（Mandau River）畔德国萨克森州（Saxony）的海内瓦尔德村。城堡随后作为 D 夫人的宅邸外景出现在电影之中。该庄园建于 1392 年，1753 年在普鲁士大臣冯·卡尼茨（Von Canitz）主持下进行扩建，二战期间曾经短暂遭德国军队占领，后来作为关押政治犯的临时集中营使用。

本页图：位于捷克卡罗维发利（Karlovy Vary）的帝国酒店（Hotel Imperial）是布达佩斯大饭店的灵感来源之一。

98—99 页图：彩色复原照片中的普普大酒店（Grandhotel Pupp），位于捷克境内的温泉小镇卡罗维发利（旧称卡尔斯巴德）。它启发了布达佩斯大饭店的创作，而这座小镇也正是影片故事发生地祖布罗卡共和国纳贝斯巴德的灵感来源。

我于 2013 年 12 月与韦斯·安德森进行了第二次对谈。当时他住在德国慕尼黑的酒店里，为《布达佩斯大饭店》做最后的润饰。我则身在纽约，忙于影评人一贯的年末总结工作，撰写诸如年度十佳榜单和全年回顾之类的文章。

我们上次谈话后的几周里，我造访了纽约西村的一家书店，买遍所有在售的斯蒂芬·茨威格作品，如饥似渴地阅读了起来。

同时，我获得第二次观看《布达佩斯大饭店》的机会，这一次我将关注点放到电影的美术设计上，并深深着迷于片中虚构地理景观与现实取景地真实环境之间的关系。我好奇现实如何演绎成幻想，需要哪些步骤。

更惊讶的是，第二次看的《布达佩斯大饭店》似乎变成了一部截然不同的影片。初看的整体感受以轻快有趣居多，而再看时则体悟到一层沉郁厚重，痛苦与悲哀的时刻在醋畅的轻松愉悦中凸显出来。我甚至感到在看着相对美好的场景时，对暴力和死亡的恐惧已经开始在心底滋长。我随着电影中叙述者们的忧郁而忧郁，他们热衷讲述怪事奇谈，却也悲哀地明了故事的结局，不光是古斯塔夫与阿加莎，还有他们自己和其他所有人的结局。

和导演再次对谈时，他纵容了我的好奇心，拿起手机走出房间，在酒店四周漫步。我们谈到了电影魔力背后的实际情况：勘景、道具、特效，中途还岔开话题聊了聊亚历山大·德普拉为本片创作的配乐。从电话里，我能听到韦斯那头传来的嘈杂车声和啁啾鸟鸣。

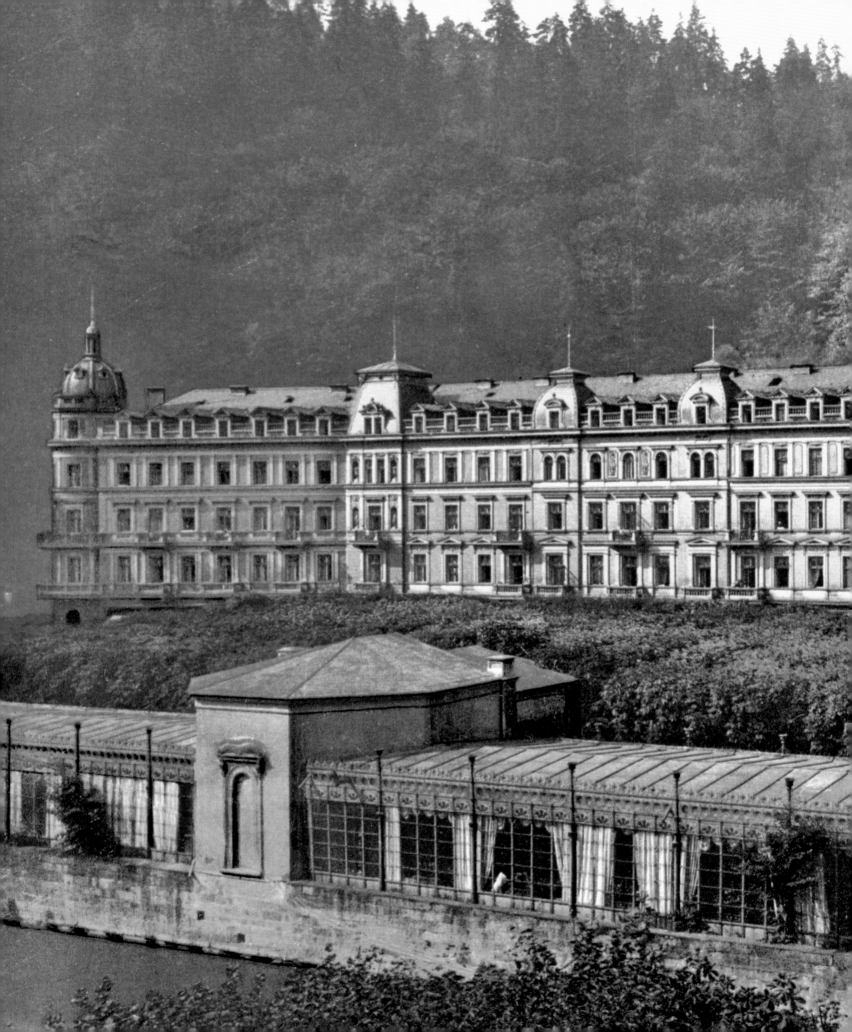

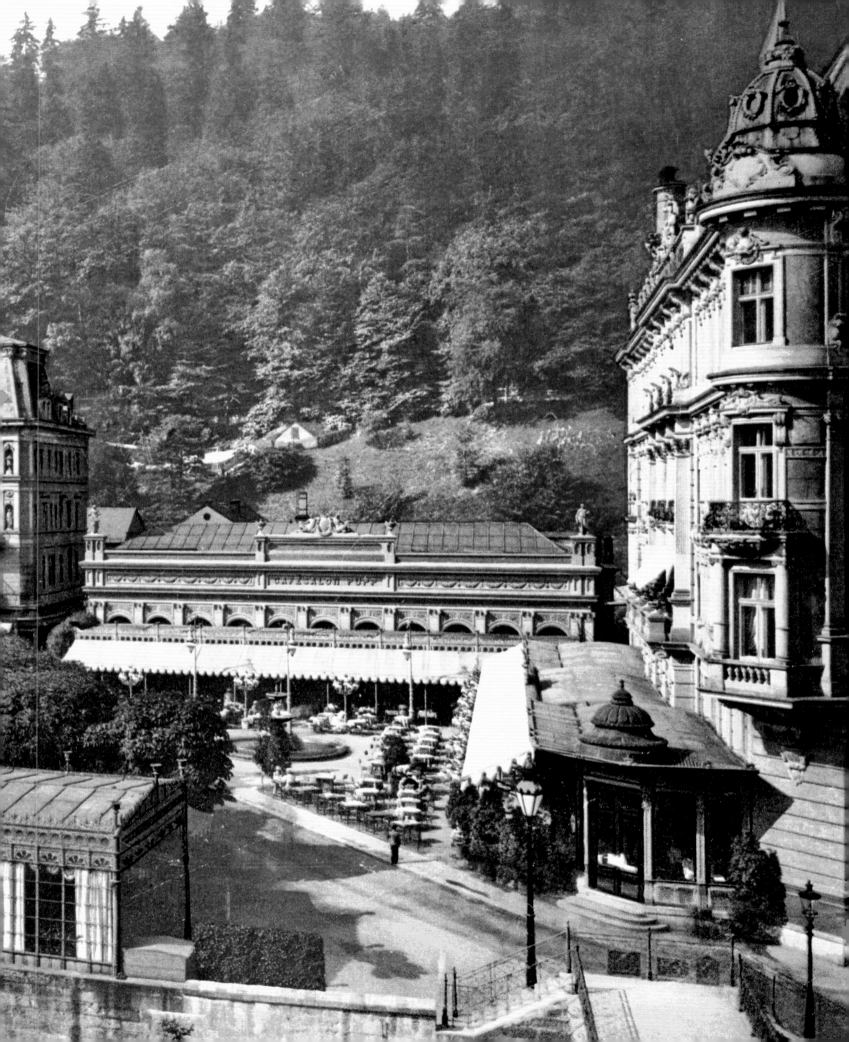

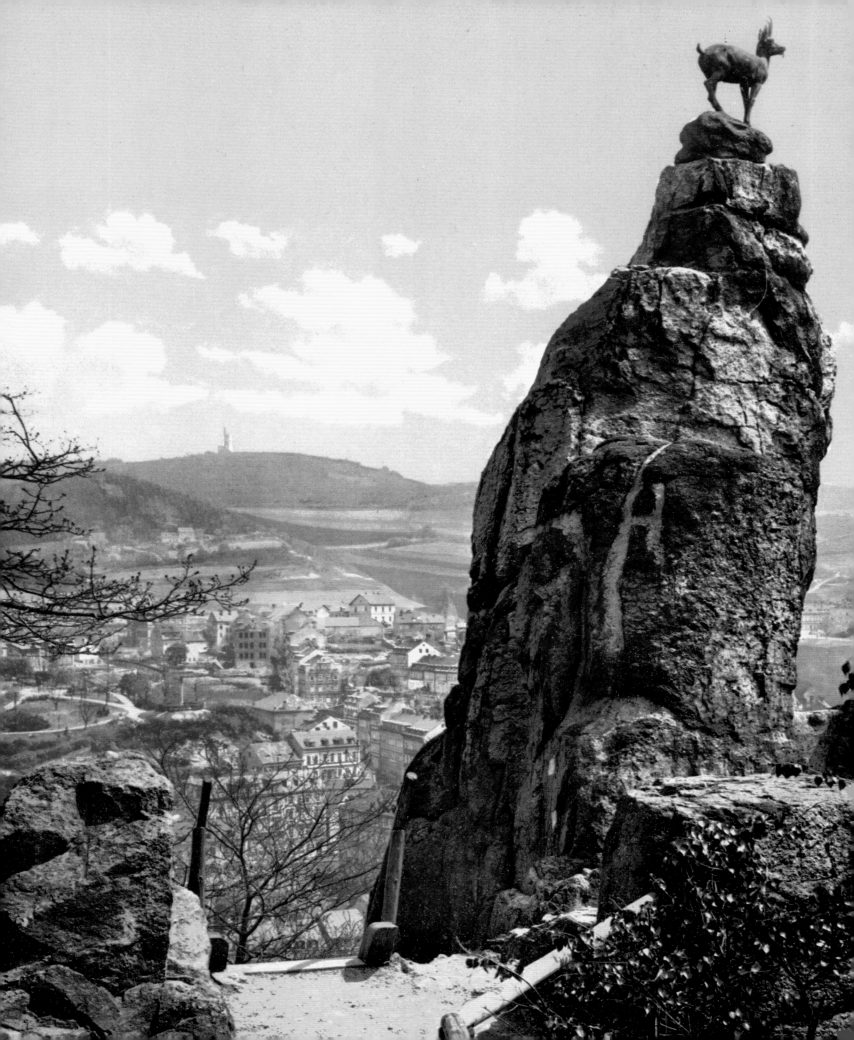

The

第二次对谈

SECOND

Interview

马特·佐勒·塞茨:《布达佩斯大饭店》里的整个世界都由你一手构建。不仅仅是某一座建筑或某一个虚构的国家,而是远远超出了这些。一切都精细入微。

同时,就像我们在第一次对谈中提到过的,尽管电影并不以真实的欧洲和历史作为背景,其中却存在着一种真实。历史和地理层面上的真实依然不可避免地渗透进影片之中。这个幻想出来的欧洲和作为电影取景地的现实欧洲之间有怎样的关联?

韦斯·安德森:说起来很有意思,最近一位俄罗斯记者和一位

立陶宛记者与我谈话的过程中,他们都指出,我们为影片选取的某些小细节,他们感到很熟悉,因为那是他们所处世界的一部分。那些对我们来说如同天方夜谭的事物,在他们眼中却稀松平常。不少奇怪的小物件都是如此。

举例来说,我们在那一带旅行时,每进入一座古老的建筑就能看到一种样式独特的、烧柴火的壁炉,非常高大,由陶瓷制成。而且每个房间都有,走进任何一个房间都能看到,我们去的每一座废弃建筑都是如此。这个地区堪称世界废弃建筑之都。

100 页图:彩色复原照片中的牡鹿跳跃雕塑(Jelení skok)。这座人们口中的"卡姆兹克雕塑"(socha Kamzika)位于卡罗维发利,电影美术团队制作了一座与实际造型稍有区别的微缩模型。

本页图:韦斯·安德森在本片浴场段落的取景地格尔利茨水疗中心。

在铁幕或者说曾经的铁幕后方，有众多建筑未受波及，1950年代进行的改造草率而简单，并未掩盖它们在19世纪末20世纪初的原貌。这些建筑残留的一个共同特征就是上面提及的烧柴壁炉。我是说，那些巨大的烧柴壁炉。它们不但极其沉重，还被水泥固定在墙上，因此无法移动分毫。没有人能偷走它们。甚至我们美术部门的成员也说："我们搬不了这个家伙。"

我有没有和你说过彩色复原照片？以前跟你提过吗？

没有，你说说看。

如果你去国会图书馆的网站搜索彩色复原照片收藏，就能看到它们。*这个彩色复原照片收藏中有大量商用照片，展示了19世纪末20世纪初的欧洲风貌。它们都是经过上色处理的黑白照片。你可以在这些照片中看到世界各地的自然风光和城市景观。但没有人物肖像，只有各式地点：街头巷陌，楼阁厅堂。大量场景来自奥匈帝国和普鲁士。

这些图片是《布达佩斯大饭店》的重要灵感来源。很多照片中的古老酒店建筑本身依然存在，但全都不复当年光景。

所以，这些图片中曾是酒店的建筑如今已不再是酒店了？

其实，有些仍然是酒店，但早已不是当初那样的酒店了。它们在漫长的岁月中经历过数不清的改造。有很多酒店我很感兴趣，也做了实地调研。通常这些建筑外观依然如故，有时走廊和台阶也保持原貌，其他一些东西也留了下来。但内部表面和房间，以及房间的装潢方式都变了。如今你只能透过现存的酒店窥见旧日日运营方式残留的痕迹，以及多年来人们对正确行事方式千差万别的理解。

你指的是什么？

我是指人们观念中做事情的正确方式会随着所处年代不同而改变。

你能给我一个"正确方式"随时间推移而改变的例子吗？

一个显而易见的例子是，共产主义在某个时刻出现了。而这一时期共产主义对这些地区建筑的影响尤其值得玩味。

这就是我们想通过电影中的大饭店来呈现的效果。电影1930年代的段落中，我们想要展现这些大饭店从前的面貌，那时人们一去最少住一个月。有人会在那里待满一个季度，还有人年复一年回到同一个地方。酒店里的员工也始终不变。那是一种与现在截然不同的体验。

但到了设定在共产主义时期的裘德·洛和莫里·亚伯拉罕那部分，我们看到大饭店已经随着意识形态的更迭发生了改变。这个设计的灵感源于我们在东欧的游历。所有涉及共产主义对建筑影响的种种细节，剧本中都没写，这些细节都来自于调研之旅，来自观察事物和查阅资料，我们试图借此弄清楚应当如何为故事赋予生命力。

1960年代的场景中不仅弥漫着一种衰颓，也许还有漠视的意味。似乎美已经不再是重点。

那时的大饭店已经不再是富人聚集的奢华场所，而是变得更加"大众化"。

跟我谈谈在东欧寻找电影美术灵感的这些旅行吧。你是在写剧本之前还是之后去的？

都有。其实我从前已经到过一些与我们的故事息息相关的地方。我去过维也纳很多次，我深爱着维也纳。我也去过慕尼黑很多次，还有柏林。

戛纳电影节放完《月升王国》之后，我们立刻动身去了几个古老的意大利温泉小镇，它们也算跟这个故事有些联系。我们去了布达佩斯，周游了整个匈牙利，还去了捷克。我们去了曾叫卡尔斯巴德的卡罗维发利，还有以前叫马里昂巴德的地方……所有这些地方。卡罗维发利在我们最终整合电影时变得

本页左下图：彩色复原照片中是上奥地利州的沙夫酒店（Hotel Schafberg），位于奥地利－匈牙利边境。

本页右下图：《克尔科诺谢山的早晨》，由画家卡斯帕·大卫·弗里德里希（Caspar David Friedrich）创作于1810年，捕捉了画家喜爱攀登的德累斯顿地区附近山巅上的晨曦。弗里德里希是《布达佩斯大饭店》布景与美术的关键影响来源之一。他的创新在于，不再仅将风景视作人物背景，而是认为它们蕴含着精神上的寓意，无论是风景本身，还是经由它们呈现出的人性与自然之间的关系，都值得成为注视的对象。

103页图：三幅片中插入画面的剧照。装裱精美的"绘画作品"其实都是彩色复原照片。

* 国会图书馆的资料称："彩色复原照片收藏中有将近6000张欧洲和中东景观的照片，500张北美洲景观的照片，主要发行于19世纪90年代和20世纪头十年之间，这些印刷品由位于瑞士苏黎世的环球照片公司（Photoglob Company）和位于美国密歇根州的底特律印刷公司（Detroit Publishing Company）制作。这些色彩丰富的图片看似是照片，但实际上是一种照相平版印刷制品，通常尺寸约16.5厘米×22.9厘米。"

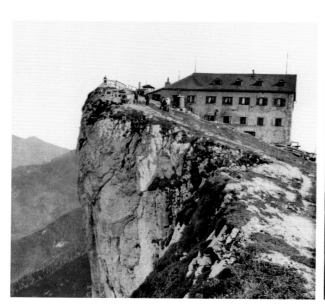

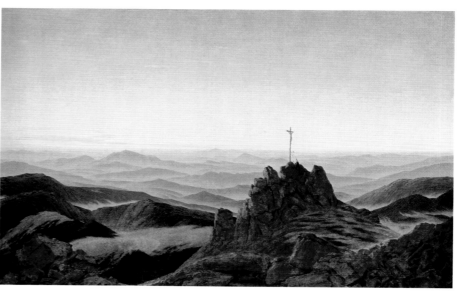

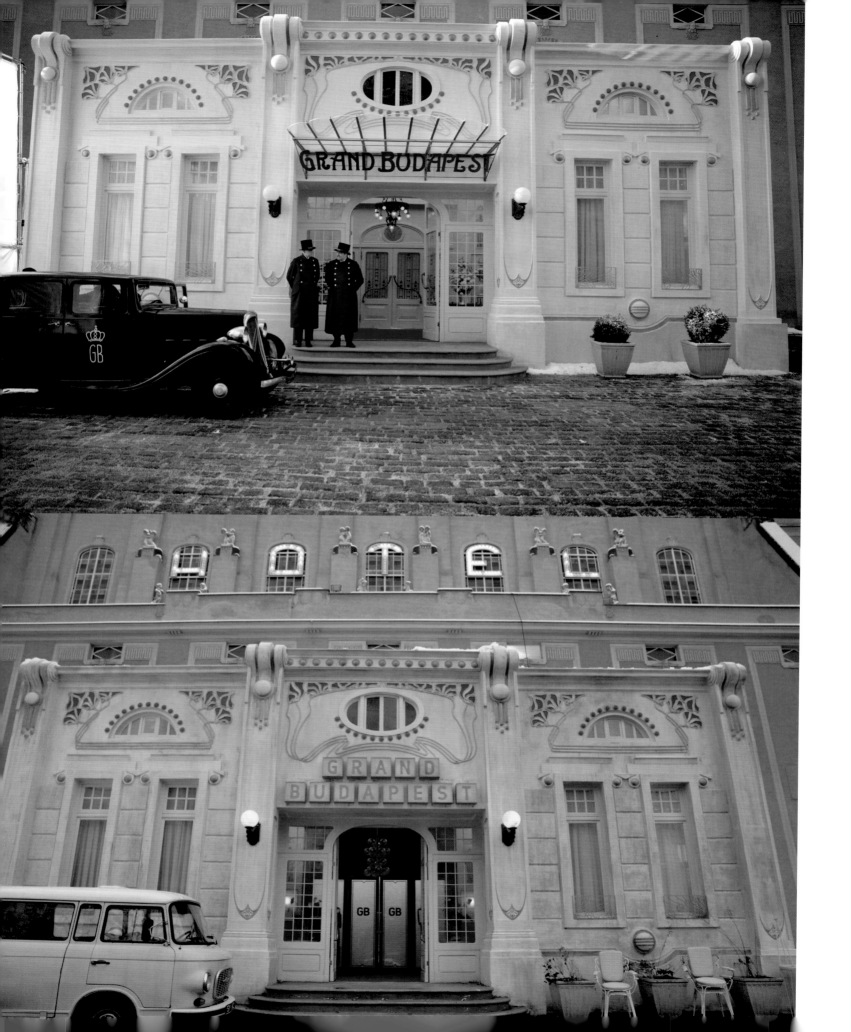

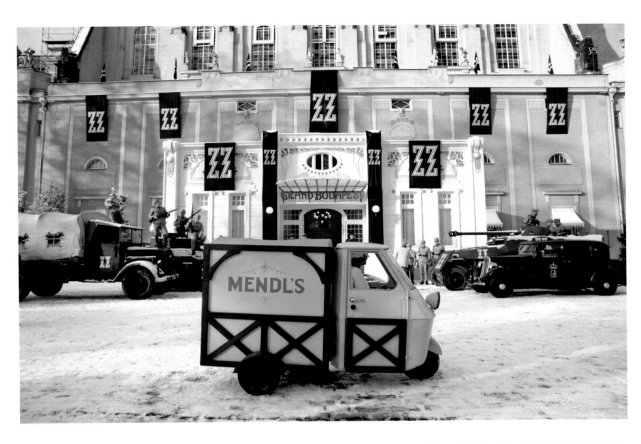

尤其重要。影片中叫纳贝巴德的城市就是卡罗维发利的变体。

随后我们又出发环游德国，因为突然意识到，无论是出于经济上还是人员和组织上的考量，德国可能都是最佳的工作场所。我们在德国的旅行相当广泛深入，都是自己开车。我们最终在格尔利茨找到一间百货公司，改造成布达佩斯大饭店。找到它之后，我在镇上考察了一圈，觉得那是个拍摄电影的好地方。

格尔利茨在哪里？

格尔利茨位于尼萨河畔，一半在德国——属于从前的东德境内——另一半在波兰。所以我们主要在德国工作，少数时候在波兰。百货公司离捷克只有 25 分钟路程，因此我们也会去那里拍摄。但绝大部分工作都集中在萨克森州，德国的一小片区域。

所以电影实际是在相对一小片地理范围内拍摄出来的？

多年来我明白了一件事，就是我偏爱高效的工作方式。其中很重要的一点就是，我相当不喜欢长途旅行。就是说，为了到达某个地方可以待在那里拍电影，我不介意必须长途旅行。如果拍摄期间有什么重要的事，我也不介意旅行，比如说，我们必须在短时间里从一处到另一处，去做某些事情。

但我不喜欢让所有人每天花一小时在路上，日复一日。我更喜欢十分钟就能到达要去的地方。我也希望所有人，尤其是演员们，能够立刻进入工作状态。

为电影勘景的过程是怎样的？会不会各处奔走寻找，却不知道自己到底需要找什么？

当你走进曾经"铁幕"后方的地区，在德国的那片区域四下搜寻，会发现那里还有大量废弃的建筑，很多早该改变的东西，却未受一丝一毫损坏，保留了原本的面貌。拍摄一部年代片时，它们就帮上大忙了。

我们让人运了些高尔夫车到格尔利茨，我跟摄影师罗伯特·约曼还有美术指导亚当·斯托克豪森就以这些车代步去往各处。罗伯特和亚当到了之后，我们都开始积极寻找一切可能的拍摄地，随着搜索不断深入，满足我们的要求的地点一个接一个地出现了，还都在附近。

我们在开姆尼茨找到了温泉浴场，那里离德累斯顿不远，是个相当好的拍摄地，而且没有大规模翻新过。当时，我们原本还考虑去之前在意大利找到的温泉或布达佩斯的盖勒特酒店（Hotel Gellért）拍摄默里和裘德的浴室戏。虽然那些镜头只占很小一部分，但温泉浴池必须出现，因为片中的小镇就是以此闻名的。人们去那里就是为了温泉。

有一天，我们从高尔夫车上看到了几个高耸的砖质烟囱。我们不知道那是什么。其实那是一座废弃温泉浴场的废气排放装置，就矗立在一排房屋之间。我们找了又找，结果它们就在那里，就在我们面前。

能不能给我举这样一个例子：某个取景地乍看之下很完美，但实际上可能需要大量辅助措施，才能变成你理想中的电影场景？

这部电影是一套复杂的拼图，因为我设想的地点根本不存在于任何地方，所以我们的做法是"不如采用能力范围内的一切手段直接创造吧"。在卡罗维发利有一座真实存在的普普大酒店（Grandhotel Pupp）。我在一张老旧的彩色复原照片中看到了它。我心想，就是这里了。

其实我去了普普大酒店才发现，它的外观虽然仍和老照片

104 页上图：大饭店 1932 年的外观是剧组美术部门在格尔利茨市政厅前搭建的一个门面。注意这个表层"入口"与其后既有建筑间明显的距离。

104 页下图：1968 年段落的门面（在后期制作时大幅修改）。

本页图：门德尔糕饼屋的送货卡车停在 1932 年被锯齿武装部队占领的大饭店门前。

中相似，但增加了不少设施，比如停车场。而且我想展现的角度也不存在了，还有流经那里的河啊……一切都不一样了。

另外，酒店的周边景观——老照片画幅以外的风景——也和我此前的设想相去甚远。原来我只是结合了酒店现已不复存在的旧日图景，描绘出一个普普大酒店的幻想版本。

卡罗维发利还有其他几家酒店：布里斯托尔宫殿酒店（Hotel Bristol Palace）外观非常有趣，而且位于山的更高处，接近我设想中大饭店的位置；另一座帝国酒店（Hotel Imperial）拥有索道缆车，而美景酒店（Hotel Belvedere）后面有一片绝美的松树林；瑞士的吉斯巴赫大酒店（the Giessbach）也有索道缆车，直通能远眺湖泊的山间酒店。在卡罗维发利，一座岩石上有座名为"牡鹿跳跃"的雕塑，我从一幅1908年的彩色复原照片中第一次看到它。我们也制作了它的微缩模型版本。

有一座小镇巴德尚道（Bad Schandau），跟我们电影中的城镇一样，也是一座古老的温泉小镇。与它一河之隔的对岸山崖顶，坐落着一座村庄，高居高原之上。一台约29米高的、埃菲尔铁塔时期的古老电梯沿着崖壁上上下下运行。我们照着那部电梯做了微缩模型。这便是片中通往牡鹿跳跃雕塑的那台电梯。

整个景观的灵感源于何处？

我对德国画家卡斯帕·大卫·弗里德里希的作品非常感兴趣。**我们自己创作了类似弗里德里希的画作，大饭店的背景也以弗里德里希的画作为基础，餐室中那幅巨型油画也受他风格的启发。

来谈谈美术设计的整体性吧。你的团队是如何结合特效和实景来构建这部电影的？

这时候就要这么答了："让我更感兴趣的是可以创造出来的东西，并不极力达到完全真实，而是一种更接近象征的存在。"与其绞尽脑汁构思如何数码合成如相片般栩栩如生的效果，限制住自己的视野，我倒更喜欢制作兼具绘画和微缩模型质感的物件。显而易见，这部电影中很多场景都是这样：要么是一幅画，要么是一座微缩模型。这正是我希望观众置身其中的世界。在这里我们可以自由构建任何想要的氛围，可以走得比任何客观存在的现实都远。

电影中反复出现的关键地点——浴场、入口、大堂、发生枪战的类似中庭的区域，还有酒店外观——我们看到它们的时候，其实是在看什么？是拍摄时加上美化效果的真实地点？是布景？是微缩模型？还是某种合成效果？你能大致谈一谈这一切是怎样有机结合在一起的吗？

电影中几乎所有地点都是实景，我们只是在里面搭建了一些布景。比如，你知道大饭店内部那个从大堂直通屋顶的中庭吗？它就在百货商店的中央大厅的上方，装饰着染色玻璃窗和拱形台阶，这些都是百货商店真实存在的一部分。我们搭建了内部墙壁，但台阶、围栏、天窗和彩色玻璃原本就有，在中庭外侧一步之遥的墙壁已经是我们的布景。我们在百货公司售卖服装和其他商品的区域外面安装了带门的墙壁。这些门就是片中的"酒店房间"。我们也搭建了一楼后侧边缘的景，并铺上了地毯。

故事1960年代的大堂也搭在那个空间里。在1960年代的场景中能够看到一些建筑原本的面貌。礼宾台所在的台阶没有做任何改变，支撑整座大楼的立柱也保留了原样。

总的来说，整个大饭店内部都是布景，但都搭建在已经存在的建筑里。它比任何从无到有搭建起的布景更大、更宏伟，并且相当真实。毕竟这座建筑的确存在。***

那么老年泽罗和青年作家共进晚餐的大饭店餐厅呢？那也是你用来拍摄大堂的百货商店一部分吗？

不是。那是格尔利茨的一间宴会厅，我想是和百货公司差不多同一时期建成的。那是一座宏伟、宽敞的巨大宴会厅，我们把它改建成了餐厅。****而酒店入口的门面就搭在这个建筑外的停车场。

所有这些饱含历史气息的室内装潢，你是说它们都是在真实外景地基础上叠加层层布景得来的？

布景，你知道的，就是些胶合板。

能否举这样一个例子：某个布景设计的初衷，就是要通过微缩模型或者电脑制作的背景，让它显得更大或者不同？

你知道阿加莎从窗口掉下去挂在壁架上的镜头吧？我不知道应该怎么描述这个看起来有五层楼高的垂直墙面。

知道。

实际只有约3.7米宽。此外，所有你看到的东西，无论是上方还是两侧，都是通过添加微缩模型完成的。我们制作了大饭店的

本页左图：杰夫·高布伦身着科瓦奇执行官的戏服，出现在布景部门搭建的"出口"背面。

107页上图：阿加莎悬挂在窗下壁架的分镜画面。

107页中左图：该镜头未经合成的原始画面。

107页中右图：完成影片中的画面，采用微缩模型元素完善了酒店，并数码合成了白雪覆盖的鹅卵石地面。

107页下图：托尼·雷沃罗利饰演的泽罗和西尔莎·罗南饰演的阿加莎挂在大饭店的一处外侧布景上，可以看到摄影机和录音设备。

108页图（从顶部起顺时针）：大饭店微缩模型版本在广角镜头下效果的概念图。两张制作照片展示了剧组模型团队正在搭建的大饭店微缩模型。

109页图（从顶部起顺时针）：两幅图片展示了放置在绿幕前的大饭店全景微缩模型，后期制作时会通过数码合成在背景中加入覆盖着树木的山峰。完成影片中的大饭店完整外观，所有视觉元素都已到位。

** 见第102页图注。

*** 2014年接受《独立报》采访时，《布达佩斯大饭店》的制片人杰瑞米·道森（Jeremy Dawson）在提到格尔利茨商店时曾称它"拥有绝美的骨架"。

**** 老年泽罗向青年作家讲述自己故事时两人所在的宴会厅，是格尔利茨市政厅中的表演场地。这座古老的市政厅坐落在城市公园附近的莱申伯格街（Reichenberger Straße），建于1910年，在《布达佩斯大饭店》剧组到来前已多年未使用。画家迈克尔·伦兹（Michael Lenz）参照卡斯帕·大卫·弗里德里希的风格创作了餐室后方的巨幅壁画，弗里德里希是影响电影整体外观的主要因素。

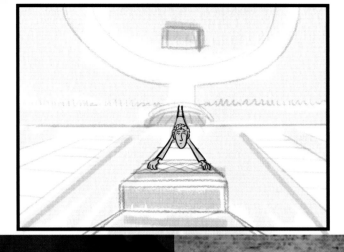

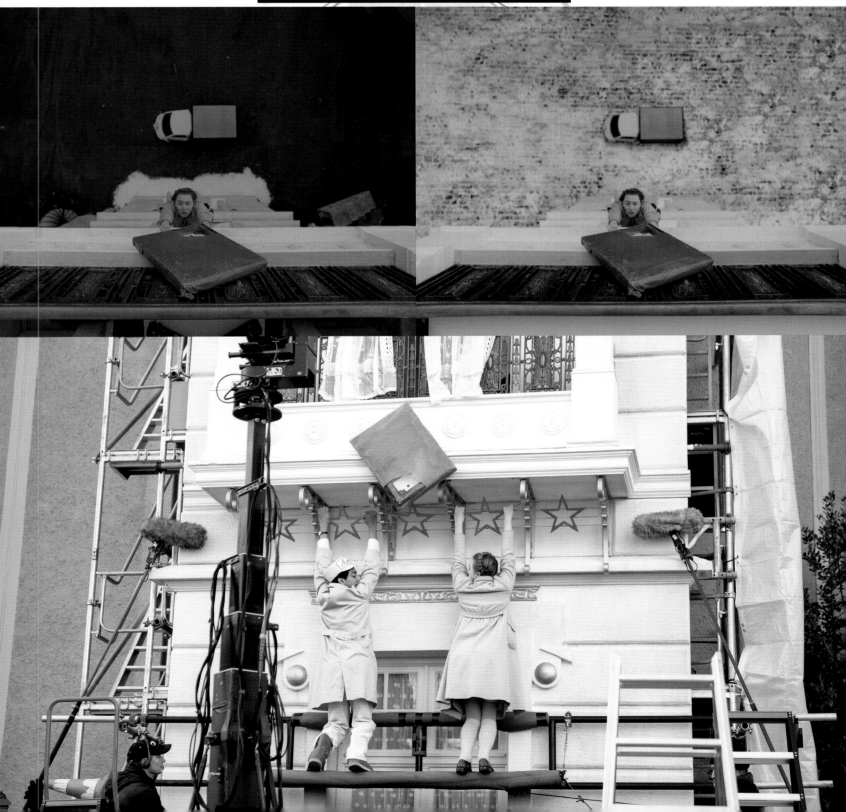

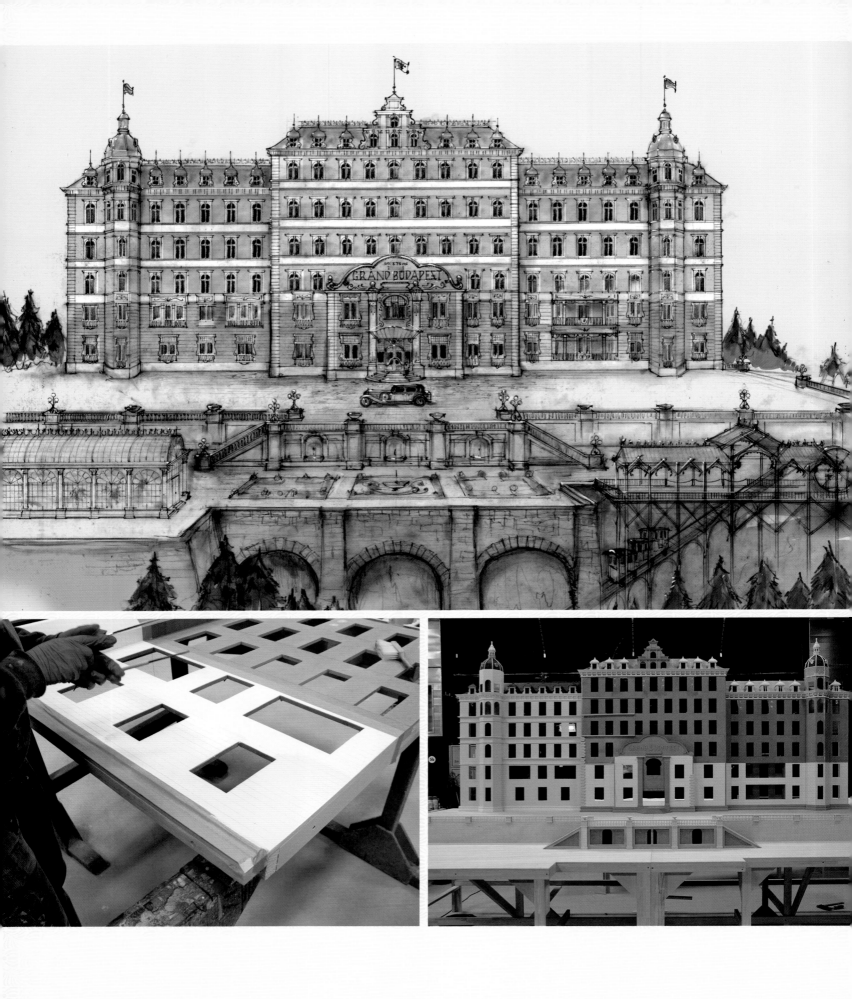

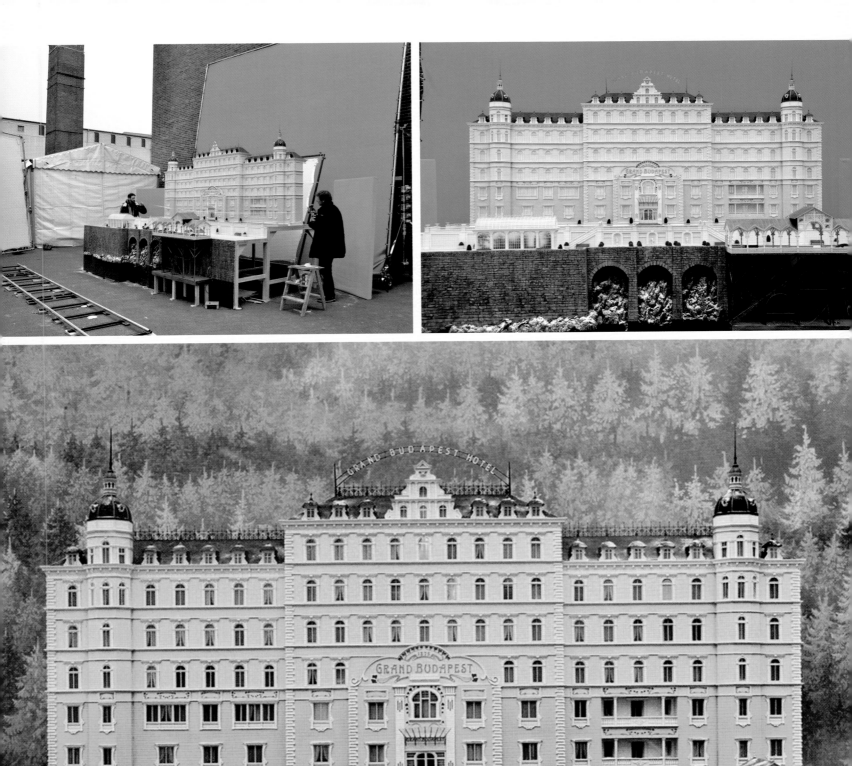

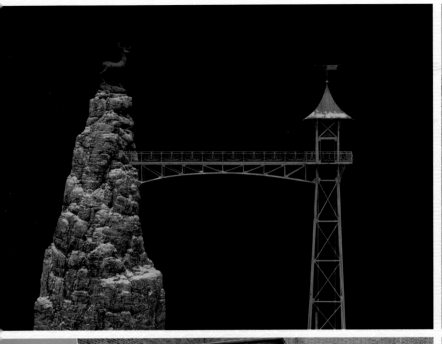
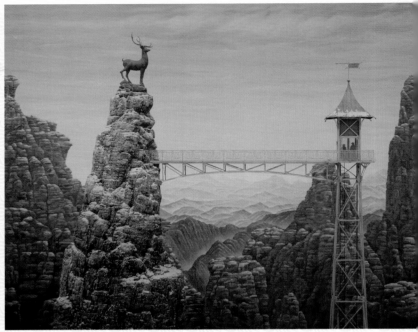
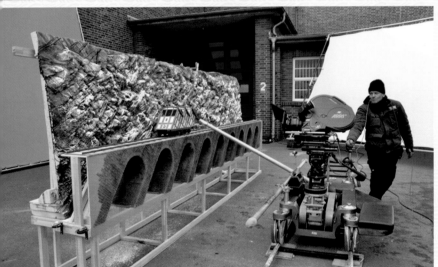
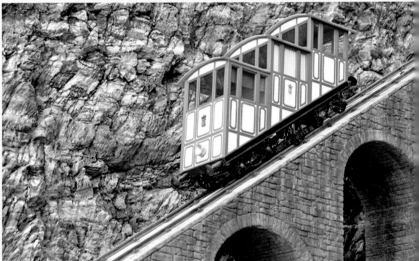

本页上图（左起）：牡鹿跳跃雕塑的微缩模型在用数字手段消除绿幕之后、最终合成画面之前的效果；该场景在完成影片中的效果。

本页下图（左起）：沿轨道移动的摄影车上，摄影机正在拍摄索道缆车的微缩模型（值得注意的是，尽管在影片中索道缆车沿着对角线方向运动，拍摄过程却出于方便考虑，摄影机仍然横向移动）；接近于电影《布达佩斯大饭店》中呈现角度的索道缆车。

111 页上图：盖博梅斯特峰天文台的概念图和设计稿，原型是真实存在于瑞士的斯芬克斯天文台（Sphinx Observatory）。

111 页中图（左起）：绿幕前的盖博梅斯特峰天文台；天文台在完成影片中的样貌，由后期制作加入了背景中的冰雪。

111 页下图（左起）：绿幕前的缆车微缩模型；缆车在《布达佩斯大饭店》完成影片中的样貌。

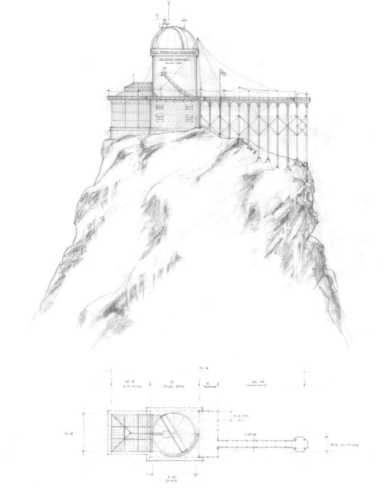

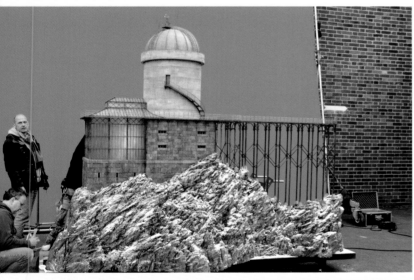

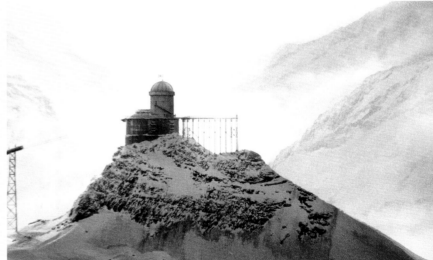

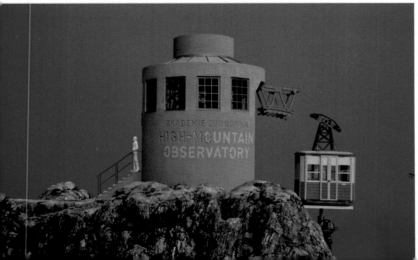

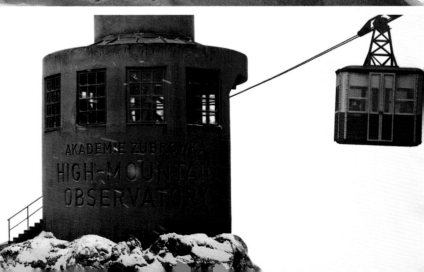

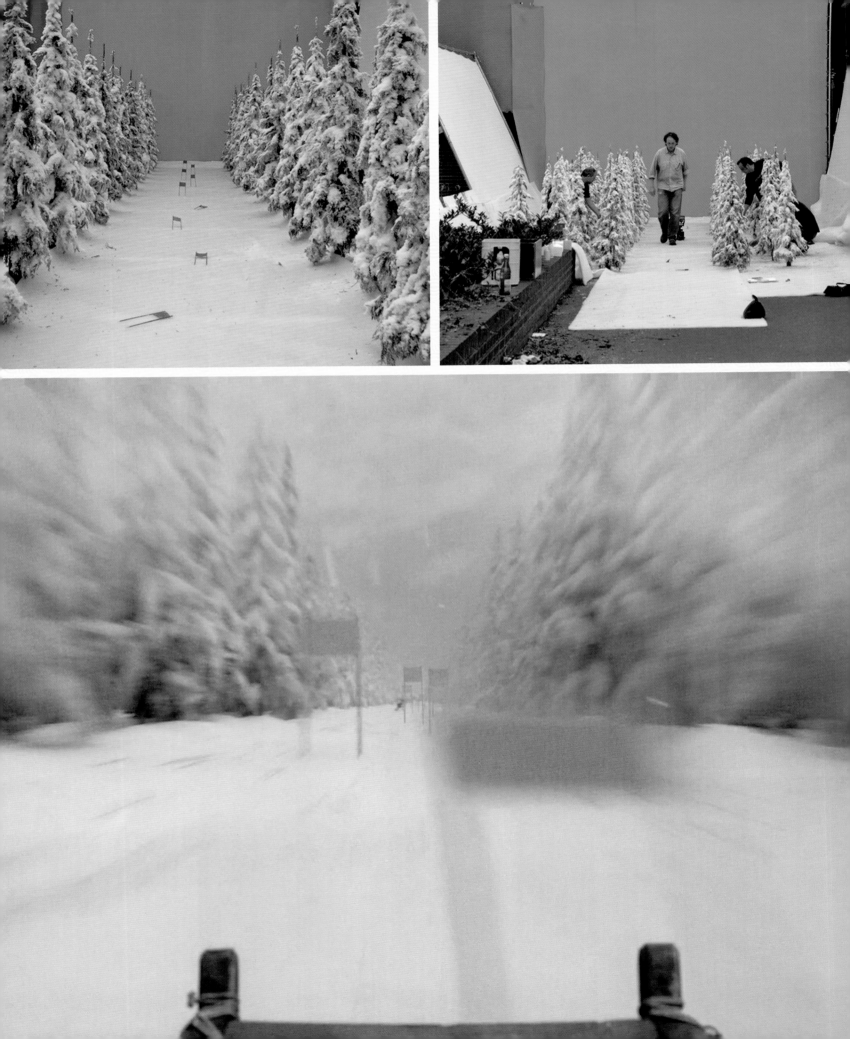

微缩模型，拍摄了角度配合的酒店模型镜头去匹配演员吊挂的镜头。所以在那场戏中，你看到的一部分是原尺寸的布景，但周围画面由微缩模型填充完整。当然，西尔莎仍然必须真的吊在五层楼高的脚手架上，但旁边我们什么都没搭。我想你也知道，过去这些背景都是画在玻璃上的。

要以这种方式工作，我想你到达片场时就必须想清楚镜头应该是什么样子。

这么说吧，你在进片场时，对大致上如何进行拍摄知道得越多，之后就不需要为事情全盘走偏而担忧。

数字手段，比如合成和其他效果，实施起来余地并不太大。如果你在进片场时已经心中有数，就可以说："我们已经搭建一个实物放在这里，那么其他手段构建的东西要围绕它来制作。"随后可以专注于改进这个镜头，让它越来越好。

你电影中声名在外的某些特质，让你同样展现出一种"坦诚"。我的意思是，你并不总试图说服观众去相信一个异想天开的画面切实存在。

比如影片临近结尾处的滑雪追逐场景，我们并不需要将它理解为真实的滑雪追逐。事实上，那个段落中的背景放映合成方法（rear projection），以及角色运动的方式，都带有一种老电影的质感。它似乎摇身一变成了迪士尼的老卡通，像马特洪峰上的高飞那种。

这里确实运用了一系列的老电影技法。

我们找到了一些维多利亚时期的雪景人像照片。你听说过吗？过去人们常常在节庆时节去这样小小的布景中拍照，里面放着假雪，他们会构建起一整个雪景球般美丽的画面，让人们进入其中摆造型。我们多少希望也能实现这种氛围：某种古旧感。

有那么一场戏出现在马克斯·奥菲尔斯（Max Ophüls）改编的斯蒂芬·茨威格作品《一个陌生女人的来信》中——

对，1948 年的电影。由伟大的琼·芳登主演。

是的，琼·芳登，她不久前去世了！记得那个上火车的镜头吗？那其实并不是火车，而是游乐园的设施，但窗户外面的风景像走马灯一样滚动播放。你付了钱，就可以坐在这个小小的车厢里，像博览会上充满娱乐性的消遣。我们想让片中的滑雪追逐戏也有这样的感觉。

当然，我也希望你在看电影时，感觉像在看真正的滑雪追逐，感觉自己和角色在一起。我不希望你嘲笑它。我想让你感觉自己正和他们一起急速前行。但有些方面，我们拍摄的思路绝对和詹姆斯·邦德式的滑雪追逐背道而驰了。

112 页上图：在电影的高潮追逐戏中，泽罗、古斯塔夫和乔普林穿过的两侧树木如茵的雪道，其实是一座微缩模型，在绿幕前拍摄，后期制作中与背景元素和演员合成。

112 页下图：完成影片中，从泽罗和古斯塔夫先生追逐乔普林的有利俯视视点拍摄的一个镜头。

本页图：马克斯·奥菲尔斯 1948 年的影片《一个陌生女人的来信》，改编自斯蒂芬·茨威格的小说，由琼·芳登（Joan Fontaine）和路易·乔丹（Louis Jourdan）主演。

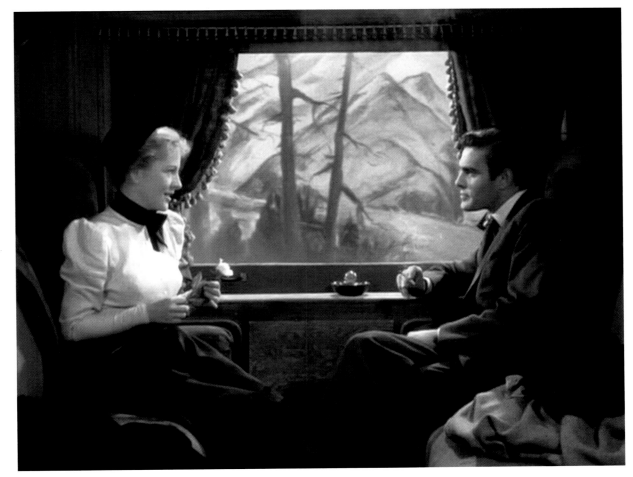

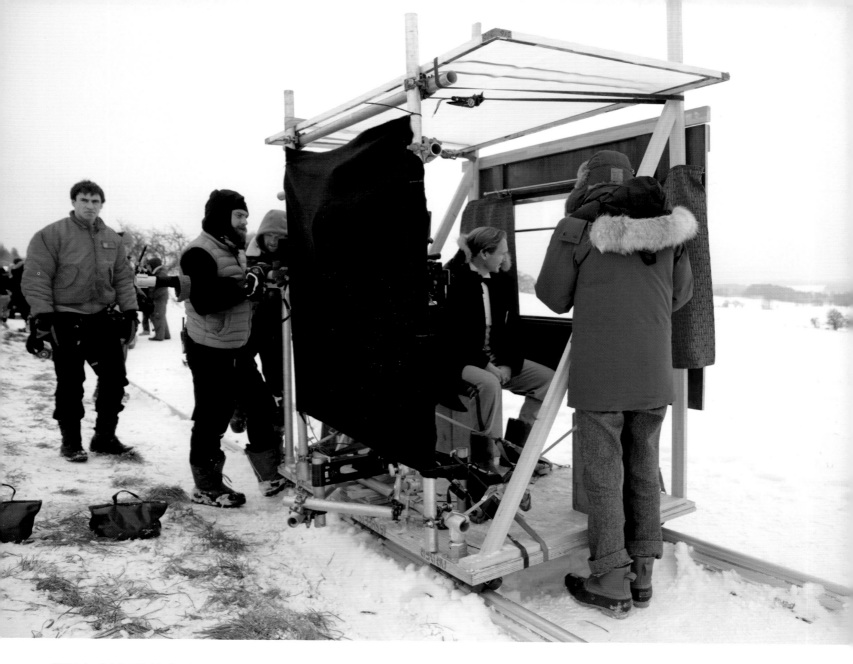

说到火车,《布达佩斯大饭店》中所有火车镜头都在真实的火车上拍摄吗?

我们确实上过一辆火车拍摄了一些蒸汽引擎之类的东西。我们租了火车一天时间,乘着这辆至今仍在运行的旅游列车,在萨克森州南部四处转悠。但电影中火车车厢内部所有东西都是搭建的。

"内部"的意思是"火车的内景其实完全是布景"吗?

是的。你记得电影中 F. 莫里·亚伯拉罕和裘德·洛谈话时身处的那间宏伟的大餐厅吗?我们就在那里搭建了火车内景。

所以你架了一块绿幕,后期用数字技术做了背景吗?

不,我们在那里搭了布景。那个景相当大,因为车厢还连着一条过道。我们把车窗外面的一切都曝没了。*****

但有时也需要镜头中演员在前景,透过窗户可以看到火车外有东西经过,比如出现了士兵之类的。这种情况下,我们会从搭好的布景上拆一块墙面下来,带到外景地,装在轨道车上,让演员坐在旁边。在这样的镜头中,轨道车就成了火车。

所以你让演员坐上轨道车,假装他们在一辆火车上?

假装他们坐在车厢隔间里。这些火车戏中只有这样一个镜头这么拍。

电影里通常充满了拼拼凑凑的小花招。像我们之前说的,如果一部电影已经提前用分镜做好规划,制定执行战略并不特别困难。

如果拍那个镜头时在窗外放一块绿幕,再后期加上窗外的画面,会让工作变得简单一些吗?

我不确定是不是会变"简单"。绿幕确实是另一种实现火车镜头的方式。但是要记住一点:即使使用绿幕来拍,还是有人必须去外景地拍摄火车行进时透过车窗看到的士兵,或者窗外的任何东西。这个部分无论如何都是要拍摄的。

所以说采用绿幕拍摄时,必须分别拍摄两个在后期制作中需要合二为一的镜头。但如果用你在《布达佩斯大饭店》里的方法,就只需

本页图:韦斯·安德森指导拉尔夫·费因斯透过"火车"车窗向外张望的镜头,实际上是将窗框安装在胶合板平台上,再将平台与铁轨上的轨道车连接在一起。

115 页图:《布达佩斯大饭店》中载着泽罗和古斯塔夫先生的火车被政府军队叫停在一片大麦田里。左图是导演动态分镜中的画面,右图是完成影片中相对应的画面。

***** 摄影师罗伯特·约曼解释说:"韦斯说的'曝没'(blown out)是指我们在片场的车窗外放置了白色的丝绸帘幕,我从后面打背光,这样拍摄时背景就会严重过曝,基本上呈现'一片白'(white out)。考虑到影片背景是一片茫茫雪原,似乎也很合适。"

Why are we stopping at a barley field?

M. GUSTAVE
Well, hello there, chaps.

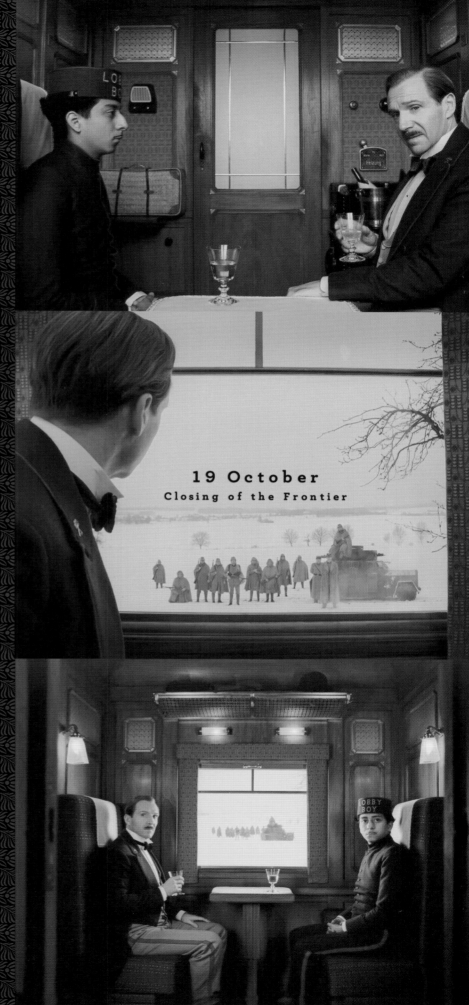

19 October
Closing of the Frontier

要一个镜头。你节省了一个步骤。

没错。而且，这样也稍稍让人安心一点。

这怎么说？

我可以在拍摄完成后就安地看到效果是否令人满意。只要不是非得使用绿幕或者数字手段，我宁愿不用。用了绿幕，你永远也不知道会不会出小问题，时不时就会感觉："为什么这个看起来不太对劲？"但一切都在摄影机内实现时，就不太会有这种疑问，而且总可以通过后期和数字手段来完善视觉效果。

我们在本片用了大量的数字技术，但基本上只用来把拍摄完成的素材组合起来，只是合成。我们不会拍很多完全由电脑生成的银幕镜头，或者说，这样的镜头存在吗？

我们来谈谈亚历山大·德普拉创作的配乐，他也是你的前两部电影的配乐师。

亚历山大和我有种有趣的合作方式，他会创作长长的音乐草稿。之后我和音乐编辑一起将草稿与画面配合起来。随后我回到亚历山大那里，和他一起思考该如何进一步完善配乐。之后就开始在作曲家和音乐编辑部门之间来来回回，先到作曲家那里，再回到音乐编辑部门。这一套工作体系很适合我们。

一般说到管弦乐团为一部电影录音时，会让人想到所有人都同时集中到录音棚里，伴随银幕上放映的粗剪版本一同演奏，还有人指挥。《布达佩斯大饭店》的音乐录制也是这样吗？

不是的。《了不起的狐狸爸爸》是这样：管弦乐团全员到场、亚历山大负责指挥。但在《月升王国》和这部电影里，亚历山大在录音时无法在场，因为他必须去给另一部电影创作配乐。我们录制配乐时邀请了亚历山大推荐的管弦乐编曲师，后来他们也成了我们的配乐指挥。他们是《月升王国》的康拉德·波普（Conrad Pope）、《布达佩斯大饭店》的马克·格拉汉姆（Mark Graham），两人都非常优秀。

而且，我不想把这部影片管弦乐的部分一次性全部录完，事实上没有亚历山大在场我们也根本做不到。我们采用了和《月升王国》相同的录制方式，并且成功了，因为我们的工作方式相当高效。

我们首先在巴黎郊外录制了所有的三角琴（balalaika，一种三角形的三弦俄罗斯吉他）部分，请了整支三角琴乐队——这是配乐中的重要组成部分。之后我们去伦敦汉普斯特德和格德斯绿地附近的一座教堂录制了管风琴部分。再之后我们去了伦敦圣约翰伍德区的 AIR 录音室录制了其他大部分乐器——钦巴龙（cimbalom）、所有铜管乐器和木管乐器等。亚历山大之前就写好了打击乐部分，我们把乐谱带去给保罗·克拉维斯（Paul Clarvis），他是一个杰出的全能型打击乐演奏家，他单独重新录制了所有的打击乐部分，随后我们重新剪辑了保罗的版本。

我可以想象这种非常"模块化"的录音方式给了你更大的选择自由。就好比你将音乐分为多个层次。我想象也许会出现这样的时刻：你

剪着片子，听到某个场景的配乐后意识到："也许这里不需要这么多乐器，音乐把其他东西都盖过了。"

而正因为你没有让四十件乐器组成的管弦乐团整体录音，就可以一次去掉一层音乐，直到调整到你想要的规模或者调性。

是的，因为我们完全把配乐打散成碎片，可以每次只专注于一个方面。这也赋予了我们此后重新编排和修改的能力。因为所有部分都拆解开来，我们便可以用任何想要的方式进行编辑。

《月升王国》由于电影绝大部分都有配乐，因此我们制作了一个带配乐的分镜，有音乐出现的版本。但是在这部新片中，我们却不能这样操作。这部配乐直到电影彻底拍摄完成、我们开始剪辑时才开始创作。如你所知，确实是一项巨大的工程。

你们对配器表（instrumentation）有过怎样的讨论？

亚历山大和我在电影开拍之前就聊过额我略圣咏（Gregorian Chant）。我们对三角琴和钦巴龙也讨论过很长一段时间了。我们甚至拿到了一件叫山笛（alpenhorn）的乐器，从前用于两座山头之间互相交流，这部配乐中也使用了一点点。

之后还有约德尔唱法的歌曲，不是亚历山大写的，而是我们直接购买使用许可。那首约德尔来自沃纳·赫尔佐格（Werner Herzog）的一部影片《玻璃精灵》。

一首来自沃纳·赫尔佐格电影的约德尔唱法歌曲出现在了配乐之中？

也许最后我们没有原封不动地用《玻璃精灵》中那一首，也许用了另一首。但即使它不出自这部电影，也是一首与之非常类似的约德尔唱法歌曲。这种约德尔来自瑞士北部。我记得大概起源于中世纪，叫作祖厄里（Zäuerli）。

在这里也许应该提到你的音乐总监兰德尔·波斯特（Randall Poster），因为你如果说："嘿，在那部沃纳·赫尔佐格的电影里有首约德尔我想用。你能找出来吗？"他就是那个去执行的人，对吗？

他实际上是电影作曲方面的制作人，还负责和音乐相关的所有工作。他定期来剪辑室，一直参与其中。然后到某个阶段，我们会整天一起工作。一旦涉及音乐，他就会协助我，一起计划接下来要做什么。我们就像一个共同体，一起去世界上任何需要去的地方。如果在伦敦录音，也许需要找一个当地人，他认识所有音乐家和录音师，了解所有工会相关事宜，以及他们工作的时间安排、费用标准，还要和各个相关方谈判，比如说："我们不想要两个录音场次，只要一个半。"但如果要找一个匈牙利钦巴龙演奏家，兰迪会亲自去找这样特殊的人才。

这部电影的配乐非常密集。如同一部老电影。音乐中蕴含了很多动机（motif）和笑点，同时也具有我会称之为"修饰"的功能，一些乐段将画面的喜剧效果通过音乐带向更高层次。

举例来说，盖博梅斯特峰上的一连串动作戏中，古斯塔夫和泽罗从一辆缆车换到另一辆。当第一辆缆车停下时，你能听到它吱呀作响的声音和音乐节奏恰好吻合；之后第二辆缆车停下来，也发出

M. GUSTAVE SUITE

配合音乐节奏相同的吱呀声。他们进入修道院时，额我略圣咏响起的时间点与进行中的背景音乐也配合得天衣无缝。

其实额我略圣咏和其他的元素，在剧本阶段几乎都规划好了。缆车的咔嗒声是我们后来在剪辑时设计的，当时配乐已录制完成。实际情况是，吱呀作响的缆车恰好能去配合音乐节奏。

面对这样的情形，你就去问后期制作的工作人员："你们能不能让画面上的缆车咔嗒声慢下来一些，以便和配乐同步？"

这里确实有一些设计。

之后的滑雪追逐戏中，德普拉谱写了一些非常具有詹姆斯·邦德风范的乐段。

他使用了更多法国圆号。

他几乎一下变成了约翰·巴里。******

拍摄那个段落时，我们脑子里一直想着《007之女王密使》。整个滑雪追逐的概念都来自这部电影。我们只是做了一个雪景球版本致敬。

※※※※※※

本页上图：左图为拉尔夫·费因斯饰演的古斯塔夫先生和托尼·雷沃罗利饰演的泽罗在雪地追逐段落，他们在一块白幕前表演，风扇模拟大风吹起头发和衣服；右图为同一画面，以数字手段加入背景元素后的效果。

本页中图：《布达佩斯大饭店》剧照，在滑雪和雪橇追逐戏之前，乔普林的皮靴在雪板上发出到位的扣响声。

本页下图：彼得·R.亨特（Peter R. Hunt）执导的詹姆斯·邦德电影《007之女王密使》中滑雪追逐戏开头的画面。

119页图：《007之女王密使》中高潮段落的雪橇追逐戏是导演韦斯·安德森和作曲家亚历山大·德普拉的关键灵感来源。

****** 约翰·巴里（John Barry）一生为86部电影长片创作过配乐，还为24部电视节目谱写过主题曲配乐，曾凭借《生来自由》《冬狮》《走出非洲》《与狼共舞》四次获得奥斯卡最佳原创配乐奖。但也许他最为人所知的作品仍是从1962年的《007之诺博士》到1987年的《007之黎明生机》为止的11部詹姆斯·邦德电影。

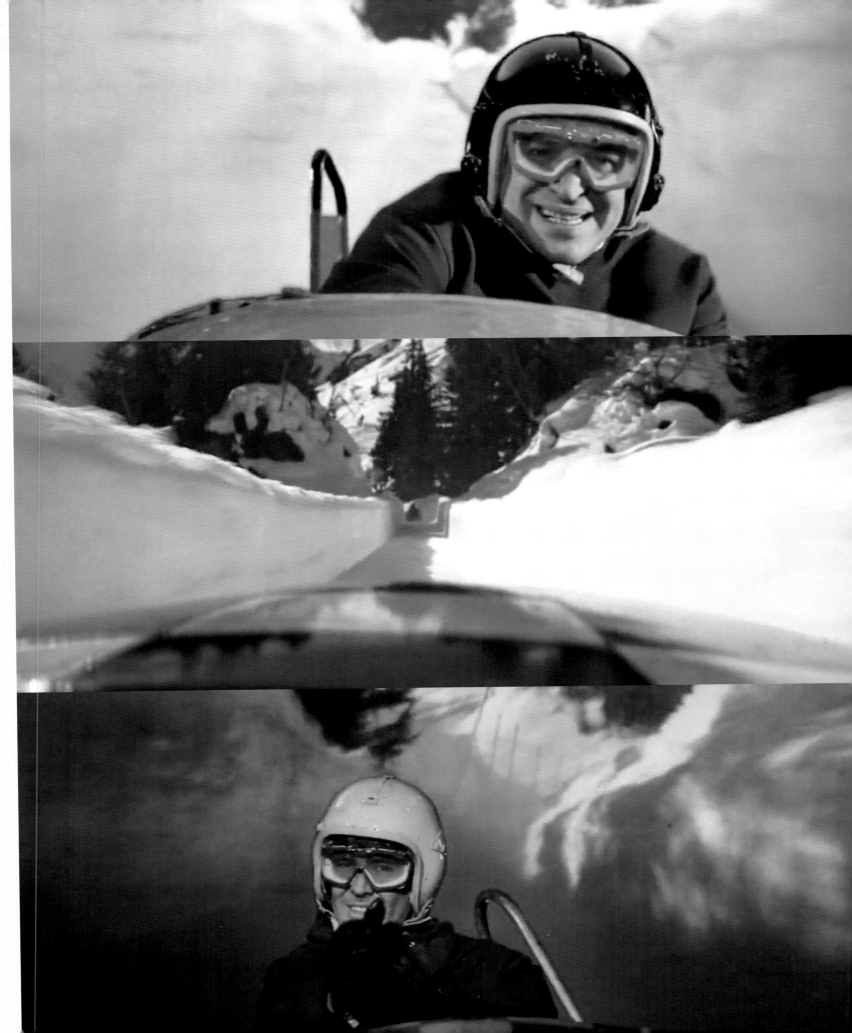

the music
of the
grand
budapest
hotel:
a place,
its people, and
their story

olivia
collette

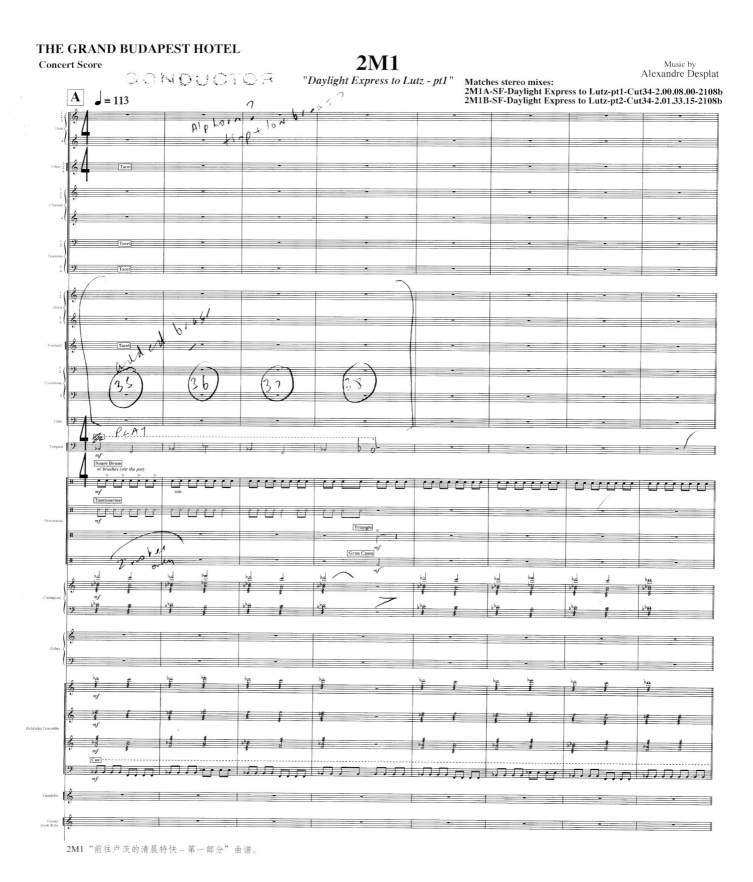

2M1 "前往卢茨的清晨特快－第一部分"曲谱。

《布达佩斯大饭店》的音乐：

地点、人物与故事

文 / 奥利维娅·柯莱特

引子

为什么我听《布达佩斯大饭店》配乐时，感受到了扑面而来的东欧民乐气息？原因有很多方面：节奏、格调，以及某种流行的乐器（我一下子无法分辨出来）。这种乐器的音色仿佛一架轻微走调的钢琴或者大键琴。我听不出旋律是通过敲击还是拨弦发出的。看过配乐师亚历山大·德普拉的配器表后，我才意识到这种无法准确定位的乐器声来自钦巴龙。我想：当然，这就对了，多么恰如其分的选择。古典作曲家时常采用钦巴龙创作，通常是为作品增添一丝民俗气息；电影作曲家则用它简洁高效地表达异国情调，尤其适用于欧洲背景的故事。钦巴龙的声响能够迅速唤起神秘迷人的氛围；而它奇妙的不和谐音色，加之难以判断的发声方式，更强化了这些特质。

钦巴龙是一种敲击扬琴。想象一下将钢琴的音板水平放置，随后照木琴的方式摆放在四根支架上。演奏时使用两把皮革包裹的小锤敲击琴弦，也可以通过弹拨发声，以实现截短或延长的音符。调音本身的困难赋予了钦巴龙仿佛走调的音色。由于替弦不易找寻，同一块板上的琴弦可能有不同来源，因琴弦制造环境千差万别，成品品质亦难以统一。

我在这里巨细无遗地描述钦巴龙的制造过程，是为了强调那仿佛含有沙砾的音色与我们逐渐习惯在一般商业电影中听到的明晰、圆滑的配乐有多么不同，甚至也不同于其他的韦斯·安德森电影。钦巴龙的声音拥有一种显而易见的活力，听上去像手工制作的，因为乐器本身就是手工制作的。在如今这个越发数字化、虚拟化的年代，安德森的电影也代表了手工制作的可能。

此外，尽管德普拉的确采用了真人音乐家和实体乐器组成的管弦乐队，他为《布达佩斯大饭店》谱写的配乐却不像传统好莱坞配乐那样由小提琴、中提琴、大提琴和低音提琴组成的弦乐部门来演奏。相反，他更偏爱轻巧的民乐器，比如吉他、曼陀林和三角琴，以及十分国际化的齐特琴〔齐特琴与锡塔尔琴无论名称还是音色都颇为相似，外观有点像缺少颈部的鲁特琴，琴弦数目众多，我很意外吉米·佩奇（Jimmy Page）竟然没有弹它为生〕。

通过结合古典乐与民乐的旋律，德普拉同样唤起了"布达佩斯"这个词的真正内涵。现在布达佩斯是匈牙利首都。但从前，它是奥匈帝国除了维也纳之外的第二个都城。这座中欧城市在过去便是地图上东方与西方的交会之处，如今亦然。因此，从配乐第一个巧合地以约德尔唱法的音符开始，我们听到有什么沿着崎岖山麓攀上峰高声疾呼着："欧洲！"

不过，也许并不是"欧洲"本身，更像是一个异想天开、混合多种元素的欧洲。德普拉精怪的乐器配置和作曲不仅仅让我们深刻了解祖布罗卡——《布达佩斯大饭店》的故事就发生在这座虚构的欧洲国家——更强化了一种特定的虚构叙述文本。电影的配乐开始变为民乐，在接下来的两小时中，民乐反反复复，将故事的夸张荒诞更为突出地表现出来。从矗立在遥远而不便抵达的山巅上那些奢华气派的场所（大饭店和修道院）到浮夸的反派（德米特里·德斯高夫-塔克西斯和J.G.乔普林）、勇敢无畏的孤儿（泽罗）、讨人喜欢的狡黠英雄（古斯塔夫先生）、坚强活跃的女性（D夫人与阿加莎）以及对真实历史旁敲侧击的有趣指涉（ZZ：锯齿部队），再到整个纳贝斯巴德上城区唯一一位糕点师傅。由他制作的甜美堆叠的招牌点心，是苏德滕华尔兹山麓这一侧能享用到的终极美味。

音乐到底是怎样为这个传奇故事添彩的？

不妨回想一下古斯塔夫先生出场段落中那梦幻般的序曲，可以清晰地听到颤音和钢片琴两种元素。

颤音由重复演奏的单个音符或和弦构成。没有颤音就没有弗拉门戈；没有颤音，迪克·戴尔（Dick Dale）也就不再是传奇吉他手。

名字寓意着天堂的钢片琴拥有钟声般的鸣响，经常用于展现超现实世界。正是它让柴可夫斯基《胡桃夹子》中的"糖果

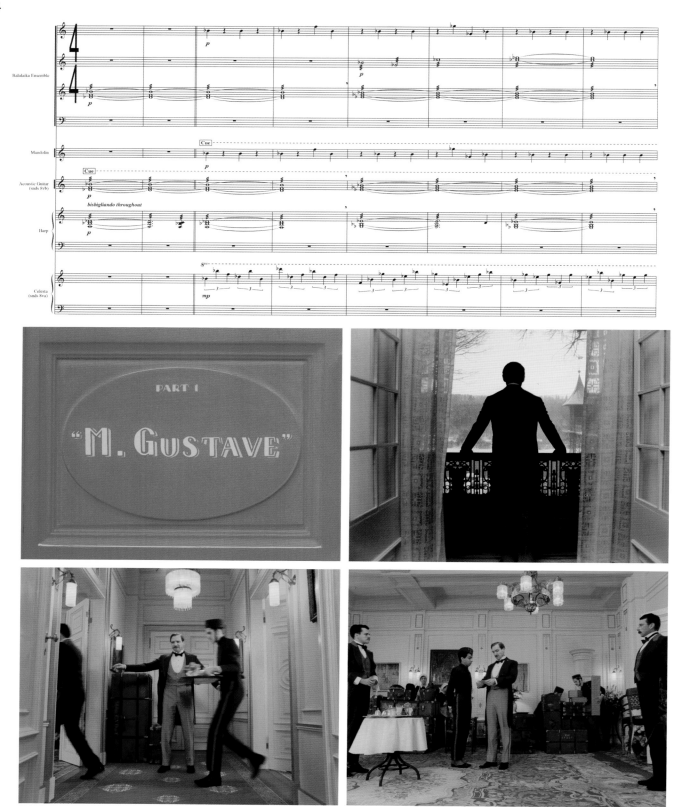

配乐乐谱细节以及古斯塔夫首次出场时的剧照。

仙子之舞"成为全剧最难忘的曲目之一；也正是它让约翰·威廉姆斯（John Williams）创作的哈利·波特电影主题曲如此神秘怪诞。

在古斯塔夫先生首次出场镜头中，他得心应手地协调手下运送与 D 夫人的会面时用的完美桌子。伴随着他的行动，德普拉的非常规弦乐部门演奏的颤音如同天使的合唱，围绕在光彩照人的古斯塔夫先生四周。同时，钢片琴沿着音阶啁啾鸣响，在主角身上洒下神话故事中的仙尘。

严格来说，古斯塔夫先生并非《布达佩斯大饭店》中一个独立存在的人物，而是经过泽罗饱含怀念与尊崇的视角调节后的形象。由于故事实际是作家转述泽罗的叙述，就如民间传说一样，涵盖了多个层次的纯粹偶像崇拜。古斯塔夫先生出场时的配乐不仅完整传达了这种崇拜，甚至传达了更多涵义。随着他英俊面庞的特写变成他如鱼得水地在酒店套房中行走的全景镜头，这位礼宾员的形象已经蒙上了一层神话色彩。在此过程中，德普拉漩涡般鸣响的配乐如影随形，仿佛正推动着他前行。

序曲没有变成和音，因为它停下的位置与你与生俱来的乐感预期并不一致，它在离和音仅一小节之遥结束了。事实上，古斯塔夫先生的序曲被他与 D 夫人的会面打断，尽管这场戏有专属的钦巴龙主题，但主题前后却是一片静默。

作曲家这样截断一处音乐提示的目的是什么呢？对欣赏这场戏的观众产生了怎样的影响？它在观众心中埋下了悬念。这看似微不足道的一笔，回想起来，却是本片第一个通过音乐传达叙事母题的例子，功能形同剧作。古斯塔夫的命运始终悬而未决。他获赠一幅画，却觉得自己永远无法拿到它；接下来他蒙受牢狱之灾，担心自己永无翻身之日；而越狱成功后，他又立即重整旗鼓，凭借精心筹谋的计划回到酒店夺回《拿苹果的男孩》。在滑稽高潮到来之前，电影通过古斯塔夫先生挂在峭壁上命悬一线的方式，直白地解释了他前途未卜。他原以为将是生前最后一次诗歌朗诵和配乐同样半途被打断，这次是泽罗赶在凶残的乔普林下毒手之前将他撞入深渊，从而让我们的古斯塔夫幸免于难。

这是德普拉在和马特·佐勒·塞茨专访（见第 138 页）中提及的例子：韦斯·安德森喜欢将配乐和有声源音乐都突然截断，中断点往往在意料之外或使人感到突兀的位置。以此推测，《布达佩斯大饭店》中所有突然降临的怪异沉默都是古斯塔夫突然殒命于军队官员之手这一结局的伏笔，似乎也并不为过。

德普拉精妙繁复、趣味十足的作曲编排中，其他角色同样拥有各自的音乐提示。反派德米特里和乔普林多数时候与深沉浊重的教堂风琴联系在一起，在另一些场合则替换成哈蒙德电子风琴——教堂风琴的家庭版。教堂风琴森冷幽暗的音色与两位角色的凶残本质相得益彰，在这个卑鄙二人组身上注入了一本正经的喜剧感，因为乐器本身常常使人联想到宗教环境下清醒肃穆的体验：人们最有可能在教堂这个纪念出生、婚姻与死亡的场所中听到风琴声。在礼拜场所这样回音不绝的空间里进行演奏时，教堂风琴便会产生一种绵延的声响。在任何意义上，它都是一种庄严的乐器，指示着礼拜者何时起身、下跪、跟唱、离去。

德普拉用风琴将德米特里和乔普林与其余角色区分开来；他们是纯粹的权力至上者、绝对意志的产物。D 夫人最终的遗愿和遗嘱宣读完毕后，德米特里与古斯塔夫先生之间发生了一场对峙，此时风琴声响起；风琴声也充当了乔普林对塞尔日·X 的姐姐审问开场和结尾的标志；风琴声还填满了维尔莫什·科瓦奇走向死亡的阴暗空间；在德米特里意识到阿加莎手握画作时，风琴声伴随着他在酒店大堂缓慢逡巡；风琴声甚至潜入 D 夫人主题结尾处，在大饭店和葬礼场景都可以听到，巧妙地证实了她的儿子及其同伙与她的死亡息息相关。

提到 D 夫人，她和泽罗的主题存在着一些相似性。旋律上仅有细微的变化，但节奏几乎完全一致，都以钦巴龙为主题。主要区别在于不同的调式：泽罗的主题是大调，让人倾向于联想到愉悦和正面情绪；而 D 夫人的主题是小调，暗示着她最终的死亡。

泽罗和 D 夫人的主题同样大体上互为镜像。他们分别是大

字面意义上挂在悬崖边的场景剧照，附上配乐乐谱细节。

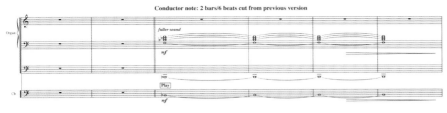

Conductor note: 2 bars/6 beats cut from previous version

饭店不同历史时期的业主，连接两人的桥梁正是古斯塔夫。老妇人与年轻男孩都喜爱古斯塔夫，而且多多少少受到他的保护。他们的主题中还有一组另类弦乐声，钢片琴锐利明晰的声音穿插其间。这是全部配乐中最近似东欧民乐的部分，几乎听不到传统管弦乐器的踪迹。由于泽罗与 D 夫人都在某种程度上类似于幻想中的大饭店，音乐也同步表明两个角色的命运都将与这座建筑的命运交织在一起。

超越背景

最初，戏剧导演委托作曲家为表演创作的配乐被称作"伴随音乐（incidental music）"。这一称谓暗示了音乐并非画面固有的组成部分，只是与其同步上演。

我提起这一点，是因为音乐在韦斯·安德森的电影生态系统中具有不可或缺的地位。它绝不是前景叙述故事时"恰好发生"在背景中的点缀，亦不满足于仅对影片情节作说明。音乐是安德森叙事的工具之一。它积极地参与着故事的方方面面，强化或推翻我们的第一印象，诱哄我们陷入自鸣得意的判断，再突然抛出意料之外的事件，有时又预示着我们本该觉得一丝端倪的剧情转折。

音乐同样是一种"基调矫正"方式。配乐轻微的修饰就能缓和最令人惊骇的时刻，将恐怖事件以甜美与悲悯包裹，继续推进故事。结果便是产生了既严肃又荒唐的电影基调。

因此，德普拉将与阿尔弗雷德·希区柯克（Alfred Hitchcock）频繁合作的配乐大师伯纳德·赫尔曼（Bernard Herrmann）和动画片作曲家卡尔·施塔林（Carl Stalling）列为

影响自己的来源也就丝毫不令人感到意外：两者都擅长以一种相对愉悦，或者至少可以忍受的方式帮助观众想象影片中的黑暗和残酷。德普拉延续了这一传统，不仅在他的作曲和管弦乐编曲中可见一斑，更因为他所有配乐即使在谦卑而热情地配合着导演的设想时，也能极具个人辨识度。

一部伯纳德·赫尔曼的电影配乐只属于那一部电影，而无法脱离影片存在。甚至当《惊魂记》中标志性的尖锐主题用于其他电视电影作品时，也从来不会成为增色的有源音乐，因为它总让人想起《惊魂记》。无论在何种情境之下使用那段配乐，都会成为一种致敬。卡尔·施塔林的配乐同样如此：总是与所属动画的情节全面同步，甚至离开了《兔八哥》或者《快乐旋律》的影片语境，你依然可以想象出音乐在描绘什么。传送带主题也许是施塔林最有名的作品，但难以融入其他作品，因为总会让你想到卡通动物在传送带上惊慌窜逃、好免遭被压扁厄运的画面。

赫尔曼和施塔林在《布达佩斯大饭店》里一段反复出现的曲调中。这是一段微小的、重复的、八小节主导动机（leitmotif），首次出现在泽罗和古斯塔夫先生前往卢茨参加 D 夫人的葬礼时；两人返程时，这段旋律第二次出现；而两人在山巅修道院面对一连串仿佛永无止境的"你是纳贝斯巴德布达佩斯大饭店的古斯塔夫先生吗"问话时，这段旋律第三次出现。同时它也融入了配乐的其他部分。

这段主导动机多出现于故事真正向前推进的时刻，无论是火车戏还是平底雪橇戏推进的。它始终如一地以包含爵士风格的小军鼓声，唯一的变化只有那八小节的配器。

在《布达佩斯大饭店》的修道院戏中，你会注意到这段主导动机每次响起，都会配合银幕上的特定情节。以下是对这场戏的详细解读：

上图：乔普林遗嘱宣读这场戏的剧照和配乐细节。

1
泽罗和古斯塔夫先生爬上缆车

我们听到零星的管弦乐器、低音三角琴发出的颤音，同时合唱团低声部唱出"啊"声旋律，制造了在这样一座山顶可能听到的回声。

2
泽罗和古斯塔夫先生换乘缆车

教堂风琴、其余的三角琴和齐特琴也加入演奏之中。随着音乐的演奏和积累，两位角色快要抵达目的地。

5
泽罗和古斯塔夫先生扮作修道士

这段的特别之处在于《垂怜经》咏唱逐渐取代了主导动机，先是完整的男声合唱，随后演变为男高音独唱。泽罗和古斯塔夫此时发现自己身处一群诵经的修道士之中。音乐毫无缝隙地将我们带进了完全不同的场所和情绪。

6
在忏悔室

泽罗和古斯塔夫先生终于见到了塞尔日·X，后者试图向他们传达在 D 夫人葬礼上无法全盘告知的真相。这部分由单独一台教堂风琴演奏出主导动机，也许乍听之下像在强调庄重的氛围，但随着主导动机由单音转为有点不协调的和弦，真正意图也浮现出来，警告我们：乔普林已抵达教堂。事实上，在泽罗和古斯塔夫先生发现塞尔日的尸体并远远望见乔普林的时刻，与主导动机毫无关联的风琴和弦猛然出现。

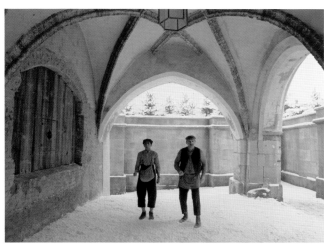

3

缆车将他们送上盖博梅斯特峰顶

更多管弦乐器加入演奏，钢片琴和钦巴龙也在此登场，标志着泽罗和古斯塔夫先生即将到达一处神圣场所。男子合唱团此时以"嗡吧"演唱酝酿一种山雨欲来的气氛。

4

盖博梅斯特峰顶庭院

另类弦乐组的一系列断奏，模仿了泽罗和古斯塔夫先生匆忙的脚步声，令人想起卡尔·施塔林的作曲风格。

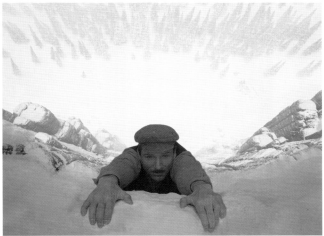

7

雪橇追逐

完整的管弦乐组加入，"嗡吧"人声延续，甚至连教堂钟声也加入了这段八小节主导动机，清晰地向我们昭示这场戏的高潮已经到来。接下来的四小节中，随着乔普林滑行到前方，哈蒙德电风琴主宰了配乐，之后铜管乐器成为主体，发挥一贯的作用，强调了周围环境的壮阔。当他们落在一条供大雪橇滑行 U 型雪道上时，一段快速钦巴龙独奏突出了这段路途的危险与蜿蜒。

8

这就是结局吗？

古斯塔夫先生悬在峭壁之上时，如同葬礼般沉重的长笛与竖笛演奏的主题响起，同时他开始吟诵自认为人生中最后一首的诗。此处音乐没有回归和音，泽罗将乔普林撞下悬崖的动作打断了古斯塔夫先生的朗诵。

AN INTERVIEW WITH

Alexandre Desplat

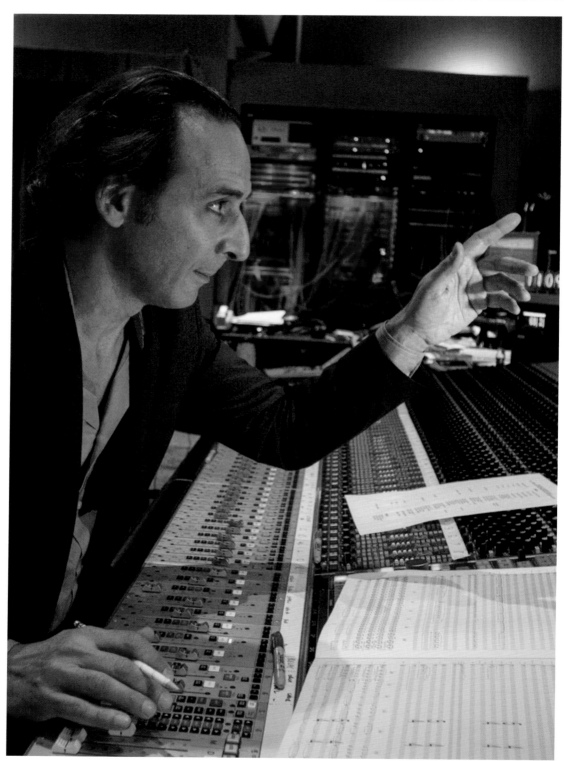

亚历山大·德普拉在录音室控制板前指导 2011 年的电影《特别响，非常近》的配乐录制。

私密之声

专访亚历山大·德普拉

 出生于巴黎的作曲家、指挥家、音乐家亚历山大·德普拉为 150 余部电影及电
视节目创作了配乐。作为现代最受推崇的配乐大师之一，他已获得数十项大奖
提名的肯定，凭《布达佩斯大饭店》和《水形物语》两次摘金奥斯卡最佳原创
配乐奖。德普拉是一位多面手，将柔婉而不失忧伤的浪漫主义风格自如地运用
于气质迥异的电影，如《本杰明·巴顿奇事》、上下两部《哈利·波特与死亡
圣器》和《哥斯拉》，代表作有《戴珍珠耳环的少女》《辛瑞那》《国王的演讲》
《生命之树》《特别响，非常近》《逃离德黑兰》和《猎杀本拉登》。他为安德森
的三部影片谱写过配乐，分别是《了不起的狐狸爸爸》《月升王国》《布达佩斯
大饭店》。

马特·佐勒·塞茨：能和我谈谈你构思一部电影配乐主题和旋律的过程
吗？是提前跟导演一起制定出方案，还是你先自由发挥进行创作，再展
示给导演？整体流程究竟是怎样的？整个项目的起点又在何处？

亚历山大·德普拉：受邀参与一个项目之后，开始工作的方式有很多种。

也许会收到剧本，也许不会。有时候电影已经拍摄完，可以直接看到初剪版，
但这时就必须立刻开始创作了；有时候，离电影开拍之前很久，人们就会找我来谱
写配乐，我可以不疾不徐地慢慢思索；有时候，两周之内就要写出一部配乐，这时
你只能一头扎进去，快速把握电影想要表达的关键。

最重要的问题是："我在这部电影中的作用是什么？电影需要我做什么？我能够
为它带来什么银幕上的一切尚不足以表达的东西？"

这就是我的起点。在此之后，就是与导演不断讨论各种可能性，试着敲定配器
表，就是一份以不同乐器组合来强调电影中不同元素的清单。

一部电影的配乐能够强调哪些元素？

它能够强调人物情感、叙事节奏和场景范围。它能够强调电影在剪辑阶段所需要的
任何具体的东西。

电影拍摄结束并逐渐剪辑成型时，你会发现自己在某一个时刻真正理解了它要
表达什么。在那之前都只是纸上谈兵。正是运动的图像和声音的结合，演员在画框
内的移动，以及我和导演不断交流观点，所有这些协作使配乐得以诞生。

创作配乐的第一步是什么？你一般会在钢琴上谱写主题旋律吗？

你提到了"主题"，但要知道，我配乐的一些电影并没有主题，要么因为这种电影不
应当有主题乐，或者说主题乐跟电影八字不合，要么因为导演无法忍受电影里有这
样一段旋律反复出现，或者电影的某种特质与之相斥。作曲是一种整体的感受，不
是主题的问题，也不仅仅是给一段旋律命名这样简单。

私密之声

那作曲关乎什么呢？

你需要自问："在这场戏中，我需要三个音符还是一百个？"构思配器表时则要问："这些乐器能为电影激发出怎样的灵感？而我又该如何基于这些乐器量身创作出既独立成章，又真正属于电影的音乐？"这是一整个在头脑中演进的理性思维过程。

我有一台立式钢琴，但我并不是钢琴家。骑在伟士牌（Vespa）小摩托或坐在飞机上时，我也能获得一个创意、一种"音乐色彩"或一个声音组合的灵感，并不是说只有坐在钢琴前，或者吹起长笛、弹起吉他和键盘，我才能找到理解电影的方式。这是个动脑子的事。在真正着手谱曲之前，大量的思考必不可少。如果你看看我的草稿本就会发现——我在开始一个项目时会记很多本草稿——里面写满了尚未成型的散碎乐段。有时候是两个小节、一段和弦，或者是尚不成熟的旋律的零碎段落，我很有可能在作曲初期把它丢在一边，进行其他尝试。所以这是一个非常、非常、非常复杂的排列组合的过程。

听起来简直像一幅肖像画的绘制过程。你的工作似乎就是通过音乐创作出一幅电影的肖像。

没错，一幅肖像，或是一幅印象派风景画，你可以在想象得到的任何画布上发挥。你知道吗？整个天空都是你的画布。如果是维米尔风格的作品，光线会从左侧透过窗户倾泻而下。画面中会有两个人，角落里也摆着东西，这部分就构成了一幅静物画。在静物画中，光线和桌子等该有的元素都有了，但你依然想让桌子看起来独一无二。

配乐绝不仅是一堆音符同时奏响，还需要考虑很多方面，因为一部电影就是一段漫漫长旅。在这场一个半小时——有时两小时甚至更长——的旅行中，电影配乐必须是流动的，或者感觉上是"静止"的，却与故事线紧密交织，还要和银幕上的一切可视元素水乳交融。

有时候，我必须找到电影的关键点。有时回到故事线里找，有时和导演讨论情节来找这个关键点。还有时候，我通过思考角色的内心活动便可以理解整部电影。这时，我好像也在努力要成为电影里的另一个演员——成为它的一部分，完全与银幕上的画面融为一体，而不是置身事外，与它保持距离。

你为韦斯·安德森电影创作的配乐和为其他导演创作的有什么不同？

韦斯有他自己的世界，我称之为"韦斯王国"，这是只属于他的领地。我想不到其他任何电影和韦斯·安德森的一样！是的，你会注意到片中的一些指涉、致敬和前人影响的痕迹。你能感觉到他看过弗朗索瓦·特吕弗（François Truffaut）、恩斯特·刘别谦，还有许许多多其他电影大师的作品，这和我听过很多伟大音乐家的作品同理，是艺术家成长的必经之路。但韦斯创造出了一种"调子"，创造出了一个别具一格、充满灵感又兼具忧郁气质的世界——其中不乏诙谐幽默与极端狂喜的时刻。这个世

界十分特别。当然，从音乐角度来看，我想要表现出刚才提到的所有这些感情：一点忧郁伴随着满溢的欢乐，但又丝毫不显得沉重。因为喜剧不可以太沉重。

奥利维娅·柯莱特说她会这样描述韦斯的电影："结合了脱俗的孩童气息与轻巧跳跃的节奏。"他电影中的音乐通常也具有上述特点。你同意这种说法吗？

当然了。他作品中童趣确实值得一提，特别是我和韦斯合作的这三部电影。在《了不起的狐狸爸爸》中，人偶的特性带来了这种气质；在《月升王国》中，两位主角是非常年轻的小大人，也可以说是较为年长的青少年，在我看来他们仍像是青春期的男孩女孩；这部影片也一样，它的核心就是泽罗在古斯塔夫·H 的教导下成长。

有趣的是，在我给韦斯配乐的三部影片中，都有教育这一概念的存在。教育是影片中反复出现的主题，完全可以运用到音乐创作中，将其充分表达出来。《月升王国》和《布达佩斯大饭店》中都出现了从《了不起的狐狸爸爸》以来就不断反复的配乐要素。

你说的是电影配乐的调子，还是它的规模？

是的。提到《了不起的狐狸爸爸》，起初的想法是创作一部大型的、欢快的、卡通化的卡尔·施塔林式配乐，延续我所喜爱的二十世纪五六十年代那种不可思议、美轮美奂的经典卡通音乐的精神。但我随后又觉得人偶是如此袖珍，那样的配乐也许会压垮他们，喧宾夺主。所以我建议说不如做减法，使用极简配乐，这也意味着仅使用小型乐器——如果我们要用管弦乐队，每种乐器有一件就足够了。我们用了一队弦乐五重奏代替了整个弦乐组，还有每种铜管乐器各一件的铜管乐队，以及一位长笛演奏者。另外，我们使用的很多乐器本身体积就很小：比如钟琴（glockenspiel）、铃鼓（tambourine）、铃铛等。这一切都让音乐充满了温馨感。

为《月升王国》录制配乐时，我们也效仿了《了不起的狐狸爸爸》的方案。

也就是说，《了不起的狐狸爸爸》的这部配乐是你和韦斯合作模式的起点，而且在之后的两部影片中，这种模式得到了进一步的发展？

是的，《了不起的狐狸爸爸》配乐的模式，为我们的合作关系奠定第一层的 DNA。日后我们重新用到这部配乐的许多方面。《了不起的狐狸爸爸》中的合唱元素，也用在《月升王国》和《布达佩斯大饭店》中。

但在这 DNA 的基础层之上，我们一层又一层不断叠加其他层次。《布达佩斯大饭店》的配乐中，我们加入了钦巴龙和齐特琴，但也使用了和此前相同的叮当声和合唱。

通过音乐来分辨角色也很必要。我和韦斯经过深思熟虑，为电影中的很多角色选择了各具特色的旋律和主题来表达他们迥异的特质，使用的乐器也完全不同，比

如说，钦巴龙和齐特琴用来演奏古斯塔夫先生和泽罗的主题。

我记得刚开始时从韦斯那里收到过一封电子邮件。他说："我刚写了一个新故事，你想不想用修道士音乐加上钦巴龙、齐特琴和约德尔唱法来找点乐子？"我说："当然啦，棒极了！"但我们的想法得以实现全都要归功于我们在之前两部电影中打下的第一层基础。

你多次提到了"构建"和"层次"。在我看来，似乎你在创作配乐时，不仅是为每部新电影铺设新的概念层次，在每一部电影的内部，你也精心层层铺陈着多种元素。有些情况下，在一个段落内就能听出这种层叠的感觉。

比如，《布达佩斯大饭店》的配乐中，我们在古斯塔夫和泽罗首次登上火车前往遗嘱宣读会时第一次听到一个反复出现的八小节主导动机。它在故事的其他节点一再出现，包括盖博梅斯特峰上那一长串动作戏。这段主导动机的变奏贯穿整部配乐，让我想起过去好莱坞黄金时代电影配乐中常见的手法。

说得没错。当我们进入整个故事危急与冒险的核心时，你提到的主题再度出现，而且不像首次听到时那样跳跃，而是更加平缓。我们知道这个主题有多种运用方式：或快或慢，或由修道士吟唱，或由多种乐器演绎，或以三角琴的颤音呈现。我想电影开头泽罗和古斯塔夫登场时轻快柔和的主题几乎被它抵消了。

如果说这种更平静、温馨的主题暗示着私人生活，而我刚才提到的层层推进的主题则暗示着公共生活或者历史，这样解读过分吗？往影片结尾处逐渐强化使它更加沉重并带有不幸的预兆，这样的处理中似乎存在着某种无可避免的宿命感。

是的。可以说在这部电影中，历史——大写的历史——是一个无处不在的元素，我们不能否认它，我前面提到刘别谦也是这个原因。如果你熟知电影史，就会知道一些电影，比如《你逃我也逃》和《妮诺契卡》将幽默融入宏大的历史背景，正剧就这样成了喜剧。这算是一种既能保持轻快，又不将煽情元素过度带入历史的方式。

这部配乐拥有一种混合质感，非常迷人，既有东欧民乐的味道，又散发着古典管弦交响乐的气息，甚至有种古典"电影配乐"感，同时还用爵士、古典和现代主题搭配民乐式的乐句划分……你是怎么分配这么多元素的？仅仅考虑场景和瞬间，更依赖直觉，还是说背后有更宏大的计划或模式？

我的大部分创作都是依靠直觉完成的，因为仅仅理解故事线尚不足够，还要能感悟银幕上的画面传达的种种信息：演员做什么动作，念什么对白，画面外发生了什么、

能给观众制造怎样的期待和心理准备。这个过程非常奇怪，因为很多决定并不总显而易见，有时必须当机立断地选择一种乐器并舍弃另一种。我们一同研究出了本片的配器表，考虑到了各种因素，比如选用我熟悉并且常用的乐器，比如我一直喜欢在配乐中加入奇特的乐器。

我一直喜欢管弦音乐与民族音乐的融合，加点爵士或者巴西巴萨诺瓦（bossa nova）色彩，但并不让所有人都听出来，毕竟不是给一部以里约沙滩为背景的电影配乐，因此不用吉他而选用弦乐器去诠释节奏。或者也许有些旋律听起来像巴萨诺瓦，却是用铜管乐器或是其他音质稍显粗糙的乐器演奏出来的。尽管没人能听出它受巴萨诺瓦音乐影响，但我心中有数。

所有这些融合成了我的创作体系。我有一半希腊血统，从小就听着巴尔干和中东音乐长大。我的很多配乐中都选用了钦巴龙，在其他电影里也许不像《布达佩斯大饭店》中这么突出，但像《逃离德黑兰》《猎杀本·拉登》和别的一些配乐中，选择某些乐器不仅源于我个人的喜好，也因为它们是我沿袭的音乐传统的一部分。

在你很多部配乐的大量曲目中，都有一种——不知这么说是不是合适——不那么完美的音质。我是指音乐听起来不像在录音棚中经过精雕细琢。很多情况下，几乎像是你专门找来老旧的，甚至有些损坏的乐器，在《布达佩斯大饭店》中尤其如此。好像你所追求的并非一种机械的干净利落，也非完美，而是独特的性格。

一点没错。在这部配乐中，我们从未试着创作出精工细作、纯净无瑕的音乐。必须让它沾上几许鞋底的污泥，就像角色逃跑时沾上的一样。我们需要从音乐中感受到这些。

但我们也同样想要从音乐中听到一丝优雅，因此我十分喜爱匈牙利或罗马尼亚的吉卜赛音乐，比如迪亚戈·莱因哈特（Django Reinhardt）：他们的演奏方式相当优雅。吉卜赛人——真正的吉卜赛人——对服饰非常讲究，他们无论穿着还是演奏都散发着优雅的韵味。他们不是莫扎特，但却为音乐增添几分别致：一种独特的魅力与风范。这和韦斯所追求的不谋而合。

《布达佩斯大饭店》的配乐运用了部分东欧和俄罗斯民乐元素，连乐器也是。

确实，三角琴贯穿影片始终。我们有一个三角琴乐队和许多把三角琴——从最小号一直到大型的低音琴，各种尺寸不一而足。我们刚开始创作配乐时，韦斯就非常喜爱这种乐器的音色。我们都感觉到几把三角琴一同轻柔演奏颤音时，声响极为美妙，同时音域也很宽广，一幅辽阔的音乐图景就此展开。这种声响也从视觉上延展了景观，让匹配这段音乐的画面显得更加宏大。有了宽阔、轻柔，几乎如同云朵的三角

琴共鸣，这种音乐会让你感觉似乎有什么正在缓缓开启。

同时，我对电影配乐的自发思考中，有另一种影响始终存在，那就是伯纳德·赫尔曼。首先，我认为他创造了在电影中使用短小主题旋律的方法，也创造了把特定音乐嵌入特定情境的方法。

这也是韦斯电影中另一个重要的问题：音乐起始和停止的位置和方式。你也许注意到，在韦斯·安德森的电影中，配乐从不会从头到尾铺满，而是从诡异的时刻响起，又忽而突兀地结束。以这种技巧来设计音效和配乐，可以为电影带来特有的能量、节奏和韵律。这和很多其他导演的思路不同。和韦斯一起工作时，我们会极其关注这些猛然中断和突然开始的地方，仔细考虑用多少乐器、何种音色。

我和他谈起泽罗和古斯塔夫一同前往盖博梅斯特峰并且乔装修道士的那个段落，由缆车场景引入。电影把修道士的圣咏和缆车的吱呀声直接引入了配乐，这几乎是一种卡尔·施塔林式的手法。

是的，韦斯执导影片和运用声音的方式给了我启发，同时这种设计灵感也来源于我在《了不起的狐狸爸爸》中首次与他合作的经历。

我第一次看《布达佩斯大饭店》时，感觉韦斯仿佛把《了不起的狐狸爸爸》和他此前所有作品重新拍透，浓缩在一部电影的时间里。我认为《布达佩斯大饭店》是他的未来众多大师杰作的起点，因为这一部电影融汇了韦斯之前几部尝试过的所有元素。我想它将开启韦斯艺术生涯的新篇章，当然也是我职业生涯的新起点。

为什么这么说？

在过去的四五年间，我们之间积累起层层合作基础，在本片中定型为一种特有的风格，相比以往而言更加显著。

我必须得说，和韦斯一起工作很开心。我们之间的合作关系非常真切和紧密。光是想着想要达成的配乐效果，我们两个人就常常大笑起来。

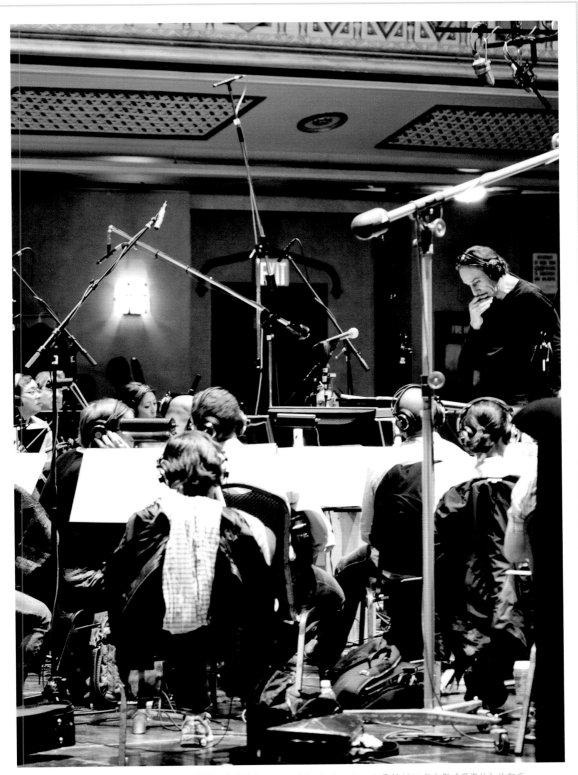

德普拉在洛杉矶的索尼配乐舞台公司指挥好莱坞交响乐团（Hollywood Studio Symphony）录制 2014 年电影《哥斯拉》的配乐。

a grand
stage: the
production
design of
the grand
budapest
hotel

steven
boone

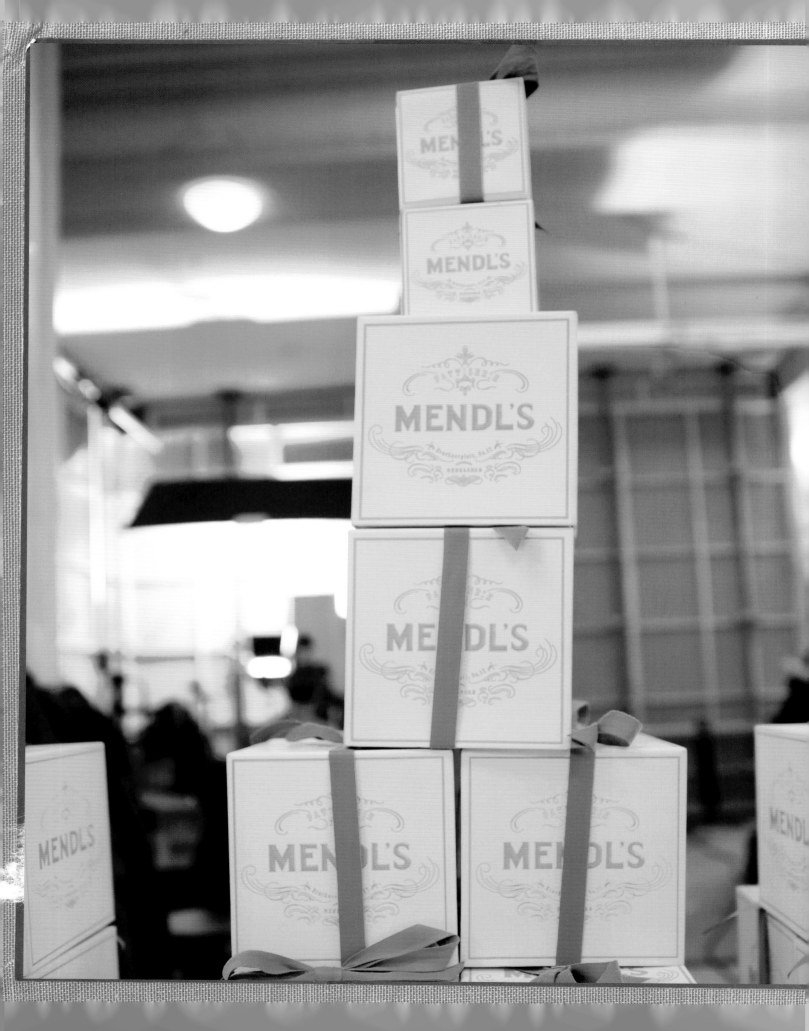

宏伟的舞台：

《布达佩斯大饭店》的美术设计

文 / 史蒂文·布恩

细致入微的设计，加上缤纷色彩与华丽装饰，韦斯·安德森的电影通常被人描述为一座娃娃屋或精美的糖果王国。这样的名声也许会让人产生一种印象，觉得安德森的作品大多受限于布景，工于满满当当的精巧装置。事实上这位编剧兼导演寻求的是风格化［玩具般兼具形式与功能的美术设计、L. B. 阿伯特（L. B. Abbott）的"钢索、胶带、橡皮筋"派特效］与写实主义（以心理为基础的表演、使用早已存在的地点进行拍摄）之间的平衡。这种平衡为他的电影带来了独特的张力。在《布达佩斯大饭店》中，这种二元博弈也用于描述处在工业化、扩张、战争和种族屠杀年代的欧洲：维也纳、巴黎、伦敦和柏林这样富于修养的优雅都市，都逐渐沦落进世界大战系统化暴行的阴影之中。

让这两种对立的力量彼此融合而非互相冲撞的，是摄影师罗伯特·约曼为其笼罩上了柔和、明亮、由冷至暖的光线。亚当·斯托克豪森的美术设计从爱德蒙·古尔丁（Edmund Goulding）的《大饭店》中汲取了大量灵感，亦参考了其他 20 世纪三四十年代经典电影，如恩斯特·刘别谦的《天堂里的烦恼》和《街角的商店》，鲁本·马穆利安（Rouben Mamoulian）的《公主艳史》、阿尔弗雷德·希区柯克的《贵妇失踪记》和《三十九级台阶》。而约曼却极少采纳这些影片中方向性强烈、阴影清晰的照明风格。在安德森的世界中占据支配地位的是色彩，而非黑白色调。单说色彩，安德森片中全彩的 20 世纪初也有一种怀旧色彩，但这怀旧感更贴近真正在那个年代生活过的人的记忆，而非仅仅通过黑白电影对世界大战产生浪漫想象的那种怀旧。柔和而明亮的光，打美人光（glamour lighting）时也常用到，它们从灯罩中流泻而出，或者经过奶油色的墙壁反射。这是浪漫现实主义，由韦斯·安德森的两个主要影响来源——弗朗索瓦·特吕弗与路易·马勒通过新浪潮摄影师亨利·德卡（Henri Decaë）和拉乌尔·库塔尔（Raoul Coutard）的镜头带上银幕。光线诱导我们将环境视作角色的延伸，也有自己古怪的性格。

布达佩斯大饭店（取景地实际上是一座百货商店）1932 年的外观是一座粉彩色系的新艺术风格异想世界，首席礼宾员兼贵妇陪伴者古斯塔夫先生对这种风格有着深深的眷恋，但早在他入行成为礼宾男孩时起，这风格已经过时了。20 世纪 30 年代，现代主义遍地开花，却没有得到古斯塔夫的丝毫关注。我们目之所及的大饭店仍然维持着他青年时代的样貌，是他长久以来借以获取优越感的玩具箱。这个空间为他的市井、精致、玩世不恭和崇高理想铺设了一座宏伟的舞台。大饭店所有外景都是西蒙·怀斯（Simon Weisse）按照 1:18 的比例制作的微缩模型，如此看来也顺理成章。

影片疯狂的第二幕开始于一座名为"卢茨城堡"的华丽宅邸［外景取自德国萨克森州的海内瓦尔德城堡（Castle Hainewalde），内景取自瓦尔登城堡（Schloss Waldenburg）］，它就像布达佩斯大饭店的邪恶双胞胎。大饭店的柔暖色调和华贵舒适散发着宾至如归的奢华周到，而这座硬木装潢的阴郁城堡则居高临下地宣告财富。它的厅堂内室如迷宫般繁复，即使说这里是环球影业恐怖片中弗兰肯斯坦博士的居所或者纳粹指挥部（海内瓦尔德城堡的确在 1933 年被纳粹征用）也不为过。战利品室是这座建筑冷酷的核心，古斯塔夫年老的情人德斯高夫-塔克西斯夫人的遗嘱就在这里宣读。这个房间的四处，与其说装饰着不如说丢弃着猎物头颅、犄角和躯干标本。此外，房间里还塞满了比肩而坐的"亲人"，尽管身着葬礼素服，但目光无一例外贪婪地落在遗嘱执行人科瓦奇（形象如同一名讲授殡仪馆学的猫头鹰教授）身上，像在等待彩票号码揭晓。墙壁上的深绿和金色点缀也几乎无法缓解仿佛困于墓穴之中的总体感受。只消看一眼 D 夫人的儿子德米特里——一袭如同乌鸦的紧身黑色长袍，加上严苛的小胡子和怪诞的发型——我们便知道这屋子的气氛从何而来。

从摇曳的烛火到大片的棕色木制装饰表面，至少暖色调在卢茨城堡尚能找到存身之所。而因为（被诬陷）谋杀而入狱的古斯塔夫抵达 19 号检查站时，我们就再没有看到暖色调的运气了。古斯塔夫灵魂中坚韧不拔的一面在这个摇摇欲坠的蓝灰色铁盒中开始展露。他不再仅是那个华而不实的花花公子，而是一个不服输的幸存者——这种秉性从何而来只有天知道。马克斯·奥菲尔斯也许会指出，布达佩斯大饭店代表的上流社会

浮华表象是由社会中无法言说的苦难与暴力支撑起来的。古斯塔夫对这些阴暗面并不陌生，片中也有大量毁灭性的画面暗示。古斯塔夫既能在众多欧洲酒店内如鱼得水地应对各类粗言暴行，也能在狱中孜孜不倦地保持着在布达佩斯大饭店时的谦恭礼让。他的文雅是与生俱来的吗？他的粗野是后天学会的吗？片中有一个喜剧高光时刻，他请狱友吃了一盒门德尔糕饼屋的点心，这可是一种可以与松露和鱼子酱相提并论的奢侈品。囚犯们穿着集中营般的灰色囚服，在钝重石墙构成的画框中挤成一团，饱含敬畏地凝视着一座金字塔形的甜美糕点，如同仰望着布达佩斯大饭店的化身。在这里，美术设计起到升华人物和社会评论的作用。

这是安德森最为残酷的电影之一。片中具有历史意义的场景选择，在每一次暴行身后投下令人不安的背景。唯一的例外是那场完全异想天开的高潮枪战戏，摄影机在大饭店顶层的开枪者之间横向滑动。但除此之外，电影中暴力和杀戮段落大都浸染着黑暗的底色。战利品室红木装饰和墙壁的阴森氛围像斗

篷般包裹着德米特里的走狗乔普林。他一路跟踪科瓦奇执行官穿过昏暗的博物馆那场戏，效仿了希区柯克《冲破铁幕》中克格勃追击保罗·纽曼（Paul Newman）片段。对安德森而言，世界在暴力、失去，甚至极端的情感蔑视中逐渐被黑暗吞噬，这也表现在影片场景的变化中，有时甚至在一个镜头中就发生了变化。当年事已高的泽罗回忆起早逝的挚爱阿加莎时，随着一道光线强烈的侧光扫过他的脸庞，布达佩斯大饭店餐室的灯光黯淡下来。

这是安德森受到特吕弗早期作品的启发（加上约曼的天赋）而产生的对变形镜头摄影的热衷，也将《青春年少》《天才一族》《水中生活》《穿越大吉岭》和《布达佩斯大饭店》这几部截然不同的影片中场景的一些视觉组成部分组合在一起。他仅在《布达佩斯大饭店》1960 年代的场景中用了变形镜头摄影，技术上而言与属于詹姆斯·邦德的宽银幕时代不谋而合。宽银幕画幅比用于表现共产主义政权时期各阶层平等的幻想也恰如其分。当然，一如既往地，安德森使用这种形式的主要目

本页图：卢茨城堡的战利品室。剧本中描述这是一间"黑暗的、木制装潢的厅堂，到处都挂满了头颅标本（狮子、老虎、水牛、羚羊等）"。
145 页图：位于德国格尔利茨的卡尔施泰特百货商店（Karstadt）中庭，它在美术指导亚当·斯托克豪森的手中脱胎换骨，成了布达佩斯大饭店的中庭。

的是在 F. 莫里·亚伯拉罕饰演的泽罗·穆斯塔法讲述自己的经历时（变形镜头的轻微变形和散焦区域油画般的柔和能够为场景增添一丝神秘气息），强化围绕在角色四周的一种庄重和缅怀的回忆气息。尽管布达佩斯大饭店已是衰颓的遗迹，功利主义的乏味掩埋了旧日富丽堂皇的镀金，变形的光学效果仍使我们得以透过穆斯塔法心绪沉重的视角看待这个地方。我们几乎能看到四下穿梭的幽魂。

然而，安德森影片情绪的最低点却并非黑暗（他把黑暗描述为生活中无可避免的事实），而是一个失去色彩与多样化的世界——剩下的只有刻板、丑陋的选择。非黑即白。我们很快就看到了火车车厢里发生的事件，画面色调是黑白的，我们自然而然便联想到军队暴行，很快我们得知这段序曲奏响了古斯塔夫未呈现在画面中的死亡。这个段落的黑白色调与卓别林的《大独裁者》、鲍沙其（Frank Borzage）的《致命风暴》和斯皮尔伯格的《辛德勒的名单》中的黑白意义一致。它既开启了一段恐怖的历史，也终结了古斯塔夫对文明的幻想。

《布达佩斯大饭店》最后一组镜头通过不同人物旁白构建起的叙述出口，带我们一步步抽离这个故事，穆斯塔法首先总结了古斯塔夫的故事，作家也总结了对穆斯塔法的回忆，两段叙述都展现出一种前者所称的"非凡魅力"（a marvelous grace，泽罗评价古斯塔夫的原话）：穆斯塔法首先解答了那个谜题——为什么他对这座逐渐衰亡、了无欢愉的大饭店仍抱有深深的依恋？随后，电梯门在他面前如同剧终幕布般缓缓合拢。作家接着坦言，自己再也未曾见过穆斯塔法，也不曾回到大饭店。这句话由年轻时的作家起头，说上半句时我们看到他正在 1960 年代的酒店大堂写作；说下半句时，画面上是年迈的他，仍在写作，却已身处 1980 年代的家中。然后画面切到一位看上去书卷气十足的年轻女孩，她自始至终都坐在现已去世的作家纪念碑附近的长椅上阅读这个故事。这一串令人动容的充满共鸣和认同的镜头，并未用特写镜头来凸显，而是用人物的全景镜头来讲述，这些人物都在场景的衬托下显得无比渺小，囿于时光中各自的瞬间，却透过印刷文字触及彼此。

我怀疑，赋予这段蒙太奇特殊冲击力的是它前面的一个短暂的镜头。那是古斯塔夫最后一次出现的画面。他和其他酒店员工站在餐室那幅会被很多人称为刻奇（kitsch）的巨型风景画下面，摆好姿势准备拍照。整个画面由于过度强调上部而头重脚轻，让观众只能对古斯塔夫匆匆瞥一眼。请格外注意安德森"粗心大意"的处理。他在这里借助布景为自己热爱的角色发声——那个风度翩翩、骄傲虚荣、充满缺陷、滑稽浮夸的人，同时也拥有一颗如同画面中油画尺寸一样伟大的、令人难以忽视的心灵。安德森想说，看啊，这就是法西斯混蛋们瞬间抹杀的一条生命。他虽属芸芸众生，却独一无二。

146 页及本页图：1968 年片段中布达佩斯大饭店大堂的自动贩卖机区域。"故障"和"擅动后果自负"的标识显示了这一时期客户服务质量的退步。

AN INTERVIEW WITH

Adam Stockhausen

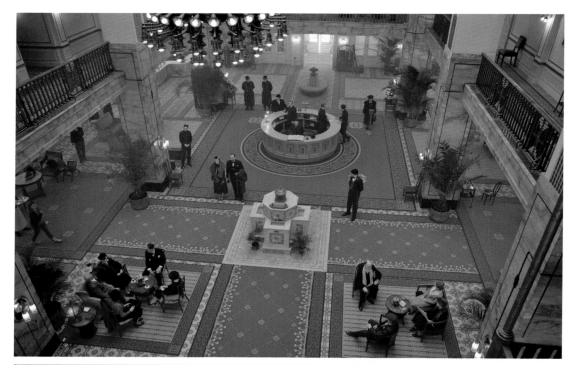

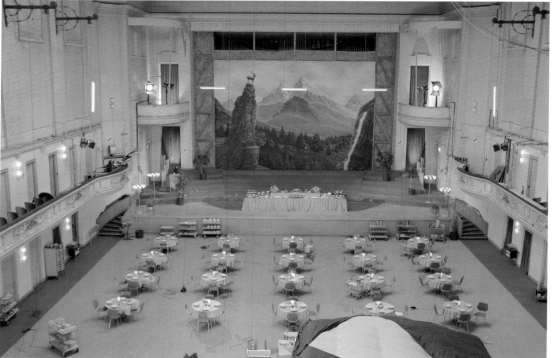

上图：布达佩斯大饭店大堂俯瞰视图。

下图：1968 年段落中老年泽罗和青年作家共进晚餐的场所是大饭店的宴会厅，在影片 1930 年代的部分短暂地出现过。

保持运行

专访亚当·斯托克豪森

和不少美术师一样，亚当·斯托克豪森辗转于诸多电影的美术部门之间，开始了自己的职业生涯，最初参与的影片有《灰色星期二》和《阿尔菲》。他在与韦斯·安德森的合作始于 2007 年的《穿越大吉岭》中担任美术指导（art director）。2013 年的《月升王国》中他升任美术总监（production designer），并在《布达佩斯大饭店》中继续担任这一职位，也凭本片获奥斯卡最佳艺术指导奖。斯托克豪森的设计为近期许多具有视觉创造力的美国影片增光添彩，比如查理·考夫曼（Charlie Kaufman）的导演处女作《纽约提喻法》，该片展现了主角备受折磨的精神世界深处上演的那部永不完结、包罗万象的戏剧。他也参与了史蒂夫·麦奎因（Steve McQueen）的《为奴十二年》，这部历史片获得了 2013 年奥斯卡最佳影片奖。

马特·佐勒·塞茨：美术总监和美术指导的区别是什么？这两个术语我都看到过，但一直不太清楚两者的区别。

亚当·斯托克豪森：确实有点让人混淆，因为美术总监的工作的确源自美术指导的工作，原来都用美术指导这个词概括。"美术总监"是比较新的术语，在职位分工更细化之后才引入。

美术总监负责电影的全部实体的视觉设计——除了服装之外的一切，因此会涉及许多不同的方面。所以这份工作范围巨大，涉及很多不可预知的领域。你会帮忙筛选和指示最终的拍摄地，理清哪些镜头是实景拍摄，哪些部分要搭景，设计和执行场景的搭建工作，并且管理场景布置和道具。

这些都属于电影美术部门的职责范畴，所以美术总监是美术部门和导演主要的对接者。美术总监是一个沟通者，确保导演的想法得到全面妥善的执行。同时也从布景师、道具师、建筑工人、油漆匠这些为电影不同方面工作的人那里听取意见。

美术指导则主要负责将美术总监的要求传达给部门中其他工作人员，就像树的枝叶层层伸展开来。如果一个油漆匠或木匠有较为具体的疑问，会由美术指导负责解答。

所以说美术总监主要考虑大局，而美术指导则更多关注大局之中的具体事务如何完成？

从某种程度上来说是这样。一个层面上的讨论是关于镜头中的一切看起来应该怎样，以及如何呈现在镜头前；另一个层面上的讨论则是关于所需的费用，建筑施工和装配的时间线。这两层讨论一定是同时进行的。做预算主要由美术指导负责。所以说美术指导是让美术总监了解具体执行还需哪些资源支持的关键人物。每天都有一千个人问："我们能实现这个吗？问题中的"这个"是你所能想象到的任何东西。所以

回答"需要多少钱?""需要多少时间?"这样的问题时,你得对答案胸有成竹、信手拈来。

某种特定电影类别有自己的美术设计方式吗,还是说每部电影都不尽相同?我之所以这样问,是因为看韦斯·安德森的电影时你会觉得看的几乎是科幻电影——那种需要创造一切的电影。他的电影并不完全以真实世界为背景,而又往往在真实地点拍摄,拍的方式通常很"实"。你能谈谈他风格中这两个方面是如何平衡的吗?

我觉得用"科幻电影"来描述他的电影堪称绝妙。在拍摄科幻电影时,我们无法简单地退而求其次说:"好吧,我们就把这大实景原原本本地拍下来。"相反地,你必须从无到有创造所有东西,因为要呈现的是一个虚构世界。韦斯的电影与之非常类似,尽管与现实紧密相关,尽管通常拍摄都用实景,却完全不能想当然地以常规方式操作。最终还是要在电影的每个段落中一格一格、逐镜设计。尽管基于现实,但一切都经过创造。科幻电影的制作过程实际上有些类似,同样不能对任何事情想当然,每一个细节都经由设计得来。

说来有趣,我们在韦斯电影中所做的工作,更像是一般电影流程的极端版本,因为你要面对同样的问题:片中事物的外观怎样,如何实现,是自己搭建场景还是去寻找现有场所,或者是找到之后再进行改造。这样的总流程其实对每部电影来说都是一样的。必须清楚需要设计的镜头占全片多大比重,是100%、75%还是50%?

所以做电影美术工作的人需要解决的永远是类似于"美术部门要做多少增补或修改?"这样的问题。很显然,总有地方要为打光和调度做出调整,比如说,你会给出"我们把这张沙发搬去房间另一边,这样镜头看起来会更平衡"这样的指示吗?

是的。不过在韦斯的电影里,并不仅是把沙发搬去房间另一头那么简单。一般情况下,还需要改变房间本身去适应他想实现的镜头设计。而且通常现实中的房间都达不到韦斯预期的效果。我们想用真实房间的一部分,但随后就会发现房间剩余部分可能不合适或者不匹配。

你能从他的某部电影里给我举个例子吗?

一个非常典型的例子是韦斯想在《月升王国》开场呈现的毕肖普家的住宅。没有一座现有的房屋能满足他的要求,所以我们必须从无到有建起一个毕肖普之家,好实现他想要的摄影机运动。我们的工作实际上是围绕运动的摄影机建立物理空间,帮忙解释这座房子的内部结构。

在《布达佩斯大饭店》中,一直有较小规模的这类镜头拍摄。比如说,你记不记得在D夫人的庄园卢茨城堡,厨房里塞尔日拿着碎冰锥,古斯塔夫拿着一杯水和

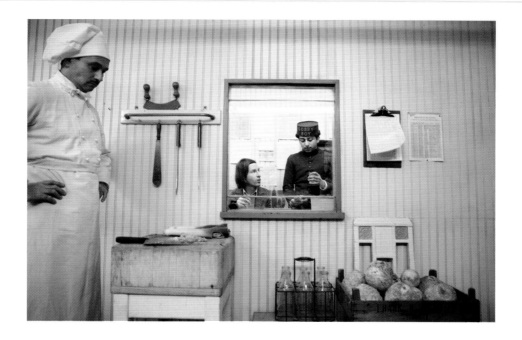

泽罗身处一个摆着小仙人掌的房间？为了那个小空间，我们去找了一个能当厨房用的外景地。但韦斯对摄影机如何侧向从窗户向门口移动、再后退穿过房间、最终离开这一系列动作有非常具体的要求。那个场地无法完成这样的摄影机运动。我们最终不得不另外搭建那个小房间，把门对齐，再整合起一个复杂的平台，以便轨道车能后退。整个房间必须重新构造才有可能实现这个镜头。

在我上一本书中"瓶装火箭"那一章里，韦斯讲了个故事，可能你刚提及的情况最初就是从这个故事而来。《瓶装火箭》开头安东尼从精神病院出来的那场戏里，韦斯想让摄影机跟着角色从一个房间到另一个房间，但是他们拍摄的地方并没有两个房间，只有一间大屋子，于是他们就搭了一堵隔墙让它看起来像两间房。他跟我说，在别人提出建议之前他压根不知道还能这样操作。他一听到"噢，对了，我们可以在原本没有墙的地方弄一面假墙，把一个房间分成两个"，就一发不可收拾地对这种手法上瘾了。

　　　　［亚当大笑］是的，一点没错。

但你描述的那个《布达佩斯大饭店》厨房镜头的设计更为复杂，因为你说的是首先构思好一个镜头，然后改变整个环境去适应那个镜头，或者是特定的镜头运动，因此也必须面对更高度的困难？

　　　　　　就像你说的一样，但是复杂程度提高了很多很多。先把镜头考虑好，再修改物理环境去匹配镜头，这跟"我们去现有的场地，有什么就拍什么"是截然相反的两种方式。

　　　　　　如果采用后一种拍摄方式，你可能需要把沙发搬去房间另一头，但永远不会对

上图：韦斯·安德森在 D 夫人庄园的厨房指导托尼·雷沃罗利表演。

物理空间原本存在方式的合理性抱有疑问——质疑物理空间是一种截然不同的思维方式。

所以说，如果采用韦斯·安德森的方式来拍摄电影，现实透过摄影机镜头就变得可以取代了。

对，而且有趣的是：现实在摄影机前一直都可以被取代。这几乎是电影的假定前提。

上图：这本虚构的小说是电影故事展开的基础。
下图：镜头从拜访作家半身像的年轻女子视角俯拍她珍爱的这本作品。

然而，一旦你敢说出"是的，我们知道这个前提，现在我们要真刀真枪地动一动客观存在的现实来找点乐趣"，这才是真正的激动人心之处。

当你为一部韦斯·安德森电影，或者其他电影做美术设计时，你只关注摄影机能看见什么，这样说对不对？

没错。

所以创造出摄影机前的一切，目的仅仅是为了那个镜头，如果可以变魔术般把镜头拉后一点点——也许 20%——就能看到一大堆电线、照明设备，还有一群穿着防风夹克的人站在周围？

对，你绝对会看到的。

你能给我再举一个例子吗？《布达佩斯大饭店》拍摄过程中，通过改变物理空间去拍摄一个镜头的例子。比如说，某个非常与众不同的镜头？

有一个我觉得特别有趣的例子：我们努力想找到合适的火车站去拍摄两个镜头。但找火车站非常困难，因为火车站可能是一个很大的空间，可能是外景，而我们拍摄的又是一部年代片，所以还必须找一座 20 世纪二三十年代建的火车站，但完全符合要求的车站不会从天上掉下来。此外，由于拍摄的镜头发生在冬季，我们还必须给所有景物都堆上雪。这些全部解决之后，还必须找一辆火车！火车的租金真的非常贵，移动后需要很长时间复位，而且开去你想要的地方也不是件容易的事。

我们需要的其中一个车站用于拍摄乡村场景，是主角越狱之后观众看到的那个车站，另外一个则是拍摄火车进站停下的盖博梅斯特峰车站。我们找遍了所有地方，看了各种各样现有的火车站，想要找到两个感觉合适的，但就是找不到。我们意识到这肯定需要大量的资金，而且，可用的火车类型，火车本身怎么运行，以及在树上堆雪的费用，都将对我们产生制约。

然后韦斯想出了这两个段落的绝妙解决方法。盖博梅斯特峰那段，我们借用了一个废弃的列车停车棚——它乍看之下真的像个车站——并特意设计了镜头，使得火车进站时观众只能透过车厢敞开的门看到车站。摄影机的运动与安装在轨道车上的小型门框架相结合，透过它看到的景象暗示着列车正进站并停下这个概念。事实上，观众能仅从这一个角度看到车站。

所以在这个镜头里，货车车厢敞开的门其实像是某种遮片，进站时看到的车站只是一幅画中画。

就是这样。我们明确知道观众看到的是什么样的车站，以及要用何种方式、从何种角度看到它，所以能够将构成这个镜头的一切安排妥当，用一辆小型货车进行拍摄。我要做的就是把团队带去布置片场，搭建起从单一视角出发的、仅有一面的车站。

这个镜头开始于一棵覆盖着白雪的树，经过一辆锯齿武装部队的坦克，接下来

是一个站台，上面挤满排队等待行李的乘客，随后到达盖博梅斯特峰站。摄影机停下时，你觉得自己好像也停在了一个火车站。我们没有经历租用火车、装饰巨型火车站等一系列麻烦就完成了拍摄。仅仅用一个镜头，就清晰地描摹了这座阿尔卑斯山麓火车站的面貌，我希望所有应当传达的信息都传达到位了。

另一座火车站出现在比尔·默里的角色让泽罗和古斯塔夫下车去搭乘前往盖博梅斯特峰列车的段落。韦斯的想法是，画面里先有一辆车从桥下疾驶而过，随后出现在桥上方，之后泽罗和古斯塔夫跳下汽车冲去赶火车。但其实那里压根儿就没有火车！我们在一座小山上找到了拍摄地点，那里有非常合适的路下交叉道。难点在于如何把这里变成一座火车站。我们想出了一个特别有趣的解决办法：找来两辆一模一样的车，让一辆车开过去停在桥下，这时突然另一辆车开出来停在桥上，一个镜头内就能传达所有信息。

那座桥上没有什么空间让我们施展手脚，所以我们制作了一辆火车，但不是真正的火车，只是用纸板和胶带粘起来的。没太多技术含量。

就像棚里用的那种火车？

和棚里的火车一模一样！它是用纸板和木料做成的，漆成黑色，顶部还冒着烟。我们沿着画面右侧的移动摄影机轨道把它推进了镜头里。如果是一部大制作电影，绝对不可能让你用这样一个镜头混过去——但我们做到了！我认为最终效果挺好的，而且过程也很有趣。

你们想到的解决办法如此简单，让我觉得像某部老电影里会用的小技巧，比如《猎人之夜》里那个美妙的镜头——罗伯特·米彻姆（Robert Mitchum）饰演的哈利·鲍威尔神父策马上山脊的画面。孩子们透过窗户，看到米彻姆骑在马上，远远望去像一个剪影。整个镜头都是在"摄影机内"完成，在摄影棚内用强行透视背景景片实现。罗伯特·米彻姆的角色看起来是由一个骑在小马驹上的小孩饰演的。

上图：演员查尔斯·劳顿（Charles Laughton）执导过的唯一一部电影——1955 年的《猎人之夜》，这张剧照展示了摄影棚内完成的"摄影机内"（in-camera）特效，通过强行透视（forced-perspective）背景实现。

两张《布达佩斯大饭店》剧照，聚焦影片中两处以简单的舞台美术制造的假象迷惑观众的镜头。

上图：泽罗和古斯塔夫从汽车上跳下跑向一辆"火车"，其实只是一个安装在轮子上的木制火车头侧面模型。

下图：亨克尔斯探长（爱德华·诺顿饰）伸头仔细查看抵达盖博梅特峰火车站的"货车车厢"内部。你看到的只是轨道上的移动摄影机车透过几片分离的隔板所拍摄的画面。导演在本书第二幕中谈到了这个镜头的处理（见第 114 页）。

这正是我们在桥的镜头中想要达成的效果。韦斯想这样做的原因是：第一，这是一种致敬；第二，如果你运用过去的老把戏，能用得出彩，就会为镜头带去一种特殊魅力，这是其他任何拍摄方法都做不到的。

韦斯的电影是否也有这样一种自由的特质，即关键并不总是在于说服观众相信那是真的？我的意思是，你提到的那两个火车镜头里，我们显然必须相信它们是真的火车，否则会出戏。但索道缆车沿着山侧轨道上行前往酒店这样的镜头给人的感觉又完全不同。那个镜头中一切都像是从立体书里来的，我们也并不会质疑其中的客观实在性。

上图：英格玛·伯格曼（Ingmar Bergman）1963 年的电影《沉默》剧照，这部剧情片讲述了两姐妹穿过一个濒临战争的虚构欧洲国家返回故乡的故事。

上图：布达佩斯大饭店大堂的俯瞰视图，地毯图案与整体构图都让人联想到伯格曼的《沉默》。

中图：D 夫人庄园前门上的标牌（左）科瓦奇执行官充满不幸的寄存凭证（右）。

下图：门德尔糕饼屋的包装设计。

这中间有种微妙的平衡，因为索道缆车的镜头本意绝非让人出戏，也不想以过于直白的方式让人意识到它的人造感。我刚才描述的汽车上桥场景的重点只是一辆火车，讲的是角色被汽车放下后跑着去赶火车。重点并不是"我们能用什么聪明的方式去实现这个场景"或者"我们怎样才能炫耀此处的布景"这类想法。讲故事才是核心。

但我认为，由于使用了微缩模型的相关技巧，加上其他实现复杂镜头运动和视觉效果的方法，你就拓展出一种特定的电影语汇。这套语汇一旦确立，就能为观众所接受。影片中的布达佩斯大饭店有着特定的整体风格，观众很快就将其视作电影《布达佩斯大饭店》的风格。一旦接受了这一点，大脑就不再对此执着。你不会从电影讲的故事中抽离出去，因为那种风格就是讲故事本身。

说到讲故事，我很感兴趣的是历史在这个故事中扮演了怎样的角色，它又如何影响着我们在银幕上所见的一切？也许这里的"历史"应该带引号，毕竟电影的故事并不是真的历史。这是某种创造出来的历史，但仍能感觉到这个骄傲的、也许是君主制的国家发生了变化——最终成为一个共产主义政权的卫星国。你是怎样通过手中的材料，从物质层面上呈现这种变化的？

我们试着充分利用周围的建筑。格尔利茨镇拥有众多令人赞叹的美妙建筑，其历史可以一直追溯到巴洛克时期。同时，这座小镇上也有新艺术运动时期建筑的存在，这在当时是一种新兴的风格，字面意义上的"新"。按照推测，布达佩斯大饭店的建造时间在 19 世纪 20 世纪之交。之后过了许多年，影片的故事才开始，但大体上来说，大饭店在那时还是一座崭新的建筑。这个前提让我们得以对周围的环境善加利用。

我们使用了一座名叫"格尔利茨商店"的百货商场作为外壳，将其改造成大饭店。在此基础上先加布景，再加道具，提炼出历史和时代的细节，即便这如你所说，是某种创造出来的历史。接着我们开始进一步增加新的创意：比如说祖布罗卡的货币克鲁贝。就这样，电影中的世界开始渐渐丰富饱满，发展出独属于自己的历史，这种历史在我们生活的真实地点和历史之中可以找到明确的根基。

韦斯非常希望大饭店在两个历史时期显得截然不同，他要求的是全面彻底的改造。所以一方面，我们制作了微缩模型，让观众可以看到大饭店身处宏大广阔的背景当中。我们先设计和制作了一个 1930 年代故事刚开始时的酒店外观微缩模型，随后又制作了另一个 1960 年代共产主义时期经历彻底改造后的大饭店模型。

我们拍摄这部电影的地方曾经属于东德，所以那里四处可见共产主义时期的建筑，在捷克斯洛伐克也是如此。既有经历了那个时代仍保存完好的建筑，也有在当时遭到改造的建筑，所以我逐渐也看惯了这种"野兽派"的翻新工程，原谅我没有更好的词汇来形容。重点是：我们的大饭店也经历了这样的改造。

另一方面，百货商店里也有真实存在的布景，我们首先按照 1930 年代的外观效

果进行改建，随后又在这个较为老式的 1930 年代布景基础上搭建了 1960 年代共产主义时期版本的酒店，把景片道具做在 1930 年代布景的外面。

整个拍摄是倒序进行的。也就是说，我们先拍摄了 1960 年代的戏份，之后把所有表层布景拆除，露出隐藏其下的 1930 年代版本大饭店，再拍摄这个年代的戏份。

韦斯很喜欢用动态分镜（animatics），这些半动画的分镜让他在真正开拍之前已经在某种程度上"预先制作"了整部电影。能跟我谈谈他的动态分镜对他影片的视觉化有什么帮助吗？

它们真的非常关键。动态分镜基本上是更高级的分镜，将画面剪辑起来制作成一组动态画镜头。因此你能感觉到节奏，能够通过动态的方式更直观地感受影片，而不只是看着一幅幅分镜画面。

动态分镜对这样一部影片的重要性不言而喻。我们之前谈过，要把不同外景地和不同摄影棚拍摄的镜头结合起来，使之成为一个有机统一的整体。在项目开始时，首先看剧本，之后开始讨论取景地时，你就会意识到片中各个段落实际上由大量不同部组成，复杂程度难以置信。此时导演的动态分镜就成了引导你完成工作的路线图。

能给我举个例子吗？

我能举出的最好例子是影片开头对大饭店的介绍：从一座高悬的平台开始，推轨镜头横扫过整片景色，于是我们从远处看到大饭店，随后拉近到大饭店正面全景。这个镜头段落由不同的微缩模型、搭建出来的扩建场景和大量室内拍摄构成。光靠想象无法理解这一切，必须真正动手将它一点一滴细化。具体的分解发生在制作分镜到动态分镜的过程中。一旦有了动态分镜，我就可以转头对整个美术部门说："好的，接下来我们需要做这些：搭建这些场景，设计这些微缩模型，并制作其他所有部件。"

在这部影片的拍摄中，无论是材料还是物流方面，你觉得最大的困难发生在哪里？

最主要的挑战是大饭店，将大饭店搭建起来就已经很难了。这是一个非常巨大的场景，需要很多时间去研究方案和施工。我们还必须把 1960 年代的场景搭在 1930 年代的场景外层，光完成这些就已经是颇为艰巨的任务，需要耗费大量的注意力和思考。在拍摄之初完成布景时，我们深深松了一口气，随后一回头就意识到："老天啊，现在还有 90% 没拍的部分需要我们继续工作！"

接下来就成了一场布景赛跑。整个过程我们推进得非常快，所有布景必须快速搭建、完成、拍摄。因为整个拍摄过程已经非常快，光是赶在开拍之前完成置景就

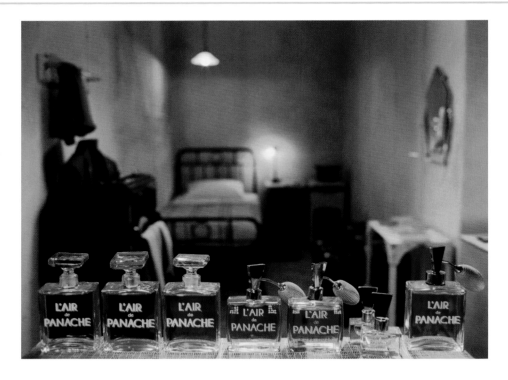

需要花不少力气。记得我之前和你说的火车站镜头吗？我们只有两三天时间搭建，剧组只用两三个小时就拍完那场戏，接下来我们必须立刻拿出下一个场景让他们继续拍摄。

因此，棘手的问题在于将日程分解，然后考虑："我们该怎样赶在拍摄前面？怎样保证始终能够提前把下一场戏的场景准备好？"所有电影都得面对这个问题，但这部电影的拍摄进度尤其迅速。有时候，我们还需要花功夫准备特别大型的景片，因此面对着比以往更大的挑战。

你具体从哪些电影和资料中寻找灵感？

* 关于彩色复原照片在电影制作中的作用，请见第102页的详细介绍。

我们先参阅了彩色复原照片，我知道韦斯跟你提过。*

国会图书馆收藏着大量这类照片。它们呈现出的欧洲面貌远远不止埃菲尔铁塔那么简单：你能看到坐落在山巅之上的酒店，缆车从山脚下的城镇向上驶往酒店的方向。而且，经由彩色复原技术的过滤，画面中的世界那种不可思议、遥远渺茫、触不可及的感觉与电影十分相称。

接下来，我们又看了一大批不同的电影。《布达佩斯大饭店》中遍布着引用和参考。特别值得一提的是，我们看过希区柯克《冲破铁幕》中的一段戏：保罗·纽曼的角色遭人跟踪，他从酒店出来，搭乘有轨电车前往博物馆，随后试图甩掉一直跟踪他的人。这演化成了我们电影中的博物馆那个段落，乔普林一路追踪着科瓦奇执行官。这段几乎是逐个镜头进行还原的。

上图：古斯塔夫先生令人瞠目结舌的香水库存，都是他最喜爱的"华丽香氛"。

我们也看了英格玛·伯格曼的《沉默》中角色在酒店中四处走动的场景。对我们来说片中的走廊十分重要，我们自己在搭建走廊时也借鉴了其中的细节。我们还看了《百战将军》《你逃我也逃》《街角的商店》。我非常喜欢的一点是，这些影片中的布景既让人觉得像布景，同时又描述了一个具体的世界。

不光看电影寻找灵感，韦斯还很喜欢去勘景，除了物色拍摄地点，也积极寻找参照物和灵感源泉。我们去拜访了许多温泉小镇，在浴场里，我们见过各式各样的让人激动的小物件，它们最终都用于构建我们设想出的这个虚构世界。有些细节实在太过有趣，我们最后试着去找到原本的物件，直接用在电影中。我们去的一个水疗中心的浴场提供泥疗，他们有一种非常奇妙的手推泥浆桶，看起来像是装了轮子的垃圾桶。非常不可思议。我们特别喜欢，就把它们买回来了！另一个地方有一种蓝色的浴缸，因为韦斯很喜欢，我们就打电话跟老板订了几个，所以电影里的浴缸是蓝色的！现在回想起来，我几乎对片中每一个细节的出处如数家珍。

我必须得问一下门德尔糕饼屋的包装盒和点心。影片中的食物和包装都是怎么制作的？这些部分的设计和执行背后的思路是什么？

我很高兴你提到了这一点，让我有机会谈谈两位对这部电影而言至关重要的人。一位是道具大师罗宾·米勒（Robin Miller）。他是和面包师合作研发糕点的核心人物，随后他还试验了大概八千种打开盒子的不同"魔法"，试着找到最合适的一种。另一位是安妮·阿特金斯（Annie Atkins），她是电影的平面设计师。包装盒的外观就是她的手笔，完成得非常出色。

无论是食物还是包装盒，实际上，所有你可能问到的跟电影相关的物品制作，大致流程都是这样。最初的构思是："好的，轮到门德尔糕饼屋的包装盒了。糕饼屋需要做些平面设计。门德尔糕饼屋的包装盒看起来应该是什么样？也许上面写着'门德尔糕饼屋'的字样，所以我们必须设计一个这样的道具。"之后我们会寻找各种参考资料，相关的、有趣的、已经有的资料。你会问别人："你听说过最棒的面包房是哪一家？想起它时首先跃入你脑海的是什么？"从这里便可以继续思考："从20世纪初到1930年代，巴黎和柏林最大的食品商有哪些？我们去找找，看他们用什么包装盒。"

在这个过程中，你面前会出现一大堆盒子，随后韦斯会过来说："我喜欢这个和那个。它们非常有意思。我喜欢这个盒子上的蔓叶花纹。"

随后安妮——或者是其他工作人员，因为无论是在搭建布景还是安妮创作的那些设计，流程基本上是一样的——会将不同的参考元素结合成为新的设计，但依然深度借鉴参考图片。整个过程中会产生一个又一个版本，直到最后所有人达成一致，我们找到了正确的设计。

在门德尔糕饼屋包装盒设计定稿之前，我们花了好几个星期带着不同的样品盒子四处奔走，试图找到合适的缎带。这绝对是一个让人"屡败屡战"的项目。

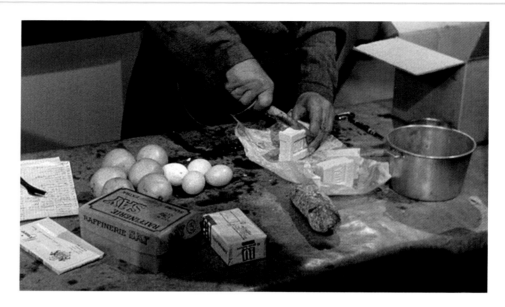

你能告诉我盒子怎样以电影里那种方式打开吗?

我们用了假的桌面,由桌面下方的人拉扯钓鱼线来打开盒子。

解开缎带时,盒子要借助外力才能完全摊开。打开盒子的过程有种摆弄折纸手工的感觉,但需要增加一点点推力。没有钓鱼线的话,盒子两侧会立刻打开摊平,另几面则是慢慢翻开。为了让这个动作更具可重复性和一致性,我们不得不稍加外力进行协助。

所以盒子在现实中真的可以这样打开?

盒子当然可以这样打开——我们并没有去尝试一些不能实际完成的花样——但我们得想办法让盒子打开得更加迅速、更加一致,四面要同时打开。

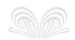

上图:雅克·贝克(Jacques Becker)1960 年的监狱题材电影《洞》,改编自何塞·乔瓦尼(José Giovanni)1957 年出版的同名小说。安德森说该片是《布达佩斯大饭店》中食品检验这场戏(见第 165 页)的灵感来源,尽管《布达佩斯大饭店》中的戏速度更快也更有趣。

上图：木匠／置景师罗曼·伯格（Roman Berger）饰演 19 号检查站罪犯收容所的包裹检验官，尽管他在工作中展现出冷酷无情的高效，但似乎对美好的事物也难以招架。

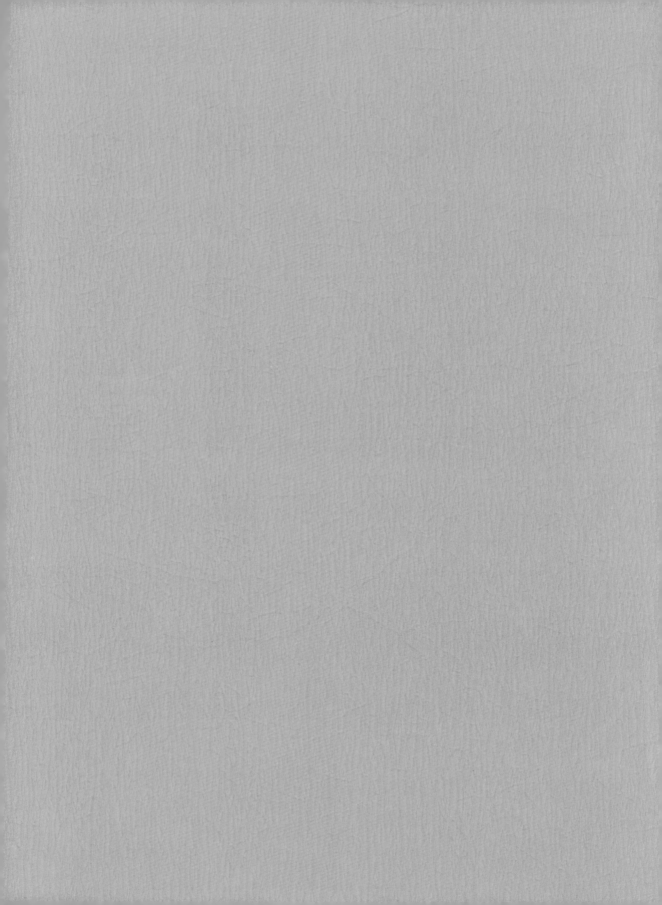

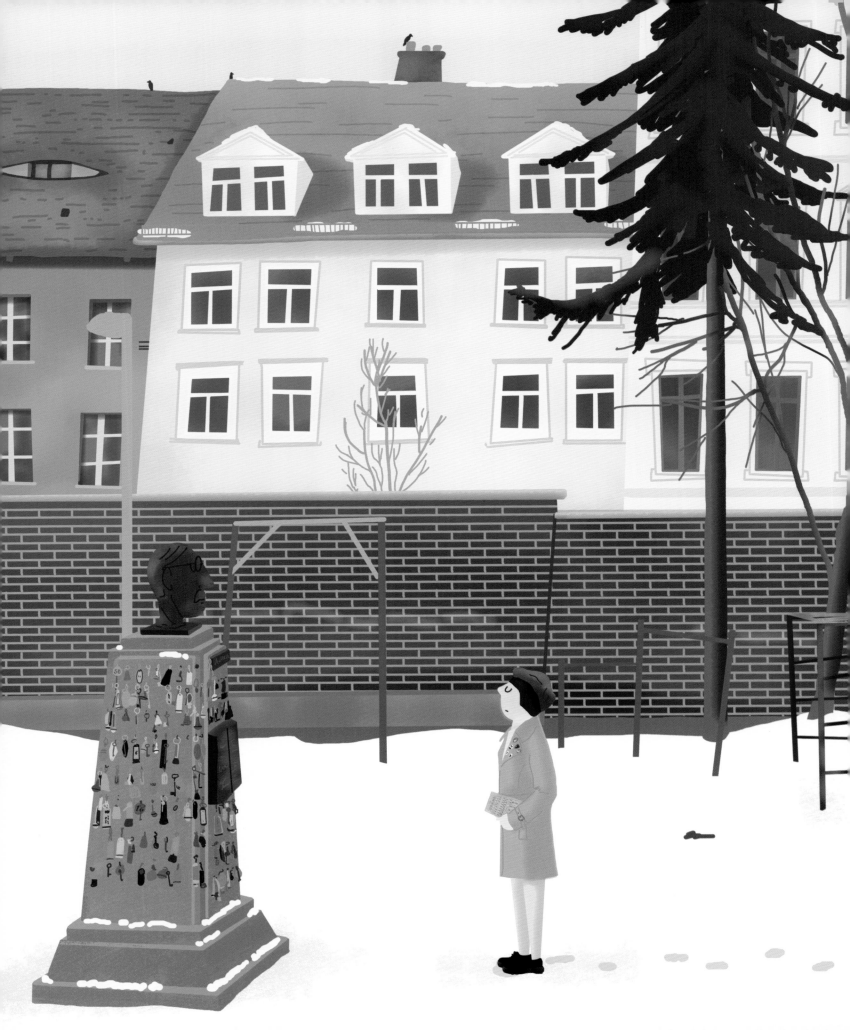

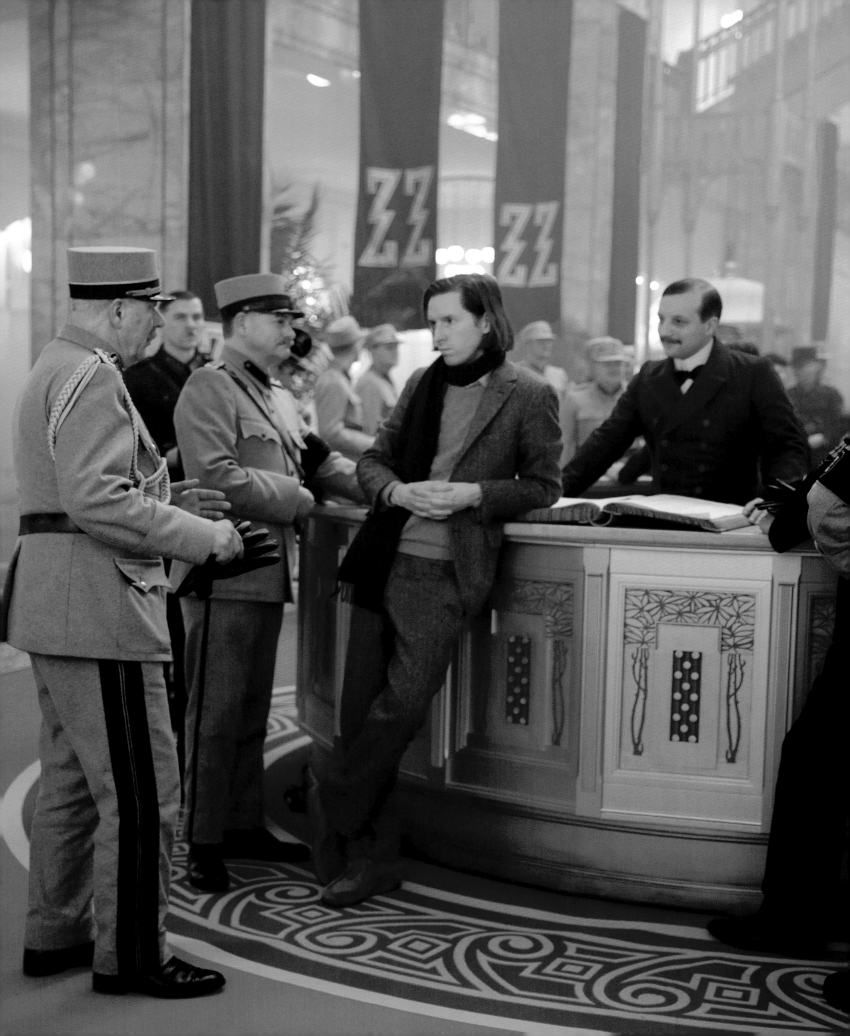

在阿尔冈昆酒店

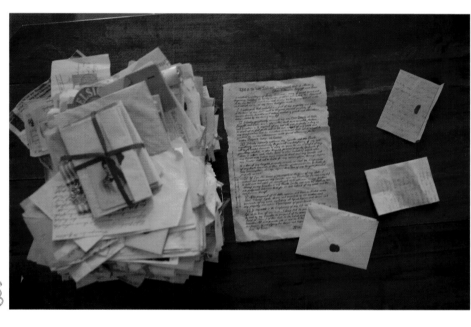

170 页图：韦斯·安德森在《布达佩斯大饭店》主片场指导部分"卢茨宪兵"表演。扮演酒店前台的这位身着紫色外套的男子名叫乔治·瑞特曼施伯格（Georg Rittmannsperger），他是格尔利茨博尔斯酒店（Hotel Börse）的所有者。电影拍摄期间，导演和演员都住在这家酒店。乔治的妻子萨宾·尤勒（Sabine Euler）则在电影 1968 年的部分饰演小学教师（开场介绍大饭店段落中出现的作画者）。

本页图：一堆"剪报、字条、纸屑、碎片、表格、文件、明信片，各种线头和松脱的系绳"，剧本里这样描述 D 夫人最终遗嘱的组成部分。

172—173 页图：拉尔夫·费因斯、韦斯·安德森和托尼·雷沃罗利在片场，拍摄 1932 年的段落中古斯塔夫先生开始教导泽罗·穆斯塔法的一场戏。

我和韦斯的第三次对谈是在 2014 年 2 月，那也是最长的一次《布达佩斯大饭店》对谈。韦斯暂时搬回了纽约，着手新片上映的筹备工作。

这次会面定在阿尔冈昆酒店。我们的首要任务是讨论斯蒂芬·茨威格，但也给彼此留出了离题打岔的空间。这次访谈持续了两个小时多一点，从酒店大堂的一张小桌开始，不久后转移到附近酒吧的另一张桌上。

当时，我已经读完了茨威格的主要作品，包括《情感的迷惘》《恐惧》《桎梏》《变形的陶醉》《心灵的焦灼》《黄昏的故事》《偿还旧债》以及回忆录《昨日的世界》。访谈主要围绕着茨威格的作品展开：韦斯从他那里借鉴了哪些东西，又舍弃了哪些；茨威格作品的核心主题、反复出现的场景、讲故事的技巧，特别是旁白叙事的运用——有时甚至是滥用。随着天色渐晚，谈话也慢慢笼罩上了一层怀旧的氛围，确切说来，是因为我们谈起了库玛·帕拉纳（Kumar Pallana）——韦斯的这位好友与合作者在数月之前离开了人世。

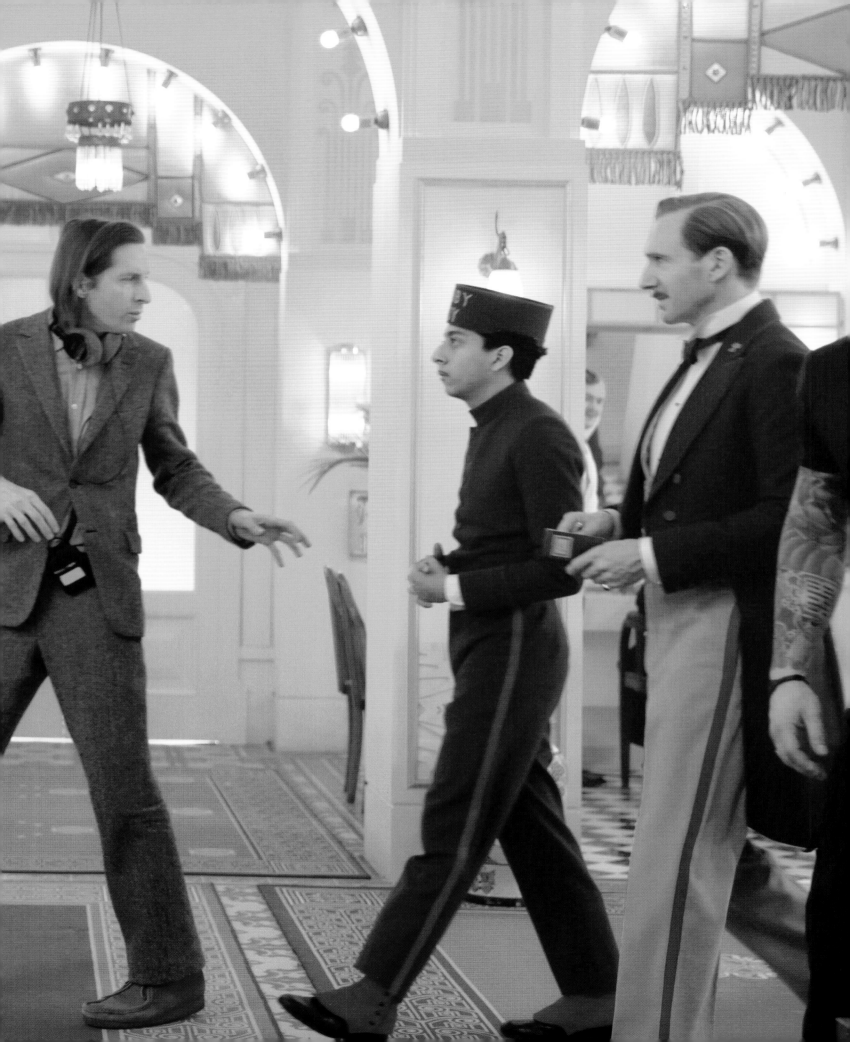

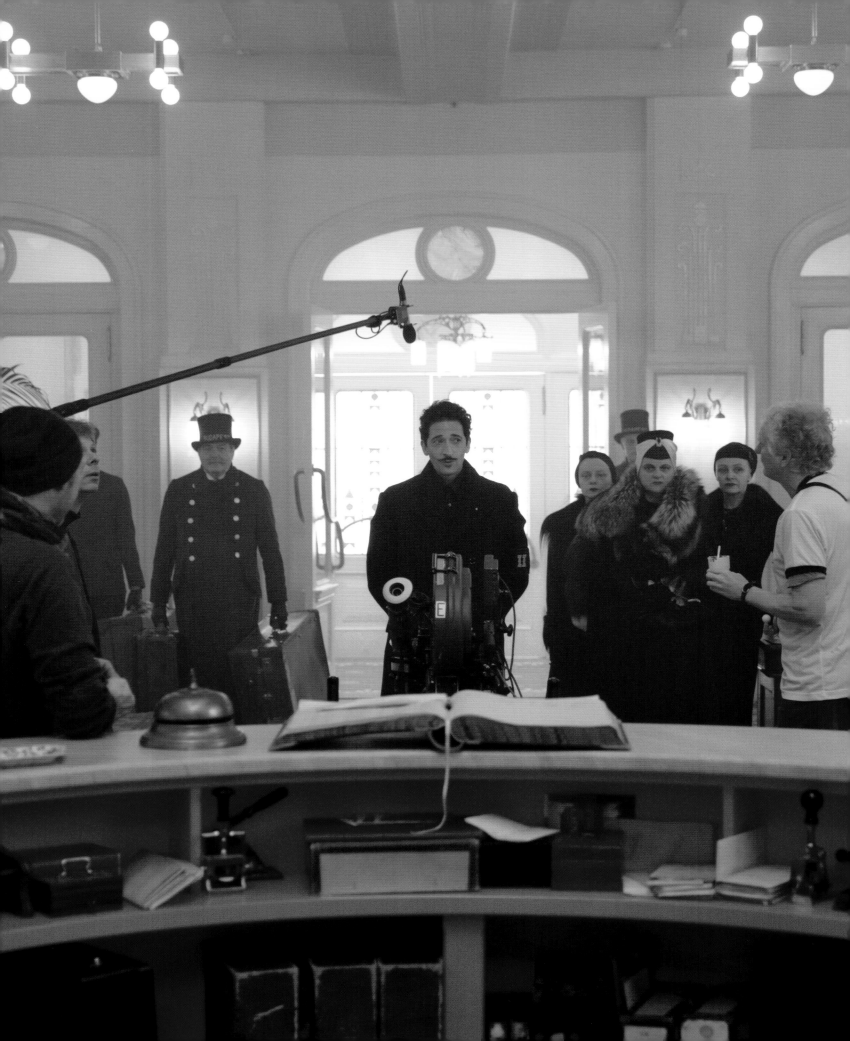

The

第三次对谈

THIRD

Interview

马特·佐勒·塞茨：你是如何决定将哪些情节和对话以外的细节写进剧本中的？

韦斯·安德森：我从前会将更多细节写进剧本里，会把自己知道的一切都写进去。如果有什么关于服装或者布景的详细信息，就会写进去，好让各个部门都能一目了然。

经过一段时间之后，我不再写太多这样的内容，而是尽量只加入对理顺故事情节、勾画角色人设有帮助的细节。我不再把具体音乐写进剧本，除非它对这场戏真的具有重大意义，比如画面中的人物在唱一首额我略圣咏，而且我不会指名要某一首歌曲。

为什么？因为版权所有者可能会在看到剧本之后想："哇，韦斯·安德森一定真的很想要这首歌，我们可以收他一大笔钱"吗？

或者其他人拿到剧本，可能在我们之前就把歌用在了别的电影里。你知道，这就像很多其他事情一样，稍微保守一下秘密并不是什么坏主意。

而且，我不太喜欢在剧本里写摄影指示，因为读起来很无趣。我会时不时写几句"摄影机移动到这里或那里"，但只是因为我只能这样表达，想不出其他办法可以描述了。比如说，你知道《穿越大吉岭》里面有一个镜头，就是你称作"梦幻列车"的那个，观众好像穿过一个个车厢隔间看着这些身处其中的人们。如果不提摄影机，我根本不知道该如何描述这个镜头。还不如直接说清楚这个镜头怎么拍。

你为这部电影写了一种风格独特的旁白。不仅起到推进叙事的辅助作用，还主动参与故事，而且占据了相当大的篇幅。作为一个导演，你很出名的地方在于你一向对事件展开的方式有着相当严谨的规划，你会设计镜头，精准调度摄影机，让它们和叙事产生特定形式的互动。你是如何让各个部分相互配合的？

唔……

我是说，看看你的剧本，不是依照工业标准写成的，读起来反倒像是文学作品。而且，和完成的电影相比，剧本中旁白叙述与动作指示之间的区别更不明显。

我之前说过，剧本写出来就是为了让人阅读。也就是说，我完成剧本的方式更像在写短篇小说。我一直试着为普通读者写剧本，而不是参与电影制作的人，因为拍片时我反正会在现场。

你是指在片场。

是的。我想说的是，我可以选择另一种方式，用和实际拍摄时完全不同的方式来呈现这个故事。有时候，文字归文字，但我到了片场后并不会照章拍摄。大多数情况下，我都会用不同的方式来写剧本，因为若按照拍摄计划一字不差地写出来，不是篇幅过长，就是异常混乱，而我不想让任何读者遭这样的罪。我希望大家阅读剧本时能感受到愉悦。我同样很注重标点符号的使用，这在电影中当然也不会体现出来。

要是你像有些导演一样在拍摄完成后才写旁白，就能轻松地用叙述去配合银幕上的动作；但这部电影却不是如此。你到达片场时就已经知道旁白会是什么样了，对吗？

对。

而且旁白必须和画面配合得天衣无缝。在一些戏里，先是旁白角色说话，比如，"然后他对我说……"，随后摄影机快速横摇拍到实际说出这句对白的角色开口的瞬间。

这样的拍摄是如何完成的？我是指具体该怎样操作？

你知道，默里、裘德、杰森和其他人的角色遇到这种情况时，我们在片场会这样：他们该怎么演就怎么演，我负责念中间插入的旁白，然后他们继续说对白。

你是说，演员站在摄影机前表演，你就站在镜头之外大声念旁白？

是的，但有一场有拉尔夫的戏——我记不得具体是在哪——我本来也准备这样操作。当时在拍这场戏的第一条，拉尔夫说完

174 页图：摄影指导罗伯特·约曼（身穿白色 T 恤的男士）与阿德里安·布洛迪也就是片中的德米特里探讨他进入大饭店的事宜，这场戏也是电影高潮段落开始的标志。

了他的对白，我急急忙忙接下去念旁白，就和以往一样。但拉尔夫突然看着我说："你在做什么呢，亲爱的？"

［马特大笑］

"非得这样吗？就没有其他办法了吗？我们不能靠脑补你的旁白拍这里吗？"

那么你是不是能"靠脑补"先拍，再准确剪辑在一起呢？

拉尔夫是个用词非常精确的人。

不过，确实有一些其他地方我没有给这句或那句台词留足空间，我会想："我们等一下得去剪辑室考虑考虑该怎么补救。"

我们确实也成功补救了。可以这么说，如今我们有数字手段作为备选了。既可以把某一处放慢一点点，细微到感觉不出，也可以把另一处加快一点点。这些事情从前根本无法实现。

你的这种旁白很有趣，因为电影学院和编剧指导书常常教导说"与其描述不如直接呈现"——反旁白的情绪广泛存在。《改编剧本》里还有个不错的笑话就是在调侃这种现象：在一个罗伯特·麦基（Robert McKee）的研讨会上，坐在观众席的笨蛋编剧在旁白里自言自语道："我已经江郎才尽，一文不值……"突然，台上的麦基大喊："……如果你在作品里面使用旁白，老天爷都帮不了你！"从这一刻开始，电影旁白就停下来，此后再也没有出现过。

我很好奇，我们是从什么时候开始在电影里听到这种旁白的？不是只在片头一两句用来引入故事，而是从头到尾贯穿全片的那种。我想不出有什么20世纪30年代的电影用到这类旁白，但是40年代却有很多。你能想到哪部30年代的电影采用了和我们这部影片相似的旁白吗？

我想不到太多。是不是因为当时有声电影刚刚出现不久，人们着迷于聆听电影中角色说话的新鲜感，所以觉得不需要大量旁白呢？

也许他们还没想到可以这么做。当然旁白在新闻纪实片中已经很常见了。但华纳兄弟影业当时拍摄的黑帮片里却没有，在喜剧片或者刘别谦式的影片中同样没有，在好莱坞颁布海斯法典之前的所有影片中都没有。但在黑色电影（film noir）中却出现了，部分传记片中也会出现。*

黑色电影是美国电影界最早一次大规模兴起"主动叙述"（active narration）的时代，能看出旁白的叙述文本与影像之间复杂而持久的相互作用。那种"悲观复杂性"始于20世纪40年代。对我来说，《双重赔偿》是其发展早期阶段的巅峰之作。

但这种旁白同样出现在非黑色电影中。弗兰克·卡普拉（Frank Capra）1946年的作品《生活多美好》的一些段落中就尝试了从头到尾使用旁白叙述。1946年也是采用旁白的黑色电影大量出现的一年。卡普拉的这部电影几乎是事件发生之后讲给别人听的故事，其中甚至出现大量定格镜头，很像纪录片的手法，后来的《好家伙》也是这个路数。我们看着乔治·贝利（《生活多美好》的男主角）的人生像电影一样播放，天使和圣彼得则让画面停下，这样他们就能花点时间讨论下片中发生的事。

我最喜欢的还有一部《彗星美人》，其中的一些段落旁白密集到

简直像是有人坐在身边给你读故事。不过，我认为你说得对，20世纪30年代确实是一个百花齐放的时期。

我就这一点说了这么多，是因为我很想知道你对"与其描述不如直接呈现"这个守则的看法。

确实在某些电影中，你能察觉到旁白的使用明显是为了修正剧本的问题。但如果旁白本身写得足够好，而且从一开始就是整部电影构想的有机组成部分，情况就完全不同了。

斯坦利·库布里克的电影中有大量绝佳的旁白创作范例。他的那一版《洛丽塔》选择亨伯特·亨伯特作为故事的讲述者，他的声音就是电影的旁白，而他同时也是原著的叙述者，小说正是采用第一人称视角写的。另一部影片《致命》中，精妙的旁白则明显出自一位并未亲身参与故事的叙述者。

是啊。第三人称超然叙述（third-person detached narration），如同事件尘埃落定后听人读的犯罪报告。

在《巴里·林登》中还出现了第三人称分离旁白的另一种形态。而《发条橙》则是第一人称叙述又一次伟大的变奏。《全金属外壳》中，有一些迈克尔·赫尔（Michael Herr）撰写的第一人称旁白。赫尔也给《现代启示录》写了旁白，那无疑是史上最佳。

《现代启示录》的旁白有种雷蒙德·钱德勒（Raymond Chandler）的感觉，一些地方简直像一部名为"菲利普·马洛去越南"的小说。比如"在战场上指控人谋杀，就好像在印第安那500大赛赛车场里开超速罚单。"

科恩兄弟的旁白一贯很出色，有时候还相当令人意外。《谋杀绿脚趾》的叙述者看似超脱于事件之外，结果他竟然是一个真实人物，还在影片中登场了。天知道他是怎么出现的，但他就这么出现了。《影子大亨》的旁白也类似，但叙述者直接参与故事的程度更高。

你在《月升王国》里也用了类似的手法——鲍勃·巴拉班饰演"舞台导演"角色。一开始，他看似游离于整个故事之外，但几场戏过后就加入进来。

《谋杀绿脚趾》和《影子大亨》这两部片的旁白概念非常类似。《血迷宫》跟它们也有点像，是不是？《血迷宫》的旁白是哪个角色负责的？

是M.埃梅特·沃尔什（M. Emmet Walsh）的角色，维瑟。那个私家侦探。

M.埃梅特·沃尔什本人给整部片配了旁白。

可能是角色的在天之灵在对观众讲故事吧。

和《日落大道》的旁白是一样的思路。

你提到的《洛丽塔》《巴里·林登》《致命》和其他库布里克导演的电影中，都出现了主动参与故事的、动态的旁白。这样的旁白，有的能向观众提供观影过程中漏掉的零散信息，有的能提供对影片更为深入，甚至全然不同的解读。有些电影的旁白用于引导你理解眼

* 影评人、电影史学家大卫·波德维尔有话说：马特和韦斯对旁白的介绍完全正确。我们一般概念中的旁白确实形成于20世纪40年代。旁白能够或明或暗地引领叙事，让观众在不同角色的故事之间快速转换，这一点他们说得尤其正确。莎拉·科兹洛夫（Sarah Kozloff）撰写的《隐形讲述者》是电影旁白叙事研究领域最好的一部著作，她援引了大量早期1940年代影片为例，它们充斥着旁白。在20世纪30年代，电影旁白非常罕见，我认为部分原因在于那时人们追求尽量让声画精准地同步。但我仍能想到两个重要的例外：一是威廉·K.霍华德（William K. Howard）执导、普雷斯顿·斯特奇斯（Preston Sturges）编剧的《权力与荣耀》，另一部则是萨卡·圭特瑞（Sacha Guitry）执导的《骗子的故事》，标准收藏（Criterion Collection）曾经发行过。再向前追溯，1920年代的影片很少出现整部影片配有人声"旁白"的情形，但由于声画同步尚未实现，旁白主要通过字幕卡呈现。某种程度上，《卡里加里博士的小屋》中已经出现了连续的解说：弗朗西斯这个角色采用故事中套故事的手法为我们讲述了主要情节（这与《布达佩斯大饭店》的叙事模式类似）。"字幕卡叙事"最著名的范例也许当属1921年的影片《幽灵马车》，这部由维克多·舍斯特伦（Victor Sjöström）执导的电影同样有着嵌套的故事格局。

但在无声电影中，观众不会觉得旁白十分冗长，至少和在有声电影中的感受全然不同。在无声电影中，影像的出现会不停打断叙述。

旁白的迷人之处在于，你无需证明它是一个人在对另一个人讲故事。它可以是全然主观的（比如"我记得……"），或者现在常见的与观众直接对话——比如《甜心先生》的开场，《小贼、美女和妙探》全片，或者任何一集《法网擒凶》，这部剧集深受韦斯和马特在后边谈及的库布里克《致命》的影响。而到了1950年的《彗星美人》时，观众看到和听到的各方观点由旁白引导，极为复杂地交织在一起。［这种复杂性部分可归因于片厂老板达里尔·F.扎努克（Darryl F. Zanuck）强迫导演及编剧约瑟夫·L.曼凯维奇（Joseph L. Mankiewicz）对影片进行的大幅删减。］

对我来说这个话题很有意思的另外一点在于，旁白叙述手法为何与层层嵌套的故事形态如此相得益彰，这

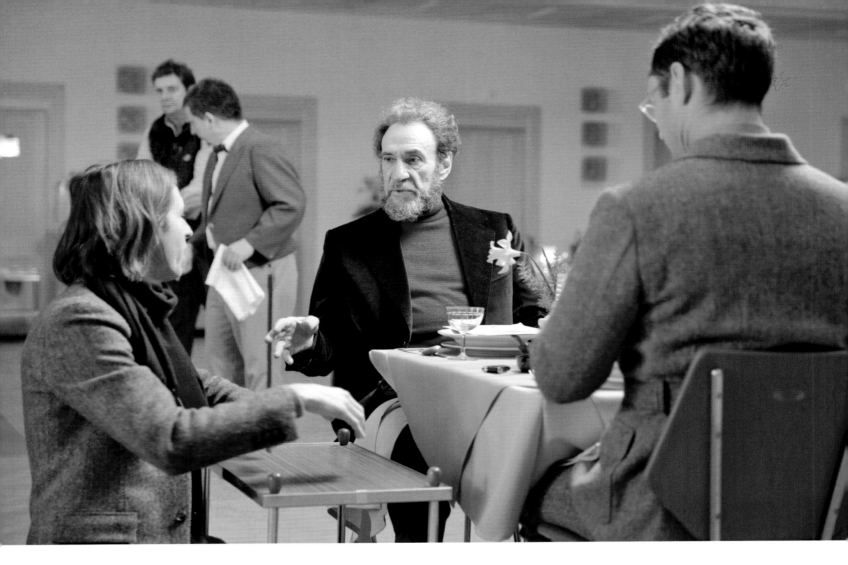

种结构可能变得极其繁复，例如皮埃尔·保罗·帕索里尼的《一千零一夜》或者 1940 年代电影中的嵌套闪回（embedded flashback）。韦斯从茨威格那里学到的是，嵌套故事（embedded story）技术具有强大的力量，每一层故事中都用一批不同的演员，比闪回（flashback，也有类似嵌套故事的功能）的效果更加独立。[1]

[1] 波德维尔对韦斯·安德森《布达佩斯大饭店》中画幅变化的解析，可见第 236 页。

** 古斯塔夫先生（旁白）：礼宾男孩是什么？礼宾男孩毫不引人注意，又无处不在。他记得所有人的好恶，能预见客人的需求，甚至早在客人意识到自己有这项需求之前。最重要的是，礼宾男孩必须谨慎，多么谨慎都不为过。

本页图：韦斯·安德森指导 F. 默里·亚伯拉罕和裘德·洛在 1968 年晚餐场景中的表演。

前的画面——为电影定下清晰的基调。另一些电影的旁白则反而使你对银幕上的种种产生更加复杂的心理活动。

库布里克对《洛丽塔》的改编就是上述第二种类型旁白的范例。如果听不到詹姆斯·梅森（James Mason）在画面之外朗读小说片段的声音，这也许就是一部截然不同的电影了。不仅幽默感会流失，整体感觉也只剩下花哨与庸俗。

希望我没有记错，印象中我在构思《布达佩斯大饭店》时，部分灵感就来自于詹姆斯·梅森的《洛丽塔》旁白。大概正是出于这个原因，我这部影片中负责旁白的角色也是英国人。一想到《洛丽塔》中的詹姆斯·梅森，裘德就进入了我的脑海。

而且我早就想和裘德合作。不久前我刚看过他在舞台剧《亨利五世》中的表演。他在剧中非常出色。他还主演了史蒂文·索德伯格（Steven Soderbergh）的《副作用》。你看过吗？

看过。这是一部被严重低估的电影。

裘德在片中的表演也很精彩。

总而言之，在《月升王国》中，旁白所做的只是告诉观众："有些信息我们希望你能了解，这只是传达方式的一种。"一切都是为了将故事快速推进到下一场戏。

但在这部电影里，我想尝试斯蒂芬·茨威格式的手法：一个人遇到了另一个人，后者将为他讲述一个故事，于是展开一段故事。

一旦电影有了负责叙述的角色，使用旁白的可能性就变得很高。就这部影片来说，我们有好几个不同的旁白层次和相当古怪的旁白分支。

有的段落中，我觉得拉尔夫也担任了旁白的工作。比方说古斯塔夫先生给泽罗上课那里，他有一段伴随蒙太奇的旁白。

是的，一种以对话作为旁白的手法。我喜欢称之为"隐性旁白"**。

所有的这些旁白讲述者都赋予了电影极其迷人的气质。旁白之中包含着旁白，层叠嵌套。

我总是想到影片开场的一系列镜头，一个年轻女子走到一座雕像前，这座雕像的原型写了你接下来即将看到的故事，而这个故事又是别人转述给他的。最终影片也结束在这个年轻女子这里。

第二次看这部电影时，我再次想起了结尾的镜头，当时我自问：我们从这个镜头里看到的究竟是什么？在我看来，电影结尾这组让人激动万分的、解开套娃结构的镜头才是整部电影的关键所在——故事里的故事里的故事里的故事，层层叠叠在眼前铺展开来。我们看到的是发生在泽罗身上的故事，对他来说这一切都极其私人，但就经过和情感而言，无比真实。你明白我的意思吗？但同时，故事又经历了一次次转述，直至最终成为传奇。年轻女子手拿着书，抬头仰望着雕像。我觉得这个瞬间以一种奇特的方式解释了整部电影的风格调性：最终它离寓言仍有一步之遥。你呈现出来的正是这样的过程。

但全片又全无说教意味。角色们奔跑、攀爬、跳跃、躲藏，搬着一堆把脸都遮住的糕点盒。非常疯狂，但他们头顶也盘旋着挥之

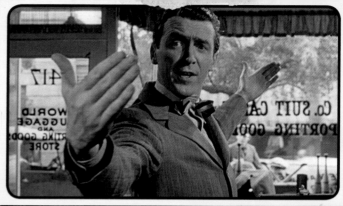

The Cine-Star™ VOICE·OVER SERIES #1

The Cine-Star™ VOICE·OVER SERIES #2

#1 DOUBLE INDEMNITY (1944)

《双重赔偿》

导演：比利·怀尔德

剧本：比利·怀尔德、雷蒙德·钱德勒，改编自詹姆斯·M.凯恩的同名小说

叙述者：沃尔特·内夫（弗雷德·麦克默里饰）

叙事功能：

在事件发生后，用于解释内夫帮菲莉斯·迪特里克森（芭芭拉·斯坦威克饰）杀害丈夫的计谋如何逐渐失控。

旁白示例：

沃尔特：那是个炎热的午后，我仍记得整条街上弥漫的忍冬花气息。而我又怎么会知道，有时候这般芬芳扑鼻的也可能是谋杀的气味？

Cine·Star™

#2 IT'S A WONDERFUL LIFE (1946)

《生活多美好》

导演：弗兰克·卡普拉

编剧：弗朗西丝·古德里奇、艾伯特·哈克特、弗兰克·卡普拉、乔·斯沃林创作补充戏份，故事创意来自菲利普·范·多伦·斯特恩

叙述者：克拉伦斯·奥伯蒂、天使约瑟夫（约瑟夫·格兰比饰）及年长天使（莫罗尼·奥尔森饰）

叙事功能：

为天使克拉伦斯（亨利·特拉弗斯饰）干预存贷款经理乔治·贝利（詹姆斯·斯图尔特饰）的行动设下背景，后者抑郁到试图自杀。

旁白示例：

克拉伦斯：嘿，那是谁？

约瑟夫：那是你的麻烦，乔治·贝利。

克拉伦斯：他怎么是个孩子？

约瑟夫：那是他12岁的时候，1919年。这时发生了一件你之后必须记起来的事。

Cine·Star™

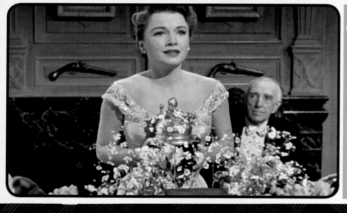

The Cine-Star™ VOICE·OVER SERIES #3

The Cine-Star™ VOICE·OVER SERIES #4

#3 ALL ABOUT EVE (1950)

《彗星美人》

导演：约瑟夫·L.曼凯维奇

编剧：约瑟夫·L.曼凯维奇

叙述者：艾迪生·德威特（乔治·桑德斯饰）和凯伦（切莱斯特·霍尔姆饰）

叙事功能：

回顾性点评伊芙·哈林顿（安妮·巴克斯特饰）在纽约戏剧界的崛起。

旁白示例：

艾迪生：对你们这些既不读剧本、也不上剧院看戏、更不听独立电台节目，或者完全不谙世事的人，我也许有必要做一下自我介绍。我名叫艾迪生·德威特。剧院是我的故乡。在剧院，我既不是苦工也不是舞者。我是一个剧评人和评论家，我是戏剧界必不可少的存在。

Cine·Star™

#4 SUNSET BOULEVARD (1950)

《日落大道》

导演：比利·怀尔德

编剧：查尔斯·布拉克特、比利·怀尔德、小D.M.马什曼

叙述者：乔·吉利斯（威廉·霍尔登饰）

叙事功能：

旁白乔·吉利斯在死后解释自己最终成为过气明星诺尔玛·德斯蒙德（葛洛丽亚·斯旺森饰）宅邸游泳池上一具浮尸的前因后果。

旁白示例：

乔：这就是进门的地方，回到泳池边，我一直都梦想拥有这样的泳池。现在天际拂晓，他们一定已经给我拍了上千张照片。他们还从花园里找来好几把修枝镰刀来打捞我……动作相当温柔。真有意思，你一死，人们就会变得如此温柔。

Cine·Star™

#5 THE KILLING (1956)

《致命》

导演：斯坦利·库布里克

编剧：斯坦利·库布里克、吉姆·汤普森（对白），改编自莱昂内尔·怀特的小说《金盆洗手》

叙述者：旁白者（阿特·吉尔摩饰）

叙事功能：

计划抢劫赛马场的盗贼满怀热情却遭遇困境，俯视一切的宇宙却只展现出彻头彻尾的冷漠，旁白便在此之间创造出一种极具讽刺意味的超然感。旁白用语大体非常平淡，没有过多感情色彩，听起来像是一则报纸的摘录，或者来自某本海明威的小说。

旁白示例：

旁白者：九月最后一个周六下午 3 点 45 分整，马文·昂格尔，也许是赛马场或百上千的观众中唯一一个对第五场比赛毫无兴奋之情的人。他对赛马没有丝毫兴趣，并且终生对赌博深恶痛绝。然而，他在第五场比赛的每匹马身上都下了 5 美元的赌注。他当然知道这个相当独特的下注方式很有可能会带来损失，但却对此毫不在意。因为他想，和整场赛马的巨额奖金比起来，二三十美元的损失又算得了什么呢？

#6 HIROSHIMA MON AMOUR (1959)

《广岛之恋》

导演：阿伦·雷乃

编剧：玛格丽特·杜拉斯

叙述者：她（艾玛纽艾·里瓦饰）

叙事功能：

反映（对历史或个人）产生巨大影响的过往事件带来的肉体与情感冲击，语言却无力表达。

旁白示例：

她：我怎能知道这座城市生来就适合恋爱？
又怎能知道你天生就适合我的身体？
你真好，如此美妙。你真是太好了。
突然之间，一切慢下来。
多么甜蜜。
你不可能明白。
你毁灭了我。

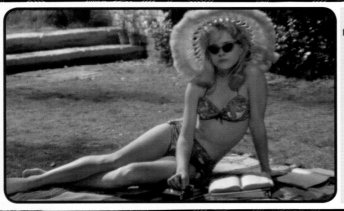

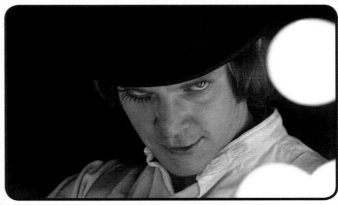

#7 LOLITA (1962)

《洛丽塔》

导演：斯坦利·库布里克

编剧：弗拉基米尔·纳博科夫／斯坦利·库布里克（演职员表未署名），改编自弗拉基米尔·纳博科夫的同名小说

叙述者：亨伯特·亨伯特教授（詹姆斯·梅森饰）

叙事功能：

帮电影设置与小说同样的第一人称叙事，在现实发生的荒诞事件和叙述者对其浪漫化的描述中间制造出一种不安气氛。

旁白示例：

亨伯特：也许，让我疯狂的是这个早熟少女身上的双重性质，在我的洛丽塔身上，混合着梦幻般柔和的孩子气和令人畏惧的俗媚。我知道继续写这日记的行为只可谓疯狂，但这么做给了我一种奇特的刺激，而且只有一个心怀爱意的妻子才能辨认我的蝇头小字。

#8 A CLOCKWORK ORANGE (1971)

《发条橙》

导演：斯坦利·库布里克

编剧：斯坦利·库布里克，改编自安东尼·伯吉斯的同名小说

叙述者：亚历克斯（马尔科姆·麦克道尔饰）

叙事功能：

将观众拉入片中嗜好杀人的恶棍团伙，成为主角的同谋。

旁白示例：

亚历克斯：突然，我明白了自己不得不做的事，还有我一直想做的事。那就是杀死我自己，一了百了，离开这个邪恶而残忍的世界，永不回头。一瞬间的痛苦，也许吧，之后便是长眠，永远、永远的长眠。

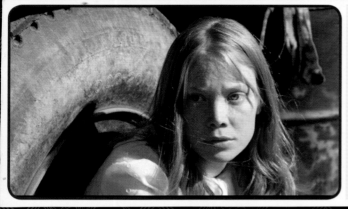

#9 BADLANDS (1973)

《穷山恶水》

导演：泰伦斯·马力克

编剧：泰伦斯·马力克

叙述者：霍利·萨吉斯
（茜茜·斯派塞克饰）

叙事功能：

为精神错乱拾荒者基特·卡鲁瑟斯（马丁·辛饰）和他尚在青春期的女友嗜血狂暴的故事增加了一层讽刺色彩。起初霍利描述两人关系时使用的都是浪漫小说般自欺欺人的词语；最后，她变得更加"成熟"，但却从未正视自己一直以来参与的恐怖行为。

旁白示例：

霍利：我们在日落时分出发，一路向萨斯喀彻温山脉进发，那里是基特心中的魔法之地，任何律法都无法触及。他现在比任何时候都更需要我，但有些东西渐渐成为我们之间的阻碍。我不再把注意力放在他身上，而是坐在车里看着地图，用舌尖在上颚一个字母一个字母地拼写出完整的、但根本没人能读到的句子。

#10 BARRY LYNDON (1975)

《巴里·林登》

导演：斯坦利·库布里克

编剧：斯坦利·库布里克，改编自威廉·梅克皮斯·萨克雷的同名小说

叙述者：旁白者（迈克尔·霍尔登饰）

叙事功能：

赋予影片一种超脱的全景视角，同时点评萨克雷笔下角色的混乱与狡诈。叙述采用第三人称方式展开，直接摘录原书语句。冰冷的超然常常与银幕上角色的热烈情绪与痛苦挣扎形成鲜明对比。

旁白示例：

旁白者：绅士们也许会谈论骑士的年代，但也别忘了骑士所率领的那些庄稼汉、偷猎者和扒手。正是借助这些可悲工具之手，你们伟大的勇士和国王才得以完成他们在世间的肮脏杀戮。

#11 APOCALYPSE NOW (1979)

《现代启示录》

编剧：约翰·米利厄斯、弗朗西斯·科波拉*，改编自约瑟夫·康拉德的小说《黑暗之心》

叙述者：本杰明·L.威拉德上尉（马丁·辛饰）

*越战回忆录《简报》的作者，记者迈克尔·赫尔，在后期制作中撰写了威拉德上尉的旁白。

叙事功能：

追求一种20世纪版本约瑟夫·康拉德小说《黑暗之心》的感觉，一个层层嵌套、（透过威拉德之口）向其他人讲述的故事。

旁白示例：

威拉德：他们会因此提拔我为少校，而我甚至早就不在他们的狗屁军队里了。人人都希望我下手，尤其是他自己。我觉得他似乎就在那里，等着我去解除他的痛苦。他只想死得像个军人，昂首站立着，而不像那些没用的可怜虫和被遗弃的叛徒。就连丛林也想让他死，它才是一直以来真正的主人。

#12 WINGS OF DESIRE (1987)

《柏林苍穹下》

导演：维姆·文德斯

编剧：维姆·文德斯、彼得·汉德克，理查德·赖廷格亦有贡献

叙述者：数不胜数

叙事功能：

尽管电影中存在着大量直接旁白，但同样也出现了我们所说的"隐性旁白"：天使偷听并评论着住在柏林这座分裂城市的人们的想法，他们四下散落的思绪和顿悟织就了一幅诗意的画卷。

旁白示例：

丹密尔（布鲁诺·甘茨饰）：

当孩子仍是孩子，

他对任何事物都没有观点，没有习惯，

他时常盘腿而坐，突然奔跑，

额前飘荡着蓬松的发卷，

拍照时也不会扭捏作态。

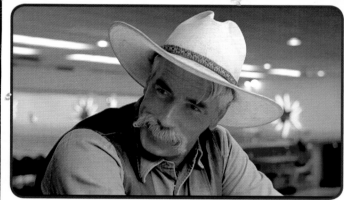

The Cine·Star™ VOICE·OVER SERIES #13

The Cine·Star™ VOICE·OVER SERIES #14

#13 (1990)

《好家伙》
导演：马丁·斯科塞斯
编剧：尼古拉斯·皮莱吉、马丁·斯科塞斯，改编自皮莱吉的小说《自以为聪明的人》
叙述者：亨利·希尔（雷·廖塔饰）及凯伦·希尔（洛兰·布拉科饰）

叙事功能：
亨利的旁白是对一个帮派成员充满怀念的生平概述。他走出一场联邦审判证人席并对镜头说话时，我们意识到他的旁白原来是进入证人保护计划前前给政府特工的证词。他洋洋得意、置身事外的语气有时与画面中他面对残忍暴行表现出的震惊形成极有趣的对比。故事主要由亨利讲述，但妻子凯伦中途加入，带来了截然不同的视角。斯科塞斯后一部《赌城风云》将出现多位叙述者的旁白。

旁白示例：
亨利：只需一通电话就能搞定我想要的任何东西。免费的汽车、遍布全城的十几间可供躲藏的公寓。每周末我都赌个两三万，赌赢了就把钱在一周内挥霍一空，赌输了就去借高利贷还给赌注登记人。

#14 (1998)

《谋杀绿脚趾》
导演：乔尔·科恩
编剧：伊桑·科恩、乔尔·科恩
叙述者：陌生人（萨姆·埃利奥特饰）

叙事功能：
把"督爷"（杰夫·布里吉饰）的无脑历险当作神话讲述，这还是在叙述者能够顺着一条思路从头到尾说清楚的时候。这位陌生人在影片开始时作为画外音存在，但后期本人出现在银幕上，既没有提前预警，而且说实话，也没有任何明确的理由。

旁白示例：
陌生人：有时候，有一个人，好吧……他是个独一无二的人。他自然而然地存在着。那就是洛杉矶的"督爷"。即使他是个懒鬼，"督爷"可是千真万确的懒。他很有可能是全洛杉矶都最懒的家伙，足够让他有资格参加世界懒汉大赛。但有时候，有一个人……有时候，有一个人……哎哟。我的思路断了。但是……哎哟，该死。我介绍他介绍得够多了。

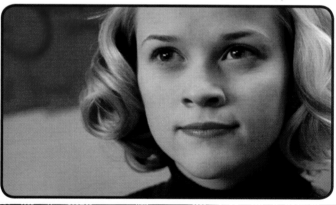

The Cine·Star™ VOICE·OVER SERIES #15

The Cine·Star™ VOICE·OVER SERIES #16

#15 (1999)

《校园风云》
导演：亚历山大·佩恩
编剧：亚历山大·佩恩、吉姆·泰勒改编自汤姆·佩罗塔的同名小说
叙述者：校长吉姆·麦考利斯特（马修·布罗德里克饰）、学生特蕾西·弗利克（瑞茜·威瑟斯彭饰）、保罗·梅茨勒（克里斯·克莱因饰）和坦米·梅茨勒（杰西卡·坎贝尔饰）

叙事功能：
展现深陷校园选举丑闻的各个主要角色互相冲突的动机和观点。叙述以离散的片段形式出现在假纪录片般的故事中。一个具有喜剧色彩的尴尬定格通常预示一个叙述者向另一个叙述者过渡。

旁白示例：
特蕾西：亲爱的耶稣我主，我并不经常与您对话向您索求，但现在您真的得帮我赢下明天的选举，因为这本就该属于我而不是保罗·梅茨勒，想必您也一清二楚。是您神圣的手让坦米·梅茨勒被取消了资格，现在我求您帮助我一次，送我上任，使我能让您的意旨行在地上，如同行在天上。阿门。

#16 THE NEW WORLD (2005)

《新世界》
导演：泰伦斯·马力克
编剧：泰伦斯·马力克
叙述者：波卡洪塔斯（考莉安卡·基尔彻饰）、史密斯上尉（科林·法瑞尔饰）、约翰·罗尔夫（克里斯蒂安·贝尔饰）及其他人

叙事功能：
如同深深影响了马力克的《广岛之恋》，本片的旁白也精准地表达出角色挣扎着想去理解复杂性远超语言范畴的经验时产生的汹涌情感。《细细的红线》之后，马力克开始偏好多角色的旁白。

旁白示例：
波卡洪塔斯：母亲，你身在何处？天空之上？云之彼端？海洋深处？让我看看你的面容。给我指引。我们上升……我们上升。我如此害怕自己，他让我这样感觉。若无法靠近你，生命还算什么？他们怀疑过吗？噢，那将给予你之物。你给予我，我将对你忠诚。绝无二心。再也不是两颗心。一颗心，一颗心，那是我……是我。

不去的死亡威胁。

这部电影，确实有一点奇怪。起初节奏相当缓慢，但一眨眼间又变得飞快，并且接下来的展开都非常非常迅速，但随后，如同之前变快一样，又突然之间慢下来。默里·亚伯拉罕和裘德·洛出场的过渡戏简直就像另一部电影。就是说，它们甚至有两种完全不同的节奏。

　　电影也比我想象中更加血腥一些。我写剧本时并没有注意到其中出现了多少砍断的手指和挥舞的刀枪。但在巴黎试片时，

我们邀请了一位朋友，他带了女儿一起去，她边看边不停遮住眼睛。我们这才意识到："这对莉莉来说太暴力了！"我之前根本没有往这个方面想过。我觉得片中血腥的元素是为了搞笑。我现在可以理解，为什么一个面带尖叫表情的女性头颅被人揪着头发提起来会让人恐慌，但当时我并未期望观众会用十分严肃和沉重的心态去看待它。

这部电影确实血腥，但它是《鬼玩人2》那样的血腥。你并不会指望观众看着它发出"人性啊人性！"的感叹。它唤回了你从《了不起的狐狸爸爸》中提炼出的罗尔德·达尔（Roald Dahl）式的幽默。观众不应该在看到狐狸爸爸的尾巴被做成领带时感到恐惧，这只是一个病态的小笑话。

　　我喜欢你在 The Wes Anderson Collection 一书中谈及那部影片时所说的话，你说把狐狸爸爸的尾巴一枪打断是罗尔德·达尔的主意，但你的电影增加了让它成为领带的一笔。"这是我们的合作成果"。

没错。

我们再说回斯蒂芬·茨威格。不妨也来定义一下你和他的"合作关系"，姑且也用这个表述。你还记得什么时候第一次读茨威格的作品吗？

我想我一定在什么地方读过他的作品，但具体记不太清楚了。然后，好多年前，我在巴黎的一家书店里偶然见到了他的作品，

本页上图：在电影序幕中位于卢茨老公墓的作家雕像。

本页左下图：《布达佩斯大饭店》剧本的联合执笔者雨果·吉尼斯创作的斯蒂芬·茨威格小漫画。

本页右下图：斯蒂芬·茨威格的半身像，位于法国巴黎市内的卢森堡公园（Jardin du Luxembourg）。

183 页图：三幅《布达佩斯大饭店》剧照。上图是一张艺术品目录页，德米特里意识到《拿苹果的男孩》从平时摆放的位置——卢茨城堡书房的壁炉上方——失窃时正在阅读它。中图是 Two Lesbians Masterbating，这幅占据失窃画作位置的替代品，由制片方委托里奇·佩莱格里诺（Rich Pellegrino）绘制，他此前曾经创作过韦斯·安德森主题的同人艺术作品。下图是古斯塔夫先生（拉尔夫·费因斯饰）模仿《拿苹果的男孩》画中人物造型（"看出我们的相似之处了吗？"）。

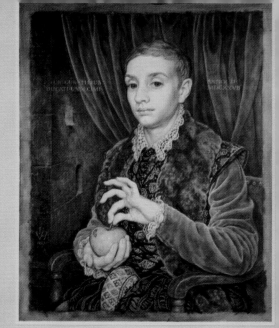

Lot 117

"Boy With Apple"

<small>Johannes van Hoytl the Younger</small>
(1613-December 1669)

Van Hoytl, native son of the Murkish Low-lands, worked his bright pigments in slowest solitude. Remarked especially for his light and shade; and his attraction to the lustrous and the velvety. Extremely unprolific and therefore a financial failure, he nevertheless produced perhaps a dozen of the finest portraits of the period.

A RARE AND IMPORTANT VAN HOYTL

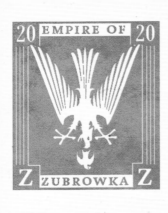

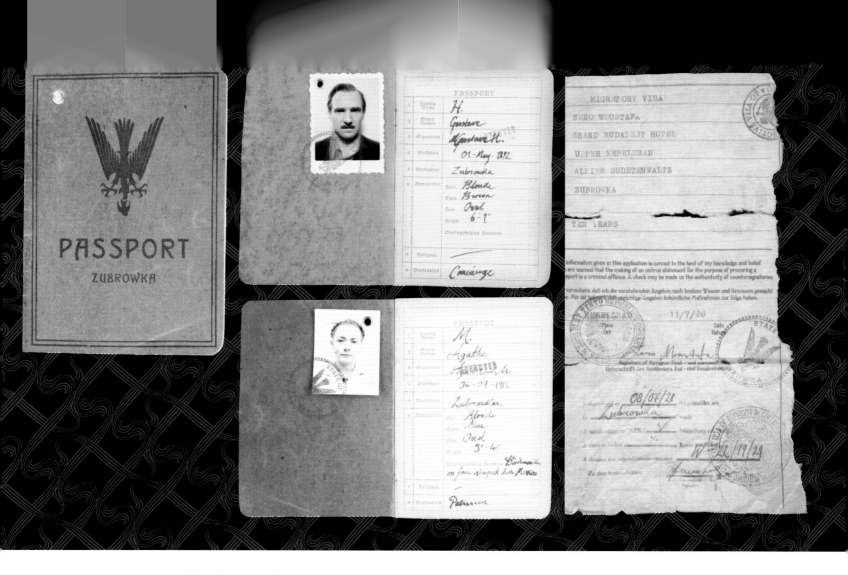

184 页及本页图：祖布罗卡邮票、国旗以及政府颁发的身份证和旅行许可文件，由《布达佩斯大饭店》的美术部门设计创作。电影中这个虚构的国家名称随兴地取自一种波兰野牛草伏特加，该酒的历史可以追溯到 16 世纪。而（184 页左下图）纳粹党卫军或简称 SS 部队的标识，与（184 页中下图）韦斯·安德森最初设计的锯齿部队标记，以及（184 页右下图）最后出现在影片中的锯齿部队旗帜图案类似。

便翻开读了几页。我几乎立刻爱上了他的文字。

《心灵的焦灼》是我读的第一本。起初我想干脆就改编这本书吧，把它拍成电影。但随着读过的茨威格作品越来越多，我开始感觉到："我对他的作品有了一种整体上的把握。"

他文笔的质感和他讲述的故事形态给你留下了什么样的印象？

我首先想到的一点是，我喜欢他引读者进入《心灵的焦灼》这本书的方式：一个人遇到一个神秘的陌生人，陌生人向他讲述了自己的故事。他在很多短篇小说中都采用过类似的手法。这几乎是他的默认模式。

我有一张还没写完的茨威格故事列表，其中所有故事都以这种方式展开：或是由某人口头讲述另一个人的故事，或是像《一个陌生女人的来信》那样，通过一封抵达某人家中、未具寄件人姓名也未附回信地址的神秘信件讲故事。这样的故事多得数不胜数。

这种讲故事的手法又回到了我们在 The Wes Anderson Collection 中探讨的话题，一个围绕故事搭建起一个框架的想法。你用《布达佩斯大饭店》这部电影实践了这一想法，一方面在文本层面，让角色为我们讲述故事来构建框架；另一方面则通过改变画幅比例，构建视觉上的框架。

有一点我们应该来谈谈：画幅。你已经在画面中标明日期，也采用不同年代的美术设计呈现出视觉差异，所以，理论上来说，改变画幅并不是必需的。

确实如此。角色已经向观众点明了故事中的相对位置。而从一

个年代向另一个年代切换时，也安排了各种不同的视觉提示，要是能再不动声色一些就更好了：色彩及其处理方式不仅仅表现衰败，还有衰败带来的影响，以及与之相关的一切。画幅的变化，说真的，只是为了好玩。因为我觉得这么做会很有趣。而且，我一直想拍一部 1.33：1 学院比例的电影，这部电影正好是个机会。

为什么古斯塔夫死亡前的一段是黑白的？我不记得电影里是否还有其他黑白的部分，你说有吗？

我想没有了，除了几张黑白照片。那是唯一一个黑白镜头。我不太想深入分析这么做的原因。还是换个话题吧。

你有没有读过罗尔德·达尔的一本叫作《亨利·休格》的书？

当然啦！《亨利·休格的神奇冒险和六个故事》。我小时候怕死这本书了。

这是一本很奇怪的童书。我提起它的原因是，和茨威格一样，它也拥有层层嵌套的故事结构，茨威格是一本书中套着另一本书。这是一个故事中套着一个又一个故事。在那个篇幅较长的故事里，有许多位于不同层级的叙述者。

《心灵的焦灼》正是以这种方式一下搅住了我。那是一个特别奇怪又饱含力量的故事。他优美的笔触描摹的不仅是身处骑兵团的经历，也是身处整个奥匈帝国的感受。他写的是一个我

知之不详的时代和地点，而文字让人仿佛身临其境。

而且他对那个时代和地点的解释非常简洁而诗意。

《心灵的焦灼》甚至开始于这样一段注解，大概是："了解一个军队长官的规矩，那个时期军旅生活的规矩，是一件至关重要的事。"***书里真的有一段介绍性的注释说了类似的内容。

随后茨威格继续在读者眼前展开一张巨细靡遗的列表，像一种带注释的叙述。

在他的引言里？

不，只是大体上而言，列表随着整个故事的进行而展开。

我逐渐注意到这一项特质，在茨威格几乎所有作品中都十分突出。他绝对是一位列清单的大师。

有意思。给我举个例子。

嗯，在他的回忆录《昨日的世界》中就有一个。我标记的这个部分，他带你踏上一场维也纳人类学探访之旅。他用了一大段来谈咖啡馆，称它是"一种别具一格的机构"以及"民主俱乐部"，入场费仅仅是一杯咖啡而已。随后他继续罗列了一系列可以在咖啡馆做的事：讨论、写作、玩牌、收取信件、阅读提供的各类报刊等。他写道："一家较为上档次的维也纳咖啡馆里，必然摆放着维也纳所有的报纸，不仅如此，还有整个德意志国的报纸，以及来自法国、英国、意大利、美国的报纸，再加上各类文学艺术杂志。"

之后，在下一段里，他又分门别类地详述了在维也纳咖啡馆里开展的各种智力竞赛，描述了人们如何竞相发言，看谁能引述最被低估的无名哲学家作品。

是这样啊。

茨威格这个人，似乎很热衷于当一位分类学家呢。

他在谈论一个与当下身处其中写作的世界截然不同的世界。他描述着那些刊物，尤其是维也纳的刊物。它们不像报纸，反而更像每日文艺杂志。这些出版物里囊括了哲学论述、短篇小说和诗歌。每天早上被送到你门口的就是这样的读物。但这不是对新鲜事物的迷恋，而是对旧日事物的迷恋。

我喜欢他在《昨日的世界》里描述学生的方式：流连咖啡馆的年轻人，争强好胜。一个人大声谈论尼采，另一个就声称尼采根本是明日黄花，转而鼓吹起克尔凯郭尔的理论。要是能够读到大家认为无从获取的资料，说话都会带上胜利者的调亢。和《失态排行榜》里那些洋洋自得的唱片店发烧友几乎一模一样，不过这里他们热衷的是哲学。

没错。而且他书中有一处说到，热门活动一夜之间变成了体育运动。****他觉得自己描述的这种对于体育文化突如其来的兴趣，与民族主义息息相关，或者说伴随民族主义的兴起而产生。他说在那个时候，世界分成了不同的阵营，而在艺术家之间却并非如此——即使艺术家之间原本也存在竞争关系。他认为人们这样拉帮结派、各谋其是的做法完全不符合艺术的本质，毕竟艺术家原本的理想是跨越国界和文化的藩篱。在茨威格看来，

对竞技运动和民族主义突如其来的热衷，正是世界走向终结的开端。

至少我觉得，《昨日的世界》也可以是《布达佩斯大饭店》的另一个片名。它如此热于回望过去，并对……这样说吧，不是世界客观的存在，而是个人对旧日世界的一种选择性印象，以及他从过去携带到现在的所有记忆与情感加以解释，说到底，它们只是一堆碎片。

你有没有读到茨威格写自己的收藏爱好？你有没有印象？我想他终究还是在《昨日的世界》中花了一些篇幅来谈论这项爱好的。但是你也知道，他对于收集手稿和乐谱十分热衷。他是一位大收藏家。

是的。其实，茨威格在各种虚构作品中把自己的这一部分投射到角色身上了：一种收藏家的心态。茨威格在笔下几近狂热地分类某人公寓中的物件，或者衣柜里的服装和饰品时，你就能觉察到这种心态。

在他逃离奥地利时，内心充满了巨大的失落感，因为他必须丢弃自己的收藏品。

似乎他的角色也总在逃离。他们逃离历史、战争，以及很多情况下，逃离个人层面的灾难。他们通常不得不在夜色掩映下悄然离开，几乎不提前告知任何人。

《变形的陶醉》（或译《邮局女孩》）中有非常相似的情节。书的结尾部分就是这种形式。这是他较晚期的一部作品。

你读过《情感的迷惘》吗？

是学生、老教授和教授的年轻妻子那本吧。

对，那位妻子和学生，也就是我们的叙述者相爱了。

《情感的迷惘》很不错。主角在柏林上学，沉迷花天酒地的生活，后来他的父亲来看他，目睹了这种种，于是主角决定振作起来，收起心全力以赴地读书。他只身前往海德堡，一座拥有纯粹气质的城市。这是一个能让人真正静下心来学习的地方。

是的。《情感的迷惘》让我非常震惊的一点在于，茨威格的叙述者如何描述自己聆听一名博学多闻、极具魅力的年长者讲故事的过程。我想，即使没有看过《布达佩斯大饭店》，这个设定也会一下就吸引我的注意力，当然这部影片完全是围绕着角色这样的交流方式构建起来的。

由年长者给年轻人讲故事的方式。

他这样写道："我该如何描绘这些时光啊！我整天都在等待着它们的到来。午后，一种令人不知所措的滞重不安压迫着我焦躁的感官。夜晚终于降临之前，我几乎难以忍受时间的煎熬。晚饭一结束，我们立刻走进他的书房，我坐在书桌边，背对着他，他则在屋里不安地来回踱步，直到进入自己的节奏，不妨这样说，随即提高声音热烈地开启了演讲的序幕。因为这个非凡之人全凭乐感构建一切。他总是需要一记强音才能让思维活跃起来。"

茨威格继续写道："他总是需要一记强音才能让思维活跃起来。

187 页图：电影中出现的报纸头条，既传达了关键情节信息，又同时构建着影片中虚构的欧洲世界。

188—189 页图：茨威格的长篇小说、短篇小说和散文出版物，此处收录的封面以英语、法语和德语版为主。

*** "我们思维活动的一大部分自动接受了长久之前在我们身上留下的痕迹和影响。如果一个人自小接受军事训练，长官命令的精神影响力便是强制而无法忽视的。每一道军事命令对他都有一个逻辑上无法解释的、使人意志瓦解的威力。即使他明知接受的任务毫无意义，只要穿上军装，就会像个梦游者似的毫不反抗，几乎不知不觉地照章执行。"（出自《心灵的焦灼》）

**** "人们发现，山中曾经荒凉萧索，只能无精打采地在小酒馆玩牌或者在过热的房间里无聊度日的冬季中，阳光经过林木的过滤，成为浸润心肺，舒筋活血的源泉……在星期天，成千上万的人身着色彩斑斓的运动服，乘着雪橇或雪板，沿着覆雪的山坡追求赶地滑下来。各处都兴建起体育场和游泳馆。正是在游泳池里才能清晰地看出变化——我年轻的时候，人们视脖颈粗壮、胸部下陷、大腹便便为真正的健壮；如今，则是看一个年轻人是否如运动员般灵活，皮肤被太阳晒出棕色，身体经由锻炼而精瘦。他们热衷于互相比较，气氛愉悦友好，仿佛身处古典时代。"（出自《昨日的世界》）

Trans-Alpine Yodel

Monday, February 17th, 1936 — ALL THE NEWS FROM ACROSS THE NATION IN TWO DAILY EDITIONS — 1/2 kl-. Zubrowka nr. 546

Shield of Valour 01
New ships announced ... 01
Avalanche 02
Rise in Bread Prices 02
Winter Carnival 02
Theatre Awards 02
Forest fires nfr 04
Bank reopens in city 05
Gas Supply 06

Damage at the Cemetery . 07
Tunnel Collision 08
Swimming Club 09
Suspicious Character 09
Tree Planting 09
Threatening Language .. 10
Curt Lane Bazaar 11
Disaster 11
Alpine tundra 12

IMMIGRANT CLAIMS FORTUNE

ZERO MOUSTAFA OF THE FREE LUTZ UNDERGROUND

The war is over. Not merely on the battlefields from Lutz to Pfeiffelstaad, but also in the chambers of the high financial court where Mr. Zero Moustafa, hero of the Lutz Underground, won the decisive settlement that will now unquestionably lead to the transfer of the vast Desgoffe und Taxis empire into his two small hands. It was a fight from which he was absolutely determined and perhaps pre-destined to emerge victorious. "No, I can't say I deserve a penny or a square foot of any of it -- but it's mine, just the same." His comments, as always, were succinct. "My plans, at the moment, are simple and private...

Thank you for your time, gentlemen." When offered condolences for the recent deaths of his wife and child, his response was merely a sad smile, a nod, and a hasty exit out the back doors of the House of Justice. He sped away on a loud, black motorcycle. Sources within the inner circle of Moustafa's...

council revealed his intention to travel immediately to the Maltese Riviera where the most remote of his properties sits, mothballed, on a low peak at the end of the ancient promontory made familiar to all Zubrowkans in the great poem of Mr. Darrellman: "Under that sky and only that sky...

THE WEATHER—CLOUDY
unsettled, cooler tonight and Thursday

THE CONTINENTAL DRIFT

VOICE OF FREE EUROPA

PUBLICATION OFFICE
Lutz, Zubrowka
Telephone LZ 1234

VOL 64. No 333 — COMPLETE EDITION — MONDAY 24TH MARCH 1940 — EIGHTEEN PAGES — PRICE In Alpine Sudetenwaltz 1/2 Kl. Elsewhere 1 Kl.

ZERO CORNERS MARKET

LUTZ — The acts and actions of Mr. Zero Moustafa are now known far and wide. Ten years ago, he was a mere page working on the fringes of the lobby of the Grand Budapest Hotel. Nine years ago, he inherited the entirety of the Desgoffe und Taxis fortune and became a millionaire in an afternoon. Eight years ago, he led a fringe division of the Lutz Underground to an historic victory on the penultimate day of...

the Occupation. Last week, he cemented his monopoly on Eastern European Coal. Yesterday afternoon, during a quiet ceremony at an unknown and undisclosed location in the Zubrowkan-Alpine extremities, he politely accepted the current administration's highest honor: Medal of Valor, Republic of Zubrowka. Inspector A.J. Henckels, once of the Lutz Police Militia and former Secretary General...

of the Government-in-Exile, read a few brief words to the assembly. We reproduce them verbatim in his own words:

"We were introduced on a train, a decade and a lifetime ago. In the interim we have all suffered losses which can never be regained -- but our dignity and our future will not be among them. I share the viewpoint of our friend the late Gustave H. in esteeming the courage and conviction...

of this singular young man. With respect: please, accept this symbol of our crippled nation's gratitude and respect. It is a mere trifle."

Moustafa's has been a discreet but resounding advance through the corridors of industry and commerce. Reared on the mean streets of Aq-Salim-al-Jabat, he survived the genocide of his people and the devastation of his country. He came to Europe alone and on...

his own two, shoeless feet. The story of his apprenticeship with the late Gustave H. has been described in these pages previously. M. H's death was a great blow to the young Lobby Boy, but it was the loss of his wife and infant child fourteen months later that, some say, permanently and irrevocably crushed his spirit. Perhaps this was, in its infinite sadness and mystery, to the benefit and salvation of the people of Zu-

browka. He emerged from the tragedy fearless and bent on self-sacrifice, gave his life the liberation of his adopted nation -- and lived.

On Tuesday morning Moustafa's chess game with Eastern European Coal came to a decisive conclusion. It estimated that his personal wealth will increase by a quarter over the next fiscal term due to the radically favorable terms of this new acquisition...

TRUTH AND WISDOM
★
For the Workers of the World

DAILY ★ FACT

LUTZ

TRUTH AND WISDOM
★
For the Workers of the World

WEDNESDAY (SREDA), NOVEMBER 28, 1950 — ZUBROWKA — (NUMBER) 23

PACT WITH COMMISSAR

COMRADE ZERO M.

LUTZGRAD — In acknowledgement of his acts of bravery during the occupation and his eagerness to share his international assets and properties with his comrades in our new and ancient homeland, the Secretariat of Lands and Treasures has formally granted Mr. Zero Moustafa all rights of

propriety and ownership to the Grand Budapest Hotel. It will be a place of refuge to all the People of Zubrowka.

Due to the abolition of private property within our commonwealth, negotiations between

the administration and Moustafa's legal team have been exceedingly complex and peculiar. Records of the discussions between the parties are said to run to over eleven hundred pages and will now be

censored and sealed in the state vault where they are expected to remain in deep storage indefinitely.

The Grand Budapest Hotel contains 228 rooms. Mr. Moustafa has agreed that the grand suites of the lower floors will be divided and partitioned a democratic fashion...

THE WORLD OF YESTERDAY

STEFAN ZWEIG

PUSHKIN PRESS

BEWARE of PITY
Stefan Zweig

PUSHKIN PRESS

THE POST-OFFICE GIRL
STEFAN ZWEIG

TRANSLATED BY JOEL ROTENBERG

STEFAN ZWEIG

The World of Yes

Newly translated
ANTHEA BE

PUSHKIN PRESS

FEAR

STEFAN ZWEIG

STEFAN ZWEIG

DIE WELT
VON GESTERN

ERINNERUNGEN
EINES EUROPÄERS

JOURNEY

INTO

THE

PAST

STEFAN ZWEIG

PUSHKIN PRESS

Stefan
Zwe
Die V
von
Ges

G B. Fischer

LE JOUEUR
D'ÉCHECS

NOUVELLE
DE
STEFAN ZWEIG

STEFAN ZWEIG

AMOK

LETTER
FROM AN
UNKNOWN
WOMAN

STEFAN ZWEIG

PUSHKIN PRESS

PUSHKIN

CONFU

STEFAN

Stefan
Zweig
La Confusion
des sentiments

PUSHKIN PRESS

CONFUSION

—

STEFAN ZWEIG

STEFAN ZWEIG
SCHACHNOVELLE

STEFAN ZWEIG
UNGEDULD
DES HERZENS
ROMAN
FISCHER

Stefan
Zweig
Vingt-quatre
heures
de la vie
d'une femme

Stefan Zweig
Die Welt von Gestern
Erinnerungen
eines Europäers

Stefan
Zweig
Die Welt
von
Gestern

G B. Fischer

Stefan Zweig
Brennendes Geheimnis

Insel-Bücherei Nr. 122

STEFAN ZWEIG
Ungeduld des Herzens

STEFAN ZWEIG

Angst

Novelle

RECLAM

STEFAN ZWEIG
The World of Yesterday
ANTHEA BELL

通常是一个画面、一个大胆的比喻、一个衍生出戏剧化场景的立体情境，使他不由自主地受到激发，快步向前。浑然天成的创造力在这种即兴创作的缤纷火花中迸发。"（两段均出自《情感的迷惘》）

在上面这些场景中，他描写的是教授讲课的场面。但教授真正在做的只是即兴重复自己全部的研究，有点像在和叙述者分享他的思维和想法，是不是这样？

是的。即兴反复。私下如此，在教室里亦然。如果《情感的迷惘》是一个传统意义上的爱情故事，这个故事中"我找到了！"的灵感点——那个真正让主角和读者都深深陷入故事之中的瞬间——就出现在教室里。我们的主角当时正听着教授将莎士比亚放入西方文学语境之中。

对，是这样。

他将这里作为故事其他部分进出的交汇点。

就是那段让我真正入了斯蒂芬·茨威格的坑。它精准捕捉了因为他人的智慧而心醉神迷的感受。《布达佩斯大饭店》1968 年段落中的年轻作家也产生了这种情感。他爱上了另一个人的非凡智慧，也爱上了那人作为讲述者的力量。这让他产生了非将这个人的故事告诉全世界不可的冲动。

在书里某个阶段，《情感的迷惘》中主角开始帮助教授写书，是吗？你之前说的场景就是这个，对不对？

是的。

那时两个角色的挣扎开始增多，教授因为失去了自信，已经很长时间写不出任何东西。在这位学生的帮助下，他的才思又回来了。但随后一切都陷入了混乱。

《情感的迷惘》是一个非常有趣，也非常古怪的故事。

我们一直谈到这一点：青春的理想化。这个元素几乎在我读的每一部茨威格虚构作品中都有。他呈现给我们的并非一种不切实际的理想化，而是非常非常充满热情的理想化。

在他的短篇小说《被遗忘的梦》里，他描述一个女人陷入对过往的沉思，她的整张脸如何突然间"流露出欢快的光辉，双眼神采飞扬，仿佛在回忆着过早逝去的，几乎全然忘怀的青春年华"。在《布达佩斯大饭店》中有类似效果，老年泽罗开始给作家讲述自己的故事。灯光甚至在他脸上发生明暗变化，如同一个舞台演员脸上的照明变化。茨威格的作品中就有这样的笔触，这样对青春浪漫化的遐想。他理想化的不仅是形体的青春，不仅是肤浅的外表之美。他也在理想化年轻社会的概念：刚刚起步的社会，或者能够以某种方式重新开始的社会。重新出发，再造自我，这对他的写作而言至关重要，对茨威格本人也是如此。

茨威格写过一本关于巴西的书，也许其中有这方面的想法。我还没有读过。书名是《巴西：未来之国》。我想那就是你提到的，一个充满热忱与潜力的年轻社会，并同时保有一丝纯真。

我从茨威格那里了解到一个我一直觉得最能说明问题的细节是，在 20 世纪 20 年代的欧洲，人们都没有护照，因为政府根本就不颁发这种证件。你根本不需要。

对茨威格来说，护照是最糟糕的东西。突然之间，你被要求证明自己的身份，为自己的存在辩护。某人有权力对你说："你不能越过这条线，这里我们说了算。"这根本就不合礼节。

我读过你的一个采访，你谈到在欧洲的旅行，以及在那里第二次世界大战的存在感依然很强。你当时说："二战仍然与我们比邻而居。"这么说是什么意思？

我不认为这仅限于欧洲范畴。二战在美国也存在，至少对我而言是这样。几乎每天至少有某个时刻会出现对战争或大屠杀的指涉。我不觉得拿破仑乃至乔治·华盛顿会有这么高的出现率。二战是如此浩大、恐怖、疯狂的历史片段，所以它似乎总存在于某个地方，或者就在这里。这是一场无法衡量的庞大事件。

当然在你在欧洲旅行时会感到这场战争的存在。但美国也是吗？也许并不明显。除了夏威夷的珍珠港之外，美国没有遭到二战带来的任何其他直接影响。但在欧洲仍有那个时期遗留下来的废墟。人们至今还会遇到炸弹和地雷。

没错。事实上，在拍《了不起的狐狸爸爸》时，他们在摄影棚附近的运河里引爆了一枚当时发现的 V-1 火箭弹*****，我想是这个名字，导弹在战争年代没有爆炸，所以他们不得不人工引爆它。那是一场巨大无比的爆炸。他们找到这枚导弹的时候，我不记得是怎么发现它的，好像是因为要施工，抽掉半条运河的水之后，才看到了这颗导弹。

我们不得不暂停拍摄好几天，造成的影响很大。之后我们录下了爆炸现场的声音，在电影里面用了两次。电影里有两场爆炸戏，我们都用了 V-1 火箭爆炸的录音。

这件事我之前倒并不知道。

第一次是在人类炸掉狐狸一家的树屋时，第二次是狐狸妈妈自己进行爆破时。所以我们让两次炸弹声保持一致。可以理解为那是一种它们本地出品的炸弹。

但是，你知道，战争也以另一种形态，也就是战后边界划分的方式延续着。一战时很多国家就是这样分裂的。

二战之后也有很多国家以这种方式分裂。

不过现在他们对其中一些进行了重新划分，好让国界恢复到两次战争之前的状态。

德国发生的事真是令人惊奇。你想一想，这个当时地球上最令人胆寒的国家，在人类历史上最大的一场战争中被击败，随后像一块馅饼一样遭到瓜分，最重要的城市被分割成了（苏美英法）四个占领区。

这样的经历对德国人民产生巨大的影响。对电影来说也相当重要。东德以艺术见长、西德以艺术电影闻名的传统就来源于那个时期。赖纳·维尔纳·法斯宾德（Rainer Werner Fassbinder）、里娜·韦特米勒（Lina Wertmüller）、维尔纳·赫尔佐格（Werner Herzog）、沃尔克·施隆多夫（Volker Schlöndorff）、玛格丽·冯·特罗塔（Margarethe von Trotta）、维姆·文德斯（Wim Wenders）——这是一张多么令人难以置信的电影人名单。大量电影作品都在探讨这段所有人共同的经历所带来的精神影响。

190 页图：最广为流传的斯蒂芬·茨威格肖像之一。

欧洲电影史上最重要的艺术影片之一《柏林苍穹下》则完全聚焦这一时期的历史和个人经历，如同一首政治诗歌，很大程度上谈论的是意识形态的分裂。现在这部影片却成了怀旧！今天我们看它的时候，看到的是一个早已不复存在的世界。但是最初上映之时，这部片子快赶上新闻纪实了。它是那么自然朴实。我高中时看到它，便震撼于如此具有时效性的画面会出现在电影院的银幕上。

而仅仅在它上映五年之后……

……它讲述了一种失落的东西。一种消逝的生活方式。

我在努力回忆是在哪一块区域，大概是波茨坦广场（Potsdamer Platz），就是电影里如同一大片空旷废墟的地方？现在那里建了索尼中心（Sony Center），也就是柏林电影节举办的主要场地。整个区域都充满了新的建筑。在《柏林苍穹下》里，就是在这块区域，彼得·法尔克（Peter Falk）和布鲁诺·甘茨（Bruno Ganz）一同漫步，穿越一片荒无人烟的土地。

"抽支烟，喝杯咖啡。能一起享受，感觉妙不可言。"

这是彼得·法尔克在这个场景中说的吗？

是的。

你的电影还有一方面也相当忠实于茨威格：你将历史呈现为一种庞大的、无比狂暴的力量，全面摧毁了角色的个人生活。

在我们的电影里，你甚至可以说历史巨大的车轮碾过了小小的故事情节。我是说，无论是日常生活中最微小的事件，还是画作遭窃和老妇人去世这样人生中的重要篇章，在战争背景下，都不过是一段小插曲。与正在发生的大事比起来，根本无足轻重。

我想起泰伦斯·马力克（Terrence Malick）的《天堂之日》里我最喜欢的时刻：临近结尾，理查·基尔（Richard Gere）中弹之后，电影切到一个全景镜头，他的尸体顺着河流漂向下游，这时你能够看到人们站在岸边，望着尸体从眼前经过。

那一段相当不错。

你突然之间意识到，对站在岸上的人来说，一个你花了90分钟去认识和了解的角色仅仅是一具尸体。对他们而言没有任何意义。而这整个事件在第一次世界大战的语境下显得微不足道，此时美国正准备参战。

《布达佩斯大饭店》里也有两个这样的例子：古斯塔夫和阿加莎的结局。他们是观众非常关心的角色，却好像被宇宙随心所欲地切除了。所有人对此都无能为力。死亡发生在银幕之外。

《百战将军》在表达这样一种思想上也许是做得最好的：在个体故事的背景下，我们这里谈到的巨大历史推动力只不过带领我们从一场战争走向另一场战争。

我好像从那部电影偷师不少，但并非有意为之，也可能是我并没有太意识到。

第二次看时，我开始在古斯塔夫和阿加莎尚未死去之前就感到失去了他们。沿着叙事线索，你对旁白做了一些很有趣的事情：整个1932年段落的故事，都由代理人年轻的作家叙述给观众，老年泽罗

对于细节相当慷慨。但他并没有和我们说多少阿加莎的事情，对他们的恋情也着墨不多。他随后也会谈起这些，但总是以这样的话开头："我从不谈论阿加莎。"他想绕过阿加莎这个话题。

这样安排的思路大体是：对他而言这个话题太过痛苦，他不愿深入细说，但最终他也没有别的选择。

你认为泽罗在1968年段落结尾给年轻作家讲完故事时，仍然怀抱着一颗破碎的心吗？

我想是这样的。我觉得他根本没有从发生在他身上的一切，或者说从失去所有人的这段经历中恢复过来。

我很好奇，这是否就是你让古斯塔夫死亡之前的段落呈现黑白色调的原因？这种做法似乎类似于老年泽罗因事情太过痛苦、无法详细讲述而选择绕过。

我喜欢你解读的角度：这样看起来更多了一丝苦涩。

[韦斯端详着马特的饮品]

你喝的是什么？是格拉帕酒（grappa）还是什么？

是珊布卡（sambuca）。

里面漂着的是咖啡豆，对不对？

是啊。我最近很迷珊布卡。我也不知道为什么。

你认识迪帕克吗？

迪帕克·帕拉纳（Dipak Pallana），库玛的儿子？当然啦。

迪帕克以前也常喝珊布卡。要么那就是他常去的夜店名字。******

去年在达拉斯举行他父亲的追悼仪式时，迪帕克和我一起出去溜达。

他是不是深受打击，还撑得住吗？

他看起来还好。我在一次巡回签售活动经过达拉斯时见过他。那年十一月他们在德州剧院放了35毫米胶片版的《瓶装火箭》，我也去了，还参加了映后谈。库玛本来是这个活动的主宾。但他在不久之前去世了。

映后谈最后成了对库玛的追忆活动。我和迪帕克一起坐在台上，场面像是《戴夫·艾伦走四方》节目。我和迪帕克还有罗伯特·维隆斯基（Robert Wilonsky）组成一个座谈小组。就从前在《达拉斯观察家报》工作时罗伯特就坐我隔壁，就在我和你刚认识的那段时间，现在他是《达拉斯早间新闻》的编辑。所以罗伯特和我跟迪帕克谈起父亲的事情，我问迪帕克："你知道吗？你父亲的实际年龄比我想象中大很多。我根本不知道他去世时已经九十出头了，他看上去身体状况很好，他演韦斯第一部电影的时候……"

库玛演《瓶装火箭》的时候差不多……大概八十岁？

实际上是七十八岁。所以我问迪帕克："你父亲的秘诀是什么？有什么库玛·帕拉纳长寿和健康秘诀可以和我们分享一下？"他差不多

193 页图：三幅剧照，来自泰伦斯·马力克的第二部长片，1978年的《天堂之日》的高潮部分，在这段情节中，理查·基尔的角色被警察击毙，漠不关心的人群在一旁围观。

194 页剧照：（上图）被警察制止的古斯塔夫先生，似乎意识到自己即将赴死；（下图）古斯塔夫先生与员工一起摆造型拍照。泽罗的画外音说道："然而，有一件事他并没有做成，那就是变老。我挚爱的阿加莎也一样。她和我们襁褓之中的儿子将在两年后被普鲁士流感夺去生命。那是一种可笑的小病，在今天，只需一周时间便可治愈；而在当时，数百万人因其丧命。"

195 页剧照：（上图）古斯塔夫先生赠送给阿加莎的十字钥匙同盟吊坠特写；（下图）阿加莎与泽罗的婚礼，由古斯塔夫先生主持。

****** "珊布卡"是一家位于得克萨斯州达拉斯市麦金尼大道（Mckinney）的爵士乐俱乐部。韦斯·安德森在这座城市拍摄了《瓶装火箭》。有一位名叫大卫·佐勒的人常在这家俱乐部里演出，正是本书作者的父亲。

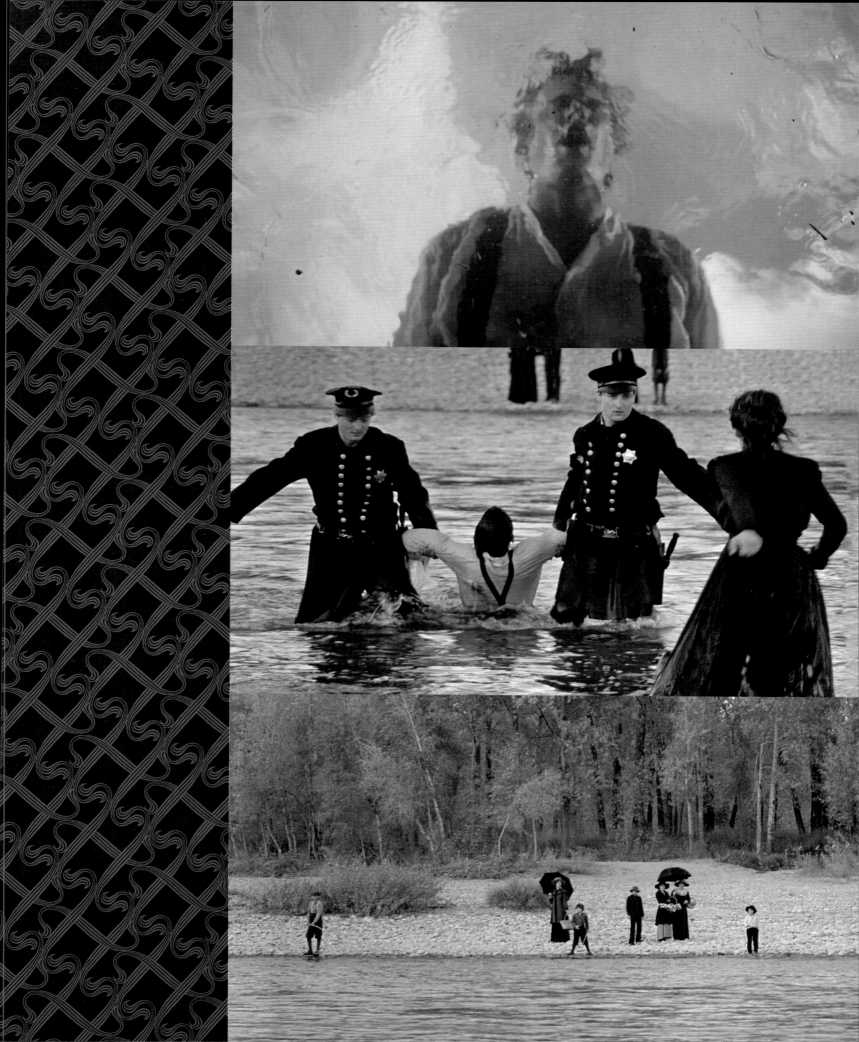

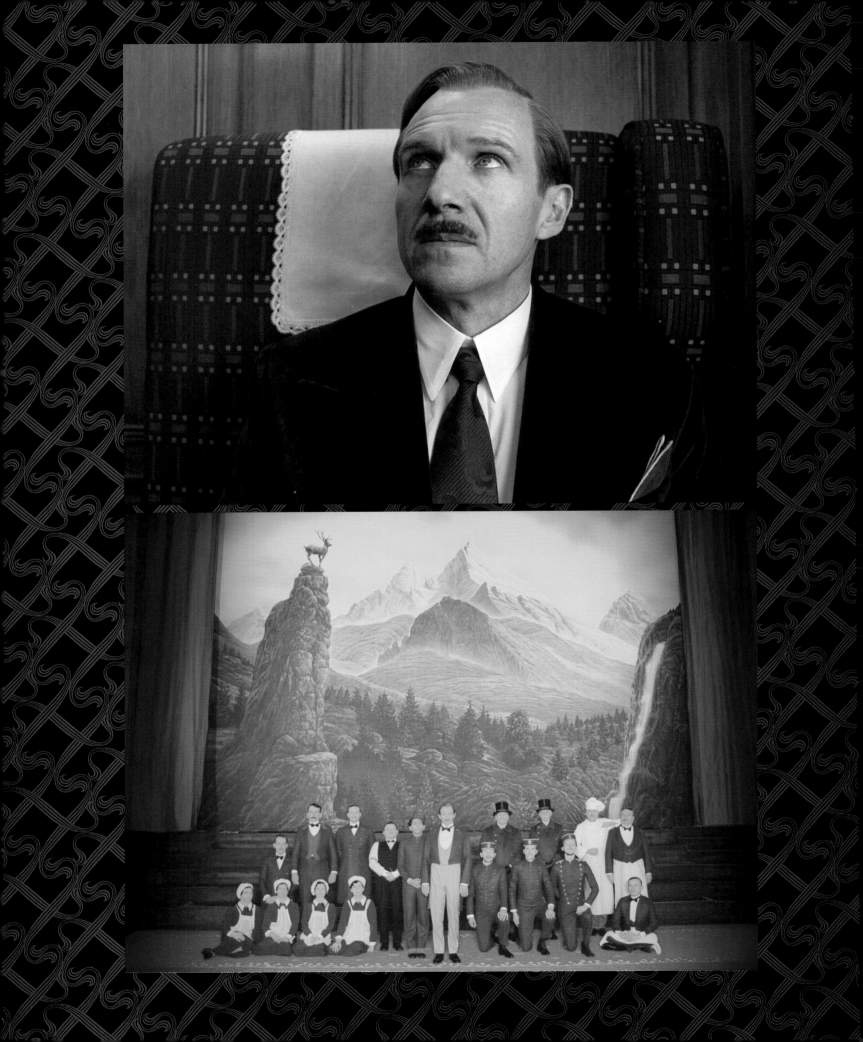

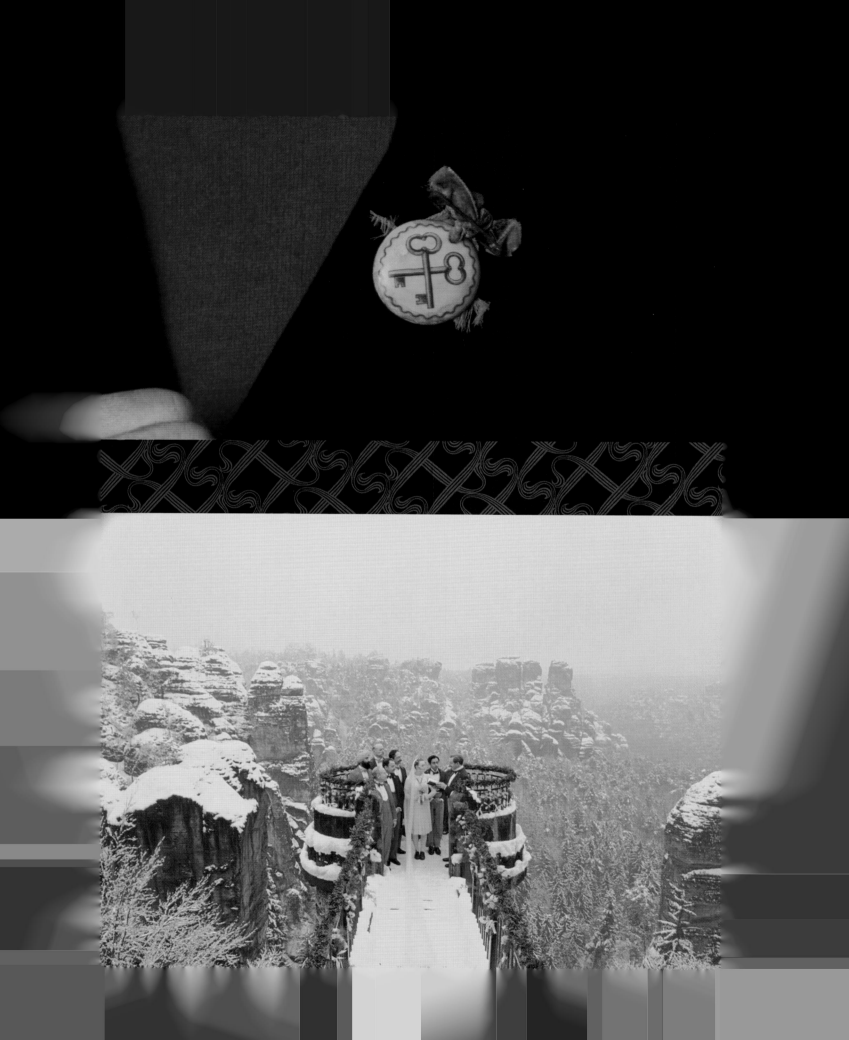

这么回答："跟你说实话，马特，我爸爸是个糟糕的瑜伽修行者。他想吃什么就吃什么。我甚至都不记得他有没有做那么多运动。我根本不知道他是怎么活了这么长的！我也希望能给你更好的答复，但我不能！"

我明白了。和库玛一起做的是轻度瑜伽。没有"跳跃到下犬式"那种高难度动作。没有什么运动的感觉，而是非常柔缓、克制，他以前总是自己编出各种各样的姿势。其实真正重要的是冥想、呼吸和专注。

我不知道库玛有多专注，但和他在一起，一切活动围绕让自己变得平静而开心，他一直很乐观向上，你知道吗？ *******

但我并不是说一切对他而言都很容易。他离过婚，还在很多地方生活过。

他去世之后，我才知道他年轻时从内战正酣的印度逃出来，家人还遭到暗杀。

逃出国之前，他在印度四处流浪。全靠一双脚。他从前不太愿意说话，总之，不太谈论这段经历。库玛从前常说自己如何在贝鲁特和拉斯维加斯工作，还上过《艾德·沙利文秀》，但我不常听到他说"这就是我的人生路"诸如此类的话。

但久而久之，你逐渐感觉到他是个经历过大风大浪的人。他的人生可以称为一部史诗。你明白库玛虽然也坐在橡树坪（Oak Lawn）的咖啡店里，但他和其他坐在橡树坪咖啡店里的人拥有截然不同的视角——这些人也许出生在俄克拉何马城，后来到了达拉斯，或者有着其他大同小异的经历。库玛的人生和他们天差地别。

你还记得你第一次见库玛，或者和他说话的时候吗？

我想那是在我认识迪帕克的隔天。欧文把迪帕克带进我们这个群体之中。迪帕克是住在我们楼上或者对门某个人的朋友，当时我们住在斯罗克莫顿（Throckmorton）街上的小公寓里。那个人可能叫达伦？欧文有一天下午和达伦下国际象棋，之后达伦向欧文介绍了迪帕克。大概是这样。第二天，我们去了"寰

宇一杯（Cosmic Cup）"咖啡馆，库玛就在那儿。楼上是瑜伽馆。那里既是他们家，也是个瑜伽馆。后来有一天，迪帕克决定在里面开一间咖啡馆。但那里不只卖咖啡，还有冰沙和印度咖喱角。

库玛的哪一点让你觉得"我一定得让这个家伙在电影里出镜"？你那时已经知道他年轻时当过演员，还是后来才发现的？

我记不太清是什么时候知道他能演戏的，只记得欧文和我有过一次谈话，都同意库玛也许可以在《瓶装火箭》里演一个撬保险箱的人。我们觉得这样很有趣，而且突然对即将拍摄的电影类型有了一种感觉。它改变了我们原先脑中的想法。那个时刻电影的基调差不多就定下了。

库玛在电影片场的举止是什么样的？

库玛对所有人都很友好。到拍《青春年少》的时候，我们已经是老朋友了。我们那时已经相识数年，所以库玛有点像是片场的内部人士。但在拍摄《天才一族》时，他还是和所有人都交上了朋友。吉恩·哈克曼（Gene Hackman）很喜欢他，他们之间关系非常密切，尽管并非一开始就要好。

怎么会这样？

吉恩和库玛之间有着一种绝妙的化学反应，吉恩在某种程度上对他非常好。但吉恩也想做完工作回家。他希望准确快速地完成拍摄然后收工。我想，那样会让他感觉很好。但和经验较少的人演对手戏意味着同一场戏要多拍几次，因为我们得弄明白对方怎样才能演好。我们得理解他习惯的方式。

在吉恩·哈克曼必须和库玛同时出现的一个镜头里，你让库玛站在一个能完全遮住自由女神像的位置。基于吉恩的上述偏好，我可以想象，那对他来说肯定是很怪异的一天。

对，那是拍摄的第一天。我没有很好地指导吉恩，也没有把自己的想法陈述得足够清楚。但是那场戏其实还好，因为库玛在自己单独的镜头里，也就是说吉恩不需要依赖他的表现。我猜

本页左下图：吉恩·哈克曼与库玛·帕拉纳一同拍摄《天才一族》的序幕。

本页右下图：《青春年少》剧照里，出现了库玛·帕拉纳的儿子迪帕克，他和父亲一样也参演了多部韦斯·安德森电影。

197 页图：库玛·帕拉纳的儿子迪帕克提供了这些父亲的照片，并且给出了以下的说明文字，由于历史的动荡，文字信息不一定准确。（左图）"这是他来到美国之前，因此应该是在波多黎各，1947 年之前，他三十多岁的时候。"（中上图）"这张拍摄于南非德班，在他出发前往美国之前。他乘坐一艘德国货轮，从南非前往阿根廷。"（中图）"我不知道这是在哪里拍的，但他用来当作宣传照。可能是在拉斯维加斯的某处。"（中下图）"我很确定这张是在美国的某个地方。"（右上图）"那是在 20 世纪 40 年代末期的纽约。"（右下图）"那是他在《米奇表演秀》上。他上过这个节目两次。他在 1959 年还演过《袋鼠船长》。"

******* "我的灵魂是我的精神导师。我的经历是我的精神导师。"库玛·帕拉纳在由全食超市（Whole Foods Market）的在线出版物《黑麦》杂志出品的短片《库玛·帕拉纳的仪式》中这样说，"冥想非常重要，因为若失去了专注……你将一事无成。"

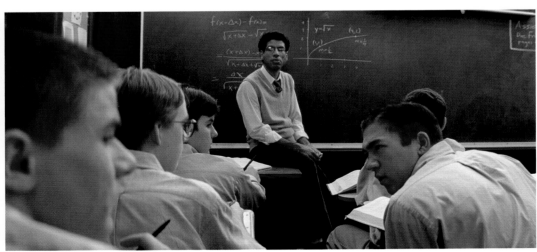

KUMAR

Sensational and really funny . . . Juggling and spinning plates simultaneously in nothing less than a masterpiece of suspense and comedy. Tops in entertainment.

KUMAR

本页上图：在拍摄《幸福终点站》时，库玛·帕拉纳让凯瑟琳·泽塔－琼斯（Catherine Zeta-Jones）和导演史蒂文·斯皮尔伯格（Steven Spielberg）在两条拍摄间隙开怀大笑。

本页中图：帕拉纳在《青春年少》的剧照中，他在本片中饰演利特金斯先生。

本页下图：韦斯·安德森2007年的电影《穿越大吉岭》剧照，故事发生在帕拉纳的出生地印度。这位演员短暂地出现在片尾一个穿过火车车厢的移动镜头中，正在进行冥想。

199页图：韦斯·安德森《天才一族》结尾镜头的剧照。特伦鲍姆家族主人之前刚刚下葬，这个镜头中家族成员从墓地鱼贯而出，最后一个离开的是罗伊生前的左右手和心腹帕戈达（由帕拉纳饰演），他关上了墓园的大门。

他一定内心嘀咕"这个家伙根本不会演戏"之类的。但我想吉恩对库玛有很多私人层面的喜爱，也觉得他最终看到成片时甚至喜欢上了库玛的表演。

库玛曾经和你说过他从前的生活吗？

他谈过自己如何加入了一个节目齐备的歌舞杂耍巡回剧团，表演转盘子和魔术。他在做这项工作的时间里四处游历。我知道他去过整个欧洲和中东。

在纪念活动上，他们放完你的录像陈述之后，播放了另一部短片，叫作《库玛·帕拉纳的仪式》，旁白是迪帕克，这部片实际上是全食超市制作的。在 Vimeo 上有，你还能看到另一部出色的短片，叫作《库玛·帕拉纳的秘密生活》。

我有次拍过一部关于库玛的短小纪录片，但是并非库玛自己讲述他的人生。他只是表演了不同的戏法给我看。我对他的其他短片很有兴趣。肯定还有许多关于库玛的事我压根没听说过。

现在开始，我想尝试一点不同的采访方式。过去六个月里，读者给我发来了很多想问你的问题，我手里就有其中一些。也许我问你，然后你回答？

当然了。

第一个问题："你写剧本时有什么特别的习惯吗？"

我会用一种特定款式的小开本线圈笔记本。我写作有一种古怪的格式，但不是在笔记本上写完整部剧本，之后才开始录入成剧本格式。我先在笔记本上写，然后把一部分输进电脑，之后再在笔记本上写，如此反复。

不过，写《月升王国》的时候，我记得刚写了开头十二三页时想"我得把它输入电脑"，但之后我就一直写啊写，结果在笔记本上写完了。然后我突然意识到眼前的问题："现在我得一口气把整部电影录入电脑了。"

我对其他编剧的规矩习惯非常着迷。编剧都有自己的习惯，和演员的习惯一样，都充满了特定意义。

下一个问题："这部影片中你第一次单独署名编剧。其他的影片都是合作编剧。和不同的编剧共同创作，与自己单独写剧本相比有什么不同？"

嗯，你知道的，实际上就过程而言，这部电影和其他电影并不是那么不同——和其他电影某些部分总有类似。诺亚·鲍姆巴赫（Noah Baumbach）和我合写《水中生活》的时候，的确从头到尾坐在一起。《瓶装火箭》肯定是，《青春年少》的话，欧文和我也在一起写剧本。

但是，另一方面，在那些剧本的不同阶段，我也会自己一

THE MIDNIGHT COTERIE
OF
SINISTER INTRUDERS

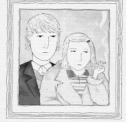

IN THE FACE OF UNSPEAKABLE EVIL

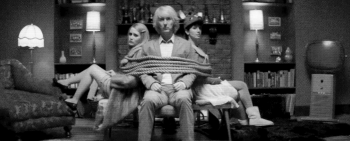

LITTLE FLAG

55

THE NEW YORK TIMES
"YOU HAD ME AT 'WES ANDERSON.'"

FANGORIA
"DA FUH?"

个人工作一段时间。《布达佩斯大饭店》的剧本我并不感觉"只能靠自己一个人写完"。实际上，我有雨果·吉尼斯帮忙，他是我的老朋友，一个极其有趣、聪明绝顶的人，他从一开始就和我一起构思这个故事。

"你会编剧并执导一部恐怖片吗？" 和一个与此相关的问题："你有没有看《邪恶入侵者的午夜小团体》？如果看过的话，你觉得如何？" 他说的是《周六夜现场》在 2013 年制作的对你电影的戏仿节目，由爱德华·诺顿扮演欧文·威尔逊（Owen Wilson）。

嗯，先回答第一个问题，我确实想拍一部恐怖片。而它当然不会是《周六夜现场》短片那样的。

不过，爱德华确实问过我会给恐怖片起什么片名。

他是为了《周六夜现场》的戏仿节目征求想法吗？

是的。他当时没有解释前因后果。我还以为我们是一起为未来的项目进行头脑风暴呢。但我对最终完成的短片很满意。看起来他们还在上面花了不少钱。

他们用了你给爱德华·诺顿建议的片名吗？

没有。

你还记得你建议的片名吗？

大概是像 "潜行中的默思（The Whispen in the Stalking）" 这样的。我记得我们好像编造了一些词。

你有没有想过一部韦斯·安德森的恐怖片看起来是什么样？或者你会选择怎样的整体氛围？

不确定，我想我可能会选择《异形》那样的吧。

好的，下一个问题："为什么你从来没有拍过歌舞片？"

因为我从来都没喜欢过歌舞片。现在我比以前更喜欢了，但对这个类型绝对毫无研究。但我现在并不介意拍一部歌舞片，或者至少在这里或那里插入一首歌或一支舞什么的。

你可以让自己的影片里出现歌舞桥段，但是你却无法想象拍一部完整的歌舞片？

我觉得不行。

200 页图：《周六夜现场》节目对安德森电影的戏仿，一部幽默地取名为《邪恶入侵者的午夜小团体》影片的预告片。预告片拍摄于布鲁克林海军造船厂内的斯坦纳影业（Steiner Studios）摄影棚。导演瑞斯·托马斯（Rhys Thomas）和美术指导安德烈娅·普尔齐利奥蒂（Andrea Purcigliotti）集众多安德森的风格亮点于此片。每个房间都按一部安德森电影里的配色板粉刷，并且进行了精准搭建，便于摄影机运动时自始至终获得对称的构图。这部短片用变形宽银幕画幅向安德森的招牌画幅 2.40∶1 致敬。定格动画中老鼠的设计、制作和动画化都由《周六夜现场》的特别道具制造者丹·卡斯特利（Dan Castelli）完成，仿照了《了不起的狐狸爸爸》的风格。《周六夜现场》的摄影指导亚历克斯·布欧诺（Alex Buono）说，节目团队充满了"如数家珍的韦斯·安德森专家"。

你是否相信"罪恶快感电影"（guilty pleasure film）这个概念，如果相信的话，给你带来罪恶快感的电影是什么？

我的问题在于，看罪恶快感电影时却并没有负罪感。我并不会产生这类情绪。但是，我觉得像《哥斯拉》这样的电影也许可以归入此类。所有诸如《天地大冲撞》或《我是传奇》的电影对我来说也属于这个类别。所有地球毁灭、冻结或者纽约塌陷的影片都属于此类。这种题材很吸引我。

但看海啸淹没城市的视频会让我产生负罪感。你看过这样的片段吗？

我看过，根本移不开目光。

你看到眼前的一切，上下颠倒，翻个底朝天。转变来得如此彻底、如此迅疾。大概那就是我的罪恶快感——罪恶到我非常不愿意使用"快感"这个词来描述它。

我明白你的意思。

好的，下一个问题。

"你母亲考古学家的工作对你产生了怎样的影响？"

嗯，《天才一族》中的母亲就是一位考古学家。除此之外，我不知道。我不能说自己对她的工作真的了解多少，尽管我很确定，要是你仔细观察的话，可以时不时看到细微的影响痕迹。

"为什么你电影里的动物都那么悲惨？"

我不觉得它们过得多么悲惨。至少相对处于同一部电影中的人类而言。生死轮回，生命存在的方方面面都应当包含在其中。

"你有没有想过要开发一个自己的时装系列？"

我更愿意设计与故事配合的戏服。

"你是否会导演一部由其他人创作剧本的电影？"

如果在那个时候我自己没有什么想拍的，或者没有什么想改编的话，我愿意这样做。

"你怎么知道一个笑料在电影中会不会起作用？"

我不知道。有一种笑料，如果观众觉得无趣，电影就会出大问题。另一种笑料，观众也许第一次或者第二次不会笑，但最终他们会说："噢，其实还挺有趣的。"我想还有一些笑料即使没有爆梗也可以娱乐观众。

"你在一个采访中提到想拍一部真正在外太空拍摄的科幻电影。你只是随口一说吗？"

嗯，我还是愿意考虑这种可能性的。

好了，现在来一个严肃的问题："在你电影的宇宙里，是否有上帝的存在？如果有的话，他是冷眼旁观，还是会插手故事？"

[长长的沉默]
上帝会插手。

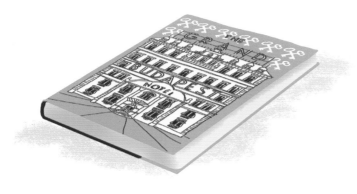

201 页图：韦斯·安德森与裘德·洛在片场。

203 页图：韦斯·安德森骑着阿加莎的粉色自行车兜风，车后载满了门德尔糕饼屋的盒子。

204—205 页图：挂在布达佩斯大饭店宴会厅背后墙面的手绘壁画。画家迈克尔·伦茨（Michael Lenz）模仿卡斯帕·大卫·弗里德里希的作品《瓦茨曼山》中出现的景物绘制了这幅壁画。

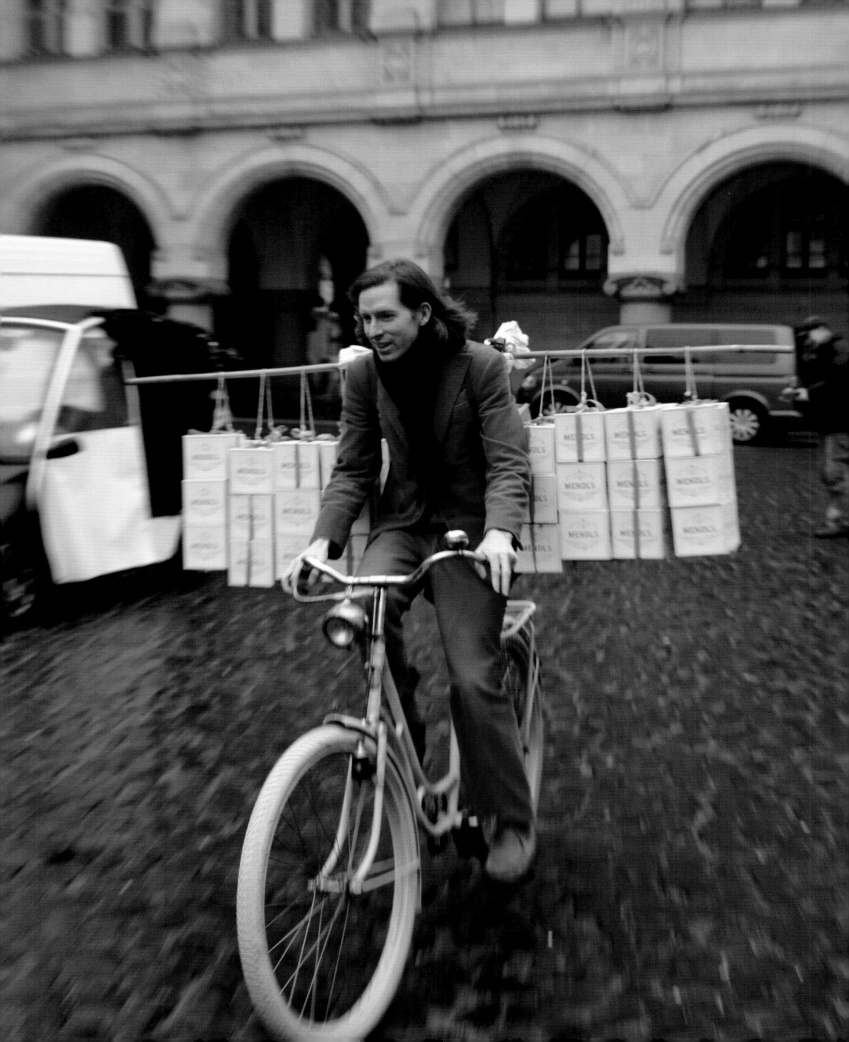

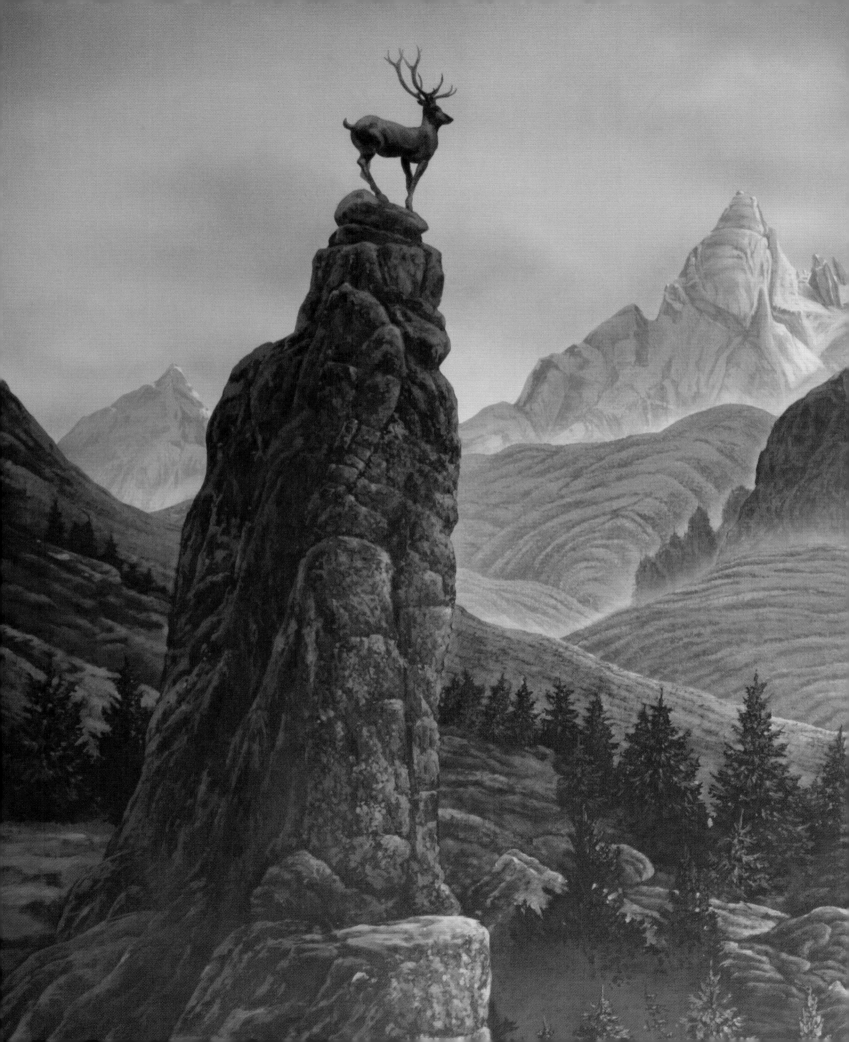

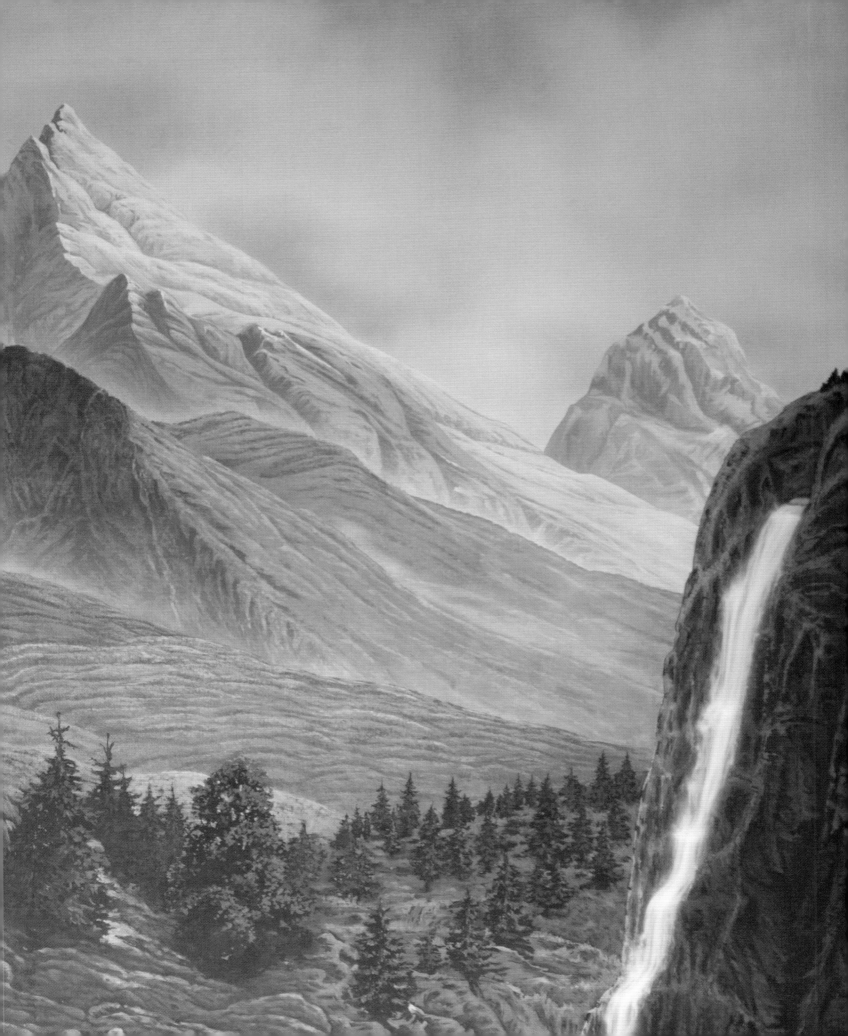

the grand budapest hotel

worlds of yesterday

ali
arikan

Worlds of Yesterday

"其实，我觉得属于他的世界在他踏入之前许久便已灰飞烟灭——但我也认为：是他用非凡的魅力支撑起了整个幻象，这一点毫无疑问！" ——泽罗·穆斯塔法

昨 日 的 世 界 *

文 / 阿里·阿里康

斯蒂芬·茨威格生活的世界和那个他哀悼其消逝的世界是两个截然不同的实体。也许可以称前者为"现实"，后者为"幻象"，但我们不应该如此武断。在这里，当讲故事成为主题，现实与幻象之间的界线便不那么清晰了。要明白这种现象产生的原因，我们不妨想一想以下两幅人像。

第一幅是茨威格最广为人知的头像照片，被印在他作品无数版本的封页上**。他的头部呈 45° 朝向镜头，食指放在脸颊上，向后世读者投出一个谜样的微笑。他似乎既调皮又忧郁。而精心修剪的胡须、浆得笔挺的衣领、饰有纹理的领带和附缀金属夹、紧贴头颅的油亮发丝，也让他颇似一位时髦讲究的公子。

第二幅是一张与《布达佩斯大饭店》的电影预告片同时放出的宣传剧照：拉尔夫·费因斯饰演的大饭店礼宾员古斯塔夫先生的照片。费因斯的扮相与茨威格非常相似。一开始，我以为这只是个令人愉快的巧合，看完电影后才意识到并非如此。它交织着风趣机智和忧伤怀旧的情绪，对"失去"的概念无比执着，从头到尾笼罩着茨威格式的柔光。韦斯·安德森在《布达佩斯大饭店》开头就承认了这一点［"茨威格式（Zweig-esque）"这个词并非我的创造，而是他的］。姓名不详的祖布罗卡阅读爱好者拜访了国宝级文豪的墓地，他的铜像上刻着简单的名号"作家"，铜像神似茨威格晚年的形象。1985年段落中，亲自登场的作家造型与茨威格有着细微的相似之处，而青年作家（字幕称为"年轻作者"）和古斯塔夫先生也是如此。"看到相似之处了吗？"古斯塔夫一边问泽罗，一边模仿着《拿苹果的男孩》画中人物的动作。而且，好像怕接下来的故事仍未证明对茨威格的绝对拥护，安德森特意在片尾字幕中再次写道："灵感来自斯蒂芬·茨威格作品。"安德森甚至不满足于仅仅这样致敬，还和普希金出版社（Pushkin Press）合作策划了一部茨威格作品选集，前言由自己和另一位编剧雨果·吉尼斯撰写。

你可能会想：一个是 20 世纪末维也纳风度翩翩的作家，作品无论多受推崇，却仍无法渗透进大众文化；另一个是来自得克萨斯州的当代电影人，新片在前者去世 72 年后上映，他怎么会对这位作家产生了亲切感呢？

这个问题的答案或许可以在奥地利与斯蒂芬·茨威格紧密结合的历史之中找到。

* 本篇文章中的引言均摘自《昨日的世界》。
** 见第 190 页。

数世纪以来，维也纳始终捍卫着欧洲的理想，抵御东方的侵袭。这座城市坐落于阿尔卑斯山东陲，是相对容易攻克的欧洲平原和来犯的撒拉森人（Saracen）之间仅有的屏障。在维也纳，古罗马人曾筑起防御工事，抵抗来自东部的日耳曼部落，这座城市也阻挡了 1529 年和 1683 年奥斯曼异教徒的两次侵略。

待土耳其方面的威胁退却，启蒙时代伊始，维也纳终于获得了喘息与反思之机。1804 年，拿破仑战争期间，维也纳成为奥地利帝国的首都。63 年后，随着 1867 年奥地利 – 匈牙利折中方案的实行，它又成为重新统合的哈布斯堡帝国首都和新诞生的奥匈帝国首都，像灯塔一般吸引着八方才俊。

新移民纷纷到来，宏伟的环城大道（又名"戒指路"）建成，昔日郊区并入城市，维也纳的人口也从 1870 年的 90 万增长到 1910 年的 200 余万。城市散发出蓬勃朝气，无限的可能性让奥匈帝国的子民从各地涌入首都。然而，这个由 15 个民族构成的庞大帝国中，仅有奥地利和匈牙利享有民族国家地位，因此出现了 "Völkerkerker" 一词，意即"聚集民族的监牢"。

但在茨威格生活的城市里，情况却并非如此。矛盾始终存在，但动乱却鲜少出现在城市中。风平浪静的维也纳仿佛拥有某种与生俱来的能力，可以从多民族混乱中营造一方和谐的国际化天地。18 世纪后期的数十年间，自由主义、世俗主义、资本主义、城市化、民族主义和社会主义是城市中占据支配地位的力量，尽管有时彼此冲撞，却共同发展。它们使从前备受污名化的群体——特别是犹太人——在经历数世纪的排斥后，重新获得了成功。

咖啡馆是维也纳文化的一个重要组成部分，是面向所有人开放的场所。人们聚集在传统的大理石桌面周围，互相交谈、打牌、阅读报刊和书籍。茨威格认为，维也纳的国际化气质很大程度上可以归功于咖啡馆带来的每日国际快讯和文化评论。在某个时期，希特勒、托洛茨基、铁托、弗洛伊德、斯大林都在同一个街区活动，甚至可能在同一家咖啡馆流连过。在这座梦之城工作的西格蒙德·弗洛伊德让解析梦境成了一门科学。近乎情色的新艺术运动（Jugendstil）的曲线，柔和地蜿蜒在古斯塔夫·克里姆特的画作中，在古斯塔夫·马勒（Gustav Mahler）和胡戈·沃尔夫（Hugo Wolf）的复调音乐中，在奥托·瓦格纳（Otto Wagner）的建筑中。文学方面，阿图尔·施尼茨勒（Arthur Schnitzler）、赫尔曼·巴尔（Hermann Bahr）、

彼得·艾腾贝格（Peter Altenberg）写就了形式创新的散文、小说和专著。新艺术运动很快便遭遇独辟蹊径的表现主义风潮的挑战。打破陈规者层出不穷，在音乐领域是阿诺德·勋伯格（Arnold Schönberg）和阿尔班·贝尔格（Alban Berg），美术领域是奥斯卡·柯克西卡（Oskar Kokoschka）和埃贡·席勒（Egon Schiele），建筑领域是阿道夫·路斯（Adolf Loos），文学领域是博学的卡尔·克劳斯（Karl Kraus），哲学领域则出现了路德维希·维特根斯坦（Ludwig Wittgenstein）。

然而，单纯认为世纪末的维也纳充斥着胜利昂扬和面向未来的坚定信念无疑十分天真。大多数时候，维也纳知识分子们都欢欣鼓舞，但他们同样为这个世界能否存续而深感忧虑，因为代表无理性和残暴统治的势力始终在后台蠢蠢欲动，等待着登台的时机。

维也纳19世纪后期的变革阶段，茨威格的人生画卷徐徐展开。1881年，他在这座城市出生，父亲是富有的纺织实业家，母亲则是犹太裔意大利银行豪门千金。财富成为他们进入维也纳社交界的门票，而他们一边庆幸于免遭部分公然反犹行径的影响，一边仍不可避免地惴惴不安。茨威格一家知道，他们永远无法成为奥地利贵族士绅阶层的一员。用当时的话来说，他们"明白自己的斤两"，这也是非犹太精英团体接纳他们的原因。

一些其他犹太作家质疑这种接纳本身带有讽刺意味，但茨威格没有。他显然意识到了这一点，但并未过多纠结。"我们得以将私生活塑造得更加个性化，"他写道，"我们生活得更富国际化，全世界都向我们开放。"年轻时生活在19世纪晚期维也纳的经历，更加坚定了茨威格的自豪感。"在欧洲，几乎没有一座城市像维也纳这样热衷于文化理想。"他写道。到了世纪之交，人们对于艺术有了全

新的理解。"我们青年时代真正伟大的经验，在于意识到艺术方面有新事物即将出现，它们比我们的父辈和周围的人曾满足过的那些更为热烈、更加艰涩、更富有诱惑力。"此情此景令年轻的维也纳人无比沉醉，以至于他们根本没有意识到这些"美学领域里的转变只不过是许多更深远变化的先兆。这些变化将动摇和最终毁灭我们父辈们的太平世界"。

尽管心怀爱国热情，茨威格仍拒绝在一战烽烟燃起时拿起枪上前线。他在战争委员会的档案室工作，成为一名反战主义者和欧洲一体化的倡议者。当他的非暴力倡议引起当局警觉时，他搬离了维也纳，首先前往苏黎世，战后短暂居住在柏林。他最终定居在奥地利萨尔茨堡附近的卡普齐纳山上一座别墅里。他的山间别墅成了欧洲文人墨客心中的文化朝圣地，仿佛一座"花花公子庄园"中的阿尔冈昆圆桌，欧洲高雅文化圈的三教九流都云集于此。"罗曼·罗兰曾在我们那里住过，"他写道，"托马斯·曼也是。我们曾在家中友好地接待过H.G.威尔斯（H. G. Wells）、霍夫曼斯塔尔（Hugo von Hofmannsthal）、雅各布·瓦塞尔曼（Jakob Wassermann）、房龙（Van Loon）、詹姆斯·乔伊斯、埃米尔·路德维希（Emil Ludwig）、弗朗茨·韦尔弗（Franz Werfel）、格奥尔格·勃兰兑斯（Georg Brandes）、保罗·瓦莱里（Paul Valéry）、简·亚当斯（Jane Addams）、沙洛姆·阿施（Shalom Asch）和阿图尔·施尼茨勒。在音乐家中，我们接待过拉威尔（Ravel）、理查德·施特劳斯（Richard Strauss）、阿尔班·贝尔格、布鲁诺·瓦尔特（Bruno Walter）、巴尔托克（Bartók），此外，宾客中还有来自世界各地的画家、演员和学者。"

茨威格走上别墅的露台，便能隔着国界线远眺德国南部。"我们在那里和所有宾客一起度过漫长美好的时光，坐在露台上眺望美丽静谧的景色，怎么也想不到，就在正对面的贝希特斯加登山上住着一个将要毁坏这一切的人。"《昨日的世界》中这样描述。他的阿尔卑斯山间别墅代表着希特勒处心积虑想要消灭的一切，并不仅仅因为土地所有者是犹太人，世界主义、平等主义、欧洲社会主义的思想才是纳粹真正想践踏的对象。

一战让国界线变得清晰起来。茨威格痛恨这种"现代潮流"。他将护照的发明视为这

病症的载体。"第一次世界大战之后，最为生动地证明世界巨大倒退趋势的行为，莫过于限制人的行动自由和公民权利，"他满怀痛苦地写道，"1914 年以前，世界属于全人类。每个人想去哪里就去哪里，想在那里待多久就待多久……没有许可证，没有签证，更不用说刻意刁难。如今的国境线在所有人对他人病态的不信任之中变为纠缠不清的繁文缛节，而从前它们不过是地图上象征性的划线而已，人们可以像越过格林尼治子午线一样无忧无虑地越过那些边界线。"茨威格相信，民族主义在一战之后才出现并撼动了世界。这种精神瘟疫酝酿出的最初症状是仇外：对外国人的病态厌恶。"曾经只用来对付罪犯的一切侮辱手段，现在都施加在每一个在旅行前或旅行中的普通人身上。"

1934 年，随着希特勒在德国当权，茨威格离开了奥地利。他首先搬去伦敦和英格兰约克郡，之后前往纽约，最终定居在巴西彼得罗波利斯。他始终热爱旅行，仿佛患上了一种只能用德语 "fernweh"（直译：对远方的渴慕）一词来描述的疾病。但在英格兰和纽约时，他写过自己痛恨那种"被视为'外国人'的不快感受"。他确信身处异国他乡之人将逐渐失去自尊："我可以毫不犹豫地承认，从不得不靠在我看来十分陌生的身份文书或者护照生活的时候起，我再也感觉不到自己完全属于自己。我自主身份中的某一部分随着我原本的、真实的自我一起永远被毁灭了。"历史让年轻的茨威格多产而自信，对未来充满信心，但也是历史猝不及防掉头从他身上碾过，夺走了他的理想主义和玫瑰色幻梦，空余苦甜交织的安慰奖——记忆，在他的重述中愈发美得不切实际。他的不少关于青年时期维也纳的文章是在生命尽头，也就是 20 世纪 30 年代末，法西斯的幽灵盘旋于欧洲上空之际写就的。支撑他生命的是从记忆里世界的混沌中提取的短文和风景画，但他也始终明白自己"将文化设想为一种精神的玻璃弹珠游戏" *** 只是多愁善感罢了。

他对不复存在已久的维也纳的眷念是那样虚幻而摇曳，正如他在《昨日的世界》中坦承的："在巨大的风暴早已将一切击得粉碎的今天，我们终于明白曾经的太平世界不过是一座空中楼阁罢了。"

诚然，茨威格的记忆很主观，但围绕的核心依然是真实。某些闪烁着荣耀与美好的事物的确在一战中摇摇欲坠，而在二战中则被摧毁殆尽。纳粹统治的余波中，世纪之交的富裕表象大都烟消云散，孕育这繁荣的文化土壤也不曾幸免于难。茨威格在第二任妻子的陪伴下选择自杀是在 1942 年，此时他已为欧洲及其文化的未来绝望了多年。茨威格所颂扬的过往是欧洲高雅文化和人性良善行将消亡的余晖，是一种永远丧失的纯粹。

不 过，也并非永远：茨威格青年时代的维也纳在《昨日的世界》里重获新生。它同样存活在小说和故事的章节中，这些作品重述诗人、哲学家、文艺爱好者及其拥趸之间的智力竞赛和惺惺相惜，追忆着叙述者许久前就已离开之处曾经的光彩。

茨威格笔下，讲故事的人都可信吗？连他们自己都在怀疑。他的作品中满是这样的情形：角色挣扎着想记起事情，或不确定自己是否记错事情，或需要花时间从潜意识之中挖掘细节。我们经常发现自己看到的并非事件原貌，而是一种私人的、抒情的重现——一种蕴含着等同于乃至某种意义上超越事实的情感的记录。讲述方式大于故事本身，讲述者体验到的情感更大于讲述方式，而读者心中涌起的情感则最为重要。

《布达佩斯大饭店》清楚地明白这一层叠效应，并将其嵌入情节之中。故事的第一层中，年轻的泽罗·穆斯塔法从古斯塔夫先生那里学到了人生、爱与酒店管理的经验。大饭店的灿烂岁月是欧洲高雅文化的集中体现——电影中变换浓缩的版本正是《昨日的世界》里那个让作者醉心重述的奥地利。这是占据电影最大篇幅的一部分。古斯塔夫先生是一位充满魅力的花花公子，他人格化了茨威格眼中旧日欧洲的一切：鲜明的个人风格、世故的幽默感、极具感染力的乐天性格中闪现着智慧、欣赏传统的同时拒绝被传统束缚，他还有强大的适应力，让他得以逃离监狱疾走乡间，躲避着敌人的追踪，成功夺回《拿苹果的男孩》。

第二层故事发生在 1968 年的框架中，老年泽罗向青年作家饱含深情地回顾 30 多年前的往事，或者正如茨威格的某部短篇小说的标题那样，是"一个在黄昏中讲述的故事"（A Story Told In Twilight）。

第三层故事由老年作家讲述，他在 1985 年的段落中向观众"展示"了前面的两层故事。古斯塔夫和青年泽罗的冒险被放置在数十年前另一个老人对故事的陈述之中，而数

*** Ritchie Robertson, The 'Jewish Question' in German Literature, 1749–1939: Emancipation and its Discontents (Oxford University Press), 127。

十年后，这个故事由如今的老人再次讲起。

公墓戏则是电影的第四层：开头结尾两段公墓戏将整个故事框起来。一位年轻女子在约2014年阅读了作家的书，深受触动，甚至来墓前凭吊，想象出整个故事。

而电影还有第五层。如果能发现它，就能理解一位导演将他深爱的源于现实生活的真正艺术进行转化的机制，创作出一部以从未存在过的虚构欧洲为舞台的电影。

尽管茨威格所写的传记和专著中，确切直白的叙述屡见不鲜，但他的虚构作品却如同套娃：故事中装着故事，由多个叙述者讲述，发生在不同的时代和遥远的彼方。《布达佩斯大饭店》也利用了这种手法，由前文提及的一系列叙述者共同推动故事发展，并在此过程中将事件抽象为传奇。

电影并未限于自青年泽罗、老年泽罗、青年作家、老年作家，或公墓里虔诚的年轻女子中任何一个人的视角，而是所有人视角的融合。它同样也是安德森眼中的世界。电影最显著的优点在于谦逊。它是80年后，远隔重洋的一位美国导演对铸就他幻想的作家的致敬。能写出这样一部天马行空的电影，导演绝不可能不热爱茨威格。而他同时也很清楚自己是一个影像制造者——一个讲故事的人，词语只是他织就电影的一部分材料，情节的经纬延展在近似真实而非真实的另一个维度之中：在那里，纽约不是纽约，海洋不完全是海洋，印度也不是现实中的印度。正如片中充满对茨威格本人及其作品典故的致敬，却并非直接改编自他任何一部作品。

然而，在这样精心设计的间接致敬中，《布达佩斯大饭店》成功地捕捉到了一种茨威格式的特质。现在看来，这种特质似乎正源于激发茨威格创作灵感的失落情绪。他的虚构作品，尤其是回忆录，给人的感觉像在试图复活某种发生的瞬间便会死亡、只能存活在讲述者记忆之中的经历。电影里的作家唯恐这种经历若不落于纸面，便会永远消失。

借助层叠叙事的魔力，茨威格的文字与安德森的电影融合为一个故事，讲述了人们对故事的渴望。在1985年的"序章"中，作家对摄影机说话，回忆起他居住在与电影同名的山间大饭店里，从"文士热"中逐渐恢复的那个八月。那座行将就木的建筑几乎是一片废墟，仅仅招待着几位形单影只的客人。一天夜里，年轻的作家发现一位老人带着"不易察觉的忧伤"端坐在大堂。他就是泽罗·穆斯塔法，酒店的拥有者，而他主动提出要为作家讲述"这片迷人的旧日废墟"的故事。

安德森在整个开场段落中把玩着画幅比例：1.37∶1、1.85∶1和2.35∶1，一种画幅对应一条时间线，收缩和扩展空间，以电影化的语言呈现出故事层层嵌套的本质。不断变化的长方形黑边将"框架策略"（framing device）具象化，同时为画面中出现的其他"框形物"——房间和电梯、窗户和门扉、油画和盒装甜点——赋予另一层重要寓意。当然，这种手法自身便是对茨威格作品的隐喻。在他的故事中出现了大量怀揣秘密、内心煎熬的角色，这些秘密也经常在事后被"框架"裱起，或者封存在日记和信件中，变成回忆。

层次之上堆叠层次，画框之中还有画框，故事之中套着故事，纷繁的技法丝毫没有削弱电影的情感核心，而是共同成就了这个关于故事的故事。茨威格既是老年作家，也是青年作家，是老年泽罗亦是少年泽罗。他们代表着高度风格化的欧洲气质，让恩斯特·刘别谦、比利·怀尔德、马克斯·奥菲尔斯等导演迷恋不已，安德森在缪斯茨威格之外也在片中对这些电影人进行了致敬。当然，正如布达佩斯大饭店的繁华在战争到来后遍布的暴行之下迅速颓败，古斯塔夫先生身上那属于旧世界的魅力也将被闷闷不乐的让先生取代，只看工资的让先生奔走在曾是一座殷勤好客的宫殿、现在却人迹罕至的废墟里。

茨威格的阿尔卑斯山间别墅和布达佩斯大饭店之间有着显而易见的相似性。两者的呼应体现在一连串的关联中：茨威格热烈颂扬欧洲消逝的过往，缅怀自己的从前；古斯塔夫先生则致力于提前杜绝失去的可能性，不让他挚爱的大饭店落入"肮脏、该死、满脸麻子的法西斯混蛋"手中或被炮弹炸成灰烬；老年泽罗让古斯塔夫先生的传奇在岁月流逝中存续；而作家则将故事传给了未来的世世代代，打断开场白后站在他身边的孙子就是他们的代表。这一系列拯救故事的行为由一只粉色的门德尔饼屋包装盒承载，头尾的公墓场景为它系上蝴蝶结。电影就是这本书，书是泽罗的故事，泽罗的故事是古斯塔夫的故事，古斯塔夫的故事是布达佩斯大饭店的故事，而布达佩斯大饭店的故事也是茨威格阿尔卑斯山间别墅的故事，是奥地利的故事，是欧洲的故事，是万事万物的故事。这一切都已经离去了，消失了，再也无法挽回。唯有故事永存。

STEFAN ZWEIG
Excerpts

本篇摘选译者：高远致

斯蒂芬·茨威格

《心灵的焦灼》

"有者愈有，多者愈予。"每一个作家都熟知这句出自《圣经》箴言背后的真理，而且他们理应认同"能言会道者，必所闻所知多矣"这一事实。许多人认为作家创作时总是想象力无穷，可以源源不断生发出永不枯竭的桥段和故事，其实大谬不然。事实上，作家不必完全创造故事，而是需要让人物和故事自己找上门来，如果他能够在很大程度上坚持多看多听，那么自然这些素材便会如有神助地纷至沓来。作家经常试图讲述他人的故事，而很多人会向他倾诉自己的故事。

下面所要讲述的故事也是在意想不到的情况下由别人告诉我的，我将它们全部记录在此。上次在维也纳的时候，我处理完了一堆公事，疲惫不堪，晚上想去在郊区的餐馆，我原本以为这家馆子早就不景气了，肯定客人寥寥。然而直到进门后我才恼火地发现自己估计错误。我的一个熟人就坐在靠门口的桌子上，他十分高兴地起身想同我打招呼，但我恐怕实在不能回报以同样的热情，接着他邀请我跟他一起坐。当然，我也不能昧着良心说这位过分热情的先生是位令人讨嫌的人；但是他属于那种极度热爱社交的人，攒朋友狂热得犹如儿童集邮，然后还要炫耀自己的每件藏品。对于这种心倒是不坏的社交癖爱好者——他本职工作是一个博学且有上进心的档案保管员——来说，人生的全部意义就限于当报端不时出现某个人名时，他可以满不在乎地说："他是我的好朋友"或是"哦，我昨天还见了他"，或是"我的朋友 A 告诉我的，那我的朋友 B 是这么看的……"然后跟报菜名似的把认识的人罗列一遍，能这样吹个牛他便心满意足得很。他会在观众席为朋友参演的话剧拼命鼓掌，会在第二天早上给每位女主角打电话祝贺她们演出成功；他从不会忘记谁的生日，不会提及那些对朋友工作的负面报道，而但凡有篇把人捧上天的文章发表，他就会将其寄给当事人。他绝不是个讨嫌的人，他的热情也是真挚的，如果你帮了他一个小忙或是向他的友邻库里添加一个人，他就会无比开心。

然而，也无须再多费笔墨来描述我的这位自来贴朋友了——维也纳人通常用"自来贴"这个词来形容那种混迹于场合想往上爬的心地不坏的寄生虫——因为人人都知道总有这种人存在，所以我们也知道不摆个臭脸的话无法摆脱他们出自善意的关注。所以我不得不坐在他身边，东拉西扯地聊了半个钟头，直到另一位先生走进餐厅。他很高，脸色红润，看上去很是年轻，鬓角处些许灰白颇为引人注目，他一直站得笔直，让人一眼就能看出他以前一定是军人。我的这位桌伴立刻以他那特有的热情向他问好，然而这位先生的回应与其说是客气不如说是冷漠，他还没来得及招呼

作品摘选

匆匆跑来的服务生点单呢，这位集邮爱好者就立马凑过来小声跟我说："你知道他是谁吗？"我早就摸透他热爱炫耀自己人脉之广的秉性，生怕他又要开始长篇大论，所以只是简单回了一句"不"，然后便回身专心致志把我的巧克力蛋糕切成小块。然而，我的兴味索然更加激起了这位集邮爱好者的热情，他神神秘秘地小声嘀咕："他就是陆军总处的霍夫米勒，你知道的，就是因为战功卓著拿了玛丽亚·特蕾莎勋章的那个人。"但貌似这个新闻并没有像他预想的那样震惊到我，他又开始满怀爱国热情地讲起霍夫米勒上尉的一桩桩战功，先是在骑兵部队，然后又在皮亚韦河上著名的侦查空战中单枪匹马击落三架敌机，最后他带着一个机枪连占领并坚守一处前沿阵地长达三天——我已经省掉了他口中很多详细的细节，他还对我一无所知表示了万般惊讶，在他看来霍夫米勒可是被奥匈帝国的皇帝卡尔一世授予了奥地利军队最高荣誉勋章的名人。

听他这么说，我也不由自主向隔壁桌望去，想仔细看看这个足以彪炳史册的货真价实的英雄到底是怎样一个人。但对方一脸不悦，好像是说——"你们在说我吗？"

看来也没法多瞧了！与此同时，这位先生以一种非常不友好的方式将椅子移到另一侧，摆明了就是要背对着我们。我自己也感到有点不好意思，于是我把目光从他身上移开，然后又觉得看什么都不能显得太过好奇，哪怕是餐厅里的桌布。于是稍坐片刻，我就向我这位话痨朋友做了道别。我前脚刚走，他后脚就立刻移到了那位战争英雄的桌上，看上去就像刚才向我介绍霍夫米勒那样，跟他显摆我的情况。

这就是那天的情况。仅仅是匆匆几瞥，我本来肯定会忘了这次短暂的见面，但就是这么巧，在第二天的一个小型聚会上，我又发现我与这位不乐于社交的先生不期而遇了，他身穿无尾礼服，看上去相比前天晚上穿花呢便装更为举止优雅、引人注目。我们都略显尴尬地忍住了微笑，有种两人想共守秘密的会心默契。他一下就认出了我来，我也一样，然后我们不约而同都想到了我们共同认识的那位朋友，他想撮合我们认识却没能成功，这让我们都感到有些好笑。一开始我们都刻意不跟对方说话，事实上也没什么机会交谈就是，因为我们身边正在进行着一场内容丰富的讨论。

如果我提及一下这场讨论发生在 1938 年，那我想那些讨论的主题是什么简直是不言自明。我们这个时代的历史学家以后都可以断言，在 1938 年，每一个可能化为废墟的欧陆国家，人们每一次谈话几乎都围绕着可能即将发生的第二次世界大战。这成了每次社交聚会不可避免的话题，有时环绕着你的不是言说者口中的恐惧、猜测与希望，而是整个社会空气中弥漫着的那种时代氛围，人们把那种隐秘的紧张和高度焦虑转化成了实际的语言。

　　这个话题由房子的主人提起，他是一位律师，当然也像每一个律师那样非常自负。他以老生常谈的观点来证明老生常谈的废话——年轻一代知道战争为何物，他们不会盲目地就投入另一场战争；只要战争动员令一下达，他们就会调转枪口朝向那些下令让他们奔赴战场的人；尤其是像他这样上次大战时曾经在前线战斗过的人，不会忘记战争有多么的残酷。当成百上千乃至成千上万的炸药和毒气弹正在军工厂生产的时候，他居然能像掸掉烟头那般容易地彻底否认了战争的可能性，如此信誓旦旦的口吻惹恼了我。我坚定地反驳，我们不能总是想当然。指挥战争机器的行政和军事部门一直没闲着，他们争取尽量多的和平时间以达到控制人民的目的，在这个鼓吹乌托邦理想的国家，我们其实是命悬一线。现在各项战争准备已经组织就绪，随时准备开火迎战。即使现在，拜我们那个无比精密的宣传机器所赐，人民的顺从无以复加，只要我们勇于面对现实的话，等每家每户卧室的收音机宣布战争动员令时，就能看到并没有什么人会反抗当局的意志。今天的人们如蝼蚁尘埃，并没有什么自我意志。

　　当然，其余所有人都反对我。经验告诉我们，人们总是倾向于自我欺骗，不断说服自己危险永远不会到来，哪怕内心深处意识到危险迫在眉睫。隔壁房间里一桌丰盛的晚宴已然安排就绪，所以我的警告碰到这种廉价的乐观主义，自然不受欢迎。

　　让我没有想到的是，那位获得玛丽亚·特蕾莎勋章的战斗英雄不仅没有加入反对者的阵营，相反站在我这一边帮我说话。他很坚定地表示，那些说战争不会再发生的言论纯是胡扯，普罗大众想要什么、不想要什么，在今天这个情势下根本无足轻重。在下一次战争中，机器将成为战争的主角，而人则只不过是战争机器中的零件罢了。甚至在上一次大战中，他在战场上也没真正看见很多人明确表示对战争的支持或是反对。大部分人就像被风卷起的尘埃一样，莫名地就被卷入了战争之中，卷入了历史事件的车轮之中，像大包袱中的干豆子那样，只能无助地在包袱中翻来覆去。他说，考虑到林林总总各个方面，逃避现实卷入战争的人可能比逃离战争的人要多。

　　我边听边感到惊讶，尤其是他讲话中持续的那种激情让我感到惊讶。"我们不要再欺骗自己了。如果今天有人在世界上任何一个完全不相干的角落号召人们参战，比如太平洋里的波利尼西亚岛或是某个非洲偏远的角落，仍然会有成千上万的志愿者会应征入伍，哪怕他们根本不知道为什么要参战，可能只是想要摆脱原来的自己或是对生活的不满。但是在我看来根本没有真正有反战想法的人。个人反抗一个组织比随波逐流需要更大的勇气魄力。特立独行需要个人主义精神，而在我们这个讲究进步的组织化和机制化的时代，个人主义者已经死绝了。在战争中我们看到的勇气，都是群体的勇气，是军官上下的勇气，但如果你仔细观察的话，你会发现这些勇气背后的奇怪

218

之处：虚荣、轻率，甚至厌倦，但更主要的是恐惧，恐惧落后于人、恐惧被嘲讽、恐惧特立独行，最恐惧的是违抗你所在群体的集体意志。我所认识的那些战场上勇者中的勇者，以我这个退伍军人来看，都是可疑的英雄。但请不要误解我，"他补充道，转向聚会的主人，后者看上去颇为尴尬，"我个人也概莫能外。"

我喜欢他讲话的方式，于是便想上前去打个招呼，但是女主人正在此时召唤大家去用晚餐，因为我们的座位相隔较远，所以并没有什么讲话的机会。直到大家回家时，我们在衣帽间终于搭上了话。

"我觉得，"他笑着对我说，"可能我们共同的朋友已经介绍我们认识了。"

我回笑道："而且肯定介绍得很详细。"

"我想他肯定没少说好话，把我形容成一个大英雄，然后对我的勋章大加吹嘘。"

"差不多吧。"

"他特别以我的勋章为荣……当然也以你的著作为荣。"

"真是个怪家伙，不是吗？不过，有些人比他还糟就是。我们能一起走一段吗？"

我们走到一半，他突然转向我。"请相信我，这么多年了，玛丽亚·特蕾莎勋章能带给我的只有厌恶，没别的了，我说这话是认真的。虽然老实说，一开始我在战场上被授予勋章的时候，我真的很高兴。毕竟，在你进入军事学院受训成为士兵的那一天起，你就听说了这个传奇的荣誉勋章——一场战争下来，可能也只有十几个人能够拿到这一荣誉——像是从天上掉下馅饼来。对一个 28 岁的年轻人来讲，这个荣誉真是不得了。突然之间，你就把所有人都甩在了身后，他们盯着你胸口看，就像那里挂着个小太阳，而皇帝陛下本人，旁人想见一面都难，却跟你握手，向你表示祝贺。但是你看，离开了军队，这份荣誉就什么也不是了，战争结束之后，我就觉得一切是这么荒谬，就因为你在某个 20 分钟里面的勇气，于是乎你下半辈子都成了一个当局认证的英雄了——事实上可能你并不比其他几百万人更有勇气。但我脱颖而出，可能只是因为我碰巧被注意到了，更让人惊讶的是，我还活着回来了。一年之后，当每个人都盯着我那块小铁片，眼神里总是充满了敬畏地打量着我时，我感到恶心，也受够了去哪儿都像是个移动的纪念碑，痛恨那些路人的大惊小怪。这也就是为什么战争一结束，我就迅速退伍了。"

他开始加快脚步。

"我得说，这只是众多原因中的一个，但主要是私人原因，你可能也更容易理解。我退伍的主要原因是对自己是否应该被授勋，或是对自己的英雄事迹产生了深深的怀疑。因为我比那些看热闹的陌生人要更知道那个被授勋的人远不是什么英雄，或者可

以明确地说是个非英雄——我只是众多冲向战争想借此将自己从绝望的境遇中解救出来的人中的一员。我们是逃避承担的逃兵，而不是什么履行了义务的英雄。我不知道你怎么看，但是对我来说，活在英雄事迹的光环之下真是既不自在，也不轻松，当我不用穿着军装戴着我的英雄事迹四处招摇过市时，真的感觉是莫大的解脱。直到现在听到别人还在翻老皇历讲述我的英雄事迹，我就倍感恼火，我得承认我昨天差点想走到你们桌子面前，明白无误地告诉我们那位碎嘴子朋友，你想怎么夸别人都行，但是别夸我。你看我的目光带着崇敬，这让我异常难受，我想让你听听我是怎么阴差阳错地获得了英雄的荣誉，看看我们那位朋友的赞词是多么荒唐。这是一个非常奇怪的故事，因为所谓勇气经常只是另一种脆弱。此外，我将毫无保留地跟你讲我的故事。四分之一个世纪前发生在那个男人身上的事情已经不再与他相干了——这已经是另一个人的故事了。你有时间和兴致听听吗？"

当然有时间，我们在空无一人的街上走了好一会儿。接下来的几天，我们也一起共度了很多时光。对于霍夫米勒上尉的话我只稍做了改动，至多是把轻骑兵团改为枪骑兵团，把守备部队的地点在地图上略做移动，将人物的名字细加改动以隐藏他们的真实身份。但是我并未生造任何重要的事实，所以整个故事并非由作为作家的我，而是它真正的叙述者来向我们娓娓道来。（摘自"前言"部分）

《昨日的世界》

时代为我们提供了种种影像，而我只是用文字辅以解说，因此这不单是我自己的经历，我想讲述的是我们这整个一代人的故事——我们这独一无二的一代，在历史长河中承载了比其他人沉得多的重负。（摘自"前言"部分）

正因为此，数百年以来，奥地利及其君主既无政治上的野心，其军事冒险也未有太多建树，奥地利人的民族自豪感，主要建立在其卓著的艺术成就之上。众所周知，维也纳是一座热衷享乐的都会。然而，文化就是把那些生活中的粗处剔尽，而通过艺术和爱将生活中最为美好、纤弱和敏感之处诱发出来。维也纳人是热爱美食、红酒、鲜啤、精奢的小甜点和果子奶油蛋糕的挑剔食客，但是他们也渴求更为讲究辨别力的精神愉悦。（摘自"太平世界"一章）

事实上，我们拥有无尽的热忱。那几年，青春期的我们无论是在学校课堂里、上学路上、放学途中，还是在咖啡馆、在剧院中、在散步时，无时无刻不在讨论书籍、

作品摘选

绘画、音乐、哲学。所有在公众面前演出过的演员和指挥，所有出版了新作或是在报上发表了一篇文章的作家，都会成为我们心中星辰般的人物。多年后，当我读到巴尔扎克描绘自己年轻时会觉得"那些名人，宛若不说凡世俗语、不食人间烟火的神祇"（Les gens célèbres étaient pour moi comme des dieux qui ne parlaient pas, ne marchaient pas, ne mangeaient pas comme les autres hommes.），我为这种感同身受而大吃一惊。这就是我们那时经常的感受——在街上偶然看见了古斯塔夫·马勒也是一件值得第二天早上跟朋友们通报的胜利；在我还是孩子的时候，有一次我被介绍给了约翰内斯·布拉姆斯（Johannes Brahms），他和善地拍了拍我的肩，接下来的几天，我一直为那幸福的时刻而神魂颠倒。

然而，我们年轻人完全沉湎于自己的文学理想中，眼睛只盯着书本和绘画，对国内那些危险变化的迹象充耳不闻。对政治和社会问题，我们也提不起半点兴趣。那些刺耳的争吵于我们的人生有何意义？当全城都在为一场选举而兴奋不已时，我们却去图书馆消磨时光；当大众群情激奋时，我们则在写诗、论诗。我们看不见墙上那些火一般的檄文，像只知享乐的末世君主一样，享用着艺术的佳肴，却毫无对未来的忧患意识。数十年后，当国梁倾覆之时，我们才意识到其根基早在很久之前就已被挖空，个人自由的衰落伴随着新世纪一起降临欧洲。（摘自"上个世纪的学校"一章）

只要受到压抑，就要到处寻找出口，就要避开障碍寻找出路，就要克服万难寻求释放。所以我们这代人受的性启蒙几乎为零，所以比之今天那些可以自由恋爱的年轻人，任何形式与异性的社会交往，都让我们在情欲上倍感压抑。禁果总是越禁越渴望偷尝，越禁越能激发欲望，耳闻目睹得愈少，念头里幻想得就愈多。身体所接纳的空气、阳光越少，内心中郁积的热望就愈多。（摘自"情窦初开"一章）

我知道，我知道，今天遭受苦难的不只是巴黎。在今后的几十年，欧洲再也无法回到第一次世界大战之前的那番光景了。自那时开始，阴霾始终无法从欧洲大陆那条曾经无比明媚的地平线上完全消散，国与国之间、人与人之间，痛楚和不信任一直潜伏在业已千疮百孔的欧洲体内，如毒药般戕害着她。然而，在两次世界大战之间近四分之一个世纪的时间里，虽然社会和科技取得了巨大的进步，但如果我们仔细体察，西方世界的这些国家无一例外地再也无法享受到昔日故国的那种雍容生趣。（摘自"巴黎，永远焕发青春的城市"一章）

接下来，1914 年 6 月 28 日，萨拉热窝的一声枪响，将那个养育我们、让我们生长、我们视为家的世界，像空心陶罐一样摔得粉碎。（摘自"欧洲的光辉和阴霾"一章）

斯蒂芬·茨威格

1939 年的大战有着自身的理念底色——它关乎自由与坚守道德价值,为理念而战使得人类变得坚强、坚定。相比而言,1914 年的大战则与真实无关。它一直都是一种幻象,关于一个更好世界的梦想,希冀建立起一个公正和平的世界。正是这种幻象,而非智识,带给了人们满怀希望的快乐。这就是为什么那些战争受害者在狂饮和欢腾中,戴着满是花环和镂刻着橡叶徽的头盔走向战争的屠场,而街道上还回荡着他们欢呼雀跃的声音,灯火通明,好似节日狂欢一般。(摘自“1914 年战争爆发的最初时刻”一章)

新一代的青年无论如何都对他们的父辈缺乏敬意,难道不是很好理解吗? 整个新的一代年轻人都不信任父母、政客或是师长。他们总是带着怀疑去面对那些政令和公告。战后的一代青年以一种骤然和激烈的方式,将自己从过去被视作理所当然的一切中解放出来。他们拒斥一切传统,下定决心要将命运掌握在自己手中,努力从过去脱身,投身新的未来。伴随着生活各个领域出现年轻人,一个全新的世界、一种不同的秩序即将诞生,当然或许也会夹杂着某种狂放的浮夸。任何人、任何事,只要不再属于年轻人的世代,就注定终结、过时、朽坏。(摘自“重返祖国奥地利”一章)

《小说选集》

在这场持续升温的争吵中,这个逃兵的目光逐渐抬起,胆怯地盯着酒店经理的嘴唇,他知道在这场争吵中只有这个酒店经理才能为他指明方向,在这方面经理更为练达世故。他看上去隐隐意识到了这场因为他的在场而引发的争吵,随着嘈杂吵闹的停止,在一片静默中他不由自主地举起了双手,伸向酒店经理,宛如祈祷台上的女教徒用恳切的目光望着宗教圣像。这个举动让现场所有人都颇为动容。经理走上前去,热情地再三保证他不必害怕,他可以安安心心住在这里,至少短时间内都可以有个安定之所。俄国人也想要亲吻一下经理的手,但是经理把手缩了回来,赶紧退了一步。然后他指向隔壁房间,这是一座小村舍,里面有床有吃的,可以供他休息,老板又向他再三保证,然后和蔼地挥了挥手,一路回到了自己的旅馆。(摘自《日内瓦湖畔的插曲》)

利奥波德或是莱梅尔·卡尼茨是如何成为贵族赫尔·冯·科克斯法尔瓦先生及一大片不动产的主人的故事,始于一列从布达佩斯开往维也纳的列车上。虽然直到现在他也只有 42 岁,但那时他就有些许白发,将无数漫漫长夜花在旅途之中——他像对钱吝啬那样,对时间也非常抠门——可能我忘说了,他每次坐车必是三等车厢。他

222

作品摘选

对旅途中过夜可谓熟门熟路，乃至很早以前就研究出一套技巧。首先，他会在坚硬的木椅上铺一条从拍卖会上便宜拍来的苏格兰花格子呢毯子，接着小心翼翼地把那件必不可少的黑色外套挂在衣钩上，把金边眼镜塞到眼镜盒中，然后再从帆布旅行袋中——他可从来舍不得买什么皮箱——掏出一条柔软的旧睡衣，最后把帽子压得低低的，挡住光以便入睡。这样他就在车厢的一角舒舒服服地安顿下了，就算是坐着也可以睡着，因为小利奥波德还是个孩子时，就学会了晚上在没有像床那样舒服的地方也能睡觉的本事。（本段亦收录于长篇小说《心灵的焦灼》）

《家庭女教师》及其他小说

那个老人独自一人，睁大眼睛盯着无边无际的黑夜深处。在他身边，有个什么东西伏在黑暗之中，深深地呼吸着。他努力去回想，那个与他共处一室、一起呼吸着的身体，他认识这个身体的时候，她还青春炽热，曾为他生下了一个孩子，这个身体通过血液最深处的神秘力量与他紧紧绑在一起。他努力让自己去想着边上那温暖柔软的身体——他能做的也就仅仅是伸手轻触一下——这身体曾经成为他人生的一部分。但是奇怪的是，回忆已经不能再激发出他的感觉了。他听着她规律的呼吸声，这呼吸就像窗口传来的波浪温柔地拍打在海岸上的声音。所有这些都遥远而毫不真实，只是有什么凑巧躺在他身边罢了——这一切都结束了，永远结束了。

……

但是这时那甜甜的香水唤起了他的记忆，或是他那半麻的脑中回想起了某些被遗忘掉的时刻？那突如其来可怕的表情变化，彻底覆盖在了他那刚才还看起来很愉快的面庞之上。（摘自《心的沉沦》）

《情感的迷惘》

他完全将自己的热情投入了野蛮史前开端时期的描述，言语形象、声如洪钟。他的声音从一开始的轻声细语，一路飙升成那种要调动肌肉和韧带才能发出的大声，然后再变成如金属般光亮的飞机，坚定但自由，直冲云霄——房间、墙壁都太小了，逼仄得无法承载他的声音，这声音需要广阔的空间。我感到有一阵风暴从我身上刮

过，骤起的海浪犹如大海的嘴唇咆哮出隆隆之音。我缩在课桌边上，觉得自己站在家中的沙墩之上，千波万浪奔涌而来，大海就在空中飞驰奔洒。一个新生命或是一部新的文学作品破壳而出之时，总是伴随着周遭的一切充满畏惧的目光，在那一刻我第一次受到了如此大的触动和喜悦。

我的老师一结束他的口述——那些灵感的力量早已抛离了原来的学术诉求，而是将他们付诸雄浑的文字，那些思想变得如此富有诗意——我就瘫软了。一种极度的疲乏席卷我的全身，强烈而又沉重，一种与我的老师毫不相似的疲乏。他的疲乏是一种精疲力竭或是解脱放空，而我，则是彻底被他的风暴所摧毁，那种战栗的感觉流入到我的身体之中。

然而，我们两个人总是需要再聊一小会儿，才能好好入睡休息。我经常会通读一下自己的速记稿，但奇怪的是，每当我笔下记录的那些文字被从口中说出时，就有另一种声音从我的气息中涌出，就犹如什么东西将我口中的语言进行了转换。我立刻意识到自己是在重复他的话，我揣摩、模仿他的语音语调，全情投入，仿佛他在通过我的嘴巴说话——我已然在复制他那种种特质。我的每句话就是他讲演的共鸣声。

《茨威格小说选集》

他们继续聊天。但他们的声音中已带有一丝温暖、一种亲切的熟悉感，好像他们之间早有过什么玫瑰色的，但已然鲜亮不再的秘密。他们在轻声慢语间，时不时爆出欢快的笑声，谈起了过去，谈起他们在年轻时待过的小镇上交换的定情小信物——被遗忘的诗歌、枯萎的花朵、丢失不见的蝴蝶结。那些他们心中早已老去的故事，就像快被遗忘的传说，突然开始慢慢重新浮现，他们原本早已悄无声息、尘封已久的内心悸动，如今慢慢、慢慢地被注入某种哀伤的庄重。那段早已死去的青春爱情的终曲，给谈话带来了某种深沉、近乎悲哀的肃穆。（摘自《被遗忘的梦》）

可房间里多么昏暗啊，在这深沉的暮色中你又离我多么遥远啊！本以为那是你的脸，可看到的却只是微弱苍白的光影，我都不知你是喜是悲。你会因我用那些萍水相逢的人编造稀奇古怪的故事、幻想出他们各自的命运，然后让他们静静回归各自的生活和世界而微笑么？或者你会为那个被爱拒绝，只能在甜美梦想中自我放逐的男孩而悲伤吗？因此，我并不想要我的故事一定黑暗、阴郁——我只希望告诉你一个故事，一个男孩突然遭遇了爱情，他自己的爱情和别人的爱情。但晚上讲故事总免不了那种淡淡的忧伤。暮色带着面纱降临，寄居在夜晚里的悲伤宛若头顶寥无星辰的苍穹，幽

作品摘选

暗深入到血液中，所有那些明亮、鲜艳的词汇一经说出都变得浓重、深沉，仿佛来自我们内心最深处。（摘自《夜色朦胧》）

但我觉得要再暂停一下，因为突然又意识到单个词语的双重多义性。既然这样，我也是头一次在前因后果都讲明白的前提下说一个故事，我懂把故事那么多不断变化的方面精炼地说清楚是多难的一件事。我刚刚下笔写了个"我"字，就继续说下去吧，我在1913年6月7日晚上坐上一辆出租车。但这样写算不上好懂，因为现在的我并非那时的"我"，那天是6月7日，尽管从那时之后才过了四个月，虽然我还住在原来那个"我"的公寓里，也在他的书桌上、用他的笔、用他的手写东西。但我与那时的那个我非常不同，因为我后来的那些经历，我可以从外部观察他，像看一个陌生人一样冷静地看他，像谈论一位玩伴、一位同志、一位朋友一样描述他，我对他的人乃至本性都知之甚深，但我已然不是那个人了。我可以谈论他、责备他、谴责他，丝毫不会感觉他曾是我生命的一部分。（摘自《奇妙的一夜》）

我要告诉你我一生的整个故事，我的一生从遇到你的那天起才真正开始。在那之前，我的回忆里只有一片晦暗混沌，犹如充斥了灰尘、蛛网、黯淡的人和事的地下室。对于这些，我现在已不太能记起。你搬来时，我只有十三岁，住在你现在住的这幢房子里，你此刻就在这里，拿着这封信，我生命的最后一丝气息。我跟你住在同一个过道，正对着你的公寓。我肯定你不会再记得我们了，一个嫁给会计师的穷酸寡妇（我母亲总是穿着一身孝服），还有她十来岁的瘦弱女儿。可以说，我们只是勉强过得下去。我们公寓前门没有名牌，也没什么人会来拜访我们，所以你可能从未听过我们的名字。这些都是太久以前的事了，十五六年前了。我的爱人，我敢肯定你什么都记不得了，但我呢，仍能满怀热情地回忆起每一个细节。那仿佛就是今天，我清楚地记得那一天、那一刻，我第一次听见你的声音，看到你的样子，我怎么会忘记呢？在那一刻，我的世界才真正开始。亲爱的，请允许我把整个故事从头说起。看在我爱你爱了一辈子也从未感到厌烦的份上，求你了，不要觉得厌烦，花一刻钟听我跟你讲讲这些事情。（摘自《一个陌生女人的来信》）

但是不得不说，时间无比强大，岁月有种奇妙的力量可以消磨掉我们的感觉。你感到死亡离你越来越近，死神的影子已然投射在你人生的道路上，一切都显得没有那么的刺眼夺目，不再深入我们的内心，危险的伤人威力也大减。

毕竟，变老不意味别的，只是意味着一个人再也不用害怕过去了。（摘自《一个女人一生中的二十四小时》）

AN INTERVIEW WITH

Robert Yeoman

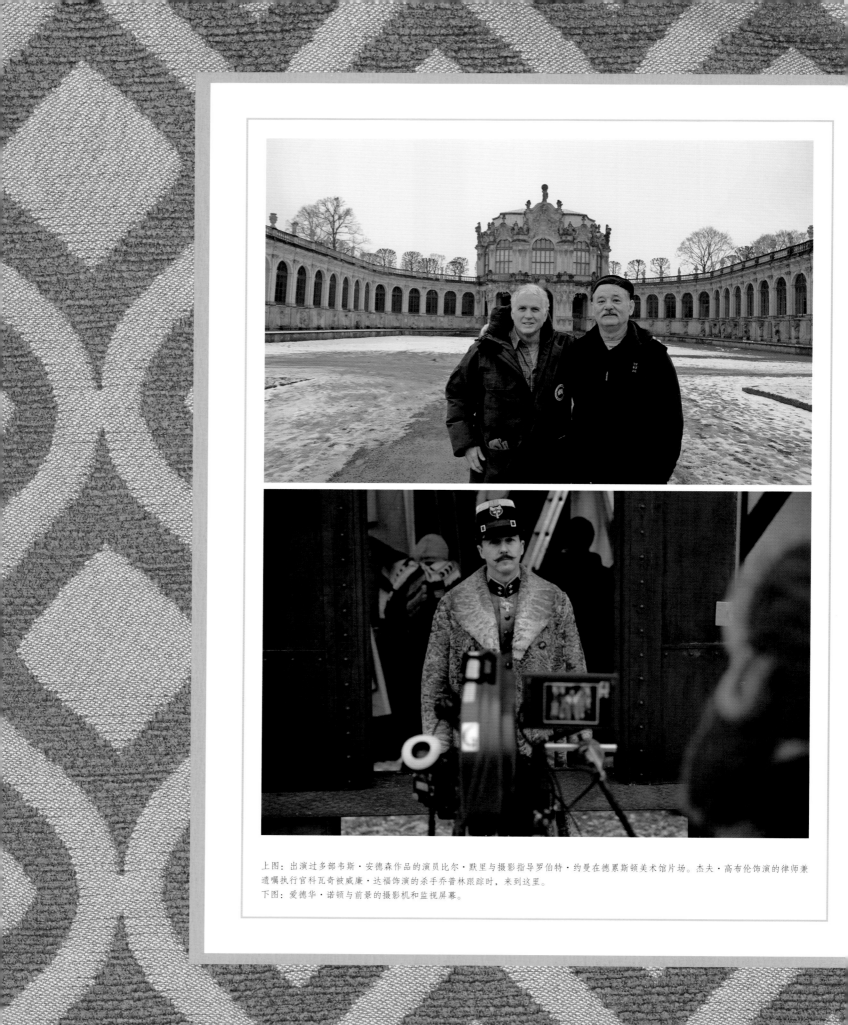

上图：出演过多部韦斯·安德森作品的演员比尔·默里与摄影指导罗伯特·约曼在德累斯顿美术馆片场。杰夫·高布伦饰演的律师兼遗嘱执行官科瓦奇被威廉·达福饰演的杀手乔普林跟踪时，来到这里。

下图：爱德华·诺顿与前景的摄影机和监视屏幕。

迥异的元素

专访罗伯特·约曼

摄影师罗伯特·约曼最早在 20 世纪 80 年代初期参与了一些低成本的剥削电影（exploitation film）的拍摄，随后逐渐接拍独立电影，例如威廉·弗雷德金（William Friedkin）的《愤怒》和格斯·范·桑特（Gus Van Sant）的《迷幻牛郎》，后者为他赢得一座独立精神奖。他的其他作品还包括《欲火》《善意谎言》《怒犯天条》，两部由韦斯·安德森的长期合作者执导的影片——罗曼·科波拉（Roman Coppola）的《完美女人》和诺亚·鲍姆巴赫的《鱿鱼和鲸》；他还为多部恶搞喜剧掌镜，如《前往希腊剧院》《伴娘》和《辣手警花》。从 1996 年的《瓶装火箭》开始，约曼担任安德森全部真人长片的摄影指导。《月升王国》为他赢得了波士顿影评人协会的最佳摄影奖提名。

马特·佐勒·塞茨： 你还记得第一次见到韦斯是什么时候吗？

> **罗伯特·约曼：** 我比韦斯年纪大一些，大了十五六岁吧。过去我参与了一系列低成本电影的拍摄，但那些电影都不怎么受欢迎。后来他给我寄来了《瓶装火箭》的短片版和长片版的剧本。我看了剧本，觉得很棒，我也很喜欢那部短片，于是就同意去跟他见面。韦斯当时在索尼影业的办公室里，因为詹姆斯·L.布鲁克斯是长片版的制片人，所以我去那里见了他。

你对他的印象怎么样？

> 我刚见到韦斯时，他戴着一副大眼镜。我心想："天啊，又是个要拍出一部无名电影的小毛头。"但我很喜欢他这个人，而且随着谈话深入，我越发意识到这家伙真能做出一番成就。我们发现彼此被相同的视觉元素吸引，厌恶和喜爱的东西也很一致。我们可以说一拍即合，我立刻意识到他有种特殊品质——还好我发觉了！我真的非常高兴自己参与了他所有的电影。这是我职业生涯最重要的成就之一。

为他这样开拍前基本已在大脑中预先剪辑完影片的人工作是什么感觉？
我们看过他的分镜。他不是一个经常"在剪辑室里发现电影"的导演。

> 是的。一切都提前细致地规划好了。在过去几部电影中，韦斯做过一些动态分镜，用小小的手绘卡通图案表现每个镜头和场景。他还会亲自给其中的人物配音，为整个场景定下一种"基调"。他会给我、亚当（斯托克豪森），还有我们的第一副导演乔什（罗伯特森）看这些动态分镜，有时候甚至也放给演员看，让所有人对要达成的效果有了概念。这在拍摄和准备当中对我们帮助很大。

> 有时候，在拍摄过程中，韦斯只带着我、副导演、制片人一起出去，我们会根据部分动态分镜粗略地拍摄一些镜头。这让我们对某场戏加入演员拍摄时的效果有

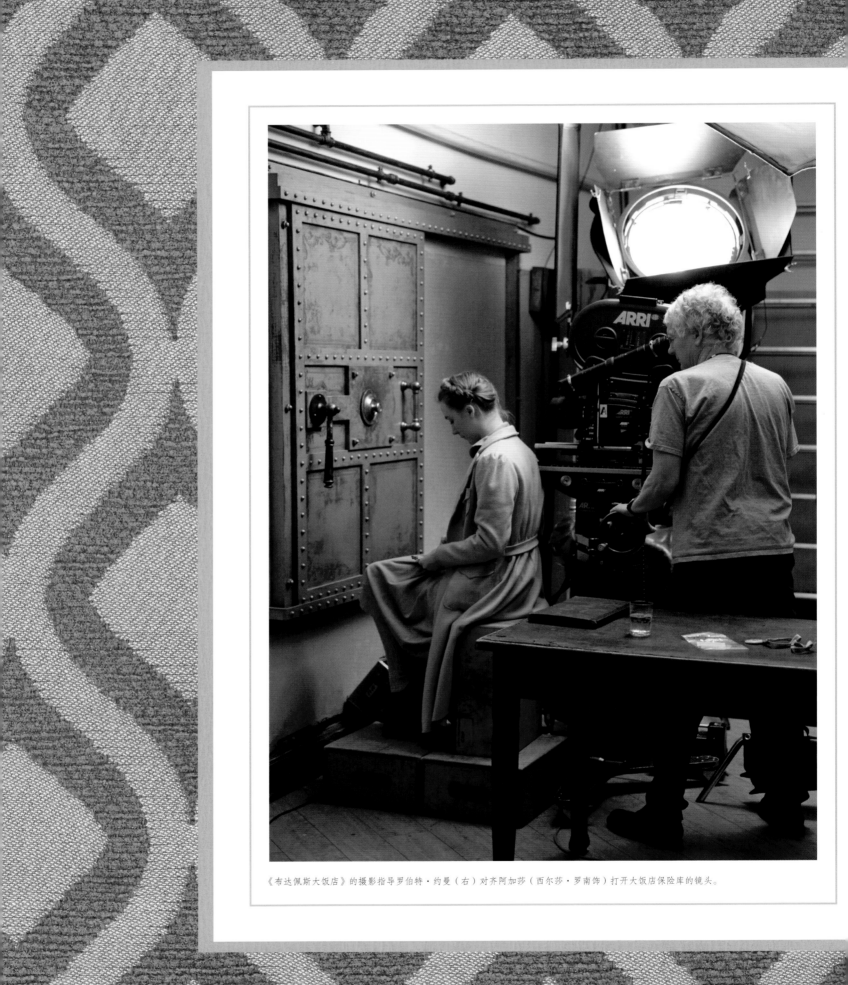

《布达佩斯大饭店》的摄影指导罗伯特·约曼（右）对齐阿加莎（西尔莎·罗南饰）打开大饭店保险库的镜头。

了相当清晰的概念。举例来说，在酒店枪战的那场戏里，我们拍摄了一些没有演员的空镜，只是为了把握画面的整体感觉。

韦斯对动态分镜非常信赖。无论何时何故，一旦我们在拍摄中对接下来的走向有疑惑，就会拿出对应场次的动态分镜来看，并且遵照它进行拍摄。以这样的方式拍电影非常新鲜，因为大多数时候，很多人到片场时其实并不清楚自己想拍出什么。韦斯早就在脑海里巨细靡遗地规划好了一切，而且知道哪个镜头接着哪个镜头，因此所有人到场时都对自己要做什么一清二楚。韦斯对电影完成后的效果有很清晰的想象，我们尽最大努力一起帮助他实现。

你肯定知道人们对摄影师有种偏见，认为他们永远对于事先制定的计划不满意，总是想要按自己的想法进行拍摄。

这要视参与的电影而定。我拍摄过的一些电影中导演更在意演员和剧情，所以通常会把视觉部分完全交给我和美术总监。效果往往不尽如人意。

我发现最好的电影正是像韦斯一样的人拍出来的，这些导演对电影有着非常清晰的设想。当然，和其他导演合作时我拥有更多的创作自由，但韦斯不断激励我们所有人做到最好，也包括他自己。大家都受到鼓励，逼自己踏入平时根本想象不到的领域去尝试。其中的挑战和兴奋感为所有人的电影拍摄经历增添了迥异的元素。

让我们来谈谈《布达佩斯大饭店》中出现的不同画幅比——也就是画面宽度与画面高度的比例。很多观众甚至并未察觉：根据不同的拍摄或遮盖方法，电影其实有着不同的形状。

很久以前，我对学院比例一度非常感兴趣。事实上，在拍摄《天才一族》中的住宅时，我们讨论过要用 1.37∶1 的比例。

学院比例下的画面看起来比现在人们习惯的"更方一些"。基本上可以说是"老电影的画幅比例"。

是的。我们拍摄那部片时最终没有使用这种画幅比例，但我们花费很长时间讨论过。到了拍《布达佩斯大饭店》时，我们一开始先构思 1930 年代的段落，并决定采用 1.37∶1 的比例进行拍摄。这个想法逐渐扩展到采用另外两种画幅比例——1.85∶1 和 2.40∶1——来代表其他的历史时期。

1.85∶1 是你在 1980 年代段落中使用的画幅比例，也就是老年作家出现的部分，画面是长方形，非常接近 16∶9，也就是现代电视屏幕的标准尺寸。
2.40∶1 则是变形宽银幕画幅比例，基本就是你和韦斯在他的第二、三、四、五部电影中使用的那种让画面看上去非常扁的比例，也是本片中青年作家出现的 1960 年代使用的画幅比例。

迥异的元素

没错。在一个历史时期向另一个历史时期切换的同时改变画幅，这是韦斯想出来的主意。我对此感到非常兴奋，觉得这为电影添彩不少。

我们看这部电影时，并不是真正看到学院比例、1.85∶1 和 2.40∶1 的画幅比例，因为这些不同尺寸的画面必须放在 1.85∶1 的画幅内，是吗？也就是说，1.85∶1 是电影的基础画幅比例，而变形宽银幕和类似老电影的学院比例画面就像是嵌入其中的？

是的。我们将它们全部置于 1.85∶1 的画幅内，但在此框架内不同画幅比例仍旧成立。1.37∶1 的段落中，画面的两侧会比通常看到的少，而在 2.40∶1 的段落中则显得更多。但一切都必须适应 1.85∶1 的画幅。

到底是怎么实现的呢？

基本上靠后期制作完成。我们用三种不同格式来拍摄，在后制阶段全部纳入 1.85∶1 的画幅内，都是借数字手段完成的。这样就可以把三种不同格式统一起来。

整部电影都是用 35 毫米胶片拍摄的吗？

是的，除了一些涉及微缩模型的部分。电影本身用 35 毫米胶片拍摄，但拍微缩模型时——比如滑雪的镜头和大饭店外部的全景镜头——有些镜头是数字技术做的。

滑雪的那组镜头是怎么实现的？韦斯和我大致解释过，但我想你也许可以给我们更多细节。

滑雪戏是许多元素综合的结果。我们尝试尽可能请演员实拍，把他们放在一个斜坡上，身后架起一块白幕，风和烟雾都向他们吹。你看到的全景雪景镜头，都是演员实拍之后用微缩模型拍摄的。但是我们希望尽可能让观众看到拉尔夫和托尼时，看到的就是他们本人。比如，我们尽力实景拍摄一开始滑出小棚屋时背景是天空的镜头。不过之后的全景镜头和更加壮观的角色主观镜头都是用微缩模型拍的。

你能和我们谈谈影片是如何将绘画和其他电影用作参考的吗？

我们看了 20 世纪 30 年代恩斯特·刘别谦和其他那些电影，包括《大饭店》《你逃我也逃》《街角的商店》……这就是我们的参考。韦斯还弄来很多 30 年代各类酒店的彩色复原照片，我们也借鉴了一些。

事实上，刚开始我们也曾抱着游戏的心态想过把整部电影做成彩色复原照片的效果。那样的话，很多镜头就会需要在后期制作中处理。我们也做了一些尝试，但始终没有获得让韦斯满意的效果，所以只能放弃这个想法。但在电影筹备阶段，彩色复原照片无疑给我们提供了很多灵感。

摄影指导罗伯特·约曼在格尔利茨片场。

the grand
budapest
hotel

wes
anderson
takes
the 4:3
challenge

david
bordwell

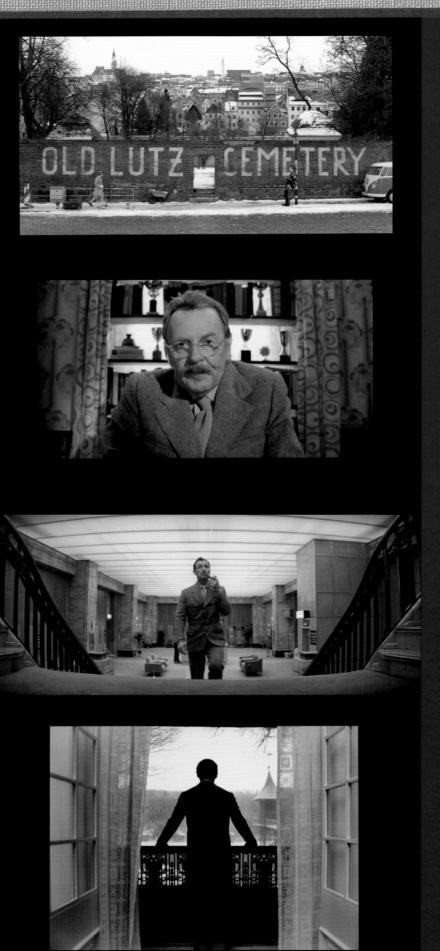

《布达佩斯大饭店》剧照，呈现了电影中出现的不同画幅宽高比。从上至下：发生在"现在"的首尾段落，以1.85：1画幅呈现；1985年段落，同样也是1.85：1画幅；1968年段落为2.40：1画幅，而1932年的段落则以1.37：1画幅拍摄，该画幅有时也被称为"学院比例"。请注意1985年的段落的画面要比片中"现在"的段落略微小一些。

在过去，放映一部画幅不断变化的影片会是一件极具挑战性的事情，放映员必须反复排练，紧跟电影放映的步调时刻进行监控，赶在电影变换画幅的瞬间之前，更换放映机的镜头和片门去适应不同的格式，放映员必须有超越闪电侠的反射神经才能完成。再怎么努力，放映效果也不太好。

而在数字放映的年代，《布达佩斯大饭店》在单部电影中成功地容纳了1.85：1、宽银幕和学院比例三种不同画幅，仅用横向和纵向的黑条进行遮挡就轻松实现。

韦斯·安德森的 4:3 画幅挑战 [1]

文 / 大卫·波德维尔

上图：韦斯·安德森在位于德国齐陶的监狱片场指导囚犯们的表演。

我动笔写下这篇文章时，《布达佩斯大饭店》已成为韦斯·安德森迄今为止票房最高的电影。它引领更广大的观众群体走进导演极具个人特色的情感世界。令人意外的是，安德森最大的商业成功并非出于艺术上的妥协。他甚至变得更加大胆了。

《了不起的狐狸爸爸》和《月升王国》这两部对观众友好的前作让本片的成功水到渠成。然而，我们仍应注意《布达佩斯大饭店》漫不经心地蔑视着电影界迎合多元口味的风潮。它塑造了一位明显是双性恋的男主角，虚构了一个欧洲近代最惨痛的历史时期的翻版，把绝大部分旁白交给一个深色皮肤的男孩，这个男

孩爱上长着墨西哥国土状胎记的欧洲女孩，并让故事最终结束在他的暮年，他变得更有智慧，也更加悲伤——留住了一座大饭店，却再无妻子和挚友的陪伴。安德森的蔑视不止于此。就像刘易斯·卡罗尔（Lewis Carroll）《爱丽丝镜中奇遇》中的长诗《海象与木匠》，安德森也在他的奇想世界中掺入了几丝怪诞，像是突如其来的暴力画面和毫不遮掩的性爱指涉。而影片的复古倾向也不止于几个令人感觉亲切的引用。华丽的演员阵容让《布达佩斯大饭店》犹如 1960 年代那些熙熙攘攘、自鸣得意的闹剧片的后现代复兴版本，比如《疯狂大赛车》《飞行器里的好小伙》《疯狂世界》之类。而片名又让人忍不住想起另一个亚类型，即以大

酒店为舞台的全明星阵容电影，代表作为《大饭店》和《柏林酒店》。在创造出一种滑稽而感伤的纳粹帝国主义的另类叙述时，安德森采用了比致敬作品尽管委婉却也更为严肃的方式去探讨历史。他将欧洲的陷落想象成一部调性沉重的轻歌剧，即使在忧郁感伤之中也成功地取悦了观众。我们这位主流电影界最严谨的形式主义者充分证明了他既可以在最大程度上忠于自我，也可以让观众爱上角色和他们生活的世界。

脆弱的世界

构建世界是当代电影的中心议题之一。大型制片公司可以轻易购买到已成型的世界，DC 和漫威（Marvel）系列电影就是最好的证明。在 20 世纪 70 年代安德森童年时期占据统治地位的流行文化标杆——《星球大战》系列——的创造者乔治·卢卡斯（George Lucas）让我们懂得可以从零开始创造出一个世界，更确切地说，是用老悬疑桥段和太空歌剧碎片拼贴起一个世界。这种方法迫使艺术家变得过分讲究，从衣着到设定到机械装置到餐桌用具，创作一切都要求对细节的专注。卢卡斯说过："如果新世界中一砖一瓦都由你亲自创造，那你也可以花一辈子的时间去完善它。"[2] 安德森在他的每一部电影中都践行着这一点。特伦鲍姆一家居住在平行世界中的纽约，史蒂夫·塞苏启程航向幽灵岛屿，而《月升王国》中的小情侣萨姆和苏西在有些许新英格兰气息的新潘赞斯岛上找到了彼此。这些世界并非打磨得光滑完美的成品，反而看上去如同业余艺术家的习作，带有手工制作的易碎感。室内空间和风景地貌像童书插图一样唤醒天真的现实主义；建筑空间则如同一座座被小装饰、小摆设和散碎的收藏品占据的"堡垒"。安德森的每一部电影都将我们带入截然不同的"地形"之中，这也是他的作品吸引人的原因之一。

安德森在摄影机镜头前创造出一个与众不同的世界，也设计了同样别具一格的情节和视觉技法，借用古老乃至过时的叙事策略和电影风格，并让它们重获新生。

就拿他对可谓"盒装"空间的兴趣来说吧。他的故事中的世界几乎都由方形的闭合画面组成，像有一把锯子将房间、帐篷和船只一切为二。他的"娃娃屋"镜头为我们展现了一家人生活的房屋（《月升王国》开场）、一艘潜水艇（《水中生活》）、一辆旅客列车（《穿越大吉岭》）和一个地下社区（《了不起的狐

狸爸爸》）的横截面。直角、中心透视法和对称构图为他打造的世界带来强烈的形式感，几近一种仪式。

情节也被装进了盒子里。安德森使用闪回、旁白和嵌套故事，为每场戏搭建起局部或完整的外框。这并非他的首创，而是一项悠久传统的延续。至少从 20 世纪 40 年代起，人们就已经能够理解电影中出现的嵌套故事，而安德森恰恰回归了电视诞生之前的手法。他经常采用好莱坞电影中最古老的惯例之一：将情节视觉化为一本书中的故事，书卷从序章处翻开，在"全剧终"结尾合上（不一定出现画面）。《天才一族》中这一手法的效果更加明显，整部电影都作为一本由亚力克·鲍德温（Alec Baldwin）旁白朗读的书来呈现。有时，比如在《天才一族》中，叙事的首尾框架一致且有序；也有时，故事的外框时隐时现。比如鲍勃·巴拉班在《月升王国》中的角色，开始像一个置身事外的叙述者，仅在观众需要信息时提供信息，不料他也是岛上的居民，也参与着这个由他协助讲述的故事。

在每部电影中，我们可能会在主故事线之外发现用于强化或者呼应主线的附加故事。这些层层嵌套的故事也许还会以口头叙述、画面中的字幕、静态或动态图像、手稿和信件的节录的形式来呈现。这些资料可以阐释立场或修饰角色，配合其他角色对所见或所读之物做出反应的场景时，效果尤其好。例如《水中生活》开头，电影节放映的未完成纪录片概述了主人公精神创伤的起源，随后的招待会场景则在短短几分钟时间里向我们介绍了几乎所有关键人物（包括可能是塞苏儿子的内德）。在《月升王国》中，毕肖普一家发现了萨姆和苏西的通信，阅读信中内容的旁白配合高度戏剧化的快速闪回镜头，寥寥几笔便描绘出两个孩子的性格特点，也把毕肖普夫妇对女儿反叛行为的反应呈现得更为丰富立体。

安置画框

安德森是风格最具辨识度的美国导演之一，部分原因在于他似乎总能回答执导电影的核心问题："摄影机应该放在哪里？"安德森的答案是专注于采用"平面舞台调度"（planimetric staging）进行拍摄，并配合上"指南针"（compass-point）式的精准剪辑。

大多数电影中的大部分镜头都将人物放在动态的对角活动空间内，以四分之三正面视角呈现人物。以下画面（图 1）来自

约翰·休斯顿（John Huston）的影片《姐妹情仇》，这个镜头和安德森的影像一样拥有极具个人魅力的高度设计感。

正如 18 世纪的画家和社会批评家威廉·贺加斯 [3] 关于绘画中蛇形曲线（serpentine line）的论断，上述这类电影镜头也会诱使观众的眼睛进行"一种无节制的追逐" [4]

与之相反，"平面"镜头的取景方式使人物置于直立背景之前，好像他们形成了一个嫌犯筛选队列。通常他们正对摄影机（图 2），但有时安德森也让他们向左或右转 90 度展示侧脸，或背对观众。

在拍摄人物群像（图 3）时，安德森也可以将演员排列出纵深感，但他们仍然以正面直立姿态交叠，每个人所处的立面都基本平行。

选择"嫌犯照片"构图将限制导演的选择。角色都直直地看向镜头，或者看似直视镜头。四分之三正面视角几乎不会出现，因为它们模棱两可的中间状态与其他画面格格不入。这种视觉风格同样牺牲了有深度、曲折的构图，取而代之以单点透视（换句话说，就是牺牲了全部纵深）。这是一种古早得惊人的技法，巴斯特·基顿（Buster Keaton）偶尔会使用（图 4），让－吕克·戈达尔（Jean-Luc Godard）也在几部影片中使用过（图 5）。[5]

1

4

5

NEVILLE SMYTHE-DORLEAC

从 20 世纪 70 年代起，平面镜头在欧洲和亚洲电影中变得更加常见，如今也在主流电影中作为一次性效果出现。一部分电影人则将其用作构筑整部电影的基石。[6]

在美国，安德森已经成为这一风格的代言人。其他人将平面构图用作一种视觉标点，而安德森却将其视作自己语汇的基础。因此他的影片产生了一种庄重且有几分疏离的质感——仿佛我们正远远注视着一个封闭的世界，这个世界有时也回望着我们。

这种风格同样让喜剧效果成为可能，正如基顿在《邻居们》

和《将军号》中实现的一样。严谨的垂直角度能够为动作带来荒谬的几何结构和冷面笑匠式的幽默感，安德森对这些特质都进行了充分挖掘。（图6、7）

6

8

9

然而，一旦超越了单个镜头的范畴，如何在整场戏中通过剪辑来贯彻平面调度法？

其中一种方法是沿着镜头轴线进行剪辑，直进直出。安德森有时候会这样做。（图8、9）

此外，还可以使用我称为"指南针"的剪辑方法。通常是从一个朝着某个特定方向的镜头切至另一个朝向相反方向的镜头，就像用后一个镜头揭露出前一个镜头里"隐藏在摄影机后"的事物。

这种选择实际上尊重了隐含的"动作轴线"，一条位于角色之间的虚拟180°线，通常见于运用古典风格调度的影片中。当电影导演像安德森一样采用平面调度设计动作时，摄影机的位置就正好处于这条轴线上。

将摄影机置于动作轴线上是进行第一人称视角剪辑的常见技巧，首先让观众看到一个大体上看向镜头的角色，随后再揭示该角色看到的事物。这种技法散见于各类电影之中，经常被用来制造瞬时的意外效果，先向观众展示一个角色对于某场面的反应，再切到他／她所目睹的场面。

如果角色在此种场景中正彼此面对面，摄影机的实际位置就在他们中间，因此两个角色都好像通过镜头注视着对方。

7

看似简单的构建手法强化了一种感觉，好像观众正透过一个孩童或者一个孩童般天真的成年人的双眼看向这个世界。日本动作片导演北野武作品中的黑帮分子行为如同小男孩，安德森的"娃娃屋"画面则与平面调度相结合，将成年人变作玩具娃娃，与摆在约瑟夫·康奈尔（Joseph Cornell）盒子里的物件无异。[7] 该风格与魔幻现实主义设定相得益彰，史蒂夫·塞苏的世界就是如此，在《月升王国》中，该风格则与儿童插画书形成了呼应。

10

小津安二郎在职业生涯晚期偏爱这种手法。北野武则在《奏鸣曲》和其他作品中延续了前辈的传统。（图 10）

11

主要依赖遵循平面调度传统的导演一般在各类场景中都会使用这一手法。我问过北野武为什么他会选择这种调度和剪辑方法，他解释说，这正是日常生活中人们观看彼此的方式。他还补充，刚开始他是个新人导演，只懂得使用这一种构建场景的方式。这是安德森和北野武作品的一项共同特点，可能也是两者仅有的相通之处。（图 11）

12

13

所以说，沿着场景中的动作轴线剪辑，就可以在镜头与镜头的切换中保留平面构图。此外，也可以选择与背景平面或者人物位置呈 90° 的方向进行剪辑。香特尔·阿克曼（Chantal Akerman）在《让娜·迪尔曼》中全程使用了这一手法。（图 12、13）

安德森在《布达佩斯大饭店》中运用了上述所有的剪辑方式。

看看下面这个采用平面调度的特写双人侧脸镜头（图 14）是如何转向两个正面镜头的（图 15、16）：先转 90°，再转 180°。

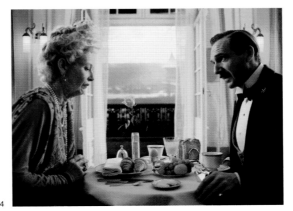

14

15

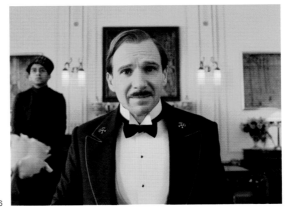

16

再来看看以下几个酒店前台场景的画面（图 **17—19**）。第一次剪辑转了 90°。第二次则正好位于镜头中人物间的轴线上。沿轴线剪辑严格遵循了空间的横向调度。

在长镜头中，安德森有时会按照古典好莱坞电影的做法，允许一些偏离中心的情形出现，只要镜头切换时一个偏离的构图能平衡掉另一个构图就行。这里的三个镜头中，角度的变换服从指南针原则。（图 **20—22**）画面的着重点从右侧移至中心，再移向左侧。

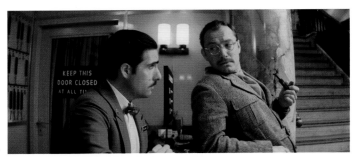

17

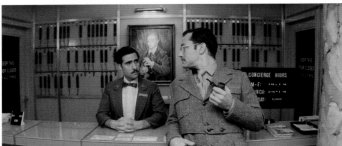

18

19

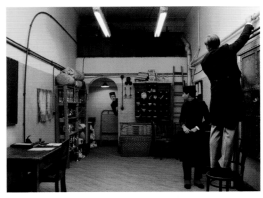

20

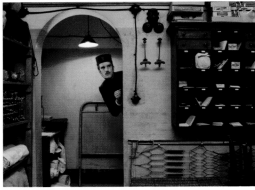

21

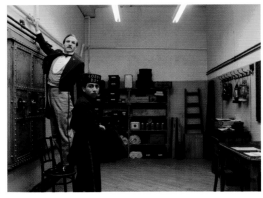

22

安德森偶尔使用快速变焦镜头达到沿轴剪辑的效果，而90度转向"剪辑"有时甚至不是通过真的剪辑，而是用猛烈的向右摇摄来实现的。总体上而言，几乎没有导演像安德森那样将平面调度的技法研究得如此透彻。

但如此简单的手法是否也冒着使电影堕入单调的风险呢？当然。安德森以平面调度技法给自己套上了紧紧的束缚，现在他必须向观众证明，这一技法能够在场景与场景的交替中或明显或细微地变化。这位充满想象力的导演将其视为一种挑战而非拖累。

变化之一是镜头焦距的长短。多数平面调度技法派的导演都选择使用焦距较长的镜头，使空间极度扁平化。物体看起来就像挂在绳子上的衣服。安德森通常会用广角镜头来抵消扁平效果，强调画面纵深，让水平线鼓起，获得如同早期宽银幕电影的效果。（图 **23**、**24**）

安德森还通过避免单一的平视镜头来丰富画面。只要画框整体保持平面调度的几何结构，就可以让摄影机向上仰拍或向下俯拍发生的动作。（图 **25**、**26**）以下场景就是一个很好的例子，可以看出摄影机进行了 180° 反向旋转。

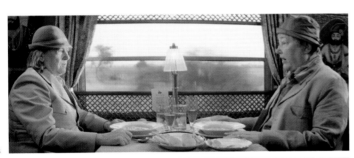

25

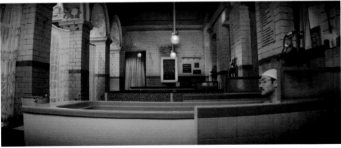

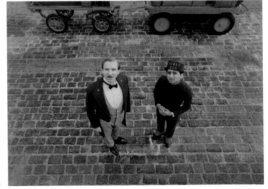

26

本着同样的思路，安德森也会拍摄一些鸟瞰镜头，它们有时能够起到远景镜头的功能。比如下面这个泽罗迈着轻盈步伐走过酒店地毯的画面。（图 27）

27

四分之三正面角度尽管在好莱坞电影的特写镜头中司空见惯，却极少出现在安德森的电影里。但他在《月升王国》的一个关键时刻——萨姆和苏西互表爱意时——轻巧而精到地使用了这种技法。（图 31、32）

尽管此类镜头在现代电影中并不常见，先例依然存在，科恩兄弟的电影中就出现过。来自《影子大亨》的这个镜头中，笔直向下的角度制造出了笑料。（图 28）

28

《布达佩斯大饭店》还有余力玩转经典趣味性构图。通常的做法是，如果想让角色看起来寂寞，就将他 / 她放在远景镜头里远离中心的位置上。而在下面这组镜头中，安德森似乎对传统开了一个玩笑。（图 29、30）

他将人物远离中心的镜头作为第一人称视角进行呈现，但按道理来说，如果作家正望向这位神秘老人，关注对象将被置于视野中心。

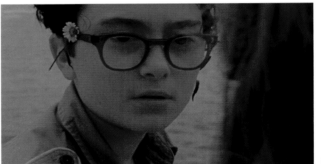

31

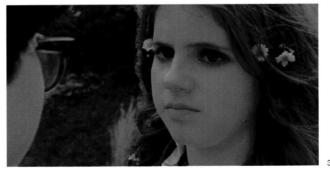

32

这对小情侣在"3.25 英里入潮口"跳舞和亲吻的段落中，也短暂地使用了同样的技法。

古斯塔夫先生面试也用到泽罗时类似的角度，但此处没剪辑。泽罗解释了自己为什么想继续担任礼宾男孩，他的回答让态度冷漠的礼宾员心头浮现一丝暖意。之后安德森将镜头从泽罗的四分之三正面特写直接摇向古斯塔夫先生赞许的微笑。（图33、34）

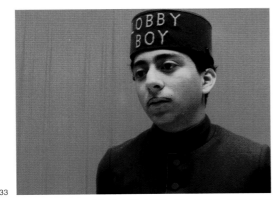

33

34

对两人关系转折点的细腻处理，要是放在手法传统的电影中，很有可能会被观众忽视，而在《布达佩斯大饭店》中却反而格外突出。对该技法的谨慎使用，让安德森重塑了它所蕴含的情感力量。

高与宽，皆美好

安德森别致的视觉风格和将故事装入盒子的喜好在《布达佩斯大饭店》中融合了。这也是他第一次用嵌套式闪回段落构建起整部电影，引导观众经历不同的历史时期。我们首先看到已经声名显赫的老年作家在1985年接受采访，然后跟随青年作家拜访1968年的大饭店，最终抵达由泽罗·穆斯塔法讲述的发生在1930年代的核心故事。安德森称自己的灵感源自斯蒂芬·茨威格的作品，他笔下发生在一战和二战之间欧洲的故事，往往开始于两个角色的萍水相逢，并由其中一个讲述自己的过去。

安德森用他作品中迄今为止最复杂的叙事结构来区分不同年代。在卢茨老公墓悼念作家的年轻女子手里拿着《布达佩斯大饭店》一书。此时作家的画外音响起，向观众说明写作者常常发现有人为他们带来故事。不过这段叙述是否是书中内容并未明确交代。作家以手拿提词卡讲课的姿态向观众娓娓道来，同时一盏灯亮起，好像正在进行拍摄（不由得让人想起《月升王国》中鲍勃·巴拉班的角色）。随着作家讲到自己因为"文士热"发作而来到布达佩斯大饭店休养的段落，他年轻时的嗓音取而代之继续叙述，包裹住了老年泽罗讲述的故事。

伴随着穆斯塔法先生结束叙述电影开始走向尾声。青年作家的声音结束了自己的部分，再由老年作家为整个故事画上句点（"我却再也不曾旧地重游。"）。然后我们回到卢茨公墓，年轻女人从书中读到的也正是我们听到和看到的故事。[8] 尽管片头短暂出现了大饭店过往繁华的画面，1930年代的故事也会偶尔暂停，回到1968年泽罗和青年作家的谈话之中，但四个层次嵌套得严丝合缝。

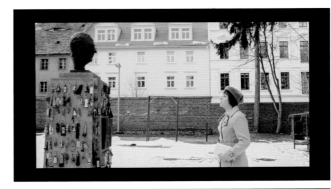

35

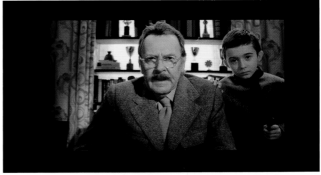

36

　　一切嵌套结构的关键都在于冲击点。每当看到嵌套的故事，我们总会好奇：为何偏偏从这里开始？是什么促使角色在这个时间点开始讲述自己的过去？触发点也许是一次危机、一段安宁的生活，或者一个旧日隐痛发作的瞬间。茨威格和安德森满足于站在一切大致尘埃落定的时刻遥遥回望过往。岁月流逝的伤痛在这样的叙述中尤其清晰可见。1968 年，大饭店已经日暮西山，因而青年作家对穆斯塔法先生礼宾男孩经历的忠实叙述中也搀杂一种强烈的失落感。我们看到多年之后的作家更让这种失落加剧——如今他也已届晚年，有了自己穿制服的小跟班。到最接近当下的一层故事中，年轻女子向作家致敬时，过去已经无可挽回地消逝了，只能在装饰着墓碑的大饭店钥匙中、在那本与电影同名却不完全等同的书中觅得些许踪迹。

　　盒子套着盒子，承载着越来越遥远的年代。安德森毫不令人意外地借服装和美术设计强化不同时代的区别。他还更大胆地用不同的画幅比来代表各个历史时期。最外层的故事和 1985 年段落中作家回忆起与穆斯塔法先生会面时的画幅比例大致是 $1.85:1^9$（图 35、36）；两人在 1968 年的会面段落则设置为 2.40:1，即变形宽银幕画幅；而发生在 1930 年代的核心故事，则以近似 1.33:1 的经典画幅比例，即大约 4:3 的比例呈现。[10]（图 37）

　　有了典型的安德森式智慧，每个时期的故事都有一种当时的电影常用的画幅比例。1985 年那层故事的画幅也微妙地区别于最外层故事的画幅，最外层的序幕中，年轻女子将一把酒店钥匙挂上已布满钥匙的墓碑。作家 1985 年的采访段落和墓碑段落的画面比例几乎一致，但是尺寸稍小一些。安德森以这样的方式为他的盒中盒嵌套剧作结构找到了对应的视觉呈现。

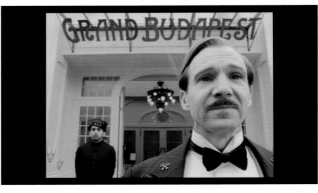

37

　　混合画幅比例在构图方面既会导致问题，也能带来机遇。1950 年代及其后的大多数商业发行影片都采用宽银幕画幅比例拍摄。早期有一种流行的画面构建方式被称为晾衣绳构图法，即将单独的一个角色放置在画面中心，或将其他角色中轴周围均匀分布：两个就一侧一个，三个就横切轴线，四个就两两成对，以此类推，就有了如下这幅《愿嫁金龟婿》画面。[11]（图 38）

38

由于画面变宽，角色头顶和脚下的空间随之缩小。通常在画面两侧出现多余的空间。最终，一部分导演想出了填满画面的计策，那就是将摄影机移动到离演员非常近的位置。史蒂文·斯皮尔伯格曾说过他开始用变形宽银幕画幅比例时，拍摄的特写镜头就增多了。[12]

安德森之前的作品已经验证了，平面构图法有利于对称，非常适合 1.85：1 和 2.40：1 这两类更宽的画幅。他从不担心多余的空间，只需用场景之中的物件或空白区域使画面两侧平衡即可。如果镜头只拍摄一个角色，基本可以将其如同特意摆设般置于画面中心，而拍摄角色群像时则可以安排成大体对称的形式。（图 39、40）正如此处的几幅剧照所示，中心透视也可使观众的视线集中在画面中的主要物体上。

39

40

不出意外，在《布达佩斯大饭店》中，安德森标志性的构图与 1.85：1 和 2.40：1 的画幅比例不谋而合。那 1.37：1 比例的场面呢？

在 The Wes Anderson Collection 一书中，安德森曾对拍摄一部经典 4：3 画幅的电影表示出兴趣。塞茨指出，电影在电视出现后的数十年中都使用宽扁的长方形画面呈现，采用更方的"学院"比例拍摄的老电影画面看起来意外地高。安德森同意了

他的观点，并提起他曾经想使用 4：3 的画面拍摄《天才一族》，来强调房子的垂直高度。[13] 下述摄影指导罗伯特·约曼的说法印证了此事，还说他和安德森在筹备《布达佩斯大饭店》时看了很多 1930 年代的电影，尤其是恩斯特·刘别谦的作品。

我们为了更熟悉 1.37：1 的画幅比而去看了那些影片，韦斯想用这种画幅比拍摄 1930 年代的戏份。这种比例让一些非常有趣的构图成为可能，比起常规做法，我们一般会给人物更多的头顶空间；双人特写镜头会比变形宽银幕镜头显得景别略微大一些。我此前从未在电影中使用过这一格式，尝试新鲜事物非常有趣。你会逐渐习惯 1.85：1 或 2.40：1 的镜头，直到不会觉得太过突兀。[14]

你也许觉得，偏爱居中和对称构图的安德森想要适应 1.37：1 的画幅，只需将宽银幕左右两侧的大量画面空间裁掉即可。单独出现的角色和挤在一起的群像都不需做出太大调整。如果这样操作的话，远景镜头中画面上下方将出现大量多余空间，这些是在更宽的画幅比例中根本不存在的区域。而如果人物头部不出现在画面上半部分，在近景镜头中又会显得古怪。如何将发生在 1930 年代的核心故事灌进 1.37：1 的框架内，让安德森在保持招牌风格方面遇到了新的难题。

他是如何解决的呢？《布达佩斯大饭店》的很多镜头都特意留出大量的头顶空间，正如贯穿本书的 1.37：1 画面所示。此外，安德森在设计 4：3 画面时还采用了其他丰富而迷人的技法，可见于影片的许多镜头中。

比如，擅用平面技法的导演会将摄影机放到低于视线高度的位置，来填满画面上部。在豪华轿车中的对话段落，安德森采用低机位，使伊凡先生（比尔·默里饰）的头部出现在画面顶部。其他场景中，低机位也有利于填充画面上部空间。（图 41）

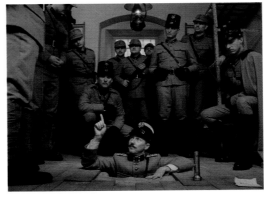

41

头顶空间还可以制造喜剧效果。在下面这个电梯镜头中（图42），我们看到古斯塔夫先生和D夫人坐在右侧，阴郁的行李员填满了左侧的垂直区域，泽罗则位于众人之间。古斯塔夫和D夫人头顶的空间与另外两个角色构成了一种鲜明的不平衡感，此处强调角色的方式与上例中亨克尔斯警督位于一群手下正中的平衡画面明显不同。

44

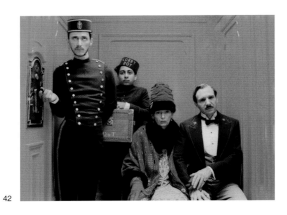

42

场景设计也起到了与镜头相辅相成的作用。在《布达佩斯大饭店》的高潮段落，泽罗和阿加莎居中拥抱的画面留下了大量头顶空间（图43），但背景中稍显凌乱的糕点盒堆则制造出一种将两人淹没其中的效果。

43

在下面这个越狱场景中，铁栏严谨的几何结构、古斯塔夫先生和狱友们用急切的表情和忙碌的手填满网格的方式，都带来了一些喜剧效果。（图44）

总之，安德森从基础的电影技法中达成了精美的，乃至大师级别的效果。中心对称搭配指南针剪辑法的策略看似简单——正如"一个镜头究竟是什么？"这一问题永远可以用"我们惯例的某种变体"来回答一样——实则由固执的艺术追求所支撑。安德森作品中的垂直线条框架和剪辑模式在主流电影传统中并不常见，因为很多导演和一部分观众都害怕这些技法显得太过人工、束手束脚。也许仅在艺术电影和宽银幕格式兴起后，这种视觉特征才开始受到欢迎。这位极具艺术野心的导演要做的就是向我们展示大量"简单"的强迫式选择还蕴含着何种可能性。有多少现代电影会考虑正面性、间距、对称、头顶空间这一类问题呢？我怀疑不多。更不会有人愿意为自己创造问题，主动采取受限的视觉工具组合，并坦然接受随之而来的创作挑战。如今绝大多数电影人都是兼收并蓄的极多主义者，而不是严格控制的极简主义者。他们只想着以多得多，而非以少博多。

因此，我们应当欢迎这样一位导演，他限制了自己的创意选择，甚至到了自找麻烦的地步。不妨将其称之为"小津"策略：精简技法之后，你能够发现其他限制不多的导演永远意识不到的细微之处。《布达佩斯大饭店》的创作过程就印证了这一点。安德森自找了一个对同代电影人而言根本不存在的难题，并且漂亮地予以解答，他坚持了个人招牌式的视觉，并重新构思以适应鲜少使用的4:3画幅。《布达佩斯大饭店》采用多种画幅策略，为层层嵌套和头尾呼应的叙事结构赋予了另一层寓意——整齐的粉色盒子里珍藏的，是自由蓬勃的生命。

1. "4:3画幅挑战"是对"百事大挑战〔Pepsi Challenge〕"的戏仿，百事可乐广告经常出现这样的桥段：随机挑选一些路人，请他们对比百事可乐和可口可乐，然后惊奇地发现他们同样喜欢甚至更偏爱百事可乐的味道。

2. 摘自 David Bordwell, *The Way Hollywood Tells It: Story and Style in Modern Movies*(Berkeley: University of California Press, 2006), 58。

3. 威廉·贺加斯〔William Hogarth〕是一位画家、漫画家和社会批评家，也是如今被称作"连环画"的艺术形式的先驱。他最广为人知的作品是《妓女生涯》和《浪子回头》。在他 1753 年出版的著作《美的分析》中，贺加斯始创了"美之线"〔The Line of Beauty〕的概念，用以描述在物体之中出现的 S 形或弯曲的线条，例如标明物体边界的线条，或者由数个物体组合构成的虚拟边界线等。贺加斯猛烈抨击了视觉艺术中出现的对称性和规律性，他写道："在绘画的构图中，避免规律性亘古不变的法则，"还补充说，"规律性、统一性或者对称性仅在服务于适宜性时才让人愉悦。"

4. 摘自 William Hogarth, *The Analysis of Beauty*, ed. Charles Davis (Heidelberg: Artdok, 2010; orig. 1753), 45。

5. 摘自 *On the History of Film Style* (Berkeley: University of California Press, 1998), chapter 5。这一章探讨了平面构图的历史。也可参见以下博客文章：http://www.davidbordwell.net/blog/2007/01/16/shot-consciousness/。

6. 有一部从头到尾都使用平面技法的影片是《大人物拿破仑》，另外还有曼努埃尔·德·奥利维拉的《哥柏和阴影》，我在 *"VIFF 2013 finale: The Bold and the Beautiful, sometimes both together"* 一文中讨论过，网址：http://www.davidbordwell.net/blog/2013/10/21/ viff-2013-finale-the-bold-and-the-beautifulsometimes-together/。

7. 受到超现实主义影响的艺术家和电影人约瑟夫·康奈尔〔Joseph Cornell,〕是"集合艺术"领域的先驱，用拾得物件创作二维或三维艺术作品。他这方面的作品常常由盒子环绕或者封装在盒子里。他的代表作包括"粉色宫殿"〔Pink Palace〕系列，"酒店"〔Hotel〕系列，"天文台"〔Observatory〕系列，"美第奇自动贩卖机"〔Medici Slot Machine〕系列，"肥皂泡场景"〔Soap Bubbles Sets〕，以及"宇宙天体盒子"〔Space Object Boxes〕等。

8. 有趣的是，她所坐的长椅在片头出现作家纪念碑的段落中并不存在。

9. 他混合画幅比例的做法相当另类。片头 1.85:1 的福斯探照灯〔Fox Searchlight〕商标是最大画幅的放映参照点。德勒克斯数字实验室〔Deluxe Digital Laboratories〕为所有放映《布达佩斯大饭店》的影院送去详细资料，解释电影不同比例的画面都处于 1.85:1（1998×1080）的框架之内。这封信告诫影院不要为了适应制片公司商标出现后的任何画面而重新设置画幅大小，无论顶部还是两侧。

公墓的序幕和尾声以 1.80:1 画幅呈现，两侧和上下留出一点黑边。其他导演也许会选择在此将画面撑足 1.85:1 的画幅，但安德森出于对俄罗斯套娃结构的兴趣，让序幕和尾声也有种"嵌入"整部影片的感觉，这是他典型的做法。

1.80:1 画面中的 1985 年作家采访段落画幅大致也是 1.80:1，但它同样是嵌入式的，尺寸小于序幕的画面。2.40:1 的戏是影片中唯一水平方向撑满 1.85 主视窗长度的段落。（当然那些场景的画面上下都留出了黑边，显得比其他画幅比例的画面更扁。）

有趣的是，在 DVD 和蓝光影碟发行之初也附有跟影院拷贝类似的画幅说明。DVD 的画幅为 16×9（也就是说，更接近于 1.75:1），围绕嵌入画面的黑边相对减少了一些。

10. 电影中 1932 年的核心故事以稍大于 1.30:1 的画幅进行呈现。有趣的是，安德森从前的影片中也有过偏离正统比例的情形。《水中生活》中豹鲨出现时的画面比例是 1.5:1，既不是 1.33:1，也不是最接近标准比例的 1.66:1。

11. 想了解更多宽银幕电影的场面调度选择，请参阅我的 *"CinemaScope: The Modern Miracle You See Without Glasses"* 一章（见《电影诗学》），网址：http://www.davidbordwell.net/books/poetics _10cinemascope.pdf 以及同名网络讲座，网址：http://vimeo.com/64644113。

12. 参见 David Bordwell, *Figures Traced in Light: On Cinematic Staging* (Berkeley: University of California Press, 2005), 27。我在第四章中探讨了平面调度技法的现代历史。

13. Matt Zoller Seitz, *The Wes Anderson Collection* (New York: Abrams, 2013), 324。本书简体中文版即将由后浪出版公司推出。

14. 伊安·斯塔苏克维奇〔Iain Stasukevich〕著 *"5-Star Service"* 一文，2014 年 3 月载于〔American Cinematoghrapher〕网站，网址：http://www.theasc.com/ ac_magazine/March2014/TheGrandBudapestHotel/page1.php.

The
SOCIETY OF THE CROSSED PENS

十字笔杆同盟

[1] 阿里·阿康是土耳其新闻门户和 iPad 杂志 *Dipnot TV* 的首席影评人，也是 Roger Ebert 影评网的远程通讯记者之一。他的文章见于 IndieWire 网站、*Slant* 杂志、The House Next Door 博客、Fandor 网站、《芝加哥太阳报》，*Vogue* 杂志和英国版《泰晤士报》等媒体。阿里目前住在土耳其伊斯坦布尔。

[2] 安妮·沃什伯恩（Anne Washburn）的戏剧作品包括《伯恩斯先生》《国际主义者》《正午的恶魔》《幻影》《共产主义吸血鬼庆典》《我曾爱过陌生人》《女士们》《渺小之物》，编译过欧里庇得斯的戏剧《俄瑞斯忒斯》。她现居于纽约，偶尔前往阿根廷布宜诺斯艾利斯小住。

[3] 史蒂文·布恩，目前住在美国洛杉矶，是一位影评人和电影导演。他为 Roger Ebert 影评网、《村声》《明星纪事报》、*Time Out* 杂志纽约版、The House Next Door 博客、Fandor 旗下的 Keyframe 博客以及 Salon.com 网站等媒体撰稿。

[4] 奥利维娅·柯莱特是一位生活在加拿大蒙特利尔的记者及古典钢琴演奏家。她写的电影和其他主题的文章可以见于《蒙特利尔公报》、*Sparksheet* 杂志、The Scrawn 博客、Press Play 视频博客、The Spectator Arts 播客等媒体和 *World Film Locations: San Francisco* 一书。尽管她已经拥有六件乐器，仍然很希望能在自己的收藏中添上一台钦巴龙琴。

[5] 大卫·波德维尔是一位生活在美国威斯康星州麦迪逊市的电影理论家和学者。他的著作包括《虚构电影中的叙事》《小津与电影诗学》《创造意义》《电影风格史》等。他与创作伙伴及妻子克里斯汀·汤普森（Kristin Thompson）合著有《电影艺术：形式与风格》和《世界电影史》等教材。

[6] 克里斯托弗·莱弗蒂是一位造型和时装顾问、Clothes on Film 博客创始人。他生活在英国唐郡邓德拉姆市，著有一本关于电影中时尚设计的书 *Clothes on Film*。

作者简介

马特·佐勒·塞茨（Matt Zoller Seitz）是 Roger Ebert 影评网的主编，《纽约》杂志的电视节目评论家，以及荣登《纽约时报》畅销书榜的 The Wes Anderson Collection 的作者。他也是 The House Next Door 博客的创始人和原编辑，Press Play 视频博客的联合创始人以及艾伯拉姆斯出版社 2015 年秋季出版的 The Oliver Stone Experience 一书的作者。

插画家简介

马克斯·道尔顿（Max Dalton）是一位居住在阿根廷布宜诺斯艾利斯，并时常前往巴塞罗那、纽约和巴黎旅行的绘画艺术家。他自己出版了一系列书籍，也为其他书籍绘制插画，其中就包括了艾伯拉姆斯出版社 2013 年出版的 The Wes Anderson Collection。马克斯 1977 年开始学习绘画，2008 年起为音乐、电影和流行文化产业制作海报，很快便成为行业中首屈一指的名家。

致　谢

作者衷心感谢以下个人和机构，仰赖他们的帮助，这本书才得以诞生：

感谢乔希·伊佐，梅利莎·奎因，阿曼达·西尔弗和福克斯的露丝·布森凯尔。

感谢韦斯·安德森体贴周到的团队——金伯莉·贾米、吉姆·博尔库斯、里奇·克卢贝克、雅各布·爱泼斯坦和凯特·瑞因奈斯。

感谢我身边的所有人，特别是我的经纪人，来自麦克考米克-威廉姆斯事务所的埃米·威廉姆斯；感谢托尼·周和托尼·达尤卜，他们在极短的时间里帮忙找到了高质量的图片资料；感谢马克斯·温特和丽贝卡·卡罗尔提供的编辑建议；还有大卫·施瓦茨、丹尼丝·林、杰森·埃平克和丽维亚·布鲁姆，感谢他们在移动影像博物馆（Museum of the Moving Image）孜孜不倦的支持，他们的帮助让本书和上一本书 The Wes Anderson Collection 得以问世。感谢我的助理莉莉·帕克特，火车靠她才能准点行驶，也感谢我上一位助理、现在担任转录员的杰瑞米·法斯勒，他是一个也许比克拉克·肯特（DC 漫画角色超人）打字还快的魔法师。

感谢《纽约》杂志旗下的 Vulture 杂志的发行人亚当·莫斯和编辑吉尔伯特·克鲁兹、莲恩·布朗和约翰·塞勒斯，还有 Roger Ebert 影评网的发行人查斯·伊伯特和内容编辑布莱恩·塔勒里科，他们所有人的宽容让我在编写这本书的同时，还能保

住日常工作。同样也要感谢阿里·阿里康、斯蒂文·布恩、奥利维娅·柯莱特、克里斯托弗·莱弗蒂和安妮·沃什伯恩为十字笔杆同盟做出楷模般的贡献，以及这个团体中最为显赫的一员，大卫·波德维尔，感谢他带来电影方面的深厚学识和精准洞见。

感谢你，韦斯，感谢你愿意让这个系列再出一本书，感谢你宝贵的时间和指导。感谢无与伦比的莫莉·库珀，理由同上。

感谢本书的设计师马丁·维内茨基，本书中你杰出的设计更上一层楼，即使面对极端困难的情况也毫不懈怠；感谢马克斯·道尔顿，你的插画让每一天都和本书的纸页一样熠熠生辉；感谢国外人事务所、保罗·科拉鲁索和马里萨·多布森，你们出色地推广了 The Wes Anderson Collection。我还要感谢艾伯拉姆斯出版社的迈克尔·克拉克、丹尼丝·拉康戈和扎克·格林沃尔德，感谢你们齐心协力让这一切得以实现。

感谢我亲爱的朋友和编辑埃里克·克洛普弗：视具体日子分工不同，如果我是里格斯，你就是莫陶*；我是莫陶，你就是里格斯。

最后，感谢我的家人，尤其是我的父亲戴夫·佐勒和他心中独一无二的女士伊丽莎白·萨瑟兰；感谢我的孩子汉娜和詹姆斯，感谢他们的忠诚和耐心；还有埃米·库克，你的爱与智慧让我的生命重新有了意义。

* 里格斯和莫陶：马丁·里格斯（Martin Riggs）和罗杰·莫陶（Roger Murtaugh）是电影 / 电视剧《致命武器》（Lethal Weapon）系列的主角。——译注

作品索引

图片版权说明

Max Dalton: Front and back cover illustrations, endpaper illustrations; illustrations: pp. 4, 6, 8, 12, 14–15, 24–25, 94–95, 168–169, 208, 209, 210, 211, 212, 213, 251, 254; spot illustrations: pp. 32, 34, 46, 48, 51, 61, 102, 105, 117, 175, 186, 191, 192, 202. · Still photographer: Martin Scali: pp. 2–3, 18, 28–29, 30, 35, 46 (top left), 47, 48, 51 (top), 51 (bottom), 52, 55, 58–59, 62, 63, 66, 75, 80 (center), 81 (top left), 81 (top right), 81 (bottom), 82, 83 (top left), 83 (bottom left), 91 (top right), 101, 104 (top), 104 (bottom), 105, 106, 107 (bottom), 114, 116, 142, 144, 146–147, 150 (top), 150 (bottom), 153, 170, 171, 172–173, 174, 177, 182 (top), 201, 203, 228 (bottom), 230, 233, 237, 256. · pp. 16–17, 80 (bottom), 108 (bottom left), 145: Photographs by Francesco Zippel. · p. 26: Production art by Michael Taylor. · pp. 27, 98–99, 100, 102 (bottom left): Courtesy of the Library of Congress Photochrom Print Collection. · p. 31 (bottom left): Courtesy of the Stefan Zweig Centre Salzburg. · pp. 38–39, 184 (center bottom): Production art by Wes Anderson. · pp. 40–41: Storyboards by Christian De Vita. · pp. 46 (bottom right): Courtesy of Graphic House, New York. · pp. 80, 81, 83: Production sketches by Juman Malouf. · pp. 86, 88 (top left), 88 (top right), 88 (bottom left), 88 (bottom right), 91 (top left), 91 (bottom left), 91 (bottom right): Production sketches by The Grand Budapest Hotel costume department. · pp. 90 (top), 90 (bottom), 159 (bottom right): Photographs by Ben Adler. · pp. 96, 228 (top): Photographs courtesy of Robert Yeoman. · p. 97: Photograph by Jeremy Dawson. · p. 102 (bottom right): Morgen im Riesengebirge by Caspar David Friedrich. Courtesy of the Nationalgalerie, Berlin, Germany. · pp. 108 (top), 111 (top): Production sketches by Carl Sprague. · pp. 107 (top), 115 (top left), 115 (center left), 115 (bottom left): Storyboards by Jay Clarke. · pp. 108 (bottom right): Photograph by Alex Friedrich. · pp. 109 (top left), 109 (top right), 110 (bottom left), 110 (bottom right), 111 (center left), 111 (bottom left), 112 (top left), 112 (top right): Photographs by Simon Weisse. · pp. 132, 139: Photographs courtesy of Alexandre Desplat. · p. 154 (top): Jacket design by Annie Atkins. · p. 159 (bottom left): Mendl's box design by Annie Atkins and Robin Miller. · p. 182 (bottom left): Illustration by Hugo Guinness. · p. 182 (bottom right) Photograph courtesy of The National Interest. · pp. 184–185: Stamp, flag, ZigZag banner, and passport designs by Annie Atkins. Zero's migratory visa made by Liliana Lambriev. · p. 190: © Hulton Archive/Stringer/Getty Images. · p. 196 (bottom left): Photograph by James Hamilton. · p. 198 (top): Photograph by Merrick Morton. · p. 197: Photographs courtesy of Dipak Pallana. · pp. 204–205: Production art by Michael Lenz.

图书在版编目（CIP）数据

布达佩斯大饭店 / (德) 马特·佐勒·塞茨编著；邹艾旸译. -- 北京：九州出版社, 2021.5 (2021.11重印)

（韦斯·安德森作品典藏）

ISBN 978-7-5108-9284-4

Ⅰ.①布… Ⅱ.①马…②邹… Ⅲ.①电影影片—介绍—美国—现代 Ⅳ.①J905.712

中国版本图书馆CIP数据核字(2020)第123661号

Copyright © 2015 Matt Zoller Seitz

Grand Budapest Hotel © 2014 Twentieth Cenutury Fox Film Corporation

Stefan Zweig excerpts courtesy of Atrium Press, London; excerpts from The World of Yesterday with kind permission of The University of Nebraska Press; translations by Anthea Bell reproduced with kind permission from Pushkin Press, London

First published in the English language in 2015

By Harry N. Abrams, Incorporated, New York

ORIGINAL ENGLISH TITLE:

THE WES ANDERSON COLLECTION: THE GRAND BUDAPEST HOTEL

(All rights reserved in all countries by Harry N. Abrams, Inc.)

著作权合同登记号：图进字01-2020-4190

布达佩斯大饭店：韦斯·安德森作品典藏

作　　者	［德］马特·佐勒·塞茨 编著　邹艾旸 译	
责任编辑	周　春	
出版发行	九州出版社	
地　　址	北京市西城区阜外大街甲35号（100037）	
发行电话	（010）68992190/3/5/6	
网　　址	www.jiuzhoupress.com	
印　　刷	天津图文方嘉印刷有限公司	
开　　本	635毫米×965毫米　　8开	
印　　张	32	
字　　数	300千字	
版　　次	2021年5月第1版	
印　　次	2021年11月第4次印刷	
书　　号	ISBN 978-7-5108-9284-4	
定　　价	198.00元	

★ 版权所有 侵权必究 ★

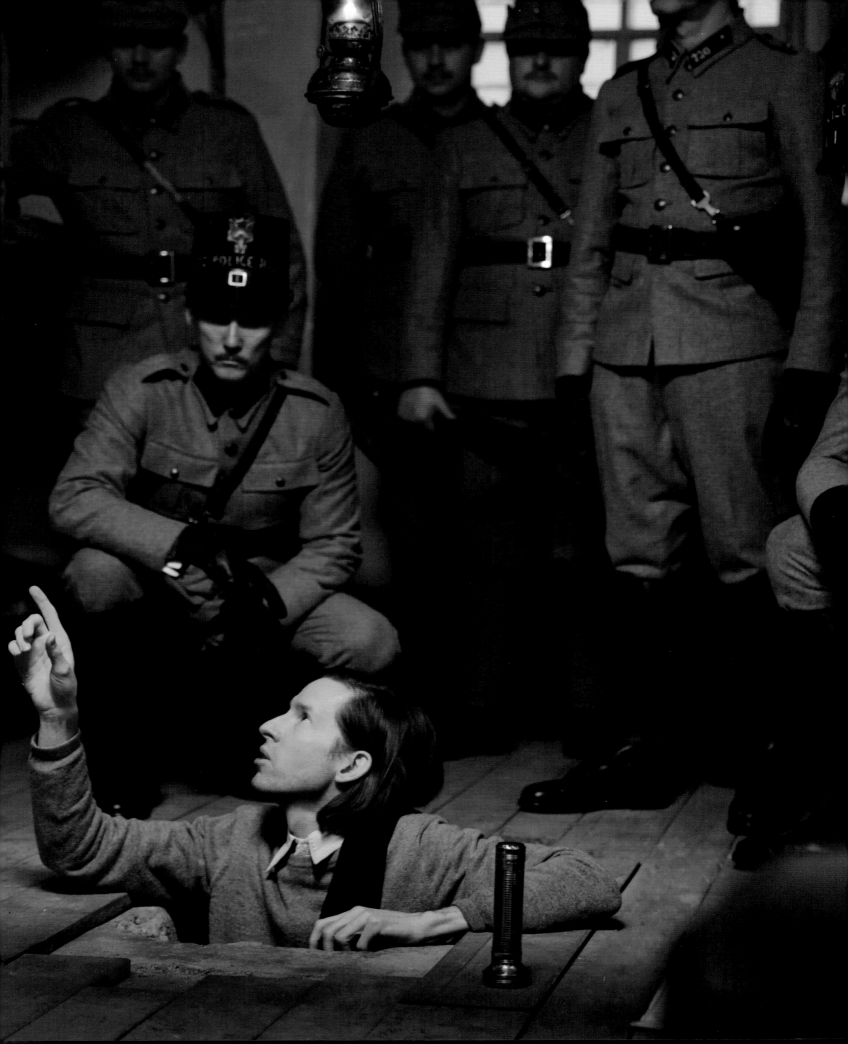